한국 동시대 미술: 1990년 이후

한국 동시대 미술: 1990년 이후

2017년 10월 30일 초판 1쇄 펴냄
2018년 3월 30일 초판 2쇄 펴냄

지은이 윤난지 외 지음
펴낸이 윤철호·김천희
펴낸곳 ㈜사회평론아카데미

편집 김천희
마케팅 강상희

등록번호 2013-000247(2013년 8월 23일)
전화 02-2191-1133
팩스 02-326-1626
주소 03978 서울특별시 마포구 월드컵북로12길 17
이메일 academy@sapyoung.com
홈페이지 www.sapyoung.com

ISBN 979-11-88108-33-6 93650

한국 동시대 미술
1990년 이후

윤난지 외 지음 | 현대미술포럼 기획

사회평론아카데미

『한국 동시대 미술: 1990년 이후』는 '현대미술포럼'이 지난 2014
년부터 약 2년여 동안의 준비 과정을 거쳐 출간한 동시대 한국미술에
관한 연구 결과물이다. 현대미술포럼은 이화여자대학교 대학원 미술
사학과 윤난지 교수와 그의 지도 제자들의 원전 읽기 모임에서 시작
된 미술사 연구 공동체이다. 미술사학계와 미술계 현장에서 활동하고
있는 여성들로 구성된 현대미술포럼은 한국 현대미술사의 고정된 가
치와 정형화된 관례를 벗어난 대안적 미술사를 기술하는 것을 목표로
삼고 있다.

　　70명에 가까운 회원들로 이루어진 현대미술포럼은 1995년 이후
현재까지 미술 관련 문헌을 나눠 읽고 토론하는 모임을 운영해 오고
있으며, 그 결과물을 『모더니즘 이후, 미술의 화두』(1999), 『전시의 담
론』(2002), 『페미니즘과 미술』(2009), 『공공미술』(2016) 등 4권의 번역
서와, 구성원들의 논문을 편집한 『추상미술 읽기』(2010), 『현대조각 읽
기』(2012), 『한국현대미술 읽기』(2013) 등 3권의 공저서로 출간한 바
있다.

현대미술포럼의 회원들은『한국현대미술 읽기』에 이어 두 번째 한국 현대미술 관련 연구서인『한국 동시대 미술: 1990년 이후』를 출간하는 것을 목표로, 매달 정기적으로 세미나를 개최해 공동 토론과 개별 연구를 진행해 왔다. 지나간 역사 뿐 아니라 진행 중인 역사를 기록하고 해석하는 일 또한 미술사의 과제라는 자각이 이 연구를 이끈 동인이 되었다. 그 결과 지난 2016년 12월 14일 서울시립미술관에서 열렸던 관련 심포지엄 '1990년 이후: 동시대 미술 읽기'를 거쳐 총 13명의 연구자들의 주제별 연구를 담은 본서를 완성했다. 연구자들은 특히 최근 30년에 이르는 한국미술의 양상을 고찰해 그 미술사적 의의를 도출해 내는 데 주력함으로써, 그간 미진했던 동시대 미술 연구의 질적 향상과 양적 확장에 기여하고자 했다. 본서의 출간을 계기로 한국 동시대 미술에 대한 학술적 관심이 더욱 증대되고 후속 연구 역시 활발하게 생산되기를 기대해 본다.

그동안 부족한 자료와 연구 여건에도 불구하고 성실하게 연구를 진행해 준 집필진에게 감사의 마음을 전한다. 또한 이 책에 연구 논문을 수록하지는 않았으나 세미나와 심포지엄에 적극 참여해 본서의 출간 과정에 기여한 회원들에게도 고마운 마음을 전한다. 관련 심포지엄 개최를 위해 여러모로 협조해 주신 서울시립미술관의 김홍희 전 관장님, 임근혜 전시과장님, 여경환 학예사님께도 깊은 감사의 마음을 전한다. 마지막으로, 이 책의 출간을 허락해주신 사회평론아카데미의 윤철호, 김천희 대표님과 출판의 과정을 성실하게 진행해주신 편집진의 노고에 말로 다 표현할 수 없는 고마움을 전한다.

2017년 여름을 보내며
현대미술포럼 연구이사 조수진

차례

포스트

제도

1990년 이후, 한국의 미술

윤난지

1990년을 전후한 몇 년간 한국은 사회 각 부문에서 결정적인 변화를 겪게 되며, 시대의 거울인 미술도 당연히 예외가 아니다. 한국의 미술 또한 이 시기를 기점으로 새로운 국면으로 접어들게 되는데, 한국의 동시대 미술이라고 일컬어지는 것은 주로 이 시기 이후 현재에 이르는 대략 30년간의 미술이다.

이 책은 바로 동시대를 살고 있는 저자들이 실제로 목격하고 몸소 체험한 한국 미술의 현장을 그것이 시야에서 너무 멀어지기 전에 생생하게 기록하기 위해 쓰였다. 모든 사실은 하루만 지나도 역사가 된다는 깨달음, 따라서 지나간 역사뿐 아니라 현재 진행 중인 역사에 대한 기록과 해석 또한 역사가의 주요 임무라는 자각이 우리로 하여금 이 글을 쓰도록 이끌었다.

그 어느 때보다도 빠르게 변화해 온 이 시대에 30년간의 미술을 하나로 묶는 것은 무리가 될 수 있다. 특히 2000년을 기점으로 그 이전과 이후의 미술은 상당히 다른 양상을 보이는 것이 사실이다. 그러나 최근의 미술이 보이는 성향 중 상당 부분이 이미 1990년대에 시작

되었다는 점을 근거로, 이 책에서는 동시대 미술의 시간적 폭을 넓혀 1990년대까지를 포괄하고자 한다. 이 시대가 이른바 다원주의(pluralism) 시대로 일컬어지듯이 이 시기의 미술 또한 매우 다양한 양상으로 드러나는데, 이 책에서는 이를 12가지 주제들로 분류하고, 이들을 다시 4개의 큰 프레임을 통해 들여다보고자 한다. 동시대의 문화지정학적 구도를 만들어 온 세계화(globalization), 그리고 그러한 현상과 동전의 양면을 이루는 후기자본주의(late capitalism), 모든 형식과 매체의 '이후'를 선언하는 '포스트(post)' 의식, 그리고 미술의 실제적인 제작과 유통을 가능하게 하는 제도(institution)가 그것이다.

세계화

최근 모든 영역에서 가장 많이 회자되는 화두가 '세계화'이며 미술의 경우도 예외가 아니다. 이는 동시대 미술을 만들어 온 배경이자 조건이고 또한 그 자체의 특성이기도 하다. 세계화는 "각각 분리되어 세계를 이루어 온 사회들과 구성원들, 활동들과 산물들을 하나의 시스템으로 조직해가는 과정"[1]으로 느슨하게 정의할 수 있다. 세계화는 사실 긴 역사를 가진 것이지만 1945년 제2차 세계대전의 종전과 함께 가시화되기 시작하여 미·소 냉전구도가 와해되는 1990년대를 들어서면서 표면화되었다. 1991년 소비에트 연방의 해체는 세계화를 선언하는 상징적 사건이었다. 이후 전 세계는 무엇보다도 신자유주의 기치 아래 점차 하나로 묶이게 되었고 빠르게 발달한 교통과 통신 시스템, 인터넷은 이를 가속화하였다. 지역 간의 다양한 차원의 교류가 활성

1 Jonathan Harris, "Globalization: A Convergence of Peoples and Ideas", *Globalization and Contemporary Art*(ed. Jonathan Harris), Wiley–Blackwell, 2011, p. 1.

화됨에 따라 지역 간의 경계는 점차 희미해지고 그 거리는 점차 좁혀지게 되면서 "전 지구를 가로지르는 사회적 상호관계"[2]가 형성된 것이다. 정치, 경제뿐 아니라 문화를 포함한 모든 영역에서 세계화의 시대가 오게 된 것인데, 여기서 세계는 고립된 분자들의 총합이 아닌 끊임없이 상호작용하면서 변화하는 부분들의 네트워크로서 드러나게 되었다.

한국에서 이런 세계화 현상이 체감되기 시작한 것도 유사한 시기다. 세계화의 상징적, 실질적 계기가 된 1988년 올림픽 이후 1990년대에 접어들면서, 문민정부의 등장과 국제관계의 다변화, 대외무역의 증가 등 정치, 경제 영역에서의 변화뿐 아니라 우리 문화의 국제적 진출과 해외 문화의 국내 소개 등 문화 영역에서의 변화 또한 구체화된 것이다. 미술의 경우는 특히 민족주의에서 세계주의 혹은 다문화주의로의 이동이 부각되었다. 1970년대의 단색화, 1980년대의 민중미술을 추동한 강력한 정체성 의식에서 점차 자유로워지면서 전 지구적 문화에 동참하려는 세계시민 의식으로의 변화가 감지되기 시작한 것이다. 이후 1990년대를 지나 2000년대로 넘어 오면서 이러한 의식은 점차 표면화되어 국제 감각을 가진 작가들 혹은 실제로 국경을 넘나들며 작업하는 작가들이 점차 미술계를 리드하게 되었고, 국내 미술의 해외 전시, 국제적인 동향의 국내 전시가 빈번해지게 되었으며 포스트모더니즘과 같은 전 세계적으로 통용된 동시대의 이론들이 소개되고 이에 대한 치열한 논쟁이 이루어지게 되었다.

그러나, 한편으로 이러한 세계화 현상은 안과 밖의 경계와 차이를 확인하게 하는 모순을 함축한 것이기도 하다. 이런 점에서, 당대 미술

2 Anthony Giddens, *The Consequences of Modernity*, Polity Press, 1990, p. 4. 기든스는 이러한 세계화 현상을 근대성(modernity)이 가져 온 결과로 보았다.

에서 세계화 비판 논의, 특히 신자유주의 논리와 이에 따른 한국 사회의 현실을 문제시하는 움직임이 또한 부상하는 것은 당연한 반응이라고 할 수 있다. 세계화가 내장한 이런 모순을 끌어안으면서도 이를 동시대 미술을 이끌 수 있는 생산적인 담론으로 재맥락화하는 것, 그것이 한국의 동시대 미술이 풀어가야 할 과제가 될 것이다.

　이러한 과제를 가장 효과적으로 드러내고 또한 풀어낼 수 있는 통로가 전시이다. 특히 한국현대미술 주제의 기획전, 그 중에서도 해외에서 개최되는 경우는 당연히 한국적 정체성을 전면에 부각하기 때문에 세계화와 지역주의라는 모순적인 목표들이 부딪치고 화해하는 현장이 된다. 이러한 전시들의 성격은 무엇보다도 기획 주체들에 의해 만들어진다. 1990년대에 본격적으로 등장하기 시작한 전시기획자들은 전문 지식과 국제 감각, 국내·외 작가들과의 개인적, 공적 관계를 바탕으로 '한국의' 혹은 '한국적인' 현대미술이 무엇인가를 보여 주는 전시들을 기획해 왔다. 즉 한국적 정체성의 기호를 구축해 온 셈인데, 주로 자연주의를 근간으로 하는 동양적 세계관 혹은 한국의 특수한 정치·사회적 현실이 주요 통로가 되었다. 또한 이런 과정을 통해 한국의 미술은 세계 미술의 현장에 진출할 수 있었다. 즉, 이러한 전시들은 세계화와 지역주의가 상호 배타적인 동시에 상호 관계적인, 양면적 관계에 놓여 있음을 드러내는 현장인 것이다.

　이런 양면성을 더 적나라하게, 그리고 다변적으로 드러내는 예가 전 세계 미술의 견본시라고 할 수 있는 비엔날레이다. 1895년에 시작된 베니스 비엔날레 이후 세계 각지에서 많은 비엔날레들이 등장하였는데, 우리나라에서는 1995년의 광주 비엔날레가 첫 번째 사례가 되었으며 이후 부산 비엔날레 등 다양한 비엔날레들이 뒤를 이었다. 특히 제1회 광주 비엔날레의 개막은 같은 해 베니스 비엔날레 한국관 개관과 더불어 우리 미술이 세계화 시대에 접어들었음을 드러내는 상징

적인 사건이었다.

"경계를 넘어서"라는 주제를 표방한 이 대규모 전시는 미술을 통한 전 지구적 공동체의 구축을 독려하고 한편으로는 민주화의 성지이자 예향으로서의 광주의 이미지를 각인시키기 위한 국제적 이벤트였다. 문민정부를 표방한 김영삼 정부의 광주 민주화 운동 기념사업의 일환으로 추진된 이 행사는 시작부터 세계화와 지역주의, 정치적 의도와 예술적 의미라는 모순적인 사안들이 경합하고 있었고, 이는 현지 미술인 공동체 주도의 '광주 통일 미술제'라는 안티비엔날레로 가시화되었다. 광주의 사례는 세계화가 내포한 획일화의 가능성을 환기하면서, 서로 다른 맥락에서 기인한 특성들과 목표들, 이해관계들을 하나의 논리로 수렴하려는 모든 시도는 일종의 폭력이라는 점을 다시 확인하게 하였다.

후기자본주의

동시대 미술을 만들어 온 또 하나의 큰 틀은 후기자본주의다. 이는 세계화를 이끈 동인이자 그 결과이기도 하다. 자본주의의 마지막 단계인 후기자본주의는 서구에서는 이미 1940년대부터 시작되고 그 증후가 본격적으로 드러난 것은 1960년대이다.[3] 자본주의가 전 지구적으로 확장되는 다국적 자본주의의 시대인 이 시대의 문화논리(cultural logic)를 프레드릭 제임슨(1934~)은 기호들의 끊임없는 상호

3 만델은 기계생산 체계의 변화에 따라 자본주의를 3단계로 나누었다. 증기모터에 의한 시장자본주의 시대(1848~), 전기 및 연소식 모터가 사용된 자본의 독점화와 제국주의 시대(1890년대~), 전자 및 원자력 장치가 사용된 다국적 자본주의 혹은 소비자본주의 시대(1940년대~)가 그것이다. 그는 이 마지막 단계를 후기자본주의 시대로 지칭하였다. Ernest Mandel(1972), *Late Capitalism*, Verso, 1978, pp. 118-146.

참조가 이루어지는 이른바 "하이퍼스페이스(hyperspace)"로 보았다.[4] 독창적 창조라는 모더니즘의 전제 대신 끊임없는 모방과 복제가 이루어지는 이 탈모던(post modern) 공간에서는 강렬한 즉물적 감각의 다양성이 예술적 가치의 위계를 대신한다.

한국도 대략 1980년대 후반부터 후기자본주의 시대로 진입한다. 생산에서 소비로 비중이 옮겨진 소비자본주의 시대, 대기업의 무한 팽창이 나라 밖으로까지 확대되는 다국적 자본주의 시대가 온 것이다. 이와 함께 사회의 모든 영역을 경제 논리가 지배하게 되면서 정치적인 양극화 현상은 해체되고 계층 간의 빈번한 이동과 함께 계층의 세분화와 다양화가 이루어지게 되었다. 문화적 생산물 또한 제임슨이 말한 문화논리에서 크게 벗어나지 않는 형태로 드러나게 되었는데, 좀 더 들여다보면 우리의 지정학적 위치에서 기인한 독특한 국면이 또한 중첩되어 있는 것을 발견할 수 있다.

한국의 1990년대 문화를 이전과 구분하는 결정적인 계기는 이른바 '신세대 문화'이다. 1992년의 '서태지와 아이들'의 등장이 신호탄이 된 이 젊은이들의 문화는 무엇보다도 소비산업과 문화의 만남을 가시화한 예다. 오렌지족, X세대 등으로 불린 당시의 젊은이들이 주도한 신세대 문화는 끊임없는 움직임을 주요 기전으로 취하고 이동과 전용, 확산을 거듭하면서 압구정동에서 홍대 앞으로, 그리고 국경을 넘어 한류를 형성하였다. 무엇보다도 빠르게 진화된 대중매체 그리고 1995년부터 보급되기 시작하여 1999년 초고속 시대로 진입한 인터넷이 그 촉매제가 되었다.

한편 미술의 경우도 예외가 아니어서 민중미술 대 제도권 미술

4 Fredric Jameson, "Postmodernism, or, The Cultural Logic of Late Capitalism", *New Left Review*, No. 146, July/August, 1984, pp. 59–92.

이라는 1980년대의 대치 상황이 와해되면서 이른바 다원주의(plural-ism) 시대가 열리게 되고 여기서 '신세대 미술'은 중요한 화두로 부상하였다. 무엇보다도 1980년대 말부터 시작된 젊은 미술가들의 소그룹 활동이 주목받게 되면서 이들의 기획전이 신세대 미술로 불리게 되며, 1990년대 초부터는 기존 공간에서도 '신세대' 주제의 기획전이 열리게 된다. 특히 1993년에는《신세대의 감수성과 미의식》(금호미술관),《한국 현대미술 신세대 흐름》(미술회관),《성형의 봄》(덕원갤러리) 등 신세대 주제의 기획전이 집중적으로 열린 해였다. 국립현대미술관에서 1990년에 시작된 연례전인《젊은 모색》전은 제도권에서도 신세대 미술이 주목을 받는 계기가 되었다. 신세대 작가들의 작업은 다양한 매체와 재료, 양식에의 빠른 적응력으로 요약할 수 있는데, 특히 혼합매체와 오브제 설치 작업, 차용과 복제가 용이한 사진과 영상매체에 친연성을 보인다. 또한 내용 면에서도 통속문화의 요소들이나 특정한 집단의 이해관계가 주제로 다루어지는 경우가 많은데, 같은 맥락에서 페미니즘 또한 주요 이슈로 부각된다. 이러한 증후들은 1990년대를 통과하면서 일반적인 미술현상으로 확산되어 왔다. 단지 젊은 세대가 당대 미술을 리드하게 되는 것을 넘어 수직적 위계나 고정된 범주구분을 거부하는 신세대 감각이 미술을 주도하게 된 것이다.

수평성과 유동성을 본성으로 하는 이러한 감각을 만들어낸 것은 무엇보다도 '대중'과 그 문화이다. 후기자본주의의 산물이라고 할 수 있는 대중은 근대적 의미의 개인이 불특정 다수로 획일화되고 확대된 주체들의 집합으로, 그들의 공간에서 만들어진 문화 즉 대중문화가 미술의 영역으로 편입되는 현상 또한 후기자본주의 시대의 소산이다. 한국의 미술에서 대중문화가 차용되기 시작한 것은 1980년대 민중미술을 통해서였는데, 주로 현실 비판의 도구로서였다. 1990년대 미술가들에게 대중문화는 동시대성을 드러내는 통로가 되었고, 따라서 더욱

적극적으로 대중문화의 요소들을 기용하고 그 소통의 방식을 따르게 되었다. 한편, 1990년대를 지나오면서 대중은 다시 그 안의 다양성이 강조되는 방향으로 변이되고, 이와 함께 대중문화 또한 다양한 하위문화들로 분화되어 왔다. 이에 따라 2000년대의 미술은 그러한 하위문화들에 대하여 다양한 반응을 보이면서 그 존재방식 자체를 체화하는 방향으로 나아가고 있다. 즉, 1990년대의 미술이 대중문화를 영입한 미술이라면, 2000년대의 미술은 대중문화 자체가 되어 가고 있는 것이다.

한편, 후기자본주의가 미술에 가져 온 변화 중 하나로 '현실'에 대한 비판적 인식이 작업의 계기로 작용하게 된 점을 들 수 있다. 자본주의의 여러 문제점이 노출되는 시대에 미술은 더 이상 순수한 형식의 영역에 머물러있지 못하게 된 것이다. 이런 현실비판 의식은 물론 1980년대 민중미술을 통해 미술의 주요 통로로 제시되었지만, 1990년대 이후로도 이어져 또 다른 종류의 현실비판 미술로 나타나게 되었다. 1990년대 한국 사회의 지형변화와 함께 미술 자체의 매체와 형식의 변화, 다양한 포스트모던 이론들의 유입 등이 이러한 변화를 이끈 동인들이다. 1990년대 이후 등장한 비판적 현실인식의 미술에서는 유화나 조각 대신 사진이나 영상, 설치, 퍼포먼스 등 다양한 매체와 형식이 취해지고 프로젝트 그룹을 통해 행동주의적 실천이 수행되기도 한다. 이러한 움직임은 무엇보다도 공동체 의식이 작업의 출발점이 될 수 있음을 보여줌으로써 미술 개념 자체의 변화를 견인한다는 데 의의가 있을 것이다.

포스트

'포스트(post)'는 동시대 문화 현상을 수식하는 가장 일반적인 접

두어이다. 자본주의가 후기로 접어들면서 그 이전 단계의 문화적 소산인 모더니즘 또한 점차 막을 내리게 되고 그 '이후(post)'를 말하는 문화적 생산물들이 등장하게 되었다. 이른바 포스트모던 시대가 온 것인데, 이 시대 문화의 출발점은 무엇보다도 모더니즘이다. 즉, 새로운 양식과 매체를 창안하기보다 이전의 것에 대하여 언급하거나 비판하는 것이 포스트모던 문화의 특징인데, 미술도 예외가 아니다. 서구 미술에서는 대략 1960년대를 기점으로 부각되기 시작한 이러한 기류가 한국에서는 1990년대를 들어서면서 가시화된다.

포스트모던 미술의 주요 표적은 모더니즘의 간판 양식이었던 추상미술이다. 따라서 많은 미술가들이 모더니즘 이후를 선언하는 방식으로 "형상으로의 회귀",[5] 즉 구상미술로 돌아가는 방향을 취하였다. 한국의 경우, 민중미술에서 비판적 현실 인식의 미술로 이어지는 줄기가 그 예다. 이들은 추상미술의 형식주의를 비판하거나 벗어나기 위해 서술성을 함축한 구상 형상을 취한 것이다. 그러나 한편으로는 여전히 추상 형식을 취하면서 그 주요 전제들을 거스르거나 무효화하는 방법으로 안으로부터의 비판을 시도한 예들도 있다. 추상미술에 부여되었던 소위 '정신적인 것'의 허구를 드러내기 위해 그 물성과 촉각성에 집중하거나, 평면성의 신화를 해체하기 위해 캔버스 자체의 입체적 구조를 드러내는 방법, 혹은 구상과 추상을 왕래하는 모호한 화면을 만들어내는 방법 등이 그것이다. 나아가 추상 양식을 일상의 공간으로 끌어 와 디자인으로 전용한 예는 추상미술에 덧입혀진 순수주의 신화를 근본적으로 벗겨 내는 작업이 될 것이다.

5 포스트모던 미술에서 이러한 양상을 주목하고 이를 비판적으로 해석한 예로 벤자민 부흘로의 텍스트를 들 수 있다. Benjamin H. D. Bouchloh (1981), "Figures of Authority, Ciphers of Regression", *Art After Modernism* (ed. Brian Wallis), The New Museum of Contemporary Art, New York, 1984, pp. 107–134.

한편, 서구 문화의 산물인 모더니즘과 그 존재 자체가 배치되는 한국화는 모던 시대는 물론 포스트모던 시대에도 복잡 미묘한 운신의 역사를 지나 왔다. 문화의 모든 가능성으로 열린 신세대 감각은 한국화의 영역에서도 예외가 아니어서, 동시대의 문화 조류에 합류하는 새로운 한국화가 1990년대 중엽을 기점으로 등장하였다. 기존의 한국화를 넘어서려는, 이런 의미에서 포스트 한국화라 불릴 수 있는 이 신세대 한국화는 서구식 포스트모더니즘에 '지역성(locality)'이라는 변수가 얽힌 한국 특유의 포스트모더니즘의 양상을 보여주는 주요 지표이다. 이 시대의 한국화는 재래의 소재와 매체, 기법을 넘어 대중문화 도상과 상품 이미지, 아크릴 물감과 혼합매체, 심지어 설치나 영상으로까지 그 외연을 확대해 가고 있는데, 이에 따라 그 정체성이 위기를 맞고 있는 것도 사실이다. 그러나 정체성이라는 것도 만들어진 기호임을 환기할 때, 그 기호를 만드는 주체 즉 '한국'이 사라지지 않는 한 한국적 정체성에의 의지도 존속할 것이며 그 기호인 한국화도 사라지지 않을 것이라고 전망해 본다. 동양화, 한국화, 포스트 한국화 등 다양한 이름으로 지속되어 온 한국화는 동·서의 교차점이라는 한국의 지정학적 위치와 그 위치의 변화를 가장 잘 보여주는 시각기호이다. 한국화가 '한국의 회화'인 것은 전통 재료와 기법으로 그려져서만이 아니라 이런 지정학적 특수성을 가장 첨예하게 드러낸다는 의미에서다.

　1990년대 이후의 미술을 이전과 구분하는 주요 지표는 작업매체의 변화, 무엇보다도 다양한 영상매체의 범람이다. 매체의 본성상 복제 혹은 가상성(virtuality)의 계기를 내포하는 점에서 사진과 함께 포스트모던 매체로 일컬어지는 영상매체는 미술 영역에서 포스트모던 시대가 왔음을 알리는 일종의 신호탄이다.[6] 한국에서는 1960년대 말

6　"특정한 매체로서의 사진이라기보다 특정한 의미화의 방법으로서의 사진적인 것(the

부터 일부 실험적 작가들에 의해 간헐적으로 시도되어 온 영상매체의
사용이 1990년대 초를 기점으로 급증하고 또한 기술적인 면에서도 진
화하게 된다. 영상매체를 이용하는 이른바 미디어 아트가 부상하게 됨
으로써 한국에도 포스트모던 시대가 왔음을 알리게 된 것인데, 1990
년대 중엽부터는 대규모 기획전들을 통해 그 규모와 범위가 확장되어
왔다. 동시대 미디어 아티스트들은 영상매체의 형식 자체를 실험하거
나 또 다른 영상예술인 영화와의 접점을 탐색하기도 하고, 퍼포먼스와
영상을 결합하거나 회화나 조각 등 기존 장르 간의 경계를 해체하는
수단으로 영상을 사용하는 등 다양한 방법으로 그 예술적 가능성을
실험하고 있다. 이러한 미디어 아트의 진화 혹은 분화는 미술의 존재
방식과 개념 자체의 변화를 견인함으로써 그 종말의 가능성까지도 예
견하게 한다. '미디어 아트'는 아트의 종말을 말하는 역설의 아트다. 이
시대에도, 마셜 맥루한이 말한 것과는[7] 또 다른 의미로, 미디어는 메시
지(message)인 것이다.

제도

　동시대 미술의 향방을 좌우하는 매우 중요한 변수이면서도 간과
되기 쉬운 것이 미술제도이다. 이는 당대 미술을 지원하고 육성하는
외부적 틀일 뿐 아니라 미술 그 자체의 특성을 만들어내는 내적인 그

　　photographic)이 이 역사적 분기점(포스트모던 시대로 들어서는 시기)에서 모든 예
　　술에 영향력을 행사하게 되었다." Annette Michelson, Rosalind Krauss, Douglas
　　Crimp, and Joan Copjec, "Introduction", *October: The First Decade, 1976–1986*,
　　The MIT Press, 1987, p. x.

7　　"The medium is the message." Marshall McLuhan, *Understanding Media*, Mc-
　　Graw-Hill, 1964, p. 7.

물망이기도 하다. 서구에서 미술의 사회적 기반, 즉 제도가 조명되기 시작한 것은 1960년대의 소위 제도비판(institutional critique) 작가들과 이론가들에 의해서였다. 이들에 의해서 제도는 미술의 배경이 아니라 미술과 긴밀하게 엮인 미술의 또 다른 얼굴임이 부각되었는데, 한국에서 이런 인식이 구체화되는 것은 1990년대 이후이다. 넓게 보아 미술과 사회의 관계가 화두로 떠오르게 된 것인데, 이는 예술의 자율성이라는 모더니즘 신화가 해체되는 시대의 한 증후이기도 하다.

이러한 해체의 결정적인 증거가 1990년대에 들어서면서 본격화된 공공미술과 그 정책이다. 모더니즘 미학에서는 결코 화해할 수 없는, 그리고 태생적으로도 양립하기 어려운 '공공'과 '미술'의 만남이 시도되고, 이런 노력이 어느 한 쪽이 아닌 양 진영 모두에서 이루어지기 시작한 것이다. 물론 이전에도 공공미술은 존재했으나, 주로 기념 혹은 장식의 목적으로 정부 주도로 주문 제작되는 경로를 거친 것이었고 따라서 '공공'의 의미가 강조된 것이었다. 최근의 공공미술에서 주목되는 점은 양적 증가뿐 아니라 그 동기와 의미의 변화이다. 무엇보다도 공적인 목표와 미술 내적인 반성이라는 양쪽의 동인이 만나고 있는 점이 주목되는데, 이에 따라 적어도 공공과 미술이 하나의 사안속에서 논의될 수 있는 가능성은 열린 것이다. 물론 공공미술의 이상을 완벽하게 성취하는 것은 불가능하지만 그것에 가까이 다가갈 수는 있을 것이다. 특히 마을미술 프로젝트 같은 시민참여 공공미술은, 많은 문제점에도 불구하고, 그런 가능성을 보여준다. 무엇보다도, 작품의 제작주체와 제작과정 자체의 변화를 가져 온 전혀 새로운 형태의 미술을 통해 공공과 미술의 행복한 공존의 비전을 좀 더 구체적인 형태로 제안하기 때문이다.

동시대 미술을 만들어 온 또 다른 제도로 미술에 관한 정보를 유통시키는 미술저널리즘을 들 수 있다. 대중매체 시대의 산물인 저널

리즘은 신문, 잡지, 방송, 그리고 인터넷에 이르기까지 매체를 바꿔가며 확장되고 있는데, 미술의 경우도 예외가 아니다. 한국에서는 특히 1990년대를 지나면서 미술저널리즘의 존재가 뚜렷하게 부각되었다. 신문의 문화면과 『공간』(1966~) 『월간미술』(1976~) 등 미술 전문잡지를 통해 이루어져 온 미술저널리즘이 미술에 대한 대중적 관심의 증가와 함께 괄목할 만한 성장세를 보이게 된 것이다. 새로운 미술 전문지들의 창간과 이후 웹진과 인터넷 게시판의 활성화로 이어지는 행보가 그것인데, 이러한 양적인 변화와 함께 질적인 변화 또한 이루어졌다. 단순한 정보 전달에서 비판적 담론의 제시로 그 내용이 다변화되고 이를 각각 다른 매체들이 수행하게 되면서 저널리즘의 공간이 점차 다양한 의견들이 경합하는 토론의 장으로 변모되어 온 것이다. 이러한 토론의 과정이 다양한 미술현상들을 포용하고 이끄는 생산적인 효과로 이어지기 위해서는 매체 간의 분업과 상호 보완이 효율적으로 이루어져야 할 것이다.

　마지막으로, 정부의 미술지원제도는 공적 절차를 통해 동시대 미술을 재정적으로 지원하는, 그런 의미에서 가장 현실적인 차원의 미술제도이다. 우리나라에서는 1990년대를 들어서면서 정부의 역할이 행정과 경영의 패러다임으로 전환되면서 미술지원제도의 중요성이 인식되기 시작하였으며 이에 따라 그 제도 또한 활성화되었다. 특히 1995년 '미술의 해' 선정과 광주 비엔날레 개최 등을 계기로 정부의 미술지원제도도 전반적인 변화의 시기를 맞게 된다. 문화부와 한국문화예술위원회, 중앙정부와 지방정부, 지방정부와 지역문화재단 간의 상호협력 체계를 통한 다각적인 지원이 이루어지게 된 것이다. 미술지원은 크게 미술관 건립과 운영 지원, 미술가 및 전시 지원을 통해 이루어져 왔는데, 미술계의 변화에 부응하면서 지원의 대상도 다양화되고 그 방법도 체계화되어 왔다. 최근에는 신진미술가와 다원예술, 융·복

합 영역에 대한 지원이 증가하고 있으며 국제교류 부문과 비평영역에 이르기까지 지원의 대상이 확대되고 있다. 이러한 지원제도의 의미는 재정적인 도움을 주는 차원을 넘어 미술 자체의 긍정적인 변화를 지지하고 견인하는 효과에 있다. 그런 점에서 미술지원제도는 당대미술의 요구에 부응하면서 철저하게 관리되고 지속적으로 보완되어야 할 것이다.

**

동시대 한국 미술의 현장은 다양한 형태의 미술이 끊임없이 생산되는 역동적 공간이다. 위의 12가지 주제들은 각기 특정한 측면을 드러내면서도 서로 연관되어 동시대 미술의 전체적인 모습을 만들어낸다. 그것이 동시대 한국미술의 독특한 면모, 즉 정체성이 될 것인데, 여기서 무엇보다도 눈에 띄는 점은 그동안 우리 미술을 틀지어 온 지정학적 위치의 변화이다. 우리 미술이 제3세계라는 수용자적 위치에서 상당히 자유로워지고 따라서 여타 지역의 미술과 어깨를 나란히 하는 방향으로 나아가고 있는 상황을 목격하는 것이다. 물론 모든 문화는 특정한 지정학적 위치에서 만들어지는 맥락적 산물임에는 변함이 없고 우리 미술도 예외가 아니지만 그러한 위치가 좀 더 수평적인 관계로 변화된 점이 주목된다. 이는 문화뿐 아니라 정치, 경제 등 모든 영역에서의 한국의 위치가 상승하였음을 증명하는 것이자, 다양한 지역적 차이들을 포용하고 활성화하는 세계화의 긍정적인 국면이 드러난 것이기도 하다.

그러나 한편으로는 국제적으로나 국내적으로 중심과 주변의 이분법과 불평등이 여전히 잔존하며 그것이 오히려 다중화되고 심화되고 있는 것도 사실이다. 세계화의 양면성이 첨예하게 노출되고 있는

것인데, 그런 점에서 밀레니엄이 바뀌는 이 시대는 세계 역사의 분기점이라고 할 수 있다. 그만큼 이 시대의 인류가 짊어진 책임은 막중한데, 어쩌면 전후(戰後) 세계의 정치, 경제사가 압축된 한국이 그 상징적장소일지도 모른다. 무엇보다, 다양한 가능성으로 열려 있으면서도 평등하고 건강한 지역 문화가 만들어지고 그런 문화들이 자연스럽게 얽힌 지구촌 문화가 만들어지는 세계, 그것이 문화 영역에서의 이상적인세계상일 것이다. 한국의 동시대 미술은 이러한 세계상을 향해 나아가야 할 것이다.

동시대 미술은 아직 끝나지 않은 역사다. 이 시점에서 우리가 할수 있는 일은 가능한 현상을 충실하게 진단하는 일, 그리고 미래에 대한 비전을 제안하는 일이다. 동시대 미술에 대한 궁극적 평가는 열려있다. 그것은 미래에 올 미술의 몫이다.

세계화

globalization

세계화 시대의 한국미술

박은영

1990년대 이후 국제적인 정치, 경제, 사회, 문화 현상을 이야기할 때 자주 등장하는 키워드 가운데 하나가 바로 글로벌라이제이션(globalization), 즉 세계화일 것이다. 전지구화로도 번역되는 세계화는 이데올로기가 아닌 경제적 논리에 따른 새로운 세계질서를 형성하였고, 특히 한국에서는 1990년대 초부터 사회 각 분야에 걸쳐 광범위하게 영향을 미쳐온 것을 볼 수 있다. 국제적으로는 1980년대 말 사회주의 체제가 붕괴되고 이데올로기적 대립 구도가 해체되면서 한국은 동구권 국가들과 새로운 관계를 형성하기 시작하였고, 미국을 중심으로 한 자본주의 이데올로기가 확산되면서 국제 사회에서의 경쟁력을 갖추기 위한 정책들이 한국에서 다방면으로 실행되었다. 또한 국내적으로는 1986년 아시안게임과 1988년 서울 올림픽을 전후로 개방이 가속화되고, 1993년에 문민정부가 성립되고 대전 엑스포가 개최되면서 세계화가 한국사회 전반에서 주요한 이슈로 등장하게 되었다.

세계화는 일반적으로 국가적 경계를 넘어선 자본, 물자, 문화의 이동으로 전 세계가 하나의 단위체로 통합되어 가는 과정을 의미한다.

그러나 한국의 경우 세계화가 정부에 의해 국가 정책적으로 추진되면서 정치, 경제, 문화 영역에서의 교류를 활성화하고 국가적 경쟁력을 강화할 수 있는 방안으로서 받아들여진 것을 볼 수 있다. 즉, 국가적인 차원에서 대외적 관계를 논하는 국제화 개념과 교차하면서 이해된 것이다. 세계화는 이후 정체성, 보편성, 탈중심주의, 지역성, 동시대성 등의 다양한 이슈들을 가로지르면서 1990년대부터 현재에 이르기까지 한국의 사회, 경제, 문화 전반에서 다양하게 논의되어 왔다.

특히 문화예술 영역에서는 민족주의와 민주화라는 공통의 목표를 지향한 1980년대 미술운동에서 벗어나 1990년대 초 다원주의에 대한 관심을 바탕으로 세계화 논의가 등장하였으며, 1990년대부터 현재에 이르기까지 한국현대미술에서 하나의 시대적 담론이자 비평적 언어로 자리 잡아 작가들의 작업, 전시, 미술비평의 영역에서 그 힘을 발휘해 왔다. 이 글에서는 1990년대 초부터 2000년대에 이르기까지 세계화가 한국 사회와 문화 내에서 어떻게 해석되고 이해되어 왔으며, 또한 한국현대미술의 지형 변화에 어떠한 영향을 미쳐왔는지를 미술제도적인 변화와 작가들의 활동을 중심으로 연구하고자 한다.

'중심-주변'의 경계를 넘어, 상호적인 교류를 향하여

문화예술 영역에서의 세계화는 국가적 경계를 벗어난 작가들의 활동과 문화담론 및 미술경향의 교류의 확대로 먼저 설명될 수 있을 것이다. 한국에서는 1980년대 말부터 1990년대 초에 이르기까지 보다 자유화되고 개방된 사회 분위기 속에서 탈식민주의, 포스트모더니즘, 복합문화주의 등 서구의 최신 이론들이 수입되고 또한 해외 동시대미술을 소개하는 국제전들의 개최가 증가하는 것을 볼 수 있다. 늘어나는 문화적 교류에 대한 욕구를 바탕으로 국제미술계의 중심인 서구와 한

국 미술계 간의 간극을 좁히기 위한 다양한 노력들이 시도된 것이다.[1]

1988년 서울 올림픽을 기념하여 열린《세계현대미술제》와 1993년 대전 엑스포를 기념하여 열린《1993 휘트니 비엔날레 서울전》은 최신의 해외미술과 담론들을 소개하여 서구와 한국 간의 중심−주변 관계를 넘어 교류를 증진시키고자 기획된 대표적인 전시들이다.[2] 특히 다문화주의 영향 아래 미국에서 개최된 1993년 휘트니 비엔날레의 국립현대미술관 전시는 다양한 문화적인 정체성과 사회정치적 쟁점들을 다룬 미국의 급진적인 전시를 한국에 재위치시켜 최신의 담론과 미술 경향들을 공유할 수 있는 한국의 문화적 성장을 보여주고자 추진되었다. 서울전 전시 도록에서 당시 국립현대미술관 관장이었던 임영방과 전시 큐레이터였던 최태만은 다문화주의 확산과 함께 등장한 사회문화적 이슈들을 현대 사회의 보편적인 특성으로 보고 휘트니 비엔날레의 전시 내용을 다원성을 추구하고 있던 한국의 상황에 맞추어 이해하고 적용하고자 하였다.[3] 당시 한국에서 증가하고 있던 포스

1 한국 미술 비평에서 광범위하게 사용되는 '국제미술계'라는 용어에 대해 심상용은 이는 결코 실재하는 개념이 아니며, 유럽이나 미국 미술계에 대한 비서구권 국가들의 열망이 투영된 관념적이고 모호한 개념이라고 지적한 바 있다. 심상용, 「비엔날레에 있어 정신적이지 않은 것에 관하여」, 『월간미술』, 2002. 5, pp. 80−81. 여경환 역시 '세계'라는 비구체적인 개념이 서울 올림픽 이후 한국 사회 속에서 비교 대상으로 전면적으로 등장한 이후 1990년대 한국 미술계에 영향을 미쳐왔음을 지적한 바 있다. 여경환, 「X에서 X로: 1990년대 한국 미술과의 접속」, 『X: 1990년대 한국미술』, 서울시립미술관, 2016, p. 19. 앞의 두 글에서 나타난 것처럼 '국제미술계'와 '세계미술계'라는 용어 자체는 비판적으로 재고되어야 할 부분이 분명히 존재하지만, 그 용어의 광범위한 사용에서 드러나는 한국의 세계에 대한 인식을 전달하고자 본 글에서는 두 용어 모두 사용하도록 한다.

2 1988년《세계현대미술제》는 서울 올림픽공원에서 열린《세계야외조각전》과 국립현대미술관에서 열린《국제현대회화전》등으로 이루어졌다. 이와 함께 두 차례에 걸쳐 국제 야외조각 심포지엄이 올림픽공원에서 열렸으며, 심포지엄 결과물 역시《세계야외조각전》에서 전시되었다.

3 당시 관장이었던 임영방은 휘트니 비엔날레 서울전 전시 도록에 실린 서문에서 미국 내 문화적, 인종적 갈등은 모든 나라에 적용될 수 있다고 보고, 다원적이고 복합적인 문화

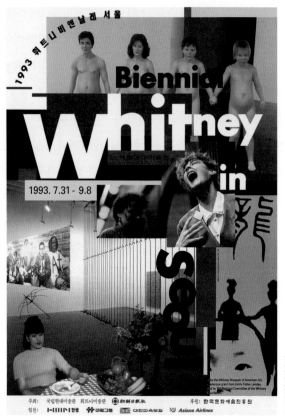

그림 1 1993 휘트니 비엔날레 서울전 전시포스터, 국립현대미술관,
1993. 7. 31.–9. 8.

트모더니즘과 복합문화주의에 대한 관심을 바탕으로 전시 주제에 대
한 상호적인 대화를 형성하고, 전시 수입을 통해 세계 미술의 중심지

를 현대 문화의 공통된 특성으로 설명하고자 하였다. 또한 전시 큐레이터였던 최태만은
전시 도록에 실린 글을 통해 최신의 담론과 현대미술을 다룬 이 전시는 한국사회 내 지
역 간, 세대 간, 계층 간, 성별 간의 다층적인 경계선에 대한 논의를 불러일으키는 계기가
될 것이라고 평가하였다. 「국립현대미술관」, 『1993 휘트니 비엔날레 서울전』, 국립현대
미술관, 1993.

인 미국과 한국 간의 문화적 거리를 줄이고자 한 것이다.

　사진, 영상, 설치 작업이 주를 이룬 이 전시는 한국에서 멀티미디어 작업에 대한 관심을 증가시키고 1990년대 성장한 신진 작가들의 작업 영역을 확장시키는 등 이후 한국 미술계에 많은 영향을 가져왔지만, 한편으로 전시에서 다루어진 이슈들에 대한 깊이 있는 사회문화적 비평이 뒤따르지 못하면서 당시 많은 비판들이 뒤따랐다.[4] 한국 정서에 따라 주요한 작품들이 배제되고 전시를 통해 들여온 복합문화주의와 다원주의, 정체성 등의 이슈들이 단지 최신의 담론으로 표피적으로 수용되는 데 그치면서 이 전시는 한국과 미국 간의 다층적인 경계를 좁히기보다 오히려 확인시키는 결과를 낳은 것이다.[5] 궁극적으로 휘트니 비엔날레 서울전의 개최와 이를 둘러싼 당시의 논란들은 국제 미술계에서 기존의 타자적 위치를 넘어서 상호적인 문화교류를 도모한 한국의 노력을 보여 주는 동시에, 이를 실천하기에 제도, 담론적인 배경이 충분히 마련되지 못한 당시 한국 미술계의 한계를 보여 준다.

　미술 경향 및 담론의 상호적인 교류와 함께, 국가적 경계를 넘어선 작가들의 이동과 활동의 증가는 세계화의 또 다른 대표적인 현상이다. 한국에서는 1990년대 초 미국을 배경으로 국제미술계에서 주요

4　전시에 따른 한국에서의 비평의 부재를 비판적으로 다룬 글들은 다음과 같다. 심광현, 「너 자신을 알라: 휘트니 비엔날레 서울전의 교훈」, 『가나아트』, 1993. 9/10, pp. 42–46; 정헌 이, 「우리는 휘트니의 충실한 바이어인가」, 『월간미술』, 1993. 9, pp. 154–159. 1993년 휘트니 비엔날레에 대해 박사논문을 쓴 김진아 역시 전시 주제와 작품들의 내용과 형식에 대한 깊이 있는 논의가 뒤따르지 못한 것을 휘트니 비엔날레 서울전의 한계로 보았다. 김 진아, 「전지구화시대의 전시 확산과 문화 번역: 1993 휘트니비엔날레 서울전」, 『현대미술학 논문집』 11, 2007. 12, pp. 112–118.

5　뉴욕에서는 82명 작가의 150개 작업이 전시되었지만, 한국에서는 61명 작가의 107개의 작업으로 그 규모가 축소되었다. 특히, 낸 골딘(Nan Goldin), 바바라 해머(Barbara Hammer), 신디 셔먼(Cindy Sherman) 등 주요한 작가들의 작업이 한국 정서와 맞지 않다는 이유로 제외되었다. 김진아, 2007, pp. 101–105.

한 성과를 보여 주고 있던 백남준과 함께, 1980년대 중반부터 해외 유학과 여행 자유화로 해외로 이주하는 작가들이 증가하면서 이러한 이주 작가들의 활동을 주목하기 시작하였다. 이 시기 작가들은 자율적인 교육환경을 접하고 최신의 미술 경향을 받아들이고자 국내 미술대학에서 교육과정을 마치고 주로 미국 및 서유럽으로 유학을 떠났다. 1980년대 미국으로 이주한 강익중(1960-), 박이소(1957-2004), 최성호(1957-) 등이 대표적인 작가들로서, 이들은 한국에서 서양화를 전공하였지만, 미국으로 이주 후 서양화적인 기법과 함께 한국적인 재료나 전통적인 모티브를 작업에서 재해석하여 그들의 인종, 문화적인 배경을 시각화하고 문화교차적인 경험을 반영하였다.[6] 특히 박이소는 미국에서 주변인으로서 그의 정체성이 수용되는 방식을 작업을 통해 탐구하는 동시에 미국 내 한국작가들의 모임인 '서로문화연구회'의 결성과 뉴욕에 비영리 대안공간인 '마이너 인저리(Minor Injury)' 운영을 통해서 제3세계 출신 작가들 간의 교류 증진과 연대의 가능성을 모색한 대표적인 이주 작가이다. 박이소는 또한 미국에서 작가로서의 활동과 함께 재미 기고가로서 포스트모더니즘 이론에 대한 깊이 있는 글

6 강익중은 1984년 홍익대학교 서양화과를 졸업하고 1987년 뉴욕 프랫 인스티튜트를 졸업하였다. 1994년 백남준과 함께 휘트니 미술관에서 열린《멀티플 다이얼로그(Multiple/dialogue: Nam June Paik & Ik-Joong Kang)》전시에 참여하면서 대표적인 미국 거주 한인 작가로 떠올랐다. 뉴욕을 중심으로 현재까지 활동하고 있으며 1997년에는 베니스 비엔날레 한국관 작가로서 특별상을 받았다. 박이소는(본명은 박철호이며 미국 이주 후에는 박모라는 이름으로, 귀국 후에는 박이소라는 이름으로 활동하였다) 1981년 홍익대학교 서양화과를 졸업한 후, 1985년 뉴욕 프랫 인스티튜트를 졸업하였다. 졸업 이후 뉴욕 브루클린에서 대안공간인 '마이너 인저리'를 설립하였다. 박이소는 십여 년간의 미국 생활 이후 1995년 한국에 귀국하여 2009년 갑작스런 죽음 이전까지 한국의 사회 문화적 상황을 바탕으로 작업 활동을 이어갔으며 2003년과 2005년 연달아 베니스 비엔날레 한국관 작가로도 선정되었다. 최성호는 1980년 홍익대학교 서양화과를 졸업하고 1984년 뉴욕 프랫 인스티튜트를 졸업한 후, 다수의 아시안 아메리칸 전시에 참여하였으며 박이소와 함께 미국 내 한국작가들의 모임인 '서로문화연구회'를 창립하였다.

들을 한국에 발표하면서 당시 한국에서 발생한 포스트모더니즘 논쟁에 새로운 관점을 제시해 주었고, 한국과 미국 간의 문화, 담론적 간극을 줄이고 교류를 높이는 데 중요한 역할을 담당하였다.

교육과 작업 활동을 목적으로 1980년대 미국으로 이주한 작가들과 함께, 미국에서 활동하고 있던 코리안 아메리칸(Korean-American), 즉 한국계 미국인 작가들에 대한 관심 역시 1990년대 증가하는 것을 볼 수 있다.[7] 바이런 킴(Byron Kim, 1961-), 마이클 주(Michael Joo, 1966-), 차학경(Theresa Hak Kyung Cha, 1951-1982), 민영순(1953-) 등 이 시기 성장한 한국계 미국인 작가들은 대부분 1960년대 미국과 캐나다 등지로 이주한 한인들의 자녀 세대로서, 한국에서 태어났지만 어린 나이에 이민을 와 한국에 대해 제한적인 경험이나 기억을 가진 이민 1.5세대이거나, 미국에서 태어나고 미국 교육을 받고 자라 영어를 모국어로 사용하는 이민 2세대 작가들이다.[8] 이러한 한국계 미국인 작가들은 미국 사회 내 주변인으로서 문화와 인종의 본질주의적 관점에 대해 의문을 던지는 작업들을 주로 선보이면서, 다문화주의 논쟁의 증가와 함께 대표적인 아시안 아메리칸 작가들로 성장하였다. 바이런 킴은 미국 이민 2세대 작가로서 자신의 친구와 친지들의 다양한 피부색을 표현한 모노크롬 회화를 1993년 휘트니 비엔날레에 전시

7　보통 한국에서 교육과정을 마치고 미국으로 이주한 작가들과 한국계 미국인들은 함께 코리안 아메리칸으로 통칭되지만, 박이소는 이 두 집단을 '미국 거주 한국인(Korean in America)'과 '한국계 미국인(Korean-American)'으로 구분할 필요성을 강조하였으며, 이 두 집단 사이에서 나타나는 소수민족, 이방인에 대한 다른 이해를 그의 글에서 날카롭게 분석하였다. 박모, 「뉴욕의 소수민족 미술과 한인작가」, 『가나아트』, 1990. 5/6, p. 50.

8　한국에서 미국으로의 이민은 해방 직후부터 한국정부가 이민정책을 처음 수립한 1962년까지 증가하다가, 1965년 미국의 이민법 개정 직후 초청이민, 취업이민의 형태로 급증하는 것을 볼 수 있다. 임채완·전형권, 『재외한인과 글로벌 네트워크』, 한울, 2006, pp. 113-132; 윤인진, 『세계의 한인이주사』, 나남, 2013, pp. 18-39.

하면서 미국 미술계에서 주목을 받기 시작하였다. 또 다른 이민 2세대 작가인 마이클 주는 아시안 남성성에 대한 서구 사회 내의 시선을 다루는 작업을 1993년 베니스 비엔날레에 소개하면서 이후 한국 미술계에도 알려지게 되었다. 민영순은 코리안 아메리칸 여성의 정체성을 탐구하는 작업들로 1980년대부터 미국 내 주요 미술관에서 열린 다수의 단체전에 소개되면서, 대표적인 아시안 아메리칸 여성 작가이자 활동가로서 미국에서 성장하였다.[9]

이러한 디아스포라(diaspora)[10] 작가들은 1990년대부터 복합문화주의와 세계화에 대한 논의가 확산되면서 한국과 미국 미술계에서 주목을 받기 시작하였다. 특히 1993년 뉴욕 퀸즈미술관과 1994년 금호미술관에서 열린《태평양을 건너서: 오늘의 한국미술(Across the Pacific: Contemporary Korean and Korean American Art)》전시에서 미국으로 이주한 박이소, 최성호 등과 함께 바이런 킴, 마이클 주, 민영순, 데이비드 정 등 코리안 아메리칸 작가들의 작업을 대거 함께 소개하면서 이들

9 이 밖에 독일 본(Bonn)에서 태어나 어렸을 적 미국으로 이민 가서 교육을 받았으며 유색인종들의 정체성을 다룬 대표적인 전시《The Decade Show: Frameworks of Identity in the 1980s》(1990)를 비롯하여 다수의 다문화주의 관련 미술 전시에 참여한 데이비드 정(Y. David Chung), 1959– , 그리고 어린 나이에 미국으로 가족과 함께 이민을 간 후 1970–80년대 이주 여성의 시각을 반영하여 1970–80년대 다양한 시각예술작품과 문학작품을 남기고 사후 1993년 휘트니미술관에서 회고전《Theresa Hak Kyung Cha: Other Things Seen, Other Things Heard》을 연 차학경 역시 이 시기 활동한 대표적인 코리안 아메리칸 작가들이다.

10 본래 디아스포라는 유대인들의 집단 이주에서 비롯된 용어로 정치적인 상황으로 인하여 강제로 모국을 떠나게 되는 집단적인 이주를 의미하지만, 오늘날에는 세계화의 영향으로 인한 공동체 및 개인의 이동을 설명하는 비평적인 틀로서 많이 사용되고 있다. 아시아권에서의 한국 작가들의 이주를 다룬 전시《아리랑 꽃씨: 아시아 이주 작가》(2009)에서도 보편적이고 일반적인 의미의 이주로서 '코리안 디아스포라' 개념을 사용하였다. 박수진, 「《아리랑 꽃씨: 아시아 이주 작가》전을 개최하며」, 『아리랑 꽃씨: 아시아 이주 작가전』, 국립현대미술관, 2009, p. 11.

의 작업이 한국에 본격적으로 알려지게 되었다. 미국으로 이주한 한인 작가들과 한국계 미국인 작가들의 네트워크 형성을 위해 추진된 이 전시는 이후 기획 단계에서 민중미술 중심의 한국현대미술을 전시에 포함하게 되면서 두 공동체 간의 교류를 열고자 한 최초의 전시가 되었다.[11] 이 전시는 당시 아시안 아메리칸으로 통칭하던 일반화된 인식에서 벗어나 한국계 미국인 작가들의 정체성을 미국에 알리는 계기가 되었을 뿐 아니라, 특수한 사회정치적 상황을 배경으로 발전한 한국의 동시대 미술을 미국에 소개하는 역할 역시도 담당하였다. 나아가 이 전시는 미국 사회 내의 타자인 코리안 아메리칸 작가들과 세계 미술사의 흐름에서 변방에 위치한 한국 미술의 정체성을 심도 있게 다루면서 한국과 미국 미술 간의 '중심-주변'의 문제를 시각화하고 이에 대한 한국에서의 논의를 증가시키는 데 중요한 역할을 하였다.

《태평양을 건너서》전시 이후, 한국에서의 코리안 아메리칸 작가들에 대한 인식이 높아짐에 따라 디아스포라 작가들에 대한 전시들이 2000년대까지 꾸준히 이어지는 것을 볼 수 있다.[12] 이러한 디아스포

11 《태평양을 건너서》전시는 박이소, 최성호, 박혜정이 창립한 미국 내 한국작가들의 모임인 '서로문화연구회'가 뉴욕 퀸즈미술관에 제안을 하면서 시작되었다. 이후 제인 파버(Jane Farver)와 이영철, 그리고 독립영화 큐레이터 박혜정이 각각 코리안 아메리칸 부문, 한국미술 부문, 그리고 영화 및 비디오 작업 부문 작가 선정을 위해 큐레이터로 참여하면서 전시가 성사되었다. 기혜경, 「90년대 한국미술의 새로운 좌표 모색」, 『미술사학보』 41, 2013. 12, p. 47.

12 이후 바이런 킴은 2005년, 그리고 마이클 주는 2006년 로댕갤러리에서 한국에서의 첫 번째 개인전을 열면서 작업세계 전반을 한국 미술계에 소개하는 기회를 가졌다. 마이클 주의 경우 서도호와 함께 2001년 베니스 비엔날레 한국관 작가로도 선정되었다. 민영순은 2002년 광주 비엔날레의 큐레이터로서 《저기: 이산의 땅》을 기획하였으며, 2004년 쌈지스페이스에서 열린 《XEN—이주노동 & 정체성》과 2014년 서울시립미술관에서 열린 3인의 재외 한인 여성작가전인 《SeMA Gold: Nobody》전에 참여하였다. 차학경의 회고전 역시 2003년 쌈지스페이스에서 열렸다. 또한, 코리안 디아스포라 작가들의 작업은 2000년 아트선재센터에서 열린 《코리아메리카코리아(KOREAMERICAKOREA)》,

라 작가들에 대한 한국에서의 관심은 한국 사회 내 국가와 민족에 대한 인식의 변화를 반영한다. 1980년대까지 한국 사회를 지배해 온 폐쇄적인 국가관과 민족적 순수성에 대한 강조에서 벗어나 탈근대적으로 국가와 민족적 정체성을 접근하는 태도가 확산되면서 국가적 경계를 벗어나 보다 유연적으로 인종과 문화적 정체성을 탐구하는 이주 작가들에 대한 관심이 증가한 것이다. 나아가 타자와 제3세계 미술에 대한 관심이 증가하던 상황에서 코리안 디아스포라 작가들에 대한 한국에서의 전시는, 디아스포라 작가들에 대한 연구를 통해 당시 증가하고 있던 다원주의, 복합문화주의, 탈식민주의 등 시대적인 담론을 받아들이고 국제적인 흐름을 같이하여, 이들을 통해 세계 미술계의 중심과 주변의 경계를 흔들고자 한 한국 미술계의 열망 역시 반영하고 있다고 볼 수 있다.

이처럼 1990년대 초, 세계화란 개념이 한국 미술계에서 본격적으로 논의되지는 않았지만 개방된 사회 속에서 해외 미술과의 교류를 증진시켜 국제미술계에서의 주변적 위치를 벗어나고자 하는 방향으로 그 관심이 표현되고 있었다. 그리고 이는 세계 미술의 중심을 서구, 특히 미국으로 상정하고 서구의 최신 담론과 미술 경향들을 적극적으로 수용하는 방식으로 실천되었다. 그러나 휘트니 비엔날레 서울전을 둘러싼 당시의 비판에서 드러나듯이, 서구의 담론과 미술 경향들을 수용하고 내재화할 수 있는 비평과 제도적인 장치가 충분히 마련되지 못한 상태에서 미국 미술계와의 교류에 초점을 둔 한국의 국제화, 세계화의 방향은 오히려 한국의 안과 밖 간의 경계와 차이를 확인시키는 한계 역시도 지니고 있었다.

———

2002년 광주 비엔날레에서 민영순이 기획한《저기: 이산의 땅》, 그리고 2009년 국립현대미술관에서 열린《아리랑 꽃씨: 아시아 이주 작가전》등을 통해서도 주목을 받았다.

세계화, 그리고 비엔날레

세계화에 대한 한국 사회에서의 논의는 문민정부의 출범과 함께 폭발적으로 급증하였다. 1993년 말 국제화가 국가 정책의 기본 방향으로 제시되었다가, 바로 이듬해 김영삼 대통령이 시드니에서 '세계화 선언'을 하면서 세계화가 정치, 경제, 사회, 문화 각 부문에 걸쳐 가장 주요한 국가 과제로 떠오르게 되었다.[13] 이 시기 문화예술 영역에서의 세계화는 한국 문화의 정체성을 알리는 동시에 세계적인 보편성을 획득하고자 하는 방안으로 추진되었다. 기존에 추구해 오던 한국 문화의 국제적 경쟁력을 기르는 동시에 세계 문화를 향한 열린 태도가 강조되기 시작한 것이다. 그리고 이 보편성을 갖추기 위한 방안으로서 문화교류의 장을 확충하는 게 문화예술계에서 주요한 과제로 떠올랐다. 이에 따라 1990년대 중반부터 한국에서는 국내외 문화교류를 구축할 수 있는 인프라를 생산하는 데 집중이 이루어졌다. 특히 1995년이 '미술의 해'로 지정되면서 크고 작은 전시들이 국내외에서 이어졌고, 그 중심 행사로서 베니스 비엔날레 한국관의 건립과 광주 비엔날레의 개최가 이루어지게 되었다.[14] 한국과 세계 미술계를 연결하는 주요 플랫

13 김영삼 정부가 국제화와 세계화를 국정 정책의 기본 방향을 선택한 이후 1994년에서 1995년에 이르기까지 국제화와 세계화에 대한 학계의 논의와 연구 역시 급증하는 것을 볼 수 있다. 이는 미술계에서도 마찬가지인데 월간미술은 1995년 1월호를 「국제화 시대의 한국미술」이라는 기획 특집으로 시작하였고, 12월호에서는 「미술의 해와 한국미술 국제화의 반성」이라는 제목의 좌담으로 그 해를 마무리하였다. 또한, 가나아트는 1995년 3/4월호에 이준의 「90년대 한국미술의 세계화」라는 글을 싣고, 5/6월호에서는 「세계가 우리미술을 본다」라는 특별 기획을 꾸렸다.

14 한국은 1986년부터 베니스 비엔날레에 참여하고 있었고 참가 초기부터 한국관 설립에 대한 요구가 이어졌다. 1993년 대전 엑스포 당시 특별전 커미셔너로 한국에 방문하였던 베니스 비엔날레 위원장 아킬레 보니토 올리바와 백남준, 김석철, 임영방, 이용우가 한국관 실현을 위한 대화를 나누었고 이후 한국정부 관계자들과의 노력을 통해 한국관 설

폼이자 세계화를 실천할 수 있는 방안으로 비엔날레가 적극 이용된 것이다.

1995년 같은 해에 열린 베니스 비엔날레 한국관의 첫 전시와 제1회 광주 비엔날레는 당시 세계화에 대한 한국 미술계의 이해와 세계화 문화정책의 두 가지 방향을 잘 보여 준다. 가장 대표적인 국제전인 베니스 비엔날레의 역사적인 첫 번째 한국관의 전시로 한국문화예술위원회 운영위원회는 당시 원로 평론가인 이일을 커미셔너로 선정하였고, 이일은 윤형근, 김인겸, 곽훈, 전수천을 참여 작가로 선정하였다. 1960년대 한국의 추상회화에서부터 1990년대 전통을 재해석하는 멀티미디어 작업에 이르기까지 한국 현대미술의 흐름을 집약적으로 보여 주고자 한 이일의 시도는 다양한 정체성을 시각화하여 한국 미술에 대한 인식과 이의 국제적 경쟁력을 높이고자 한 의도를 반영하고 있다. 반면 김영삼 정부의 세계화 사업과 지방자치제 추진의 일환으로 급속하게 실현된 제1회 광주 비엔날레의 경우, '경계를 넘어(Beyond the Borders)'라는 주제하에 전 세계를 대륙별로 나누고 함께 선보여 지구촌 공동체에 대한 논의를 펼치고자 하였다. 다양한 지역의 문화적 가치들을 보여주고 이에 대한 서로 간의 이해와 소통을 모색한 광주 비엔날레의 주제는 국제적인 언어를 공유하고 발전시킬 수 있는 한국 미술계의 가능성을 전 세계에 선보이고자 한 의도를 반영한 것이라 볼 수 있다.[15] 같은 해에 열린 이 두 국제적인 행사는 당시 정체성의 추

———

립은 성사될 수 있었다. 이용우, 「베니스비엔날레의 한국작가들」, 『가나아트』, 1995. 7/8, pp. 39–45. 1990년대 초반 한국미술의 세계화를 논의할 때 백남준의 역할을 빼놓고 이야기할 수 없다. 백남준은 당시 국제미술계에서의 명성을 바탕으로 1993년 휘트니 비엔날레 서울전 개최와 베니스 비엔날레 한국관 설립을 성사시키는 데 있어서 주요한 역할을 담당하였다.

15 그러나 당시 광주 비엔날레의 주제 선정과 전시 구조에 대한 비판 역시 이어졌다. 박신의는 '경계를 넘어'라는 주제에 대한 비평적 입장이 충분히 합의되지 못한 채 전시상으

구와 보편주의의 성취 사이에서 고민하고 있던 한국의 세계화 정책의 방향을 단적으로 보여 준다고 할 수 있다.

광주 비엔날레와 베니스 비엔날레 한국관의 설립과 성공 이후, 국내외에서 비엔날레는 세계미술의 중심지를 비서구권으로 확대시키고 전 세계 문화지형과 위계질서에 변화를 가져올 수 있는 방안으로서 적극적으로 추진되었다. 1995년 광주 비엔날레 이후, 한국에서는 1998년 부산국제아트페스티벌(2002년부터 부산 비엔날레로 개최), 1999년 청주국제공예비엔날레, 2000년 미디어시티 서울, 2001년 경기세계도자비엔날레, 2004년 금강자연미술비엔날레와 인천여성미술비엔날레 등이 개최되었다.[16]

비엔날레를 위시한 국제전의 증가는 한국 작가들에게 해외에서의 교육 및 작업 경력 없이도 국제무대에 진출할 수 있는 다양한 기회를 제공하였다는 점에서 긍정적으로 작용하였다. 특히 1990년대 초 국내 소그룹 운동에 참여하고 있었던 이불과 최정화 등 소위 신세대 작가들은 비엔날레 참여를 통해 국제적인 작가로 발돋움할 수 있는 기회를 가지게 되었다. 이불의 경우 1990년대 초까지 주로 한국에서 활동하였지만 국제적인 큐레이터이자 1997년 광주 비엔날레 커미셔너를 역임한 하랄트 제만(Harald Szeeman)이 한국에 방문하였을 당

로 모호하게 해석되었다고 지적하였다. 박신의, 「비평적 바라보기의 조건들」, 『월간미술』, 1995. 10, pp. 91-94. 엄혁의 경우 '경계를 넘어'가 이미 국제미술계에서 오랫동안 논의된 진부한 개념이라고 비판하였다. 엄혁, 「광주비엔날레의 철학은 없다」, 『가나아트』, 1995. 3/4, p. 103. 이러한 비판들은 당시 충분한 고민과 논의가 뒷받침되지 못한 채 한국 미술계의 세계성 성취를 선전하기 위한 전시행정의 일환으로 광주 비엔날레가 활용되었음을 보여 준다.

16 이 밖에도 2005년에 광주 디자인비엔날레와 부산 서예비엔날레가 개최되었으며, 2006년에는 대구사진비엔날레, 2012년에는 창원 조각비엔날레, 2013년에는 평창 비엔날레가 개최되었다. 또한 2017년에는 제주 비엔날레와 2018년에는 전남 국제수묵화비엔날레 개최가 예정되어 있다.

시, 이불의 사이보그 드로잉을 보고 작품으로 만들어볼 것을 제안하고 본인이 기획한 1997년 리용 비엔날레와 1999년 베니스 비엔날레에 연달아 초대함으로써 이후 국제무대에서 활발히 활동을 이어가게 되었다.[17] 국내에서만 수학한 최정화 역시, 1993년 《태평양을 건너서》 전시와 1996년 아시아 태평양 트리엔날레에서 한국의 신세대 미술가 중의 한 명으로 소개된 이후, 다수의 비엔날레와 국제전에 참가하면서 한국의 도시문화와 대중문화를 반영하는 대표적인 팝 아트 작가로 국제미술계에서 자리매김하였다.[18]

최정화와 이불은 작업의 재료나 내용적으로 혼성성(hybridity)을 표현한다는 점에서 비엔날레 및 국제전들의 경향에 걸맞은 작가들이었다고 할 수 있다. 최정화의 경우 현대 소비문화의 속성을 잘 보여주면서도 한국의 수공예 전통과도 연결되는 대량생산된 플라스틱 바구니를 이용한 대형설치 작업과 함께, 전통불상과 대중문화 캐릭터를 혼합하는 작업들을 통해 옛것과 최신의 것, 동양적인 것과 서양적인 것, 수공예와 대량생산이 교차하는 1990년대 이후 한국사회의 혼성적 상황을 반영하였다. 이불은 싸구려 장신구로 꾸며진 날생선의 썩어가는 모습을 전시한 〈화엄〉을 통해서 값싼 수공업과 종교적인 의미가 어우러진 작업을 보여주었고, 〈사이보그〉 작업에서는 테크놀로지와 일본 애니메이션을 결합하여 혼성적인 미래의 인간상을 제시하였다. 이처

17 이불은 광주 비엔날레(1995), 리용 비엔날레(1997), 베니스 비엔날레 한국관과 본전시(1999), 상하이 비엔날레(2000), 미디어시티 서울(2000), 이스탄불 비엔날레(2001), 리용 비엔날레(2001), 타이페이 비엔날레(2006), 이스탄불 비엔날레(2007), 청주국제공예비엔날레(2011), 광주 비엔날레(2014), 시드니 비엔날레(2016) 등에 참가하였다.

18 최정화는 상파울루 비엔날레(1998), 요코하마 트리엔날레(2001), 발틱 트리엔날레(2002), 광주 비엔날레(2002), 리용 비엔날레(2003), 리버풀 비엔날레(2004), 밀라노 트리엔날레(2005), 베니스 비엔날레 한국관(2005), 광주 비엔날레(2006), 싱가포르 비엔날레(2006), 시드니 비엔날레(2010), 후쿠오카 트리엔날레(2014) 등에 참가하였다.

그림 2 최정화, 〈플라스틱 파라다이스〉, 1997, 플라스틱 바구니.

그림 3 서도호, 〈Seoul Home/L.A. Home/New York Home/Baltimore Home/London Home/Seattle Home/L.A. Home〉, 1999, 실크, 스테인리스 스틸, 378.5×609.6× 609.6cm.

세계화 시대의 한국미술

럼 최정화, 이불의 작업은 1990년대 한국의 복합적인 사회문화적 상황을 다양한 매체로 표현하는 대표적인 예로 국제미술계에서 받아들여지게 되었다.

비엔날레에서 비서구권 작가들에 대한 관심이 높아짐에 따라 해외에서 작업활동을 이어 가던 한국출신 작가들은 역으로 여러 국제전에서 대표적인 한국작가들로 소개될 수 있는 기회를 가지게 되었다. 특히 디아스포라, 유목주의(nomadism) 등이 다수의 비엔날레에서 주요 이슈로 다루어지면서 한국적인 정체성과 함께 유목주의적인 경험을 국제적인 어법으로 작업에서 구현한 김수자(1957-), 서도호(1962-)가 국제미술계에서 주목을 받았다. 국제무대에서의 성공은 역으로 한국 미술계에서의 이들의 위상을 변화시켰다. 이 두 작가 모두 국제무대에서의 성공 이후 역으로 한국 현대미술을 대표하는 작가들로 받아들여지면서 베니스 비엔날레 한국관 작가로 선정되었을 뿐 아니라, 한국 현대미술을 소개하는 다수의 해외전시들에도 포함되었다.[19] 서도호의 경우, 1990년대 초 뉴욕으로 이주하여 미국에서 주로 활동을 이어 오다가 2001년 베니스 비엔날레 한국관과 본 전시에 모두 초대된 후 2003년 아트선재센터에서 첫 번째 국내 개인전을 열었으며 이후 대표적인 '한국' 현대 작가로 성장하였다.[20] 특히 서도호

19 김수자의 경우 광주 비엔날레(1995)를 비롯하여 이스탄불 비엔날레(1995), 마니페스타(1996), 상파울로 비엔날레(1998), 시드니 비엔날레(1998), 베니스 비엔날레(1999), 아시아 태평양 트리엔날레(1999), 타이페이 비엔날레(2000), 광주 비엔날레(2000), 리용 비엔날레(2000), 휘트니 비엔날레(2002), 베니스 비엔날레(2005), 요코하마 트리엔날레(2005), 베니스 비엔날레 한국관(2013) 등에 참여하였다. 서도호는 베니스 비엔날레 본 전시와 한국관(2001), 아시아 태평양 트리엔날레(2002), 이스탄불 비엔날레(2003), 리버풀 비엔날레(2010), 베니스 비엔날레 건축전(2010), 광주비엔날레(2012), 아시안 아트 비엔날레(2013), 싱가포르 비엔날레(2016) 등에 참여하였다.

20 서도호는 2011년 김달진미술연구소에서 실행한 설문조사에서 '한국미술을 대표하는 작가' 10위 안에 선정되었으며, 이는 3명의 생존 작가 가운데 한 명이었다. 또한 2012년 삼

는 한국계 미국인 작가인 마이클 주와 함께 2001년 베니스 비엔날레 한국관 작가로 선정되었는데, 당시 커미셔너인 박경미는 미국을 중심으로 활동하던 이 두 작가들을 통해 "한국 현대미술의 역량을 보여주고", "한국미술계의 보다 적극적인 국제적 확산"을 이루고자 하였다.[21] 이는 한국 미술의 동시대적 발전보다도 국제무대에서의 위치에 중점을 둔 세계화에 대한 한국의 인식을 반영한다고 볼 수 있다.

이처럼 비엔날레 및 국제미술전은 한국작가들과 전시기획자들이 국제적인 네트워크를 형성하고 또한 세계미술계에서의 한국 미술에 대한 관심을 증폭시키는 계기가 되었다. 그러나 동시에 비엔날레에서 선호되는 국제적인 어법에 능통한 특정 작가군과 전시기획자들이 전 세계 비엔날레에서 반복적으로 초청되면서 작업들이 점차 표준화되고, 비엔날레들 간의 차이가 사라지는 결과 역시도 발생하였다.[22] 또한 한국에서는 광주 비엔날레와 여러 신생 비엔날레들의 성공 이후 많은 지역 미술, 문화 축제들이 비엔날레로 그 외양만 변경하여 국제적인 행사로 탈바꿈하려는 시도들이 이어졌고, 비엔날레가 열리는 해에는 각 미술 잡지들이 획일적으로 비엔날레 관련 특집기사들을 쏟아내는 현상이 나타났다. 국제 미술행사의 증가와 이에 따른 작업 및 비평 활동의 증가가 세계화 실천의 지표이자 결과로 이해된 것이다. 그러나

성미술관 리움에서 개관 이래 생존하는 한국인 작가로는 처음으로 개인전을 열었다.

21 손경여, 「베니스비엔날레 한국관 커미셔너 선정–진짜 문제는 무엇인가」, 『미술세계』, 2000. 11, p. 142.

22 이러한 현상은 광주 비엔날레에서도 이어졌는데 하랄트 제만, 찰스 에셔(Charles Esche), 후 한루(Hou Hanru), 오쿠이 엔위저(Okwui Enwezor), 마시밀리아노 지오니(Massimiliano Gioni) 등 외국인 큐레이터들이 광주 비엔날레의 국제성을 실현해 줄 수 있는 방안으로 커미셔너나 전시 총감독으로 초대되었지만, 이들이 비슷한 시기에 다른 비엔날레나 국제전들에도 초대되면서 궁극적으로 광주 비엔날레의 정체성을 약화시키는 결과를 가져왔다.

한국 미술의 동시대적 발전에 대한 고려보다도 그 국제적인 위치와 평판에 관심을 둔 이러한 세계화 방안들은 궁극적으로 미술 시스템과 비평, 그리고 작업 활동들을 세계시장의 논리에 종속시키고 획일화하는 문제점을 발생시킬 수밖에 없었다.

세계화와 함께 지역성과 동시대성을 논하다

서구 중심의 세계질서에서 벗어나 상호적인 교류와 소통을 증진시킬 수 있는 방안으로서 세계화가 1990년대 지배적인 사회문화적 담론으로 떠올랐지만, 자본의 논리에 따라 작업 경향들과 미술 시스템이 동종화되면서 이에 대한 비판적인 대안으로서 지역성에 뿌리를 두고 세계화 이슈들을 재고하고자 하는 시도가 2000년대 전후로 사회와 문화 전반에서 등장하였다. 글로벌 로컬라이제이션(global localization) 또는 글로컬라이제이션(glocalization)으로 명명되는 이러한 움직임은 세계화로 야기된 지역사회와 사회구성원 간의 사회경제적 불균형을 직시하고, 지역의 정체성과 공동체 회복을 위해 노력하며, 이러한 문제의식을 바탕으로 국제적인 연대를 추구하는 데 관심을 기울였다.

한국 미술계에서의 지역성에 대한 관심은 역설적으로 비엔날레에서 두드러지게 나타났다. 아시아권에서 비엔날레가 급증하고, 특히 2000년에는 광주 비엔날레와 함께 부산국제아트페스티벌, 그리고 미디어시티 서울이 이어지면서 한국 비엔날레의 정체성과 방향에 대한 비판적인 논의들이 증가하였다.[23] 광주 비엔날레의 경우, 동양적 사상

23 이와 관련된 대표적인 국내기사들은 다음과 같다. 이영철 · 박신의 · 이원일, 「진정한 한국형 비엔날레를 위해」, 『월간미술』, 2000. 12, pp. 122–129; 이준, 「전 지구화시대의 문화적 정체성 논의: 광주 비엔날레를 중심으로」, 『미술평단』, 2001 가을, pp. 6–21; 심상용, 「비엔날레에 있어 정신적이 않은 것에 관하여」, 『월간미술』, 2002. 5, pp. 78–81; 이용우,

을 현대사회에 대입하고자 하는 주제가 2회 광주 비엔날레에서 채택되었고, 3회부터 아시아 작가들의 참여가 늘어났으며, 4회 전시에서는 한인들의 이주사와 광주의 현대사와 도시 공간에 주목하여 한국과 광주의 문화 정치적 이슈들을 보다 구체적으로 전시에 담아내고자 하였다. 2000년 전후로 한국의 지정학적 위치와 아시아 지역성에 대한 탐구가 광주 비엔날레의 주요 과제로 지속적으로 등장한 것이다.[24]

지역성에 대한 관심은 기존 서구중심의 제도와 담론에서 벗어나 아시아 지역의 담론을 구축하고 연대를 형성하고자 하는 움직임 역시 불러일으켰다. 서울시립미술관은 아시아 미술관들과 작가들의 네트워크 형성에 관심을 가지고 2003년부터 격년제 전시인《아시아 현대미술 프로젝트−City Net Asia》를 기획하였고, 대안공간 루프는 2004년부터 미디어아트 페스티벌《무브온아시아(Move on Asia)》를 개최하였다. 특히 아시아 지역의 작가들과 큐레이터들 간의 네트워크를 형성하고, 미디어 영역에서의 소통을 생산하고자 한《무브온아시아》는 비엔날레로 귀결되는 국제적인 네트워크 구조에서 벗어나 매체와 지역 특수적인 연대를 도모했다는 점에서 그 의미가 깊다.

1990년대 말부터 2000년대 중반까지 이어진 한국 미술계의 지형 변화는 한국 미술이 동시대성(contemporaneity)을 성취하고 세계화를 비판적으로 재고하고 해석할 수 있는 제도적인 바탕을 마련해주었

「아시아, 글로벌과 정체성의 두 얼굴」, 『아트인컬쳐』, 2003. 1, pp. 52−59.

24 5회 광주 비엔날레《먼지한톨 물한방울》(2004)에서도 동양적 사유가 전시의 기본 틀로 사용되었으며, 6회 비엔날레《열풍변주곡》(2006)에서는 아시아 자체를 주제로 내세우면서 광주를 중심으로 아시아 문화권의 다양성을 탐구하고자 하였다. 이러한 아시아의 보편적 가치를 탐구하던 태도에서 더 나아가, 최근에 열린 국내외 비엔날레들은 지역의 특수한 역사와 기억을 바탕으로 아시아성을 재해석하려는 태도 역시도 보여 주고 있다. 2012년 타이베이 비엔날레《Modern Monsters/Death and Life of Fiction》과 2014년 SeMA 비엔날레 미디어시티 서울《귀신, 간첩, 할머니》가 그 대표적인 예이다.

다.[25] 기존의 국공립 기관들과 상업 화랑 중심의 전시공간에서 벗어나 1990년대 중후반부터 등장하기 시작한 여러 사립 현대미술관과 대안공간, 레지던시들은 신진 작가들에게 실험적인 작업과 프로젝트들을 기획할 수 있는 다양한 기회들을 제공하였다.[26] 또한 비엔날레의 증가와 전시공간의 확대는 한국 현대미술의 정체성에 문제의식을 둔 전문 기획자들의 성장을 가져왔으며, 다른 한편에서는 한국의 문화 사회적 상황을 반영한 자생적인 비평과 담론을 생산하기 위한 노력 역시 이어졌다.[27]

이러한 제도적인 변화를 바탕으로 2000년대에 성장한 신진 작가들은 당시 신자유주의 논리와 상업주의 이데올로기의 확산에 따라 한국사회가 직면하고 있던 문제들을 다양한 매체와 작업으로 다루었다. 1990년대 말 경제위기로 인해 신자유주의 시장 논리에 따른 경쟁체

25 1990년대 한국현대미술의 동시대성 획득을 주목한 연구들은 2000년대 중반부터 이어져 오고 있는 것을 볼 수 있다. 이러한 연구들은 1990년대 말 대안공간을 비롯한 다양한 전시공간의 확충, 비엔날레를 통한 전문 기획자들의 성장, 그리고 한국사회와 미술과의 긴밀한 연관을 맺은 담론들의 생산 등을 동시대성을 획득하게 된 주요 요인들로 보았다. 한국현대미술의 동시대성에 관한 대표적인 연구들은 다음과 같다. 정헌이, 「미술」, 『한국현대예술사대계 VI』, 시공아트, 2005; 임근준, 「동시대성과 세대 변환 1987–2008」, 『아트인컬처』, 2013. 2, pp. 134–139; 김복기, 「한국미술의 동시대성과 비평담론」, 『미술사학』, 41집. 2013. 12, pp. 197–24; 김종길, 「제2기 시차적 관점의 동시성 III (1993–1998)」, 『황해문화』, 2014. 6, pp. 440–455.

26 1995년 성곡미술관, 1996년 일민미술관과 금호미술관, 1998년 아트선재센터, 가나아트센터, 쌈지아트스튜디오가 설립되었고, 1999년에는 로댕갤러리, 대안공간 루프, 대안공간 풀, 프로젝트 스페이스 사루비아 다방 등이, 2000년에는 인사미술공간과 아트센터 나비가, 그리고 2004년에는 삼성미술관 리움이 개관하였다.

27 그 일례로 1997년 20–40대 작가들과 평론가들 30여 명은 공개적인 미술 비평과 대화의 장을 만들고자 『포럼A』를 창간하여 '개념적 현실주의' 등 다양한 쟁점과 담론들을 온라인과 오프라인 공간에서 다루었다. 또한, 2006년부터 인사미술공간에서 출판된 계간지 『볼(BOL)』은 한국의 동시대 시각예술비평을 생산하고자 하는 목적 아래 한글과 영문으로 한국과 세계의 다양한 문화현장과 화두들을 10권에 걸쳐 소개하였다.

제가 가속화되고 사회구성원과 지역사회 간의 경제적 불균형, 공동체의 해체, 도시 공간의 변화 등이 주요한 사회문제로 떠오르자, 이 시기에 성장한 신진 작가들은 미술의 사회적 역할에 대한 고민을 바탕으로 한국의 사회, 정치, 이데올로기적인 문제들에 대한 공론을 생산하는 데 주력하였다. 김상돈(1973-), 노순택(1971-), 박찬경(1965-), 배영환(1967-), 오형근(1963-) 등이 대표적인 작가들로서 이들은 민주주의와 자본주의가 충돌하는 한국의 사회적 공간에 주목하고 한국사회 내 근대화의 경험, 분단의 기억, 공동체 의식 등의 이슈들을 사진, 영상, 설치 작업 등으로 담아내었다.

또한 세계화의 영향에 따른 한국 사회 내 또 다른 타자들, 특히 이주노동자들과 국제결혼에 따른 다문화가정의 증가는 세계화의 탈영토화라는 모토와는 달리 국제사회 내 경계를 재확인시켜주면서 신진 작가들에 의해 주요한 이슈로 다루어지게 되었다. 1990년대 말 경제 위기를 겪으면서 한국 사회는 저렴한 일시 노동력을 필요로 하게 되었고, 이 요구에 발맞추어 아시아 전역에서 한국을 기회의 땅으로 보고 코리안 드림을 실현하고자 한 노동자들의 이주가 급증하였다. 그러나 이들을 수용할 제도적인 뒷받침의 부족으로 여러 사회문제들이 발생하면서 이주노동자들의 인권과 이들에 대한 대중들의 인식이 한국 사회 내에 주요한 쟁점으로 부상하게 되었다.

김옥선(1967-), 믹스라이스(mixrice, 2002-), 임흥순(1969-) 등은 한국사회 내 소수자의 위치와 인권을 작업에서 주요하게 다루고 있는데, 특히 2002년에 결성된 믹스라이스는 이주노동자들을 프로젝트의 주체로 끌어들임으로써 이들을 배려하고 보호해야 할 소수자가 아닌 사회의 한 구성원으로서 인지하고 이들의 사회정치적 주체성의 회복에 기여하고자 한 대표적인 작가그룹이다. 믹스라이스는 이주노동자들과의 연극, 영상, 농성 천막, 페스티벌 기획 등 다양한 협업 방

그림 4 믹스라이스(mixrice), 〈불법인생〉 연극 포스터를 위한 사진, 경기도 마석, 2008 .

그림 5 플라잉시티(flyingCity), 〈이야기천막〉, 2003, 6mm DV, 21분.

식을 선보였는데, 2005년부터 마석 가구단지의 이주노동자들의 삶에 대한 관심을 바탕으로 그들의 이야기를 〈불법인생〉(2008)이라는 연극으로 제작하였으며, 이후 이 지역 노동자들과 《마석동네페스티벌 MDF》를 꾸준히 기획해 오고 있다. 이주노동자들과 공동으로 기획한 이러한 믹스라이스의 프로젝트들은 이주노동자들의 이야기를 객체화하는 위험에서 벗어나, 이들의 주체적인 목소리와 공유된 경험을 반영하여 새로운 공동체 형성의 가능성을 보여준다는 점에서 주목을 받고 있다.

신자유주의 논리에 따른 도시개발 및 공공 공간의 변화 역시 2000년대 주요한 사회문제로 등장하였다. 국제금융자본시장의 요구에 맞추어 도시를 재구조화하고 도시의 경제활동을 재촉진하고자 이루어진 재개발 정책들은 도시환경 내 사회계층 분화를 발생시키고 지역인들의 삶과 공동체를 파괴하는 결과를 발생시켰다. 임민욱(1968-) 플라잉시티(flying City)와 함께 좀 더 이후 세대인 리슨투더시티(Listen to the City), 옥인콜렉티브(Okin Collective) 등은 작업과 사회적 활동으로 도시 공간에 개입하여 사회적 연대와 공동체 의식을 회복하고 세계 자본주의 시스템에 대한 저항적인 움직임을 만들어 내고자 한 대표적인 작가들이다.

2001년에 결성된 플라잉시티는 도시문화와 공간을 연구하고 비평하는 미술가 그룹으로서 2003년부터 진행한 '청계천 프로젝트'에서 정부 주도의 청계천 개발로 인해 사라져 가는 인근 지역의 특성과 청계천 주변 노점상들의 생존권 문제에 관심을 갖고 다양한 프로젝트를 진행하였다. 플라잉시티는 청계천 지역의 공방들에 대한 리서치를 사진과 다이어그램으로 기록하는 동시에, 공상적 건축 모형을 제시하고, 공방, 학생, 디자이너들과 협업을 펼쳤으며, 농성 천막의 형태를 빌어 지역 노점상들의 이야기를 듣고 기록하는 활동들을 기획하였는데, 이

러한 플라잉시티의 활동들은 사회학적, 인류학적 연구를 바탕으로 도시지역의 공동체와 역사를 재구축하고자 한 대표적인 시도이다.

리슨투더시티 역시 2009년 결성 이후, 서울의 재개발사업과 4대강 사업과 같이 개발논리가 우선시되는 장소와 지역들을 직접 방문하고, 그곳의 사회적 배경을 연구하고, 토론과 연구결과를 책으로 출판함으로써 이에 대한 사회적 담론과 연대적인 움직임을 생산하는 데 초점을 두었다. 이렇게 2000년대 이후 활발히 활동을 이어간 작가들은 신자유주의 논리에 따른 한국의 사회적 구조와 도시 공간의 변화에 대해 비판적으로 대응하고, 지역사회와의 소통을 시도하며, 이에 대한 공공의 논의를 생산하는 데 그 관심을 기울였다.

2000년대 한국 미술계의 제도적인 변화를 바탕으로 성장한 신진 작가들은 한국의 당대 사회문화적 상황을 다양한 매체와 활동으로 다룸으로써 한국의 동시대미술을 이끌어가는 주류 작가들로 발돋움하였다.[28] 한국에서의 성장은 국제무대에서의 활동으로도 이어지게 되었는데, 이들은 한국 현대미술의 해외 전시 참여를 통해 세계에서 한국 미술의 새로운 지형도를 그리는 데 주요한 역할을 담당하고 있다.

2000년대에 증가한 한국의 동시대 미술을 소개하는 해외전시들의 경우, 1980년대 말부터 1990년대 초에 나타나는 한국의 사회, 정치적인 격변에 주목하고, 1990년대와 2000년대 등장한 한국의 미술 흐름을 포괄적으로 다루는 전시가 주를 이루었다. 대표적인 전시가

28 반이정은 특히 아트선재센터, 로댕갤러리, 삼성미술관 리움에서의 기획전 참여와, 에르메스 코리아 미술상 수상과 후보 선택, 그리고 국제갤러리, PKM, 아라리오 등 주요 상업 갤러리의 전속작가로서의 활동이 1990년대 말 2000년대 초 등장한 신진 작가들이 주류 작가들로 성장하게 되는 데 중요한 역할을 담당했다고 진단하였다. 반이정, 「1999 - 2008 한국 1세대 대안공간 연구 - '중립적' 공간에서 '숭배적' 공간까지」, 『왜 대안공간을 묻는가』, 미디어버스, 2008, pp. 8 - 33.

2007-2008년에 국립현대미술관이 기획한《박하사탕: 한국현대미술 중남미 순회전(Contemporary Art from Korea: Peppermint Candy)》과 2009-2010년에 미국 로스앤젤레스카운티미술관과 휴스턴미술관에서 열린《당신의 밝은 미래: 12인의 한국 현대미술가들(Your Bright Future: 12 Contemporary Artists from Korea)》로, 이 두 전시는 대부분 1960년대와 1970년대 출생하여 다양한 매체로 한국사회 안팎의 이슈들을 다루는 작가들을 소개하여 한국의 동시대 미술의 흐름을 알리는 데 목적을 두었다.[29] 이러한 한국 현대미술 해외전시들은 한국의 전통과 문화적 정체성을 강조하던 기존의 전시 경향에서 벗어나, 한국의 동시대적 사회, 문화의 변화를 담고자 했다는 점에서 그 의미를 찾을 수 있다. 그러나 또 한편으로, 비슷한 주제의 국제전들이 반복되고, 비슷한 작가군이 이러한 해외 전시들에 지속적으로 초대됨에 따라 한국 현대미술의 지정학적 특징을 보여주기보다 전형화된 시각을 발생시킬 수 있다는 우려 역시도 가져오게 되었다.[30] 또한, 해외에서 활발히 활동을 이어 가는 특정 작가군이 그 경력을 바탕으로 국내 주요 미술

29　《박하사탕: 한국현대미술 중남미 순회전》에는 강용석, 공성훈, 구성수, 권오상, 김기라, 김두진, 김상길, 김옥선, 김홍석, 박준범, 배영환, 서도호, 송상희, 오인환, 옥정호, 이동욱, 이용백, 임민욱, 전준호, 정연두, 조습, 최정화, 홍경택이 참여하였다.《당신의 밝은 미래: 12인의 한국 현대미술가들》에는 박이소, 최정화, 김홍석, 전준호, 김범, 김수자, 구정아, 임민욱, 박주연, 서도호, 양혜규, 장영혜중공업이 참여하였다.

30　《당신의 밝은 미래: 12인의 한국 현대미술가들》전시리뷰에서 권미원은 이 전시가 한국 미술과 관련된 광범위한 상황을 보여주거나 다양한 사회문화적 관점을 제시해주기보다는, 이미 평판이 있는 작가들의 개인적인 성과를 확인시켜주는 자리라고 평가하였다. 권미원, 「다시, 지역성과 세계성의 '공존'을 묻는다」, 『아트인컬처』, (2009. 12), pp. 128-133. 특히《당신의 밝은 미래: 12인의 한국 현대미술가들》전시는 기획팀에 김선정이 합류하면서 작가 선정을 완성할 수 있었는데, 이 전시에 선택된 많은 작가들은 아트선재센터에서 기획전이나 개인전에 참여했던 작가들이다. 또한, 12명의 작가 가운데 김범, 김홍석, 박이소, 최정화는 김선정이 커미셔너로 참여한 2005년 베니스 비엔날레 한국관 작가들로도 선정되었다.

관들에서의 전시 기회 역시 독점하게 되면서 역설적으로 한국 미술계에서 부익부 빈익빈의 양극화 현상을 발생시키기도 하였다.

**

이처럼 1990년대 초부터 2000년대에 이르기까지 한국 현대미술은 세계화의 영향과 밀접한 관계를 맺으며 변화를 겪어 왔다. 1990년대 초 세계미술계에서의 주변적인 위치를 벗어나 국제적인 문화교류를 확대하고자 하는 요구가 증가하면서 국가적 경계를 넘어 활동하는 이주 작가들에 대한 관심이 높아지고 서구의 최신 담론과 미술 경향을 소개하고자 하는 노력들이 이어졌다. 나아가 1990년대 중반에 들어서 사회 전반에 걸친 세계화 추진에 발맞추어 비엔날레가 한국미술계와 세계미술계 간의 거리를 좁히고 한국 미술의 세계화를 이룰 수 있는 제도적인 방안으로서 적극적으로 추진되었다. 이후 2000년대 들어 미술제도적인 바탕이 마련되면서 세계화를 비판적으로 재고하고 한국의 동시대 사회, 문화적 현상을 주요하게 다루는 작가들이 성장하였고, 이들이 현재 국제미술계에서 한국의 동시대 미술에 대한 이미지를 그려내고 있다. 이처럼 한국 현대미술에서의 세계화 논의는 한국 미술의 국제적 경쟁력을 확보하고자 하는 노력과, 국가적 경계를 넘어선 문화적 교류를 통해 세계적 보편성을 이룩하고자 하는 시도 사이를 가로지르며 1990년대부터 2000년대까지 미술계의 변화를 이끄는 주요한 원동력으로 작용하였다.

2000년대에 들어서 국제미술계에서 활발히 활동을 이어가는 한국 작가들과 함께 한국 현대미술 해외전시들과 한국 현대미술을 소개하는 영문 출판물들이 급증하는 현상을 볼 수 있다. 이러한 전시들과 출판물들은 종종 '한국 미술의 세계화' 사업의 일환으로 추진되었고,

국제미술계에서의 한국 미술의 양적인 증가는 곧 한국 현대미술 세계화의 실천이자 동시대성 획득으로 이해되었다.[31] 그러나 한국 현대미술에 관한 대부분의 해외 전시들은 후속 연구나 프로젝트가 뒤따르지 못한 채 일회성 행사에 그치는 경우가 많았고, 출판물들 역시 작가와 작업에 대한 전반적인 소개에만 그칠 뿐 한국 동시대 미술비평에 대한 소개는 부족하다. 세계화 그 자체가 전시나 출판의 목적이 될 경우, 한국 미술의 대외적 이미지와 국제적인 위치에 초점을 두게 되면서 상대적으로 국내의 담론을 소개하고 이의 국제적인 소통을 도모하는 시도는 경시되는 것이다. 한국 미술의 국제미술계에서의 양적인 팽창에 초점을 맞춘 현재의 대외지향적인 세계화 정책에서 벗어나, 세계화의 한국사회 내 영향을 지속적으로 반영하고, 이를 한국의 사회, 문화적인 담론들로 재맥락화하고, 그리고 이러한 논의들의 국제적인 연대를 도모할 때 세계화는 동시대적이고 생산적인 담론으로서 한국 미술계에서 그 역할을 지속할 수 있을 것이며, '한국 미술의 세계화'라는 공허한 외침 역시도 벗어날 수 있을 것이다.

31 국립현대미술관은 '한국 미술의 세계화' 사업을 위해 정부로부터 특별 예산을 책정 받아 2003년부터 한국 현대미술의 해외전시를 추진해왔다. 2007-2008년 《박하사탕: 한국현대미술 중남미 순회전》 역시 이 일환으로 기획되었다. 강승완, 「미술 한류는 있다」, 『아트인컬처』, 2010. 1, p. 92. 2015년에 취임한 국립현대미술관 첫 외국인 관장 바르토메우 마리 리바스(Bartomeu Mari Ribas) 역시 2017년 미술관 중점사업으로 한국근현대미술의 세계화 프로젝트를 발표한 바 있다.

해외에서 개최된 한국현대미술 전시

전유신

한국현대미술을 해외에 소개하기 위해 기획된 전시들은 1950년 대부터 개최되었으나, 이와 같은 전시의 역사에서 중요한 전환점으로 평가되는 시점은 1990년대이다. 이 시기부터 한국현대미술전의 개최 횟수가 급증했고, 아시아보다 서구에서 개최되는 전시의 비중이 월 등하게 높아지는 등의 여러 변화가 나타나게 된다.[1] 전 세계적인 글로벌리즘 현상과 문민정부의 세계화 정책이 맞물리면서 미술 분야의 국제 교류가 증가한 것이 이와 같은 변화를 불러온 주요 요인이라 할 수 있다.

한국현대미술전은 국가적 정체성을 전면에 내세우는 전시라는

1 다음은 1950년대부터 2000년대까지 해외에서 개최된 한국현대미술전에 관한 통계이 다. 팔호 안은 서구에서 개최된 전시회의 횟수이다. 1950년대: 6건(5건), 1960년대: 9건 (3건), 1970년대: 24건(6건), 1980년대: 101건(50건), 1990년대: 112건(77건), 2000년 대: 175건(118건). 이는《한국현대미술 해외진출 60년》전의 도록에 수록된 전시 목록 중 비엔날레를 제외한 해외전의 목록을 중심으로 한 것이다. 『한국현대미술 해외진출 60년, 1950-2010』, 김달진미술자료박물관, 2011, pp. 176-190.

점에서, 근본적으로 한국성이라는 요소와 밀접하게 연관된다. 이 글에서 특히 주목하고자 하는 것은 한국현대미술전의 한국성을 누가 정의하고 선별해 왔는가의 문제이다. 전시는 기획의 주체가 일정한 기준에 따라 대상을 선정해서 배열하는 작업이고, 그와 같은 기준, 즉 기획의 의도는 주체가 처한 맥락에 의해 만들어진다.[2] 이에 해외에서 개최된 한국현대미술전의 기획 주체가 누구였는가에 주목하는 것은 각 주체별로 그들 각자가 처한 맥락에 따라 한국현대미술을 어떻게 정의하고 선별했는가를 살펴보려는 시도라고 할 수 있다. 이 글은 1990–2000년대에 서구에서 개최된 한국현대미술전을 중심으로 논의를 전개하고자 하며, 특히 표본적 사례들을 중심으로 이와 같은 전시에 있어 기획 주체들의 맥락이 어떻게 반영되었는가를 살펴보고자 한다.

1990–2000년대를 대표하는 한국현대미술전의 기획자들

한국 미술계의 1세대 큐레이터는 박래경, 오광수, 유준상, 이경성, 이일, 임영방 등 주로 비평가로 활동하던 인물들이다. 이들과 구분되는 신세대 큐레이터군이 집단적으로 등장한 것은 1990년대이다. 1989년에 도입된 국립현대미술관의 학예연구직제가 큐레이터의 제도적 수용을 가능하게 한 출발점이라면,[3] 1990년대에 들어서 미술관의 설

2 윤난지, 「전시의 담론」, 윤난지 엮음, 『모더니즘 이후 미술의 화두 2–전시의 담론』, 눈빛, 2007, p. 8.
3 국립현대미술관은 1969년에 경복궁에서 개관했고, 1973년에 덕수궁 석조전으로 이전해 운영되다가 1986년에 독립적인 미술관 건물을 준공해 과천으로 이전하게 된다. 이해에 처음 전시과를 신설하고 김은영, 김현숙, 안소연, 이인범, 이화익 등을 학예사로 채용했다. 그러나 학예연구직이 아닌 별정직 채용이었고, 이들 대부분은 1990년대 초에 사직했다. 당시로서는 미술관의 실질적인 전시 기획은 외부 평론가들이 주로 담당하고 큐레이터들은 전시 진행의 보조 업무를 전담하는 것이 일반적인 상황이었다. 1989년에 학

립이 급증하고 큐레이터에 대한 수요가 증가하게 된 것이 2세대 큐레이터군의 집단적인 등장을 가능하게 한 주요 계기가 되었다. 1990년대 초에는 '박물관 및 미술관 진흥법'이 시행되면서 사립미술관 설립이 급증했고, 지방자치제의 부활로 지방 공립미술관의 설립 역시 증가하게 되었다.[4] 1990년대 말에는 대안공간들이 등장하면서 큐레이터를 필요로 하는 제도 기관의 다양화도 이루어지게 된다.[5]

2세대 큐레이터의 등장이 본격화된 1990년대의 한국 미술계를 주도했던 화두는 '국제화와 세계화'였다. 글로벌리즘 현상이 전 세계적으로 확산된 데다 1993년에 출범한 김영삼 정부가 세계화를 정책의 핵심 기조로 내세우면서 그 여파가 미술 분야에까지 확산된 것이다. 당시 문예진흥원은 1993년을 '우리 문화 세계화의 해'로 선정했고, 문화체육부 역시 1995년도의 3대 정책과제 중 하나로 '우리 문화 세계화'를 제시하는 등 문화계 전반이 국제화와 세계화라는 흐름을 적극 수용하는 상황이었다. 특히 문화체육부에 의해 '미술의 해'로 선정되

예연구직제가 도입되고 1992년에 취임한 임영방 관장이 1994년부터 《젊은 모색전》을 정례화하고 《올해의 작가》전을 신설하면서 이 전시들을 내부 큐레이터들이 전담하는 체제를 정착시킨 것이 큐레이터의 전문화를 가능하게 한 출발점이 되었다고 할 수 있다. 「미술관 정책을 점검한다(하) 전문·자율성 확보 최고 숙제」, 『한겨레』, 1990. 12. 29; 「문화없는 문화공간 〈12〉 「현대미술관」 (1) 유명무실한 학예연구실」, 『동아일보』, 1992. 12. 1; 「'한국미술전' 신설 격년개최」, 『한겨레』, 1994. 7. 7; 「'미술관 시대'의 총아 제2의 문화를 창조하다」, 『경향신문』, 1995. 6. 15.

4 1992년의 박물관 및 미술관 진흥법의 시행 이후 호암갤러리(1992), 토탈미술관(1992), 성곡미술관(1995), 아트선재센터(1995), 금호미술관(1996), 일민미술관(1996) 등 사립미술관들의 설립이 이어졌다. 공립미술관의 경우 서울시립미술관(1988)을 필두로 광주시립미술관(1992), 부산시립미술관(1998), 대전시립미술관(1998) 등이 1990년대에 개관했다. 정헌이, 「미술」, 한국예술종합학교 한국예술연구소 엮음, 『한국현대 예술사대계 VI』, 시공사, 2005, pp. 245–246.

5 1999년에서 2000년 사이에 대안공간 루프, 대안공간 풀, 프로젝트 스페이스 사루비아, 쌈지 스페이스, 인사미술공간 등 한국의 1세대 대안공간들이 개관했다.

었던 1995년에는 베니스 비엔날레 한국관 설립 및 광주 비엔날레 개최 등 한국미술의 국제화를 위한 노력이 구체화되기도 했다. 따라서 1990년대에는 베니스 비엔날레 한국관전을 포함한 한국현대미술전과 광주 비엔날레 등 국내에서 개최되는 비엔날레들이 미술가들뿐 아니라 큐레이터들의 해외 진출을 위한 교두보로 활용되었다.

그중에서도 베니스 비엔날레 한국관 전시를 기획한 큐레이터 명단은 한국현대미술전을 기획한 대표적인 기획자들과 그 변화의 양상을 보여주는 표본이기도 하다. 1990년대에는 이일, 오광수, 송미숙 등 1세대 큐레이터들이 주로 한국현대미술전의 기획자로 활동했다. 2000년대에는 박경미, 김홍희, 김선정, 안소연, 이숙경, 윤재갑 등 1990년대부터 국립현대미술관, 사립미술관, 대안공간, 갤러리에서 활동을 시작한 2세대 큐레이터들과 김승덕, 주은지 등 해외파 큐레이터들이 한국현대미술전의 대표적인 기획 주체로 활동하게 된다.

2000년대에 들어서 주목할 만한 대규모 한국현대미술전들이 거의 2년 단위로 유럽과 미국에서 개최된 것도 이 시기에 2세대 큐레이터들이 한국현대미술전의 핵심적인 기획 주체로 성장하게 되는 계기가 되었다. 2003년에는 한국과 네덜란드의 문화 교류 증진을 위해 기획된 한국현대미술전들이 암스테르담에서 개최되었고, 2005년에는 한국이 프랑크푸르트 도서전의 주빈국으로 선정된 것을 기념하는 한국현대미술전들이 독일에서 개최되었다. 2007년에는 아르코 아트페어의 주빈국으로 선정되면서 6개의 한국현대미술전이 스페인에서 열렸고, 오스트리아에서도《유연성의 금기: 한국현대작가전(Elastic Taboos: within the Korean World of Contemporary Art)》이 개최되었다. 2009년에는 미국의 2개 미술관에서《당신의 밝은 미래: 12인의 한국현대미술가들(Your Bright Future: 12 Contemporary Artists from Korea)》전이 순회 전시되었고, 영국 런던에서는《코리안 아이(Korean

Eye)》전이 개최되기도 했다. 1990년대에 이어 2000년대에도 여전히 정부의 외교 행사를 기념하는 한국현대미술전의 비중이 높았지만, 한국현대미술에 대한 해외 미술계의 관심이 높아지면서 이와 같은 전시를 해외 기관에서 주도적으로 기획한 사례가 증가한 것이 2000년대의 특징이라 할 수 있다.[6]

한국현대미술전에서의 기획자의 역할

1) 한국성의 재현

1990년대에 개최된 한국현대미술전의 핵심적인 기획 주체는 1세대 큐레이터들과 국립현대미술관이었고, 이들은 특히 자연주의와 동양적 전통을 한국성의 핵심으로 제시하였다. 국립현대미술관의 경우 과천으로 이전한 1986년부터 2000년대 초까지 이경성, 임영방, 최만린, 오광수 등 모더니즘 미술가와 비평가들이자 동시에 1세대 큐레이터를 대표하는 인물들이 관장으로 재직했다. 이에 국립현대미술관은 1세대 큐레이터와 한국현대미술전의 관계를 보여주는 표본이라 할 수 있다. 2세대 큐레이터들이 기획한 전시에서는 한국의 정치·사회적 현실을 한국현대미술의 특수성으로 제시한 경우가 많았다. 이 두 가지 프레임은 1990년대 이후에 개최된 한국현대미술전들에서도 보편적

6 이 전시들 중《유연성의 금기》전은 비엔나에 위치한 쿤스트할레 빈(Kunsthalle Wien)에서 전시 기획을 의뢰해 프랑스에서 활동하는 한국 출신 큐레이터인 김승덕과 프랑크 고트로(Franck Gautherot)가 공동 기획했다. 《당신의 밝은 미래》전도 휴스턴 미술관의 관장이 2004년에 한국을 처음 방문한 것을 계기로 한국미술에 관심을 갖게 되면서 전시 기획이 시작되었다. 《코리안 아이》전은 영국의 패러렐 미디어 그룹(Parallel Media Group)의 대표인 데이비드 시클리티라(David Ciclitira)의 제안으로 시작되었고, 런던의 경매사인 필립스 드 퓨리&컴퍼니(Phillips de Pury. & Company)와 스탠다드차타드(Standard Chartered)의 후원에 의해 런던에서 개최될 수 있었다.

으로 적용되어왔기 때문에 이를 중심으로 논의를 전개하고자 한다.

 (1) 자연주의와 동양적 전통

 김달진미술자료박물관은 2011년에《한국현대미술 해외진출 60년》전을 개최하면서 가장 성공적이었던 한국현대미술전에 관한 설문조사를 진행한 바 있다. 1-3위에 선정된 6건의 전시 중 3건이 1990년대에 개최된 전시였고, 이 중 2건이 국립현대미술관과 1세대 큐레이터들이 기획에 참여한《자연과 함께(Working with Nature)》전(1992)과《베니스 비엔날레 한국관 개관전》(1995)이었다.[7]

 《자연과 함께》전은 1992년에 국립현대미술관과 영국의 테이트 리버풀 갤러리(Tate Gallery Liverpool)가 공동 기획했고, 김창열(1929-), 박서보(1931-), 윤형근(1928-2007), 이강소(1943-), 이우환(1936-), 정창섭(1927-2011) 등 단색화의 대표 작가 6인의 작품이 전시되었다. 도록에 수록된 두 미술관의 관계자들과 비평가 이일의 텍스트들은 공통적으로 단색화 작품들이 보여주는 자연주의(naturalism)가 동양 사상에서 비롯된 것임을 강조하고 있다.[8] 이는 자연주의를 근간으로 하는 동양적 세계관이 한국성의 핵심이며, 한국현대미술 역시 이러한 전통을 계승한다는 점을 부각시키려는 것이다. 다분히 오리엔탈리즘적

7 두 전시 외에 1990년대에 개최된 나머지 한 건의 전시는 1993년에 뉴욕에서 개최된《태평양을 건너서》전이다. 1990년대 이전에 개최된 3건의 전시는 1961년의《제2회 파리 비엔날레》, 1975년에 일본 도쿄화랑에서 개최된《한국 5인의 작가, 다섯 가지 흰 색》전, 1988년에 미국 뉴욕의 아티스트 스페이스에서 개최된《민중미술-한국의 새로운 문화 운동》전이다.『한국현대미술 해외진출 60년, 1950-2010』, p. 234.

8 도록에는 국립현대미술관 관장인 이경성의 서문과 테이트 리버풀 갤러리의 관장인 니콜라스 세로타(Nicholas Serota)와 큐레이터 루이스 빅스(Lewis Biggs)가 공동 기고한 서문, 빅스의 글인 "Working with Nature", 이일의 "On 'Working with Nature'"가 수록되어 있다.

그림 1 《자연과 함께》전 포스터, 1992.

인 이와 같은 시각은 그간 서구에서 개최된 다수의 한국현대미술전들에도 적용되어 왔다.《자연과 함께》전을 기획한 국립현대미술관과 이 전시의 도록 필진 중 한 사람이자《베니스 비엔날레 한국관 개관전》을 기획한 이일은 자연주의와 동양적 전통을 한국성의 근간으로 설정하는 한국현대미술전의 계보를 정립한 대표적인 기획 주체들이다.

국립현대미술관의 경우 2000년대 초까지도《자연과 함께》전의

프레임을 적용한 한국현대미술전들을 지속적으로 기획했다.[9] 대부분의 전시들이 제목에서부터 전통이나 자연이 한국성의 핵심임을 드러낸 것이 특징이다. 예컨데,《한국현대미술 15인전－호랑이의 꼬리(이하《호랑이의 꼬리》)》전(1995)이나《한국현대미술 독일순회전: 호랑이의 해》(1998)[10]처럼 자연과 전통을 모두 아우르는 기표인 호랑이를 전시 제목에 사용하는 것 역시 이러한 프레임을 강조하는 방식이다. 호랑이는 20세기 초부터 한반도 지형의 표상이자 국가와 민족을 상징하는

9 국립현대미술관이 1990–2000년대에 서구에서 개최한 한국현대미술전 목록

개최 연도	전시명	전시장소
1991	현대회화 유고순회전	유고슬라비아 4개 미술관
1992	자연과 함께	영국 리버풀 테이트 갤러리
1995	한국현대미술 15인전－호랑이의 꼬리	이탈리아 베니스
1997	한국현대미술전－전통으로부터 새로운 형태로	미국 하트포드 대학 조셀로프 갤러리
1998	한국현대미술 독일순회전: 호랑이의 해	독일 베를린 세계 문화의집, 아헨 루드비히 포룸
1999	한국현대판화 스페인전	스페인 마드리드 왕립판화미술관
2003	사계의 노래: 8인의 한국작가전	미국 샌프란시스코 아시아미술관
2005	한국미술 뉴질랜드전: 일상의 연금술	뉴질랜드 크라이스트처치 아트갤러리
2007–2008	한국현대미술 박하사탕	칠레 산티아고 현대미술관 아르헨티나 부에노스아이레스 국립미술관

전시 목록은 강승완, 「국립현대미술관 「한국미술의 세계화」 사업의 현황 분석과 활성화 방안」, 『현대미술관연구』, 제18집, 국립현대미술관, 2007, pp. 18–21 참조.
10 이 전시는 국립현대미술관의 학예실장이었던 박래경과 이 전시를 국립현대미술관과 공동으로 주관한 이탈리아 무디마 재단의 관장인 지노 디 마지오(Gino Di Maggio), 당시 고대 교수였던 이용우가 공동으로 기획했다. 당시 국립현대미술관의 큐레이터였던 안소연, 노재령, 이숙경 등도 전시의 코디네이터로 참여했다. 작가로는 곽덕준, 김수자, 백남준, 백연희, 심문섭, 안성금, 윤명로, 윤석남, 이규선, 이종상, 이형우, 임옥상, 조덕현, 조성묵, 하종현이 선정되었다.

그림 2 정종미, 〈어부사시사〉(봄), 2002, 장지에 모시, 염료, 한천, 콩즙, 176×220cm, 국립현대미술관.

동물로 인식되었고,[11] 88 서울 올림픽의 마스코트인 호돌이를 통해 그 전통이 현대까지 계승되고 있는 것이다. 2003년에 미국의 샌프란시스코 아시아미술관에서 개최된 《사계의 노래: 8인의 한국작가(Leaning Forward Looking Back: Eight Contemporary Artists from Korea)》(이하 《사계의 노래》)전(2003)의 제목도 이와 같은 프레임이 적용된 사례이다. 한국어 전시명인 《사계의 노래》는 윤선도의 시조 '어부사시사(漁父

11 최남선이 1908년에 창간된 『소년』지를 통해 처음으로 이와 같은 주장을 제기했다. 이것은 "범−한국−한민족"을 등치시켜 소년들의 민족의식을 고취하려는 계몽적인 의도에 따라 이루어진 것이다. 목수현, 「국토의 시각적 표상과 애국 계몽의 지리학: 최남선의 논의를 중심으로」, 『동아시아문화연구』, 제5집, 2014, p. 15.

四時詞)'를 제목에 차용한 정종미(1957-)의 작품 〈어부사시가〉(2002)로부터 유래한 것이다.[12] 정종미의 작품은 자연과 벗하며 살아가는 한국인의 전통적인 삶과 세계관을 노래한 윤선도의 시조를 시각적으로 재현한 것이다. 따라서 이 작품의 제목을 차용한 《사계의 노래》라는 전시 제목은 한국현대미술도 정종미의 작품처럼 전통을 현대화한 것임을 강조하는 것으로 볼 수 있다. 참여 작가들도 정종미 외에 이와 같은 특성을 드러내는 작업을 선보였던 김홍주(1945-), 조덕현(1957-), 황인기(1951-) 등이 선정되었다.

국립현대미술관이 기획한 다른 한국현대미술전들에서도 자연이나 전통과 연계된 작업을 선보이는 작가들이 선발되는 사례가 빈번했고, 이들을 세대별, 장르별로 안배하는 식으로 전시 구성이 이루어졌다. 1990-2000년대에 서구에서 개최된 국립현대미술관의 한국현대미술전에 참여한 작가들은 총 149명이고, 이 중 2회 이상 전시에 참여한 작가는 총 17명이다.[13] 이들 중 원로 작가군으로는 국제 미술계에서의 인지도가 높았던 백남준(1932-2006)을 제외하면 단색화 작가들의 참여가 두드러졌다. 자연이나 전통과 연계된 형상이나 재료를 주제로 한 작품을 제작했던 김홍주, 윤석남(1939-), 배병우(1950-)는 중견 작가군을 대표하는 작가들이다. 신세대 작가군 중에서도 한국적 전통과 연관된 작업을 보여준 김영진(1961-), 안성금(1958-), 조덕현, 최정화(1961-) 등이 주로 선정되었다.

《자연과 함께》전의 도록에 기고한 글에서 자연을 근간으로 하는

12 강승완, 「낯선 세계로부터 광(光) 속으로」, 『사계의 노래(Leaning Forward Looking Back: Eight Contemporary Artists from Korea)』, 국립현대미술관, 2003, p. 13.

13 17명의 명단은 다음과 같다. 3회 이상 참여한 작가들의 경우는 괄호 안에 참가 횟수를 표기하였다. 곽덕준, 권영우, 김영진, 김홍주(4회), 박서보, 배병우, 백남준, 안성금, 윤명로, 윤석남, 윤형근, 이동욱, 이종상, 이형우, 조덕현(3회), 최정화(3회), 하종현.

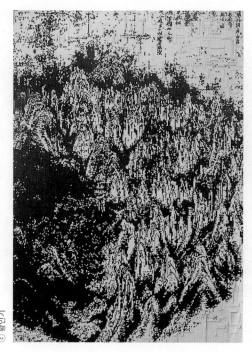

그림 3 황인기, 〈방 금강전도〉,
2001, 합판에 플라스틱 블록,
308×217cm.

동양적 세계관을 담아낸 단색화를 한국적 모더니즘의 전형으로 정의
했던 이일은 자신이 기획한《베니스 비엔날레 한국관 개관전》에서도
이와 같은 프레임을 강조했다. 이 전시에도 윤형근의 단색화 작품이
출품되었고, 곽훈(1941-), 김인겸(1945-), 전수천(1947-)도 자연이나
동양성을 강조하는 설치 작품을 선보였다. 특별상을 수상한 전수천의
〈방황하는 혹성들 속의 토우―그 한국인의 정신〉은 동양적 자연과 정
신을 상징하는 토우와 산업사회의 폐기물을 대비시킨 작품이다. 곽훈
은 한국관 주변에 40개의 옹기를 설치한 〈겁/소리: 마르코 폴로가 동
양에서 가져오지 못한 것〉을 출품했고, 개막 이후 이틀간 국악인 김영
동의 대금연주와 비구니들의 참선 퍼포먼스를 선보이기도 했다.

　　1995년은 한국관이 개관하는 해였을 뿐 아니라 베니스 비엔날레

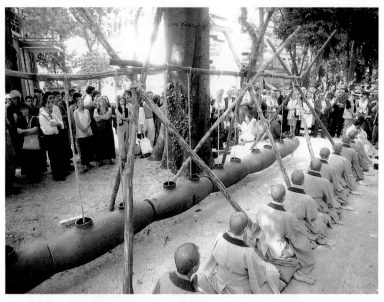

그림 4 곽훈, 〈겁/소리: 마르코 폴로가 동양에서 가져오지 못한 것〉의 설치 전경과 비구니 퍼포먼스, 1995.

의 창립 100주년이 되는 해였기 때문에 전 세계 미술인들의 이목이 예년보다 비엔날레에 더욱 집중되었다. 이처럼 기념비적인 해에《베니스 비엔날레 한국관 개관전》과 국립현대미술관이 기획한《호랑이의 꼬리》전이 베니스에서 동시에 개최된 것이다. 1세대 큐레이터들에 의해 자연주의와 동양적 전통이라는 프레임을 기반으로 두고 기획되었다는 점에서 이 두 전시는 1990년대에 개최된 한국현대미술전의 핵심적인 기획 주체와 프레임이 무엇이었는가를 단적으로 보여주는 사례라 할 수 있다.

(2) 한국의 정치·사회적 현실

1993년에 뉴욕의 퀸즈 미술관(Queens Museum)에서 개최된《태평양을 건너서: 오늘의 한국미술(Across the Pacific: Contemporary

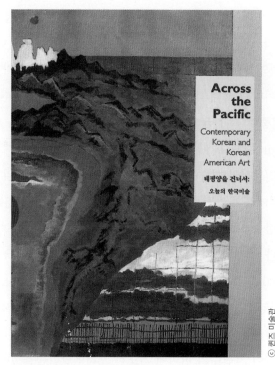

그림 5 《태평양을 건너서》전 도록 표지, 1993.

Korean and Korean American Art)》전은 한국의 정치·사회적 현실을
반영한 한국현대미술전의 출발점으로 볼 수 있다. 당시 뉴욕에서 활동
하던 박이소(당시 박모, 1957–2004)와 최성호, 독립영화 큐레이터 박혜
정이 1990년에 창립한 '서로문화연구회(이하 서문연)'가 퀸즈 미술관
에 전시 개최를 제안하면서 기획이 시작되었다. 전시는 코리안 아메리
칸 미술가들, 한국의 젊은 미술가들, 미국에서 활동하는 한인 감독들
의 독립영화 상영 등 3부로 구성되었고, 퀸즈 미술관의 큐레이터인 제
인 파버(Jane Farver), 이영철, 박혜정이 각 파트별 기획자로 참여했다.

한국 측 큐레이터로 이영철이 참여한 것은 그가 서문연의 창설
이후 공동협조체제로 운영되었던 '미술비평연구회(이하 미비연)'의 회

장이었기 때문이다.[14] 1989년에 결성된 미비연은 이영철 외에 백지숙, 엄혁, 박찬경 등 민중미술 진영의 젊은 비평가들이 결성한 모임이다.[15] 서문연의 박이소와 미비연의 엄혁은 두 단체가 만들어지기 전인 1988년에 이미 뉴욕의 대안공간인 '아티스트 스페이스(Artists Space)'에서《민중미술–한국의 새로운 문화(Min Joong Art: New Movement of Political Art from Korea)》전의 개최를 주도한 바 있다.[16] 서문연은 한국의 진보적인 미술운동과 코리안 아메리칸 미술가들의 작업이 상호 보완적이라고 판단했고, 따라서 미비연에《태평양을 건너서》전의 작가 선정을 의뢰하면서 진보적인 미술진영의 작품만으로 그 대상을 한정한 바 있다.[17] 이영철은 총 12명의 작가를 선정했고, 그 중 절반 이상이 1980년대의 민중미술 운동에 가담했던 작가들이었다.[18]

이영철은 도록에 수록된 텍스트를 통해 단색화로 대변되는 모더니즘 미술을 "극복하고 대항해야 할 반대세력"으로 규정하고, 이와 같은 미술이 자연주의 미학에 기초한 오리엔탈리즘을 한국현대미술의

14 기혜경, 「'90년대 한국미술의 새로운 좌표 모색,《태평양을 건너서》전과《'98 도시와 영상》전을 중심으로」, 『미술사학보』 제41집, 2013, p. 47.

15 미비연은 1989년에 결성되었고, 이들 외에 이영욱, 심광현, 박신의 등이 주요 멤버로 활동했다. 1992년에 미비연의 멤버였던 김수기, 김진송, 엄혁, 조봉진이 현실문화연구를 창립해 미비연으로부터 독립했고, 1993–1994년 사이에 다수의 멤버들이 해외 유학을 떠나면서 미비연은 사실상 해체된다. 미비연과 포스트모더니즘 논쟁과 관련해서는 문혜진, 『90년대 한국 미술과 포스트모더니즘』, 현실문화, 2015, pp. 34–42 참조.

16 기혜경, 앞의 논문, p. 46 각주 4 참조.

17 앞의 논문, p. 47.

18 이영철은 참여 작가들의 경향을 다음의 4가지로 구분했다. 1) 정치적인 미술가들: 손장섭, 김봉준, 최민화, 박불똥, 이종구 2) 총체화의 논리와 전략을 거부하는 미술가들: 안규철, 김호석, 최진욱 3) 남성 지배 사회에서 문화적 성의 차이에 관심을 기울이는 미술가들: 윤석남, 이수경 4) 모더니즘의 관념을 뒤흔드는 미술가들: 최정화, 김홍주. 코리언 아메리칸 작가들로는 박이소, 민영순, 마이클 주, 바이런 킴 등 11명의 작가가 참여했다. 이영철, 「주변부 문화와 한국 현대미술의 아이덴티티」, 『태평양을 건너서: 오늘의 한국미술』, 퀸즈미술관, 1993, p. 85.

정체성으로 고착화시켜 온 점 역시 강도 높게 비판하고 있다.[19] 미비연은 1990년대 초에 모더니즘 진영의 비평가들과 벌인 대대적인 포스트모더니즘 논쟁을 통해 한국 미술계를 주도하는 젊은 비평가 집단으로 인식되기 시작했다. 이에 미비연 출신의 큐레이터들이 한국현대미술전의 기획에 참여하게 되면서 이와 같은 전시가 두 진영 사이에서 벌어졌던 논쟁과 갈등을 이어가는 장외전처럼 인식된 측면이 있다. 1980년대 이후 국내 미술계에서는 물론이고 특히 서구 미술계에서 별다른 주목의 대상이 되지 못했던 한국의 모더니즘 미술을 다시 부각시킨 계기 중 하나가 1990년대 초에 개최된 일부 한국현대미술전들이었다.[20] 단색화 작가들이 집단으로 참여한《자연과 함께》전을 필두로 이 시기부터 한국현대미술전을 통해 모더니즘 미술이 한국을 대표하는 미술로 서구 미술계에 다시 소개될 수 있었기 때문이다. 동시에《태평양을 건너서》전을 필두로 모더니즘 미술과 대척점에 있다고 평가되는 작품들도 한국을 대표하는 미술로 해외에 소개되기 시작했다. 이 전시의 프레임을 잇는 다수의 한국현대미술전이 등장한 것은 2000년대였고, 이를 기획한 핵심적인 큐레이터가 미비연 출신의 백지숙이었던 점은 이 시기까지도 한국현대미술전이 모더니즘 대 민중미술 진

19 앞의 글, pp. 79-82.

20 1978년 말에서 1979년 초에 파리의 그랑 팔레(Grand Palais)에서 개최된《국제미술전》은 단색화를 국제 미술계 진출에 가장 적합한 한국적 추상으로 인식했던 당시 화단의 분위기를 전환시킬 정도의 논란을 불러일으키며 이후 단색화의 유럽 무대 진출에 제동을 건 사건이었다. 단색화 작가들을 중심으로 구성되었던 당시 전시에 대해 주최측과 파리 화단의 평가가 그다지 좋지 못했고, 이것이 한국의 언론을 통해 소개되면서 미술계, 언론, 학계로 이어진 논쟁인 "그랑팔레전 사건"으로 비화되었기 때문이다. 따라서 1980년대에는 유럽 무대에 단색화가 소개되는 사례가 많지 않았고, 1990년대 초의 한국현대미술전이 다시 단색화를 서구 미술계에 소개하는 계기로 작용하게 된다. 그랑팔레전 논쟁과 관련해서는 「특집-그랑팔레전 그 세평과 시비와 문제점」,『공간』, 1979. 4, 142호, pp. 10-52 참조.

영의 장외전으로 기능했음을 시사해준다.

백지숙은 2000년부터 2008년까지 9년간 한국문화예술위원회가 운영하는 아르코 미술관(구 마로니에 미술관)과 인사미술공간의 큐레이터와 관장을 역임했다. 2000년에 개관한 대안공간인 인사미술공간은 백지숙이 "포스트 민중미술의 전진기지"[21]로 정의했던 대안공간 풀과 여러 면에서 접점을 형성했던 곳이다.[22] 또한, 백지숙이 큐레이터이자 관장으로 재직하는 동안 아르코 미술관에서는 신학철(1943-), 민정기(1949-), 최민화(1954-) 등 민중미술 운동에 가담했던 주요 작가들의 전시가 개최되었다. 이와 같은 맥락은 백지숙이 두 기관에 재직하는 동안 기획에 참여한 한국문화예술위원회 주관의 한국현대미술전들에도 반영되었다.

백지숙은 2003년에 네덜란드에서 개최된 대규모 한국현대미술전인《페이싱 코리아: 한국현대미술 2003(Facing Korea: Korean Contemporary Art 2003)》전[23]을 시작으로 2005년에는 프랑크푸르트 도서

21 백지숙, 「동시대 한국 대안공간의 좌표」, 『월간미술』, 2004. 2, p. 48.

22 반이정은 「1999-2008 한국 1세대 대안공간 연구-'중립적' 공간에서 '숭배적' 공간까지」에서 인사미술공간과 풀의 작가군이 다른 대안공간들에 비해 중복되는 경우가 많았고, 인미공이 2005년부터 발행한 『볼(BOL)』지가 풀 관계자들이 직간접적으로 관여했던 『포럼 A』와 편집 위원이나 필진 등에서 공통되는 지점이 있었음을 지적한 바 있다. 반이정, 「1999-2008 한국 1세대 대안공간 연구-'중립적' 공간에서 '숭배적' 공간까지」, 『왜 대안공간을 묻는가』, 미디어버스, 2008(출처: 반이정 블로그 http://blog.naver.com/dogstylist/40103839264).

23 주한 네덜란드 대사관은 하멜(Hendrik Hamel)이 조선에 체류한 지 350주년이 되는 2003년을 '하멜의 해(the Hamel Year)'로 지정하고 각종 문화교류 행사를 네덜란드와 한국에서 개최했다. 전년도에는 국립현대미술관에서 《IN or OUT: 네덜란드 현대미술전》이 개최되었고, 한국현대미술을 소개하는 《페이싱 코리아》전이 다음 해에 네덜란드에서 개최된 것이다. 드 아펠(De Appel)과 몬테비디오(Montevideo) 등 암스테르담의 주요 미술관과 전시 공간에서 총 4개의 전시와 2개의 비디오 프로그램이 전시되었다. 백지숙과 윤재갑 등이 네덜란드의 큐레이터들과 공동으로 기획에 참여했고, 이영철이 1990년대의 한국현대미술에 관한 텍스트를 도록에 기고했다. 백지숙은 네덜란드 큐레

전의 주빈국으로 선정된 것을 기념하는 한국현대미술전인 《비전의 전쟁(The Battle of Visions)》전[24]의 기획에 참여했다. 2007년에는 뉴질랜드에서 개최된 《액티베이팅 코리아: 집단적 행동의 흐름(Activating Korea: Tides of Collective Action)》전을 기획하기도 했다.[25] 이 중 《비전의 전쟁》전은 민중미술의 20여 년간의 전개과정을 보여준 전 세계 최초의 전시로 평가되었을 정도였고,[26] 다른 두 전시의 경우도 1980년대 이후 한국의 정치·사회적 현실을 주제로 한 작업을 보여주는 작가들의 작품을 중심으로 구성되었다.

《페이싱 코리아》전의 도록에서 백지숙은 1990년대의 한국 미술계를 "한국적 모더니즘"의 후예들이 포스트모더니즘 이론을 수입해 민중미술에 격렬하게 맞서는 상황이고, 상대적으로 민중미술과 그들의 지적인 후예들은 미디어 아트와 "신세대 담론"에 관심을 기울이는 상황이라고 진단하고 있다.[27] 《비전의 전쟁》전의 도록에서는 왜 2005년이라는 시점에 다시 민중미술을 다루어야 하는가를 자문하고, 민중

이터 마크 크레머(Mark Kremer)와 공동으로 《The Postman is a Genius: Experience and Imagination in Seoul》전을 기획했다. 참여 작가는 플라잉시티, 임흥순, 조습, 고승욱, 박화영, 이주요였다.

24 이 전시는 한국이 2005년도 프랑크푸르트 도서전 주빈국으로 선정된 것을 기념하기 위해 기획되었고, 한국문화예술위원회와 도서전 조직위원회가 공동 주최했다. 독일 큐레이터 피터 요흐(Dr. Peter Joch)가 백지숙과 공동으로 전시를 기획했다. 고승욱, 김영수, 김용태, 김정헌, 노재운, 믹스라이스, 민영순, 민정기, 박영숙, 배영환, 손기환, 송상희, 신지철, 신학철, 오윤, 이경수, 임옥상, 조해준, 주재환, 최민화, 최정화 등 21명이 참여했다.

25 이 전시는 인사미술공간과 뉴질랜드의 고벳 브루스터 갤러리(Govett-Brewster Art Gallery)가 공동 기획한 전시였다. 박찬경, 배영환, 임민욱, 오형근, 고현주, 플라잉시티, 김기수, 김상돈, JNP 프로덕션, 믹스라이스, 최정화와 전용석, 김보형, 임민욱이 2007년에 결성한 청계천 디자인 센터(CDC)가 참여 작가로 선정되었다.

26 Dr. Peter Joch, "The Battle of Visions: Korean Minjung Art from the 1980s to the Present", *The Battle of Visions*, ARKO & KOGAF, 2005, p. 40.

27 Beck Jee-Sook, "Critical Art in Korea: Some Currents", *Facing Korea, Korean Contemporary Art 2003*, Yellow Sea, 2003, p. 35.

미술이 역사적 아방가르드이자 정치적 급진주의와 미학적 모더니즘을 지속적으로 통합하고자 한 태도 혹은 입장이라는 점에서 중요하기 때문이라는 점을 그 답으로 제시했다.[28] 백지숙의 텍스트들은 공통적으로 한국현대미술을 모더니즘 대 민중미술의 대립 구도로 소개하고, 그중에서도 후자의 위상을 강조하고 있다.

《태평양을 건너서》전을 전후로 미국에서는 한국의 정치·사회적 현실을 소개하는 전시들이 여러 차례 개최되었고, 백지숙이 기획한 전시들을 포함해 유럽에서도 2000년대 초부터 이와 같은 전시들이 개최되어 왔다. 상대적으로 아시아 지역에서는 2007년에 일본에서 개최된 《민중의 고동: 한국미술의 리얼리즘 1945-2005(Art toward the Society: Realism in Korean Art 1945-2005)》전을 통해 본격적으로 이와 같은 작품들이 대거 소개되기 시작했다. 일본은 1970년대 이후 굵직한 한국현대미술전들이 가장 빈번하게 개최되었던 장소이지만, 중심이 된 것은 단색화 전시들이었다. 《민중의 고동》전이 개최된 장소 중 하나인 니가타현립 반다이지마 미술관(The Niigata Bandaijima Art Museum)의 큐레이터 고성준은 민중미술이 오랫동안 일본 미술계에서 부정적인 평가를 받아온 것과 달리, 단색화는 일본 미술계 관계자들 사이에서 한국현대미술의 이미지를 지배하는 미술로 인식되어 왔음을 지적하기도 했다.[29] 국립현대미술관이 기획한 《민중의 고동》전이 일본의 5개 미술관에서 순회전시될 수 있었던 것도 그 시기에 민중미술계의 좌장 격이라 할 수 있는 비평가 김윤수가 관장으로 재직했던 영향이 반영된 것으로 보인다. 국립현대미술관은 1994년에 민중미

28 Beck Jee-Sook, "Minjung Art in the Year 2005, or the Year 2005 in Minjung Art", *The Battle of Visions*, pp. 117-118.

29 고성준, 「일본에서의 한국현대미술-그 출발점과 현재」, 『민중의 고동: 한국미술의 리얼리즘 1945-2005』, 국립현대미술관, 2007, p. 179.

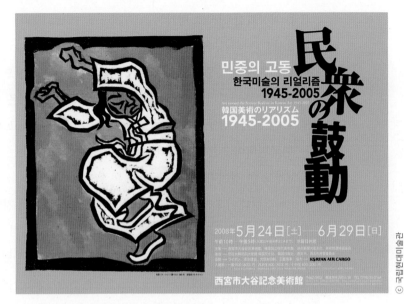

그림 6 《민중의 고동: 한국미술의 리얼리즘 1945–2005》전 포스터, 2007.

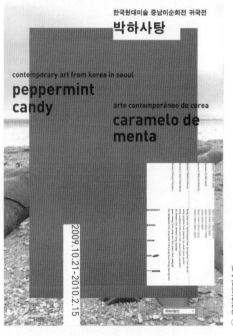

그림 7 《박하사탕》전 포스터, 2009-2010.

술을 역사화한 전시로 평가되는《민중미술 15년: 1980-1994》전을 개최했지만, 이와 같은 미술이 한국현대미술전을 통해 한국을 대표하는 미술로 해외에 집중적으로 소개된 것은 김윤수가 관장으로 재직했던 2000년대 후반부터였다. 그런 점에서 한국현대미술전은 모더니즘 진영과 민중미술 진영이 벌였던 논쟁의 장외전이기도 했고, 이것이 때로는 한국현대미술전이 개최되는 지리적 영토를 구분 짓는 맥락으로 작용하기도 한 것이다.

국립현대미술관은《민중의 고동》전이 개최된 해에 자연주의와 동양적 전통이라는 프레임을 탈피해 한국의 정치·사회적 현실을 주제로 한 또 다른 한국현대미술전인《한국현대미술 박하사탕(Contemporary Art from Korea: Peppermint Candy)》전(2009-2010)을 기획하기도 했다.[30] 국립현대미술관의 기존 한국현대미술전 출품작가 명단과《박하사탕》전의 작가 명단 중 유일하게 중복된 작가가 최정화였을 정도로 전체적인 작가군이 크게 바뀌었고, 무엇보다 1990년대 이후 한국의 정치·사회적 현실을 주제로 한 작업을 보여주었던 작가군의 참여가 두드러진 것이 새로운 특징이라 할 수 있다.[31]

30 2005년에 뉴질랜드에서 개최된《한국미술 뉴질랜드전-일상의 연금술》전도 이와 같은 성격을 탈피한 한국현대미술전으로 볼 수 있다. 그러나 이 전시가 국립현대미술관의 내부 기획전을 해외에 순회한 사례라면,《박하사탕》전은 처음부터 한국현대미술의 해외 프로모션을 위해 기획된 전시이기 때문에 이 글에서는《박하사탕》전을 중심으로 논의를 전개하고자 한다.

31 각 섹션별 참여 작가 목록은 다음과 같다. 제1부 메이드 인 코리아: 강용석, 송상희, 조습, 배영환, 서도호, 김홍석, 옥정호, 전준호, 제2부 뉴 타운 고스트: 박준범, 임민욱, 공성훈, 정연두, 김기라, 김옥선, 오인환, 제3부 플라스틱 파라다이스: 이동욱, 권오상, 김두진, 최정화, 구성수, 홍경택, 김상길, 이용백.

2) 한국과 해외 미술계의 매개자

앞서 논의한 한국현대미술전들은 대부분 해외의 큐레이터들과 공동으로 기획되었고, 이들 대부분은 한국현대미술전의 기획에 참여하면서 처음 한국현대미술과 미술계를 접하게 되었다. 따라서 이들을 위해 국내 미술계의 가이드이자 네트워크 소스로서의 역할을 담당하는 것은 결국 공동 기획자인 한국의 큐레이터들이다. 결국, 이들이 한국현대미술의 한국성을 어떻게 정의하는가의 문제는 공동 기획자인 해외의 큐레이터들에게 직접적인 영향을 미치게 된다. 앞서 논의한 한국현대미술전들의 경우에도 한국과 해외 큐레이터들의 도록 텍스트가 동어 반복적으로 유사한 경우가 많은 것도 그 때문이라 할 수 있다.

앞서 논의된 큐레이터들 외에 해외 미술계 관계자들의 가이드이자 네트워크 소스로서의 역할을 주도한 대표적인 사례는 김선정이다. 1990년대 중반부터 큐레이터로서 본격적인 활동을 시작한 김선정은 아트선재센터와 사무소(SAMUSO)라는 두 기관을 기반으로 활동해 온 대표적인 2세대 큐레이터이다. 한국현대미술전과 관련해서는 2005년에 《베니스 비엔날레 한국관전》의 커미셔너로 활동했고, 그해에 기획이 시작되어 2009년에 LA 카운티 미술관(LACMA)과 휴스턴 미술관(the Museum of Fine Arts, Houston)에서 개최된 《당신의 밝은 미래》전의 기획에 참여한 것이 대표적이다. 이 전시의 경우 두 미술관의 큐레이터들이 2005년부터 한국 미술계를 직접 방문하고 작가들을 만나면서 기획을 진행했다. 그러나 선정된 12명의 작가들 대부분이 아트선재센터에서 개인전을 개최했거나 그룹전에 참여한 이력을 가졌고, 혹은 김선정이 기획한 2005년의 베니스 비엔날레 한국관 전시에 참여한 작가들이었다.[32]

32 《당신의 밝은 미래》전 참여 작가는 구정아, 김범, 김수자, 김홍석, 박주연, 박이소, 서도

《당신의 밝은 미래》전은 "오늘날과 같은 글로벌화된 시대에 미술가들이나 미술가 그룹을 국적으로만 분류하는 것이 타당한가?"[33]라는 화두를 전면에 내세웠던 전시이다.[34] 이에 따라 선별된 작가들로부터 한국적 정체성이라는 공통의 요소를 추출해 내기보다는 작가들마다의 특징을 부각시키는 방식으로 전시가 구성되었다. 이는 《당신의 밝은 미래》전이 정체성 정치학이라는 프레임을 탈피한 한국현대미술전의 사례로 평가되도록 한 계기가 되었지만, 한편으로는 한국현대미술의 대표적인 "성공 모델"[35]을 나열한 전시라는 비판이 제기되도록 한 요인으로 작용했다. 이 전시가 주제보다는 작가가 중심이 되었던 만큼, 기획 과정에서 미국 측 큐레이터들에게 한국 미술가들에 관한 네트워크 소스를 제공한 김선정의 역할이 더욱 부각되었다고 할 수 있을 것이다.

《당신의 밝은 미래》전 이후로도 김선정은 한국 미술계와 국제 미술계를 연결하는 매개자로 활발하게 활동하고 있다. 2011년에는 프

호, 양혜규, 임민욱, 장영혜중공업, 전준호, 최정화이다.

33 Christine Starkman & Lynn Zelevansky, "Curator's Statement", *Your Bright Future: 12 Contemporary Artists from Korea*, New Haven: Yale University Press, 2009, 페이지 표시 없음.

34 도록에 수록된 조앤 기의 텍스트 역시 이와 같은 주장을 뒷받침해주고 있다. 그녀는 한국 정부의 주도하에 기획된 1960-1970년대의 한국현대미술전이나 작품이 사회를 반영한다는 전제하에 기획된 1980년대의 한국현대미술전 모두 한국성을 정의하려는 공통된 성향을 보였다고 지적했다. 기획 주체의 성격이 다름에도 불구하고 1960-1980년대 사이에 기획된 한국현대미술전들은 한국적인 미술이란 무엇인가를 정의하는 것에 집중되었지만, 앞으로의 전시는 미술 자체에 초점을 맞추어야 한다는 것이 그녀를 포함한 전시 기획자들의 주장이라고 할 수 있다. Joan Kee, "Longevity Studies: The Contemporary korean Art Exhibition at Fifty", 앞의 도록, p. 27.

35 재미 미술사학자 권미원은 《당신의 밝은 미래》전이 한국현대미술의 대표적인 "성공 모델"을 나열한 전시에 불과하며, 오히려 "'민족'으로 정의된 예술(Nation defining Art)"이 갖는 의미를 의도적으로 훼손한 전시라고 비판적인 견해를 제시한 바 있다. 권미원, 「다시, 지역성과 세계성의 '공존'을 묻는다」, 『Art in Culture』, 2009, pp. 128-129.

랑스 퐁피두 센터(Centre Pompidou)의 한국 비디오 아트 컬렉션을 위한 자문위원으로 참여했고, 김선정의 자문에 따라 선정된 작품들이 퐁피두 센터의 소장품으로 컬렉션되었다.[36] 2012년에는 광주 비엔날레 공동 예술감독을 역임했고, 2013년에는 카셀 도큐멘타(Kassel Documenta)의 한국 에이전트로 활동하기도 했다. 이와 같은 활동 덕분에 김선정은 2014년에는 『아트 리뷰(*Art Review*)』지가 발표한 '세계 미술계 파워 100인'에 유일한 한국인으로 선정되기도 했다.

미디어 아티스트 그룹 뮌(MIOON, 2002-)은 2016년 1월에 미술계의 네트워크 구조와 개별 구성원의 영향력을 보여주는 3차원 지도인 아트솔라리스(artsolaris.org)를 발표한 바 있다. 각각 하나의 점으로 표기된 미술가, 큐레이터, 비평가들 사이의 관계가 선으로 연결되면서 형성된 미술계의 지형도가 바로 아트솔라리스이다. 중요도나 역할의 비중에 따라 점의 크기가 정해지는 이 지형도를 통해 드러난 것은 압도적으로 큰 위치를 점한 김선정을 포함해 총 10인의 작가와 큐레이터가 한국 미술계를 주도하는 핵심 그룹이라는 점이다.[37] 그런 점에서 아트솔라리스는 독점적인 카르텔에 의해 움직이는 한국 미술계의 구조를 시각화했다고 평가되기도 했다.

이 지형도에서 김선정과 더불어 가장 핵심적인 지점을 점유하고 있는 큐레이터는 김홍희와 백지숙이었다. 국내 미술계에서 가장 강력한 영향력을 지닌 이들의 또 다른 공통점은 2000년대에 들어서 한국현대미술전의 주요 기획자로 활동한 대표적인 2세대 큐레이터들이

36 김선정, 「나를 만든 모든 것」, 김홍희 엮음, 『큐레이터本色』, 한길아트, 2012, pp. 167–169.
37 아트솔라리스에서 강력한 핵심 그룹을 형성한 10인 중 큐레이터는 김선정, 김홍희, 백지숙이었고, 나머지 7명은 박찬경, 배영환, 안규철, 양혜규, 임민욱, 정연두, 김홍석 등 작가들이다. 고재열, 「네트워크 지도로 보는 미술계 독점 구조」, 『시사IN』, 2016. 3. 18.

라는 점이다. 김선정이나 백지숙의 사례에서 살펴보았던 것처럼, 이들이 국내 미술계에서 차지하는 강력한 영향력과 특정한 네트워크는 한국현대미술전의 기획에도 반영되어 왔다. 한국현대미술전은 기획자들이 처해 있었던 복합적인 맥락에 따라 정의된 한국성이 재현되는 자리이고, 결국 한국성이라는 정체성도 기획자들에 따라 다르게 정의되고 구성되어 온 것이라 할 수 있다. 그런 점에서 아트솔라리스라는 지형도는 특히 2000년대에 개최된 한국현대미술전의 한국성이 정의되어 온 맥락을 한눈에 살펴볼 수 있는 표본적 도상이라 할 수 있을 것이다.

*
**

1990년대 초의 한국 미술계를 특징짓는 사건 중 하나는 기존의 한국현대미술과는 차별화된 작품들을 선보인 신세대 작가들이 대거 등장한 점이다. 이들이 국내 미술계에서 활발한 활동을 전개해나가기 시작한 시점에 해외 미술계에서도 비엔날레 및 대규모 아시아 현대미술전들이 급증하게 된다. 이 시기에 한국현대미술전의 개최 빈도 역시 증가하면서 한국 미술가들의 해외 진출 플랫폼이 다변화될 수 있었다. 당시 30-40대의 신세대 작가들이었던 이불, 최정화, 서도호, 김수자 등은 이러한 전시들을 통해 해외 미술계에 진출해 국제적인 작가로 성장할 수 있었다.[38]

한국현대미술전은 한국 미술가들의 해외 진출을 위한 발판이 되기도 했지만, 큐레이터들에게도 해외 미술계와의 교류 기회를 확대할

38 전유신, 「한국현대미술과 글로컬리즘 – 김수자와 서도호의 사례를 중심으로」, 윤난지 외 지음, 『한국현대미술 읽기』, 눈빛, 2013, pp. 329-332 참조.

수 있는 중요한 계기로 작용했다. 2세대 큐레이터군이 집단적으로 등장했던 1990년대는 국제화와 세계화가 미술계를 지배하는 화두로 떠올랐던 시기이다. 이 시기에 급증하기 시작한 한국현대미술전은 2세대 큐레이터들과 국제화라는 화두가 어떻게 연계되며 1990년대 이후의 한국현대미술계에 영향을 미쳐왔는가를 살펴볼 수 있는 표본으로 의미를 갖는다고 할 것이다.

한국현대미술전의 기획은 '한국을 대표하는 미술이란 무엇인가?'라는 질문으로부터 시작되고, 그 기준은 앞서 살펴본 것처럼 기획 주체들이 처한 맥락에 따라 변화해왔다. 한국현대미술전과 관련해 지속적으로 제기되어 온 또 다른 질문은 '국가적 정체성을 기반으로 하는 전시가 여전히 필요한가?'이다. 미술계의 글로벌리즘 현상이 가속화된 1990년대 이후 국가적 정체성에 기반을 둔 전시의 유효성에 관한 질문이 더욱 빈번하게 제기되고 있는 실정이기 때문이다.[39] 그러나 한국현대미술전이 1990년대 이후의 한국 미술계에서 미술가들과 큐레이터들에게 미친 영향이나 의미는 이와 같은 전시의 존재 가치가 여전히 유효함을 방증하고 있다고 할 것이다.

39 문영민, 「해외 관객을 위한 "한국현대미술"의 기획」, 『볼』 10호, 한국문화예술위원회 인사미술공간, 2008, pp. 120–123 참조.

광주를 기념하기: 제1회 광주 비엔날레와 안티 비엔날레

장유리

한국 정부는 1995년을 미술의 해로 지정하면서 아시아 최초의 비엔날레를 광주에서 개최하기로 결정하였다. 그러나 광주 지역 사회 및 미술계에서는 비엔날레의 주최에 대하여 환영과 우려 등 다양한 의견들이 개진되었다. 제1회 광주 비엔날레는 전시 기획과 과정에서 광주 지역 작가들과 의견 합일을 보지 못하게 되었고 결국 그들의 반발에 부딪히게 되었다. '광주전남미술인공동체(광미공)'는 광주 비엔날레가 정부의 세계화 캠페인과 국제 이벤트라는 외부적 요인에 치우친 나머지 광주의 독특한 지역성보다는 국제적 문화의 도시라는 새로운 이미지만을 강조한다고 비판하였다. 광주 예술인들은 이는 지역의 문화적, 정치적 정체성을 소외시키고 5·18 광주민주화운동의 의의를 희석시킬 수 있다고 주장하였다. 비엔날레 기간 동안 광미공은《광주 통일

1 이 글은 『현대미술사학회』 제40집 2016년 12월호에 영문으로 실린 「Negotiating Urban Identities: Spectacles and Conflicts in the 1995 Gwangju Biennale」를 보완, 수정하여 한글로 번역한 글이다.

미술제: 안티 비엔날레》(1995. 9. 21 – 1995. 10. 15)를 5·18 민주항쟁의 희생자들이 투쟁 기간 동안 안장되었던 망월동 공동묘지에서 개최하였다. 이러한 상황은 1990년 전지구화 시대에 지역 정체성을 정의하는 데 있어서 다양한 그룹들의 상충되는 이해관계를 보여주는 사례라 할 수 있다. 이 글은 광주 비엔날레와 안티 비엔날레인 광주 통일미술제가 광주의 정체성을 어떻게 '예술의 도시'와 '민주화의 도시'라는 이미지로 재현하고자 하는지 살펴본다. 본 연구자는 예술제와 도시 정체성이라는 주제어를 가지고 다양한 이해 집단들의 세계화와 지역성에 대한 상충된 관점들 그리고 그들의 정치적 의견들이 충돌하는 과정을 추적하고자 한다.

광주: 민주화, 예술, 세계화의 도시

광주 비엔날레는 광주의 이미지를 민주화, 예술, 세계화의 도시라는 세 가지 주제어로 재구성하고자 하는 다양한 집단들의 열망이 표출된 예술제라 할 수 있다. 광주의 새로운 이미지를 구축하고자 계획된 사업들은 무엇보다도 오랜 정치적, 경제적 소외로부터 벗어나 왜곡된 역사를 바로잡고자 하는 광주의 열망과 최초의 문민정부의 정치적 이해를 반영한 것이었다.

전두환 정권은 5·18 광주민주화운동을 무력으로 진압시킨 뒤 '광주사태', '광주폭동'으로 명명하였다. 군사 정권은 정치적, 경제적 발전을 위해 공산세력의 사주를 받은 광주의 폭도들을 제압했다고 주장함으로써 폭력과 학살을 정당화했다. 물론 광주의 현장과 관련된 증언들과 사진 기록들은 공적으로 유통될 수 없었다. 따라서 광주민주화운동은 많은 대중들에게 왜곡된 채 기억되었다. 그러나 5·18 광주는 1980년대 민주화 운동에서 전두환과 노태우 군사정권의 비합법성을

근본적으로 드러내는 역사적 사건이자 민주정신의 상징으로서 논의되었다.[2]

1993년 군사정권에서 문민정부로의 정치적 전환에 있어서 새 정부의 핵심적인 과제는 광주에 대한 재평가였다. 김영삼 정부는 5·18에 대한 역사적 재평가를 추진하고 '광주사태'라는 왜곡된 명칭을 '광주민주화운동'으로 바꾸었다. 5·18의 비공식적 자료들을 발굴하고 기록화하는 사업이 진행되었고, 광주는 대한민국 민주화의 역사적 성지로서 부각되었다.[3]

김영삼 문민정부는 기존 군사정권들의 광주학살에 대해 정당한 심판을 내려야 한다는 국민들의 기대에 부응하여야 했으며, 이전 정부들과 대비되는 정치적 정체성을 세우기 위하여 광주의 정체성을 재정의하기 위한 국가사업을 펼쳤다. 1994년에는 5·18기념재단이 설립되었으며, 광주 국립 5·18 민주 묘지, 전남도청, 그리고 상무대가 주요 기념 장소로 선정되었다. 전남도청은 광주 시민들과 전두환의 군대 간의 전투가 일어났던 장소이며, 상무대는 광주 시민들을 고문하고 가두었던 장소였다. 김영삼 정부는 망월동 묘지에 안장되었던 희생자들의 묘지를 좀 더 큰 규모의 국립 5·18 민주 묘지로 이장하였다. 광주민주화운동의 주요 장소들을 기념화하는 과정에서 광주는 도시 자체가 항쟁 정신의 기념물로서 재구성되었다.[4]

2 Sallie Yea, *Rewriting Rebellion and Mapping Memory in South Korea: the (Re) representation of the 1980 Kwangju Uprising through Mangwol-dong Cemetery*, Asian Studies Institute, Victoria University of Wellington, 1999, pp. 12-19.

3 앞 글, p. 9.

4 Sallie Yea, "Reinventing the Region: The Cultural Politics of Place in Kwangju City and South ChollaProvince," Shin, Gi-Wook et al., *Contentious Kwangju: The May 18 uprising in Korea's Past and Present*, Rowman & Littlefield, 2003, pp. 124-127.

광주의 정체성을 새롭게 구축하는 과정에서 '민주화의 도시' 외에 강조된 도시의 이미지는 '예향', 즉 '예술의 도시'이다.[5] 지역 유지들로 구성된 '전남지역개발협의회'의 주도로 광주는 예향의 도시로 홍보되었다. '전남지역개발협의회'는 1980년대 이후 광주지역에서 가장 영향력이 큰 지역 인사들의 조직들 중 하나로 전남도지사나 광주광역시장과 협조 관계를 맺는 조직이었다. 그 예로 협의회 회장인 고광표는 광주지역을 대표하는 기업가이며, 임광행은 보해양조의 사장이고, 박정구는 금호그룹의 대표였다. 김종태는 광주지역에서 가장 영향력이 큰 『광주일보』(그 전에는 『전남일보』) 회장이었다. 즉 협의회 구성원들은 자신의 영역에서뿐 아니라 지역 사회의 경제, 정치, 문화 등에 큰 영향력을 미치는 인사들이었다.[6] 그들은 도시의 경제 발전과 투

5 남성숙은 예향론의 뿌리를 크게 다음과 같이 세 가지로 구분한다. 첫째로, 광주 주변의 식영정, 환벽당, 독수정, 소쇄원, 풍암정 등의 정자에서 정치를 토론하고 시를 읊었던 사람들의 가사 문학이다. 가사 문학은 호남의 격조 높은 남도 정신을 지탱하는 뿌리이다. 둘째로는 남도 미술이다. 소치, 미산, 남농, 의재로 이어지는 남종화 전통은 한국 미술의 뚜렷한 맥을 형성했던 것이며, 여기에 김환기, 오지호 등의 현대 미술 작가들이 남도의 예향 이미지를 구성하고 있다. 세번째로는 남도 국악이라 할 수 있는데 개화기 명창으로 이름 높았던 임방울(1902-1961?)을 비롯하여 남도 소리와 민요의 맥을 잇고 있다는 자부심도 예향 정체성을 구성하는 중요한 요소다. 남성숙, 『호남인물100』, 금호문화, 1996, p. 86, 박해광, 송유미, 「문화적 정체성과 전통-광주 사례를 중심으로」, 『문화와 사회』, 제 3권, 한국문화사학회, 2007. 11. p. 92에서 재인용.

6 '전남지역개발협의회'는 1977년 2월 지역 내에서 경제계와 언론계, 그리고 학계의 영향력 있는 지역 인사들이 모여 발족한 '전남개발연구회'가 모태이다. 애초에 이 조직은 '지역의 합리적 개발을 통한 경제성장과 생활수준의 향상'을 표방하는 민간단체였다. 그러나 광주민중항쟁 후인 1982년 12월 15일 '전남개발연구회'는 당시 전남도지사의 재정 지원과 회원모집 등 전폭적인 지원하에 '전남지역개발협의회'로 재편·설립되었다. 최정기는 개편된 조직의 표면적인 목표가 인재육성과 지역적성산업 유치, 자원 개발, 그리고 문화예술의 진흥 등이라고 하였으나, 실상은 광주민주화운동 이후 민심수습책의 일환으로 조직이 재편된 것으로 보인다고 주장한다. 그는 5·18과 관련한 국민성금이 동 조직으로 흘러들어간 점, 그리고 망월묘에 묻힌 광주항쟁 사망자들의 시신 이장작업을 동 조직이 주도한 것으로 보았을 때 '전남지역개발협의회'는 광주 민심을 수습하기 위한 것

자 유치를 위해서는 항쟁과 학살이라는 무거운 이미지보다는 예술의 고장이라는 특징을 강조하는 것이 더욱 도움이 되리라고 생각한 것이다. '예향' 담론은 광주일보 산하의 『월간 예향』 잡지 및 각종 지역 언론을 통하여 유통되었고 결국 다양한 시정들에 적극적으로 반영되었다. 협의회에서 개최한 각종 예술제와 지역 예술인 육성 프로그램, 광주시의 예술의 거리 조성 등은 광주의 예향 이미지를 구축하기 위한 것이었다.[7] 즉, 광주 예향론은 역사적, 사회적으로 자연스럽게 형성된 것이 아니라 광주의 비극적인 이미지를 극복하고 경제적 발전으로 나아가기 위해 만들어진 것으로 광주 지역 재계 엘리트들이 조직적으로 생성한 담론인 것이다.[8] 토착 재계 유력 인사들의 이러한 노력은 광주 비엔날레로 이어진다. 1995년 비엔날레 재단의 이사진들과 비엔날레 범시민추진협의회의 조직원들을 보면 일반 시민들이나 지역 예술인들보다는 주로 명망 있는 지역 정·재계 인사들이 구성하고 있음을 알수 있다.[9]

이었다고 말한다. 그러다가 5월 운동이 전개되는 과정에서 '전남지역개발협의회'에 대한 비판이 가해졌고, 그 결과 1993년 동 조직은 '광주·전남21세기발전협의회'로 개편하였다. 1990년대 이후 초창기 주요 구성원들은 시정원로자문회의를 구성하여 광주시의 행정과 운영 등에 영향력을 미쳤다. 최정기, 「5월 운동과 지역권력구조의 변화」, 『지역사회연구』, 제12권 2호, 한국지역사회학회, 2004. 12, pp. 9–11.

7 Myungseop Lee, "The Evolution of Place Marketing: Focusing on Korean Place Marketing and its Changing Political Context", PhD diss., University of Exeter, 2012, pp. 201–204.

8 정미라, 「광주의 문화담론과 5·18」, 『민주주의와 인권』, 제6권 1호, 전남대학교 5·18 연구소, 2006. 4, p. 159

9 당시 비엔날레 임원진은 다음과 같다.
1)이사장: 강운태 광주시장, 2)부이사장: 정영식 광주부시장, 강봉규 예총광주지회장, 3)이사: 정경주 광주시의회의장, 김명민 시의회내무위원장(이상 당연직), 강연균 민예총공동의장(이후 안티 비엔날레 기획을 위해 비엔날레 임원직 사퇴), 박정구 광주상의회장, 이돈흥 전미협광주지부장, 4)감사: 류한덕 광주시내무국장(당연직), 고경주 광주매일 신문사 사장 등이다.

광주 비엔날레는 예향론을 확립시키는 동시에 광주의 이미지를 세계적 문화의 도시로 전환시킬수 있는 기회였다. 광주는 서울, 제주, 부산 등 다른 주요 도시들을 제치고 비엔날레 유치에 성공하였는데 이는 중앙정부와 광주시의 정치, 경제적 이해관계가 맞아떨어졌기 때문이다. 광주시장 강운태는 광주 비엔날레가 문민정부의 주요 정책인 세계화 정책과 지방자치제를 홍보할 수 있는 문화 이벤트이며, 광주민주화운동과 시민들의 희생에 대한 정치적, 역사적 해결에 대한 부담을 어느 정도 해결해 줄 수 있을 것이라고 김영삼 대통령을 설득했다. 김영삼과 중앙정부는 결국 광주시를 비엔날레 개최지로 결정하였으며 중앙행정부가 예산의 일부를 지원하기로 약속하였다.[10] 광주시 정부는 각 행정부 위원들과 시민들을 설득할 때 비엔날레를 "세계화와 광주활로 개척에 있어서 가장 적절한 사업"이라 설명하면서 비엔날레 사업을 추진하였다.[11] 광주 비엔날레 지원본부 사무차장 최종만은 광주시회의에서 다음과 같이 말하였다.

기대효과에 대해서 말씀드리면 저희들이 직접적인 효과는 지역경제 활성화라든가 도시정비, 시민들 의식 수준 재고라든가 그런 것이 되

비엔날레 범시민추진협의회 창립총회에서 박정구 광주상공회의소회장을 초대회장으로, 마형렬 남양건설대표, 영흥섭 하남관리공단 이사장, 박용훈 광주·전남21세기협의회장 등 3명을 부회장으로, 장형태 해양도시가스 회장을 상임고문으로, 나무석 광주시체육회 상임부회장과 심난섭광주변협회장 등 2명을 감사로 선출하였고, 김대기 광주건설협회장 등 19명을 운영위원으로 위촉했다.
주효진, 「이데올로기 관점에서의 광주비엔날레 분석」, 『서울행정학회 춘계학술대회 발표논문집』, 서울행정학회, 2010. 4, pp. 384–385.

10 Lee, 앞 글, p. 213.
11 제44회 광주광역시의회(임시회), 제2호 예산결산특별위원회 회의록, 1995. 5월 26일 회의록(출처: http://assembly.council.gwangju.kr/assem/viewConDocument.do?cdCode=Y008H00441H00002).

고 또 저희 광주가 우리나라는 물론입니다만, 세계적으로도 다섯 손가락 안에 들어가는 예술 도시로서 인정받는 것이 있겠습니다. 저희들이 간접적인 효과로 볼 때는 아무래도 광주가 침체를 벗어나서 긍지 측면에서도 동양 어디에서도 못 갖췄던 것을 우리가 했다, 이런 측면이 있겠습니다.[12]

즉, 광주시 행정부는 국제 이벤트를 통하여 광주를 세계적 문화도시로 홍보함으로써 문화적 자본과 경제적 이득을 생성할 수 있는 기회로 삼고자 한 것이다. 1993년 최초의 문민정부의 수립으로 정치적 전환점을 맞이한 광주는 도시의 이미지를 문화와 민주화의 중심지로 구축하고자 하였고, 이러한 노력 속에서 광주 비엔날레가 탄생하게 되었다. 그러나 '예향', 즉 예술의 도시라는 개념이 '민주화의 성지'로서의 광주를 탈피하기 위하여 만들어졌기 때문에 이후 비엔날레가 과연 광주의 정체성을 제대로 담아낼 수 있을 것인가에 대한 갈등은 예견될 수밖에 없었다.

예향 광주의 세계화: 제1회 광주비엔날레 《경계를 넘어서》

1995년에 개최된 광주 비엔날레 《경계를 넘어서》(1995. 9. 20 – 1995. 11. 20)는 광주의 새로운 정체성을 국제 문화의 중심부로 세우려는 노력을 보여준다. 비엔날레 조직위원장 임영방은 전시 도록 선언문에서 광주는 비엔날레를 통하여 국제적 예술과 혁신적 담론들을 생성하는 새로운 문화적 중심지로 거듭날 것이라고 주장하였다.[13] 비엔날

12 앞 글.
13 광주비엔날레, 『95 광주비엔날레종합보고서』, 재단법인 광주비엔날레, 1996, p. 5.

레는 도시를 국가, 인종, 이데올로기, 종교 등의 경계를 넘어서 자유와 조화를 추구할 수 있는 무대로 탈바꿈시키는 문화 이벤트로서 기획되었던 것이다.[14]

제1회 광주 비엔날레의 전시기획 팀장인 이용우는 예향과 5·18 민주화운동정신이라는 광주의 두 가지 정체성이 전시의 근간임을 밝혔다. 그는 5·18의 저항 정신이 서구로부터의 정치적, 경제적, 문화적 독립을 주장하는 1980년대 민주화운동과 민중미술에 큰 영향을 미쳤다고 말했다. 그는 비정상적으로 권력이 집중된 문화나 사회를 사람들이 무비판적으로 따르는 것을 거부하는 독립 정신으로부터 5·18 정신이 탄생하였다고 보고, 이러한 광주의 저항 정신은 비엔날레의 전위적이고 진보적인 작품들에서 반영되었다고 주장하였다.[15]

비엔날레 본전시에는 일곱 명의 커미셔너들에 의해 선정된 45개국의 90명의 작가들이 각자의 지역을 대표하여 작품을 선보였다.[16] 짧은 준비 기간 동안 거대 규모의 국제 이벤트가 성사되어야 했다. 따라서 각종 국제 전시의 기획을 통해 쌓인 국제적 인맥과 전문적 역량을 갖춘 국내 및 해외의 유수 전문가들이 필요했다. 조직위원장 임영방은 각종 국제전을 개최했던 국립현대미술관의 관장이었으며, 전시기획

14 임영방, 「비엔날레와 문화창조」, 이용우 외, 《경계를 넘어서》 전시 도록, 삶과 꿈, 1995, p. 9.

15 광주비엔날레, 『'95 광주비엔날레종합보고서』, pp. 14-17.

16 광주비엔날레의 커미셔너들은 다음과 같다.
1. 서유럽관: 파리 퐁피두 센터(the Centre Georges Pompidou) 큐레이터, 장 드르와지(Jean de Loisy), 2. 동유럽관: 국립 현대 미술 갤러리(National Gallery of Contemporary Art, Warsaw) 디렉터, 안다 로텐버그(Anda Rottenberg), 3. 북미관: 워커 아트 센터(Walker Art Center, Minneapolis) 디렉터, 캐시 할브라이쉬(Kathy Halbreich), 4. 남미관: 인하대학교 교수, 성완경, 5. 아시아관: 환기 미술관 관장, 오광수, 6. 중동 및 아프리카관: 독립 큐레이터, 클라이브 아담스(Clive Adams), 7. 한국관, 오세아니아 관: 영남대학교 교수, 유홍준.

팀장 이용우는 1993년 대전 엑스포에서 국제 전시를 기획한 경험이 있었다. 커미셔너들 역시 국제적으로 알려진 외국 큐레이터들과 평론가들로 구성되었다. 결국, 본전시는 광주 내부의 인력이 아닌 외부 인사들의 다양한 관점들을 반영할 수밖에 없었고, '경계를 넘어서'라는 광범위한 주제 아래에서 통일된 메시지를 담기는 어려웠다. 비록 광주 5·18 민주화운동을 전시의 중요한 근간이라고 강조했으나, 비엔날레에서 내세운 세계적 문화 중심 도시라는 이미지가 광주의 독특한 지역성을 아우르기에는 무리가 있었던 것이다.

본전시에서 작품들은 작가들의 지역에 따라 분류되어 전시되었다. 커미셔너들은 다양한 경계들을 넘어서서 다양성과 차이를 포용하는 작품들을 선정하였다. 그 예로 북미 지역의 커미셔너, 캐시 할브라이쉬(Kathy Halbreich)는 예술계에서 국가적 경계들이 무너지고 있음을 강조하였다. 그녀는 많은 작가들과 작품들이 특정한 문화적 영역 안에 속하기보다는 전 세계를 자유롭게 여행하고 있음에 주목했다. 그녀에 따르면 작가들은 다양한 문화적 전통들을 공유하고, 작품들은 국가, 민족, 지역 등의 고정된 경계들에 종속되지 않는다. 리크리트티라바닛 (Rirkrit Tiravanija, 1961-)의 작업이 그 예라 할 수 있다. 그는 태국 이민자의 아들로 아르헨티나에서 출생하였고, 에티오피아에서 유년시절을 보낸 뒤, 캐나다에서 고등학교를 졸업하고 현재 뉴욕에서 활동하는 '미국' 작가였다. 그는 장소 특정성 작품 및 타이 음식을 요리하는 퍼포먼스들을 주로 재연하는데 이런 작업들에서 그는 다양한 문화적 유산과 더불어 작품을 선보이는 지역과의 소통을 시도하였다.[17] 또 다른 예는 쿠바 출신 작가 크초(Kcho, Alexis Leiva Machado, 1970-)를 들 수

17 캐시 할브라이쉬(Kathy Halbreich), 「여행일지: 분리된 그림(Travelogue: Disembodied Pictures)」, 이용우 외, 《경계를 넘어서》 전시 도록, p. 35.

있는데, 그는 본국을 떠나 국경을 넘어 망명을 시도하는 쿠바인들의 경험을 시적으로 표현하였다. 광주 비엔날레 대상을 수상한 그의 작품 〈잊어버리기 위하여(Para Olvidar / To Forget)〉(1995)는 쿠바 난민들의 고통스러운 경험을 빈 맥주병들 위에 놓인 낡은 조각배로 표현하였다. 그들의 조각배는 빈 병 위에 위태롭게 올라와 있어 부스러질 것 같은 망명에의 열망, 숙취와 같은 꿈, 그리고 이주에 대한 불안을 표현했다. 이 작품은 설령 쿠바로부터 성공적으로 탈출하였어도 지속적으로 따라다니는 정치적 자유와 안정감에 대한 끊임없는 불안감을 말했다.[18]

할브라이쉬는 국가와 경계에 대한 전통적인 의미가 해체되고 있음을 강조했다. 흥미롭게도 그는 북미 출신뿐 아니라, 다른 지역의 출생 배경과 문화적 유산을 가진 작가들 중 당시 활발하게 활동하는 사람들을 포함함으로써 비엔날레 본전시가 보여준 지역에 따른 분류의 방식을 따르지 않았다.

남미 미술 섹션의 커미셔너 성완경은 혼성과 이주의 개념을 섹션의 주요 주제로 제시하였다. 그는 외부인들과 원주민들 사이에 오래된 역사적인 관계들이 라틴 아메리카의 특성인 혼합성을 구성해왔다고 한다. 또한, 그는 이주의 역사를 남미의 중요한 특성으로 보았는데, 이는 식민지 시기 제국주의자들이 강제로 남미 원주민들을 이주시킨 역사로부터 시작되었다고 보았다. 최근 들어서는 군사 독재와 열악한 사회 경제적 상황으로 인해 망명하는 난민들의 이민의 형태로 이주의 역사가 이어지고 있다.[19] 원래 소속되었던 공동체와 집을 상실하는 장소 상실의 경험은 라틴 아메리카인들이 역사적으로 겪어온 집단적 경

18 Lawrence Chua, "Kwangju Biennale," *Frieze*, no. 27 (March–April 1996), (출처: http://www.frieze.com/issue/review/kwangju_biennale/).

19 성완경, 「움직이는 경계」, 이용우 외,《경계를 넘어서》전시 도록, p. 43.

험이었다. 결국 그들은 본국으로부터 이주하여 새로운 곳에 정착하게 되는 과정에서 경험한 것들을 바탕으로 자신들의 정체성을 재해석하는 작업을 시도하였다.[20]

남미 섹션에서 소개된 아르헨티나 작가 루이스 F. 베네디트(Luis F. Benedit, 1937–2011)는 18, 19세기에 서양인들이 남미대륙을 여행하며 그림과 글로 기록한 자연과 풍속을 차용하고 재창조하여 남미대륙을 바라본 제국주의자들의 시선을 드러내는 동시에 이를 현재 아르헨티나의 제도에 내재한 권력 관계와 폭력 그리고 문화 정체성에의 은유로 사용했다.[21] 베네디트의 〈정보–파타고니아 사람들을 그리는 호세 델 포조(Inform–Jose Del Pozo Portraying the Patagones)〉(1992)는 다양한 역사적 이미지들을 조합한 작품들이다. 작가는 1789년 스페인의 말라스피나 원정대의 남미대륙 탐사에 함께한 세비야 출신의 화가 호세 델 포조(Jose del Pozo)가 그린 안데스 남부지역 원주민들의 초상화들(유럽인들에 의해 그려진 최초의 남미 원주민 초상화), 근대 지리학의 창시자인 알렉산더 폰 훔볼트(Alexander von Humboldt)의 남미 대륙 탐사 지도 속 이미지들, 찰스 다윈의 남미 지역 여행 일지 속 기록들과 그림들, 그리고 파타고니아 지방 인디언 추장의 손자로 19살의 나이에 로마에서 사망한 세페리노나눈쿠라(CeferinoNanuncura) 등의 이미지들을 전시하였다.[22] 베네디트는 유럽 제국주의자들에 의해 강제로 이주된 원주민들의 비극적 역사를 단순히 드러내는 것이라기보다는 현재 아르헨티나의 정체성과 문화를 형성한 권력과 제도를 과거의 식민 시대의 폭력적 상황에 빗대어 바라보았던 것이었다.[23] 성

20　성완경, 앞 글, pp. 43–44.
21　이용우 외,《경계를 넘어서》전시 도록, p. 108.
22　성완경, 앞 글, p. 45.
23　이용우 외,《경계를 넘어서》전시 도록, p. 108.

그림 1 페니 시오피스(Penny Siopis), 〈여자와 아이 먼저(Women and Children First)〉, 1995, 복합매체, 500×900×570cm.

완경은 남미 미술 섹션에서 광주민주화운동의 정신을 라틴 아메리카 작가들의 적극적인 사회 비판적 메시지와 관련시킴으로써 정치적 예술의 저항 정신을 보여주고자 했다.

　중동과 아프리카 지역 커미셔너인 클라이브 아담스(Clive Adams)는 육체적, 인종적, 정치적 경계들을 드러내고 이를 해체하는 작품들을 선정하였다. 남아프리카공화국 작가 페니 시오피스(Penny Siopis)(1953-)의 〈여자와 아이 먼저(Women and Children First)〉(1995, 그림 1)는 광주민속박물관에 한국 여성의 전통적 출산 장면을 마네킹으로 재현한 전시 부스 옆에 아프리카 여성의 출산 모습을 배치한 작품이다. 클라이브에 따르면 시오피스의 작품은 새로운 생명을 낳기 위하여

어머니와 아이의 육체적 경계들이 무너지고 산파와 산모, 즉 여성들이 동지적 관계를 이루는 것을 보여준다고 하였다. 또한, 이러한 경계의 무너짐과 여성들의 협력 장면은 남아프리카공화국과 한국에 남아 있는 인종적, 정치적 갈등들이 생산적인 화해로 해결되기 바라는 소망을 표현한 것이었다.[24]

한국 미술 섹션의 커미셔너 유홍준은 한국 사회에 존재하는 사회적 한계들을 비판하고 극복하고자 하는 메시지를 담은 민중미술 작품들 및 여타의 한국 현대미술 작품들을 전시하였다. 그는 민중미술이 다양한 경계와 한계를 해체하고 미술의 영역을 확장하는 운동이었음을 밝혔다. 민중미술은 전두환의 군사독재에 적극적으로 저항했을 뿐 아니라, 한국의 추상미술 운동의 아카데미즘을 비판하였으며, 한국 전통 미술의 형식과 철학을 재해석하여 현대미술에 적용하였고, 추상미술의 압도적인 흐름 속에서 형상과 이야기를 부활시켰다.[25] 광주민주화운동과 민중미술에서 핵심적인 인물인 홍성담의 작품이 대표적인 예이다. 홍성담(1955-)은 〈천인(A Thousand People)〉(1995, 그림 2)에서 항쟁 중 희생된 광주 시민들을 천 명의 미륵불로 묘사하였다. 이 작품은 5·18 민주화운동의 정신을 통해 정의와 평화의 세계가 도래하기를 바라는 작가의 희망을 담았다.[26] 형식적인 면에서 작가는 한국 전통 불화의 종교적 도상들을 자신의 조형언어로 재해석하고 작품의 내용을 전개하는 방식 또한 전통 불화를 따름으로써 한국 전통미술과

24 클라이브 아담스 (Clive Adams), 「타성의 껍질 밑에서(Beneath the Skin of Otherness)」, 이용우 외, 《경계를 넘어서》 전시 도록, p. 68.
25 유홍준, 「이미 경계를 넘어」, 이용우 외, 《경계를 넘어서》 전시 도록, p. 72.
26 홍성담, 「〈천인〉 작가노트」, (출처: http://damibox.com/bbs/view.php?id=work1&page=1&sn1=&divpage=1&sn=off&ss=on&sc=on&keyword=%C3%B5%C0%CE&select_arrange=headnum&desc=asc&no=21).

그림 2 홍성담, 〈천인〉, 1995, 캔버스에 아크릴, 260×850cm.

현대 민중미술의 미학을 통합하고자 하였다.

　민중미술 작가들 외에도 사회적 비판의식을 가진 한국 작가들의 작품 또한 선보였다. 김명혜(1960-)의 〈담금질하는 땅(Expression against Suppression)〉(1994)은 열로 달구어진 철재에 규칙적으로 물을 떨어뜨려 물이 수증기로 증발하는 현상을 반복한 작품이었다. 미술 비평 잡지 『프리즈(*Frieze*)』에서 1995년 광주 비엔날레를 리뷰한 로렌스 추아(Lawrence Chua)는 이것을 인상적인 작품들 중 하나로 설명하면서 기계적으로 반복되는 자본주의의 생산방식과 이를 통제하는 권력에 저항하는 모습을 시적으로 표현하였다고 말했다.[27] 이처럼 유홍준은 한국미술 섹션에서 광주의 저항 정신에 깃든 체제 비판의식을 확장하여 한국 사회와 역사를 비판적으로 읽는 작품들을 소개한 것이었다.

　비엔날레는 5·18 민주화운동의 비판과 저항의 정신을 사회적 경계들의 해체를 시도하는 작품들로 확장하고자 하였다. 즉, 국제 미술의 전위적 실험 정신과 민주화 정신의 역동적 운동성을 은유적으로 연결하고자 한 것이다. 그러나 역설적이게도 주로 작가들의 출신지에

27　Lawrence Chua, "Kwangju Biennale." *Frieze*, no. 27, 1996.(출처: http://www.frieze.com/issue/review/kwangju_biennale/)

따라 작품들이 지형적으로 분리되어 전시되었는데 이는 '경계를 넘어서'라는 주제와 상충된다. 로렌스 추아는 전시 리뷰에서 광주 비엔날레가 미술계를 임의적으로 영토에 따라 분리하여 오히려 경계를 공고히 하고 있다고 비판하였다.[28] 전시기획팀장 이용우는 민족, 국가, 이데올로기, 종교 등의 경계와 인간의 창조성을 억누르는 한계를 극복하는 것이 본전시의 주제라고 하였다. 그러나 '경계를 넘어서'라는 주제는 현대미술 안의 다양한 주제들을 명확하면서도 독창적으로 광주와 연결하여 풀어내기에는 광범위한 것이었다.[29]

시 정부의 야심찬 계획으로 준비된 제1회 광주 비엔날레는 광주가 첨단 예술의 중심지로 재탄생한다는 메시지를 전하고자 했다. 광주 비엔날레를 준비하는 과정에서 광주의 지역성을 세계화의 시대에 어떻게 담아낼 수 있을지 고민하지 않은 것은 아니다. 『월간미술』1995년 1월호에는 비엔날레를 위한 국제 심포지엄 행사 '국제 비엔날레와 문화적 지역성'을 취재한 기사가 실려 있다. 기사는 참가 패널들이 비엔날레가 어떻게 하면 한국 미술과 광주의 독특한 문화 정체성을 발굴할 수 있을지 토론을 하였다고 보도하였다.[30] 그러나 이러한 노력에

28 Lawrence Chua, 앞 글.

29 광주비엔날레, 『'95 광주비엔날레종합보고서』, p. 40.

30 비엔날레 심포지움 행사에 초대된 패널들은 다음과 같다. 킴 레빈 (Kim Levin)(비평가), 아킬레 보니토 올리바(Achille Bonito Oliva)(전 베니스 비엔날레 총괄 디렉터), 캐서린 데이비드(Catherine David)(카셀 도큐멘타 (Kassel Documenta) 큐레이터), 넬슨 아귈라Nelson Aguilar)(상파울로 비엔날레 (São Paulo Biennial) 총괄 디렉터), 윤범모 (경원대학교 교수).
『월간 미술』1995년 1월호에는 비엔날레 특집으로 광주 비엔날레 심포지움을 위해 방문한 국제 미술 비평가들과 국내 비엔날레 위원들 간의 토론 내용들과 비엔날레를 바라보는 각계각층의 의견이 담겼다. 취재기자 김호균은 비엔날레가 짧은 기간 안에 준비되고 있음에도 불구하고 거대한 규모로 진행되고 있음을 지적하면서 비엔날레의 성공을 위해서는 규모를 축소해야 한다는 우려를 표명했다. 김호균, 「'95 광주 비엔날레 행사 규모 축소해야 성공한다」, 『월간미술』, 1995. 1, p. 38.

도 불구하고 외부 전문가들의 주도로 짧은 기간 안에 비엔날레가 기획되었으며 너무 광범위한 주제를 다루었기 때문에 광주 시민들과 대중들에게 광주의 새로운 이미지를 효과적으로 전달하지 못하였다. 광주의 유력 지역 신문인 전남일보의 문화부장 김원자는 비엔날레 개막식을 앞두고 지난 15년간 광주 미술 활동을 주도해왔던 광주민예총의 비엔날레에 대한 우려의 목소리를 보도함으로써 본전시의 한계를 예측하였다. 광주민예총은 비엔날레의 필요성은 동의하나 시일이 촉박하다는 이유로 여러 토의가 합리적으로 이뤄지지 않고 전시가 소수의 위원들에 의해 일방적으로 진행되었으며, 개개 커미셔너의 역량에 맡겨 버리게 되었다고 비판하였다. 또한, 민예총은 광주시가 서울 및 해외의 외부 전문가를 초청하여 기획을 추진하다보니 광주 미술인들이 진행단계에서 소외되었음을 지적하였다. 김원자는 광주 비엔날레의 이상적 운영은 광주 문화인들이 주도하는 속에 외부의 전문가들이 함께 참여하는 방법으로 시행되어야 한다는 광주민예총의 주장에 동의하였다. 그는 이런 식으로라면 광주는 장소와 예산만 내준 허울뿐인 행사를 치르게 될 뿐 지역의 국제화나 지역 작가의 세계화라는 비엔날레의 목표와 거리가 멀어지게 된다고 우려하였다. 또한, 광주민예총은 '광주 비엔날레는 광주의 민주적 시민 정신과 예술적 전통을 바탕으로 한다'라는 선언에도 불구하고 추진 과정 어디에서도 이것들이 반영되지 못하고 있으며 이런 상황에서는 서구미술 전시회가 될 수밖에 없다고 비판하였다.[31] 즉,《경계를 넘어서》라는 기획 및 추진 단계에서부터 세계화 시대의 광주의 정체성을 설득력 있게 제시하지 못할 수

31 김원자(전남일보 문화부장), 「예술의 현장: 광주비엔날레, 성숙하고 수준높은 미술축제로 올려놓아야 – 무성한 파열음 속 개막되는 광주비엔날레」, 『전남일보』, 1995. 9. 11(출처: http://www.arko.or.kr/zine/artspaper95_09/19950911.htm).

밖에 없는 상황이었던 것이다. 그는 비엔날레가 폐쇄적인 도시였던 광주를 세계로 열고 국제 문화와 지역 문화 간의 발전적인 대화의 장이 되기를 희망하면서 비엔날레의 성공과 지속성을 위해 관 주도가 아닌 전문 민간인들과 지역 예술인들로 구성된 조직 재편이 필요하다고 주장하였다.[32]

비록 첫 번째 비엔날레가 광주의 정체성을 효과적으로 구축하지 못하였다는 한계가 있으나 예향으로서의 광주를 국제적 문화 도시로 재탄생시키고자 했던 방향성은 현재까지 이어지고 있다. 광주 비엔날레는 현재까지 꾸준히 개최되고 있으며, 제1회 비엔날레는 2000년대 이르러 '예향 광주'라는 개념이 '광주 아시아 문화 중심도시'로 발전될 수 있는 담론적 틀을 만든 첫 국제 행사였다고 할 수 있다.

민주화의 도시 광주: 특별전 《증인으로서의 예술》과 《광주 5월 정신전》

본전시인《경계를 넘어서》이외에 다양한 주제의 특별전들이 함께 열렸는데, 그중에서도《증인으로서의 예술》(1995. 9. 20 - 1995. 11. 20)과《광주 5월 정신전》(1995. 9. 20 - 1995. 11. 20)은 광주민주화운동의 기억을 직접적으로 다룬 예이다.《경계를 넘어서》가 문화중심도시로서의 광주를 강조하였다면 두 특별전은 민주화의 성지로서의 광주의 정체성을 내세웠다. 이 전시들은 5·18 민주화운동을 광주의 핵심 정체성으로 주장한 안티 비엔날레와 비교되는데, 특별전들은 미술관에서 열리고 안티 비엔날레는 망월동 묘지에서 개최되어 흥미로운 전시 풍경을 보여주었다.

———

32 김원자, 앞 글.

광주 비엔날레 조직위원회 위원장 임영방은《증인으로서 예술》을 직접 기획하였는데 그는 예술이란 사회에 반응해야 하며 사회를 읽을 수 있는 시각을 제공해야 한다고 주장하였다.[33] 임영방은 광주 정신을 국내에 국한된 것이 아닌 세계적 가치를 지닌 것으로 승격시키고자 했다.《증인으로서 예술》은 광주의 정치적 역사를 세계적인 역사적 사건들과 연결하고 정치와 예술이라는 주제를 탐구한 국제 미술의 역사를 조명하는 전시였는데, 이는 광주라는 도시의 이미지를 한국의 역사를 넘어서 세계사의 무대로 확대하기 위함이었다.

이 전시는 예술가들이 전쟁과 사회적 폭력의 참혹함에 어떻게 반응하였는지 그 예를 보여주었다.[34] 유럽의 전위예술가들은 1933년 히틀러의 급진적인 부상과 전위 예술에 대한 나치의 억압, 그리고 제2차 세계대전을 겪으면서 정치와 체제의 폭력성에 집중하게 된다. 그 예로 초현실주의자 앙드레 마송(André Masson, 1896-1987)은 〈대학살(Massacres III)〉(1933)에서 나치의 잔인한 폭압을 표현하였고 유럽 전역을 휩쓴 전쟁의 폭력성과 인간성의 붕괴를 묘사하였다.[35]

보스니아 헤르체고비나(Bosnia-Herzegovina)의 수도 사라예보(Sarajevo) 출신 작가 브라초 디미트리예비치(Braco Dimitrijevic, 1948-)는 자신이 살던 도시에서 벌어진 비극적인 전쟁에 대한 〈사라예보의 시민들 No.2(Citizens of Sarajevo No.2)〉(1993)를 선보였다. 이 작품에서는 유명한 음악가들과 작가들, 드뷔시(Debussy), 프루스트

33 임영방,「증인으로서의 예술」, 임영방 외,《증인으로서의 예술/광주 5월 정신전》전시 도록, 재단법인 광주비엔날레, 1995, p. 6.

34 진영선,「예술의 사회적 기능과 증언적 예술」, 임영방 외,《증인으로서의 예술/광주 5월 정신전》전시 도록, p. 16.

35 피에르 데스(Pierre Daix),「유럽미술과 20세기의 세계대전(European Art and the World Wars of the 20th Century)」, 임영방 외,《증인으로서의 예술/광주 5월 정신전》전시 도록, pp. 9-10.

(Proust), 브람스(Brahms), 라흐마니노프(Rachmaninov), 그리고 사티(Satie) 등의 초상화들이 마치 폭력의 희생자들처럼 전시장 벽에 걸려 있었다. 이처럼 《증인으로서의 예술》은 사회의 폭력과 부조리에 대하여 미술이 끊임없이 비판하고 있었음을 밝히는 전시였다. 뿐만 아니라 이 전시는 광주를 정치와 예술과 관련된 이슈들에 대해 국제적으로 다루는 무대로 탈바꿈하고자 하는 열망을 반영하였다.

《광주 5월 정신전》은 광주민주화운동과 군부의 대학살이라는 역사적 사건에 영향을 받은 민중미술 및 국제 미술 작가들의 작품들을 선보인 전시였다. 이 특별전은 원동석과 곽대원이 기획한 것으로, 5·18 민주화운동이 광주의 핵심적인 역사적 사건임을 강조하였다. 《광주 5월 정신전》은 한국 작품들에서 광주가 어떻게 재현되는가를 보여주었을 뿐 아니라 국제 미술 안에서 광주의 이미지가 어떻게 수용되었는지 살펴보았다.

이응노(1904-1989)의 〈군상(Crowd)〉(1987)은 광주민주항쟁에 영감을 받아 제작된 것으로 민중들의 역동성을 묘사한 것이다. 프랑스에서 활동하던 작가는 광주에 대한 소식을 듣고 추상 서화에 사회적 메시지를 담게 되었다. 비록 해외에서 거주하여 현장을 직접 목격하지는 못하였지만, 그는 고국의 민주화 운동을 〈군상〉 시리즈로 형상화하였다. 이 시리즈를 통해 이응노는 추상적 서체의 형식으로 민중들의 모습을 표현하여 그들을 역동성과 인간의 해방이라는 주제로 확장했다. 5·18 민주화운동은 그에게 추상적 서화의 형식에 사회적 의미를 부여할 수 있게 한 소재였으며, 〈군상〉은 사회적 역동성과 예술의 전위성을 연결한 작품이었다.[36]

36 원동석, 「광주 5월 정신전」, 임영방 외, 《증인으로서의 예술/광주 5월 정신전》 전시 도록, p. 116.

일본 작가 도미야마 다에코(1921-)의 석판화 작품 〈광주의 피에타: 쓰러진 사람들을 위한 기도(Pieta of Gwangju: Prayers for the Collapsed)〉(1980)는 광주 정신이 국경을 넘어 국제적 대중들에게 어떻게 수용되고 기억되었는지를 보여주었다. 도미야마는 1970년대 이후 한국의 민주화운동에 꾸준한 관심을 기울이고 이를 주제로 작품을 제작해왔다. 〈광주의 피에타〉는 항쟁의 희생자인 죽은 아들과 어머니를 죽은 그리스도와 성모마리아로 치환함으로써, 희생자는 민주화를 위해 목숨을 잃은 순교자로, 그의 가족은 성인으로 표현되었다.

손장섭(1941-)의 〈역사의 창-오 광주! 오 망월동!(Window of History- Oh Gwangju! Oh Mangwol-dong!)〉(1981)은 실제로 항쟁과 학살이 일어났던 장소를 기념비화하는 과정에서 어떻게 비극적 사건이 기억되는가를 보여주는 작품이다. 작품에서 자녀를 잃은 어머니가 망월동 묘지 앞에서 울고 있는데 흥미롭게도 희생자들은 작품에 나타나지 않는다. 그 대신 작품 중앙에 광주의 무등산이 죽은 이의 영정을 대신하여 자리하고 있어 슬퍼하는 어머니의 모습을 바라보고 있다. 결국, 광주민주화운동의 상징적인 장소가 희생자의 영정 자체로 묘사되어 관람객들이 광주라는 도시의 희생을 애도하도록 유도한다. 즉, 이 작품에서 광주의 공간들은 그 자체가 민주화운동의 정신이자 순교자가 되는 것이다.

《증인으로서의 예술》과 《광주 5월 정신전》은 광주의 민주화운동을 광주의 핵심 정체성으로 놓고 민주화의 도시로서의 광주를 재현한 것이다. 이 특별전들은 본전시인 《경계를 넘어서》가 광주의 5·18 역사와 지역성을 제대로 표현하지 못한다는 지적에 따라 그 부족한 점을 보충하기 위하여 기획되었다.[37] 그러나 특별전 규모나 내용이 지역

37 1994년 12월 30일에 열린 광주시의회에서 정태성 의원은 '광주 비엔날레 성공적 개최

예술인의 기대에 미치지 못하였고, 결국 지역 작가 단체인 '광주전남 미술인공동체(광미공)'는 비엔날레 불참을 선언하였다.[38] 《광주 5월 정신전》의 기획자 원동석은 전시도록에서 전시를 진행하는 데 많은 어려움이 있었음을 밝혔다. 그는 전시 계획, 작가 선정, 전시 공간의 규모 등의 문제들로 인해 늘 논쟁적인 상황을 맞닥뜨려야 했으며 비엔날레 조직위 측과의 전시 조건들에 대해 협상할 때마다 쉽지 않았다고 밝혔다. 원동석은 광미공의 반응을 이해하면서, 망월동 묘지에서 열리는 그들의 대안 전시가 비엔날레와 더불어 광주에 대한 논의에 풍성한 담론을 더할 것이라고 하였다.[39]

————

를 바라는 결의안'을 상정하면서 광주지역 미술인들의 비엔날레에 대한 비판을 염두하여 광주 비엔날레는 5·18 정신과 예향의 성격을 바탕으로 한 세계화를 추구해야 한다고 강조하였다. 그의 제안설명은 다음과 같다.

비엔날레의 추진과정 속에서 행사의 절차상 지엽적인 내용상의 문제에 대한 활발한 논의가 비엔날레의 개최 자체를 반대하는 것으로 잘못 비춰지고 행사추진에 지장을 줄 우려가 있어 매우 안타깝게 생각해 온 것이 사실입니다. (중략) 따라서 우리 시의원 모두는 광주 비엔날레의 성공적인 개최를 위해 적극 동참하기로 결의하면서 다음사항을 제시하고자 합니다. 첫째, 광주 비엔날레 준비과정에서 조직위원회를 효율적으로 운영하여 철저한 준비를 해주기 바랍니다. 두 번째, 광주 비엔날레에 대한 건설적인 제안과 대안에 대해서는 과감하게 수렴, 계획에 반영하기 바랍니다. 세 번째, 광주 비엔날레는 5·18광주민중항쟁 정신과 예향으로서의 성격을 바탕으로 한 세계성을 추구해야 한다. 네 번째, 이 행사는 광주만의 행사가 아니라 대한민국 전체의 명예가 걸려 있는 만큼 모든 시민의 성원과 애정 어린 협조를 기대합니다.

제40회 광주직할시의회(정기회) 제8호 본회의 회의록, 1994년 12월 30일(출처: http://assembly.council.gwangju.kr/assem/viewConDocument.do?cdUid=2298).

38 김원자, 앞 글.

39 원동석, 「광주 5월 정신전」, 임영방 외, 《증인으로서의 예술/광주 5월 정신전》 전시 도록, p. 114.

5·18정신의 도시 광주:《광주 통일 미술제: 안티 비엔날레》

광주 비엔날레는 과거를 기억하고자 하는 열망과 더 나은 미래로 나아가고자 하는 의지라는 두 가지의 상충되는 비전 속에서 탄생하였다. 따라서 5·18 민주화운동을 강조하느냐, 국제 예술의 중심 도시라는 이미지를 강조하느냐에 대한 논쟁이 불가피했다.

광주 지역 미술인들은 비엔날레의 성공을 위해서는 기획과 진행 단계에서 드러난 한계들을 개선해야 한다고 꾸준히 촉구하였다. 광주 민예총은 단지 개발이익을 추구하는 소수집단이 지역경제개발을 위하여 비엔날레를 추진하고 있음을 비판했다. 그들은 광범위한 여론 수렴과 충분한 준비과정을 통해 비엔날레가 광주의 역사성, 민주의식, 예술 전통 등을 담아내야 한다고 주장하였다.[40] 1994년 12월 19일자 광주일보는 광주민예총 소속 회원들이 제1회 광주 비엔날레 국제심포지엄이 열리는 동안 "관에 의해 졸속으로 추진되는 비엔날레에 저항한다"라는 피켓을 들고 항의했음을 보도하였다.[41]

40 한겨레 기사는 강연균, 성완경, 심광현, 원동석, 신경호, 이준석 등이 1994년 12월 8일 민예총 광주지부에서 간담회를 열고 비엔날레의 계획을 공개하고 각계의 의견 수렴을 거칠 때까지 진행 중인 준비과정을 중단할 것을 요구하는 문건을 광주시 쪽에 전달했다고 보도했다. 흥미로운 것은 이후 이들 중 성완경, 원동석이 비엔날레의 커미셔너 및 큐레이터로 임용이 되었으나 강연균은 비엔날레 집행위원직을 사퇴하고《광주 통일 미술제》를 기획하게 되었다는 점이다. 즉 비엔날레 측에서 민예총의 의견을 일부 수용하기 위해 몇 인사를 임용한 것으로 보인다. 그러나 비엔날레 특별전인《광주 5월 정신전》을 기획한 원동석이 비엔날레 도록에서 밝혔듯이 비엔날레가 지역미술인들의 기대를 충족시키지 못했으며 이는 결국《광주 통일 미술제: 안티 비엔날레》의 개최라는 결과를 낳게 된 것이다.
임범, 「광주서 사상최대 국제 미술제」,『한겨레 신문』, 1994. 12. 13; 주효진, 「이데올로기 관점에서의 광주비엔날레 분석」,『서울행정학회 춘계학술대회 발표논문집』, 서울행정학회, 2010. 4, p. 385 참조.
41 『광주일보』, 1994. 12. 19, 주효진, 앞 글, p. 386에서 재인용.

그러나 지역 미술인들의 의견이 충분히 받아들여지지 않자 '광주전남미술인공동체'의 주도로《광주 통일 미술제: 안티 비엔날레》를 망월동 묘역과 금남로에서 개최하게 되었다. '광주전남미술인공동체'는 광주학살의 주도자인 전두환과 노태우에 대한 김영삼 정부의 불완전한 징계, 유가족 보상방식에 비판적 입장을 표명하였다. 게다가 광주시와 정부의 주도로 열리는 비엔날레의 의도에 대하여 의문을 제기하였고, 광주의 정체성과 역사를 제대로 반영할 수 있을지에 대하여 우려를 표명하였다. 그들과 비엔날레 조직위원회 측은 성공적인 비엔날레를 위하여 몇 차례 대화의 자리를 가졌으나 결국 광미공은 비엔날레가 정치적 비판의식을 상실한 채 광주를 첨단 예술의 국제적 센터로 홍보하는 데에만 집중하고 있음을 비판하였다. 그들은 비엔날레 기간에, 국가가 후원하는 비엔날레에 대항하여《광주 통일 미술제: 안티 비엔날레》를 5·18 민주항쟁의 희생자들이 안장되었던 망월동 묘지에서 열었다. 국가의 폭력으로 인한 상처를 치유하고 광주 시민들의 저항 정신을 부활시킨다는 주제 아래 146명의 작가들이 안티 비엔날레에 참여하였다. 또한, 이들은 비엔날레가 세계화와 경계의 해체를 주장하지만 정작 휴전선이라는 '경계'를 두고 남과 북이 분리된 한국의 상황에 대한 고찰이 없으며 전 세계의 작품들을 소개하였으나 북한 미술을 포함하지 않았다고 비판하였다.[42] 따라서 안티 비엔날레는 한국의 분단 상황을 넘어서자는 의미에서《광주 통일 미술제》라는 이름으로 개최되었다. 미술제에서는 미술 행사뿐 아니라 전두환, 노태우 처벌에 미온적인 태도를 보였던 김영삼 정부에 '5·18 특별법 제정'을 촉구하는 시민들의 서명을 받는 운동을 진행했다. 즉《광주 통일 미술

42 박시종, 「광주비엔날레, 다시 태어난다」, 『월간 사회평론 길』 Vol. 96, No.5(1996), pp. 196-197.

그림 3 강연균, 〈하늘과 땅사이 IV〉, 혼합매체, 1995.

제》는 광주 시민들이 비극적 과거와 현재의 상황에 대해 정치적 목소리를 대변해주는 장소였다. 광미공은 이러한 통일미술제의 성과와 노고를 인정받아 1995년 제1회 '광주미술상'을 수상하였고, 이어 1996년에 '5·18 시민상'을 받음으로써 광주시민들의 지지를 받는 미술운동 단체로서 인정받게 되었다.[43]

약 2주 만에 이만 명의 관람객이 망월 묘역을 방문했고, 전시는 지역 언론에서 긍정적인 반응을 얻게 되었다. 그 예로『월간 예향』은 《광주 통일 미술제》가 국제전시행사인 광주 비엔날레보다 오히려 전지구화 시대에 광주의 독특한 정체성을 잘 보여주는 사례이며 대안적

43 신창운,『80년대 이후 한국 미술 운동 단체의 성격 변화에 관한 연구-'광주·전남미술인 공동체'의 사례를 중심으로-』, 전남대학교 대학원 인류학과 석사학위 논문, 2006, p. 30.

인 풀뿌리 미술 축제라고 보도했다.[44] 『월간 예향』에 따르면 광주 비엔날레에 참여했던 크초 및 다른 외국 작가들이 《광주 통일 미술제》를 관람했으며 전시가 보여준 광주에 대한 역사적, 정치적 입장에 대해 그들이 비로소 깊이 이해했다고 한다.[45] 망월동 묘지라는 상징적 공간에서 광주의 역사적 기억을 전면에 내세운 《광주 통일 미술제》는 당시 5·18 책임자들 처벌에 대하여 소극적이었던 김영삼 정부에 불만을 가진 광주 시민들이 더 깊이 공감할 수 있는 전시가 되었다.

안티 비엔날레 기획과 진행의 총지휘를 맡은 강연균(1941-)은 〈하늘과 땅사이 IV(Between the Heaven and the Earth IV)〉(1995, 그림 3)라는 작품을 설치하였다. 그의 작품은 전시의 클라이막스로 장승들과 1,200여 개의 만장들, 꽃상여 등을 묘지에 설치하여 광주의 희생자들을 추모하였다. 만장들에는 각계 인사들과 시민들이 보낸 추모의 글, 5·18 진상 규명 촉구, 민주정신 계승 등의 각종 메시지들이 적혀있었다.[46] 한 저널과의 인터뷰에서 강연균은 안티 비엔날레는 김영삼 정부가 정치적 이해관계에 의해서 전 대통령들을 비롯하여 광주학살의 책임자들을 적법하게 처벌하지 않았음을 비판하는 예술적 항쟁이라고 하였다.[47] 그는 역사적 생동감과 광주민주화운동의 저항 정신을 예술적 형태로 승화시키기 위하여 미술관이 아닌 역사적 장소를 전시 공간으로 선택하였다고 말한다. 그는 안티 비엔날레의 목적은 비엔날레 자체를 거부하는 게 아니라 앞으로 광주에 개최될 국제이벤트의 성공을 위하여 건설적인 비판을 전시의 형태로 제시한 것이라고 말했

44 이서영, 「1995 광주 통일 미술제」, 『월간 예향』, 1999. 5, p. 10(참조: http://altair.chon-nam.ac.kr/%7Ecnu518/board518/bbs/board.php?bo_table=sub6_03_01&).

45 앞 글, p. 10.

46 광주미술문화연구소(참조: http://namdoart.net/sub02/sub2_05/3_2.html).

47 박시종, 「광주비엔날레, 다시 태어난다」, 『월간 사회평론 길』, pp. 196-197.

다.[48] 즉, 광주의 지역 작가들은 도시의 정치적 역사와 광주의 정치 예술의 전통을 비엔날레를 통해서 드러내기를 원했던 것이다. 국가 주도의 비엔날레와 지역 민간 예술인 단체의 미술제 간의 간극은 '예술의 도시'와 '민주화의 성지'라는 광주의 정체성들의 충돌을 보여준 것이었다.

안티 비엔날레는 5·18 민주화 정신을 광주성으로서 규정하고자 했으나 전지구화 시대의 광주의 지역성에 대해 보다 확장된 메시지와 국제적 담론들을 담아내지는 못하였다. 그러나 이 행사는 광주 비엔날레 전시관의 국제 예술전시와 대조적인 풍경을 만들고, 광주의 지역성에 대한 논의를 전면에 끌어냈으며, 후속 광주 비엔날레의 진행과 기획에 있어서 지역성과 지역 예술가들에 대한 충분한 고찰이 필요하다는 것을 각인시켰다는 데 그 의의가 있다. 결국 《광주 통일 미술제》는 광주 비엔날레가 지역 미술인의 목소리를 포함해야 한다는 필요성에 의해 이후 제2회 비엔날레의 특별전으로 편입되었다. 또한, 안티 비엔날레를 총괄했던 강연균은 이후 광주시립미술관 관장으로 임명되었고 제2회 비엔날레 사무차장으로서 전시 기획과 진행의 지휘를 맡게 되었다.[49]

이렇게 광주의 사례에서처럼 역사에 대한 기억을 어떻게 기념할 것인가와 도시의 이미지를 어떻게 구축할 것인가에 대한 고찰은 제임스 영(James E. Young)의 기억에 대한 고찰과 데이비드 하비(David Harvery)의 도시의 문화 자본에 대한 분석을 통해 좀 더 명확히 이해할 수 있다. 제임스 영에 의하면 '공공미술'의 기본 역할은 기억에 대한 경험과 이해를 드러낼 공유의 장소들을 창조하는 것이다. 사실 대

48 앞 글, pp. 196–197.
49 앞 글, pp. 196–197.

중들이 공유하는 신념이나 관심이라는 것은 존재하지 않으나 공공 기념물은 다양한 기억들을 함축한 이상적인 장소를 만들어내고자 하는 노력의 산물이다. 따라서 공공장소에서 전시되는 미술 작품들은 파편화된 사람들의 기억에 일정한 틀을 제공하기 위한 것이다. 이러한 기억을 위한 공유 장소들에 의해 기념물들은 공유된 기억이라는 환상을 재현한다.[50] 비록 비엔날레는 전통적 기념비와 같은 물리적인 기념물은 아니지만, 광주 정신의 공공 기념 이벤트로서 계획되었다. 안티 비엔날레와 비엔날레 간의 논쟁은 광주민주화운동에 대한 공유된 기억과 이를 담아낼 틀을 만들어내기 위한 각 이익집단 간의 투쟁이라 할 수 있다.

　데이비드 하비는 도시를 브랜드화하는 것은 전지구화 시대에 큰 비즈니스가 되었다고 말한다. 그에 따르면 도시 고유의 문화적 브랜드를 만들기 위하여 다양한 이해 그룹들이 지역 간의 구별의 표식(marks of distinction)과 문화의 집합적 상징 자본(collective symbolic capital of culture)을 축적하기 위해 경쟁한다. 그러나 이러한 경쟁은 누구의 집합적인 기억, 누구의 미학, 그리고 누구의 이익이 우선되어야 하는가에 대한 논쟁을 야기한다. 문화가 그 지역의 독점적인 상품이 되기 위해서는 지역이 공유한 문화적 고유성이 잘 추출되어 상품화되고 자본화될 수 있어야 한다. 그런데 이러한 지역 문화의 상품화 과정은 지역 문화 생산자들의 불만족을 야기할 수 있다. 즉, 그들은 문화의 산업화 과정에서 고유의 역사와 창조성이 이용당하고 착취당하는 것으로 인식할 수 있는 것이다.[51] 이러한 데이비드 하비의 분석은 비엔날레

50　James Edward Young, *The Texture of Memory: Holocaust Memorials and Meaning*, Yale University Press, 1993, pp. 181-182.

51　David Harvey, "The Art of Rent," *Socialist Register* 31 (2002), pp. 94-106(출처: http://socialistregister.com/index.php/srv/article/view/5778/2674).

광주를 기념하기: 제1회 광주 비엔날레와 안티 비엔날레

와 광주의 지역 예술인 단체 광미공의 충돌을 설명해준다. 그들은 광주의 어떠한 역사가 집합적인 기억들이 되어야 하며, 광주의 이미지를 대표하기 위하여 어떠한 미학이 선택되어야 하는지에 대한 이견을 보인 것이다. 결국 광미공의 안티 비엔날레는 지역 문화 생산자들이 광주 비엔날레라는 국제미술 전시가 광주의 저항정신을 상품화하고 이용한다는 불만을 표출한 정치적 입장 표명인 셈이다.

《광주 통일 미술제》의 예에서 볼 수 있듯이 도시의 정체성은 단순히 권력을 소유한 엘리트 그룹에 의해서만 구축되는 것이 아니라 권력 기관과 다양한 시민 그룹들 간의 갈등과 조정을 통해 끊임없이 재구성되는 것이라 할 수 있다.

⁂

1995년에 개최된 광주 비엔날레는 광주의 새로운 이미지를 홍보하기 위하여 문민정부와 시정부가 주도한 예술 이벤트였다. 세계의 유수 비엔날레들이 도시의 정체성에 고유성을 부여하여 지역 홍보의 효과를 누리는 것을 목격하면서 광주시는 '예향'과 '민주화의 성지'라는 개념을 비엔날레를 통하여 알리고, 의미 있는 역사를 가진 곳이자 첨단 문화의 도시로서 발돋움할 것을 희망하였다. 본전시《경계를 넘어서》는 광주의 정체성을 국제 미술계에서 중요한 문화 생산 도시로 발돋움시키려는 목적으로 기획되었다. 비엔날레는 '경계'를 이데올로기, 국가적 분쟁, 이민, 망명, 탈식민주의, 인종, 젠더 등과 관련된 폭넓은 개념으로서 다루었다. 비엔날레는 광주의 두 가지 정체성인 '민주화의 성지', '예술의 도시'라는 개념들을 융합하고자 했으나, 대중들의 파편화된 기억들과 다양한 이해관계들을 아우를 수 있는 공유의 틀을 제시하지 못하였다. 비엔날레와 안티 비엔날레의 충돌은 국가와 시 행

정부, 지역 예술가들과 외부 전문 인력들의 복합적이고 합치할 수 없는 이해관계의 결과물이었다. 제1회 광주 비엔날레는 전지구화 시대에 새로운 도시 정체성을 구축하기 위하여 다양한 집단들이 갈등 속에서 어떻게 대화하고 담론을 생산하며 어떠한 불일치 혹은 합의점에 이르게 되는지의 과정을 보여주는 좋은 예이다. 광주 비엔날레와 안티 비엔날레의 사례를 보았을 때 도시의 정체성은 각 이익집단들이 지닌 가치관과 이해관계에 따라 다르게 인식되고 재현된다고 할 수 있다. 문화, 사회, 경제적으로 다양한 이해를 가진 개인들, 집단들, 그리고 기관들 간의 갈등과 타협을 통해 도시의 정체성은 끊임없이 재구성되는 것이다.

후기자본주의

late capitalism

1990년대 신세대 소그룹 미술

허효빈

 1990년대 한국의 젊은 미술가들에게서는 이전과 다른 문화적 감수성이 감지된다. 정치적인 변혁으로 인한 자유 민주주의의 성취, 경제 성장과 대중미디어의 발달과 같이 사회 전반에 달라진 분위기를 반영하며 새로운 형태와 감성의 '신세대'[1] 문화가 나타나기 시작했던 것이다. 절약과 절제, 겸양과 체면을 미덕으로 여기던 이전의 진지한 세대와는 달리, 소비와 유흥, 쾌락과 개인적 기호를 긍정하고 즐기는 당대의 젊은 세대들은 예술 활동을 통해서도 새로운 표현 방식을 전개했다.

 당시 미술의 변화된 양상은 외부의 정치·사회·문화의 총체적인 변화와 함께 전개되었다. 특히 소그룹을 중심으로 활동을 점화한 청년 작가군, 즉 신세대 미술가들은 자유롭게 모이고 흩어지면서 스스

1 '신세대'라는 용어는 1990년대 초부터 저널리즘과 평론가를 중심으로 당시의 사회·문화 현상을 해석하는 개념으로 본격적으로 사용되었다. 이준희, 「한국 현대미술에 나타난 '신세대 미술' 연구—1985–1995년에 열린 소그룹 전시를 중심으로」, 석사학위논문, 홍익대학교, 2015, p. 12.

로의 영역을 확장해 갔다. '소'그룹의 형태를 취한 것은 집단의 규범에 얽매이지 않으면서도 공동체의 힘을 얻어, 작가 개인의 실험적인 작업을 발전시켜 나가기에 적절한 방식이었다. 이들의 활동은 이전에 볼 수 없었던 새로운 감수성의 미학을 모색하며, 선대의 사조나 조형성을 계승하는 거대한 흐름에서 탈피하여 미술이란 무엇인가라는 질문에 관한 개별적인 응답과 실행으로 구성되었다. 자유로운 사회 분위기의 1990년대는 한국 현대미술의 역사에서 서구 미술의 영향으로부터 자유로워진 첫 세대가 탄생한 시기라고도 할 수 있다. 이들은 해외 미술 사조를 의식하며 그에 대한 작용과 반작용을 창작의 동력으로 삼기보다는 외부를 의식하지 않고 자신만의 사상과 감성을 작업에 반영해 나갔으며, 한국 현대미술계에서는 주체적으로 자기 세계를 선언할 수 있는 기반이 점진적으로 자리 잡게 되었다.

그러나 아직까지는 1990년대 신세대 미술에 관한 다양한 관점의 연구가 미비하며, 이제 막 이들에 대한 평가가 시작되고 있는 실정이다.[2] 그 원인으로는 우선 다원화된 양상을 보인 신세대 소그룹의 활동이 특정한 양식으로 소급하거나 성향을 범주화하는 연구 방식에 적절하지 않기 때문일 것이다. 또한, 20여 년도 채 지나지 않은 시점에서 현재까지 활발하게 작업을 이어 가고 있는 이들에 관해 섣불리 규정하게 될까 저어되는 어려움이 따르리라 예상된다. 따라서 이 글에서는 일단의 특성을 부각하는 것보다는 신세대 소그룹이 활발하게 활동했던 1980년대 후반부터 1990년대까지를 집중적으로 살펴서 정리하는 것을 목표로 삼았다. 이로써 신세대 소그룹 미술이 동시대 미술 경

2 신세대 소그룹 미술에 관한 주요 연구로는 이준희, 앞의 글; 문혜진의 저서 『90년대 한국 미술과 포스트모더니즘: 동시대 미술의 기원을 찾아서』(현실문화연구, 2015)가 있다. 주요 전시로는 2016년 서울시립미술관에서 개최된 《X: 1990년대 한국미술》에서 신세대 미술에 관해 집중적으로 다루었다.

향의 시초로서 현재에 이르기까지 주요한 영향을 주었다는 점을 확인할 수 있다면, 이후에 이루어질 깊이 있는 연구에도 조금이나마 보탬이 되지 않을까 기대해 본다.

1990년대 사회의 변화와 신세대 문화

'신세대'라는 이름이 붙여진 이 사회·문화 현상의 배경에는 1980년대 후반부터 벌어진 정치적인 변화상이 자리하고 있다. 이 시기에 한국사회 전반적인 영역에서 변혁이 일어나고, 이전까지는 찾아볼 수 없는 새로운 문화적인 경향이 등장하였기 때문이다. 무엇보다 1987년 한국은 독재 정권에서 벗어나면서 비로소 민주주의 정치 체제에 도달했다. 뿌리 깊은 좌우의 이념 대립과 이분법적인 논리가 이전까지 한국사회를 점유하고 있었다면, 소련의 붕괴와 동구권의 몰락으로 대변되는 외부적 요인이 1987년의 '6·29선언'이 일으킨 민주화라는 내부적 요인과 합쳐지면서 민주주의의 확장과 개개인의 개성을 존중하는 다원주의적 관점들이 나타나기 시작하였다.[3]

1970년대에 출생하였고 1980년대 후반에 성인이 된 '신세대'는 독재 체제를 타도하고자 치열한 투쟁을 거치고 나서 그 여파가 어느 정도 지난 후 대학에 진학하면서 민주화의 자유로운 분위기를 누릴 수 있었다.[4] 1970년대와 1980년대에 걸쳐 대학을 중심으로 전개된 학생운동과 민중운동 진영에서는 세계의 비참을 극복하고 이상적 사회로 나아가는 '진정성' 기획의 전략과 전술들을 제시했다. 그러나 1990

3 윤진섭, 『한국의 팝아트: 1967–2009』, 에이엠아트, 2009, p. 55.
4 주은우, 「90년대 한국의 신세대와 소비문화」, 『경제와사회』 21집, 비판사회학회, 1994, p. 78.

넌대에는 이전까지 터부시되었던 부르주아적 취향, 성공담, 소영웅주의, 과시적 소비 등이 당대의 정치적인 국면 전환을 빌미로 극적으로 회귀했다.[5] 이로써 사회적인 압제에 대항하는 투쟁 의식, 진정성을 추구하는 경직된 분위기에도 일정 정도 거리를 둘 수 있었던 것이다.

신세대들은 경제적으로도 풍요로운 시기를 누렸다. 개발의 수혜를 받은 중산층 가정에서 성장기를 보낸 당시 대학생들은 공동체보다는 개별적 자아에 집중하면서 자라났고, 평등주의를 이념이 아니라 삶의 태도로 체화한 첫 번째 세대였다. 이들은 이념적인 대립이나 정치적인 탄압으로부터 비교적 자유로운 학업 환경에서 유럽으로부터 들어온 새로운 학문과 다양한 이론을 받아들였다. 따라서 1990년대에 고등교육을 받은 세대들은 『자본론(Das Kapital)』(1867)과 『제국주의론(Imperialism)』(1917) 대신에 프랑스의 후기 구조주의와 정신분석학, 미국의 포스트모더니즘, 영국의 문화 연구와 같은 이론을 탐독하면서 이전까지 획일적인 이데올로기로부터 벗어나 개성과 새로운 감수성을 표출할 수 있었다.[6]

본격적인 소비사회로의 진입은 그동안 억제되었던 것들에서 벗어나도록 촉진하는 기제가 되었다.[7] 1960년대부터 진행된 급속한 경제성장과 과학기술의 고도화, 개인소득의 향상으로 인해 1980년대 이후 경제적 혜택을 받은 중산층이 확대되면서 소비 영역이 팽창하고 생활수준이 향상된 대중 소비의 시대로 들어섰다. 특히 소비 규모의

5 심보선, 「1987년 이후 스노비즘의 계보학」, 『그을린 예술』, 민음사, 2013, pp. 52–53.

6 심보선, 앞의 책, pp. 52–53.

7 1990년에 1인당 국민소득이 1만 달러를 넘어서자 드디어 한국사회는 대중 소비사회로 진입을 하게 된다. 백화점에는 질 좋은 상품이 넘쳐났고, 쇼 윈도우를 장식하는 디스플레이 기술도 선진국 수준을 능가할 정도에 이르렀다. 윤진섭, 『인사미술제와 한국의 팝 아트 1967–2009』, 인사미술제운영위원회, 2009, p. 55.

증대는 경제적인 차원을 넘어서 행동양식, 사고방식, 자아 정체감의 변화에 영향을 미쳤으며, 소비의 다양화와 고급화 추세가 가속화되면서 사회문화적 욕구 충족을 위한 소비 단계로 접어들었다.[8] 그리하여 물질적인 욕구보다 탈물질적인 욕구를 강화하는 경향으로 인해 자신의 삶을 향유하고 행복에 관한 관심을 가지며, 개인의 정체성을 확립하고자 하는 열망 등이 중요해지게 되었다.[9]

자유로운 사회 분위기 속에서 세계화의 화두를 본격적으로 실행할 수 있는 상황이 국내외에서 마련되었다. 1988년 제24회 서울 올림픽이 개최되면서 국내 미술을 국제적으로 알릴 수 있는 물꼬가 트였고, 백남준(1932-2006)과 같은 국제적인 작가는 한국 미술계를 국제무대에 진출시키는 역할을 했다. 더불어 1982년 해외여행 자유화, 1983년 해외유학 자유화, 1988년 미술품 수입 허용 등이 시행되었고, 외국의 서적이나 잡지 등을 통해서 해외 미술을 서면으로 접하는 것뿐 아니라 직접 경험하는 기회가 늘어나게 되었다.[10] 이처럼 1990년대에는 국내외 미술계의 교류와 정부의 제도적인 개방으로 인해서 해외의 다양한 문화와 미술을 접할 수 있는 통로가 다변화되는 계기가 되었다.

경제적 차원의 변화에 기반한 소비문화가 확장되고 문화적인 욕구로 작용하면서 상징과 기호를 소비하는 문화와 맞물려 상품 판촉을 위한 각종 영상매체와 문화산업의 이미지들이 범람하게 되었다. 더불어 개인 컴퓨터가 광범위하게 보급되면서 대중문화의 영향력이 비약적으로 증가했다. 새로운 대중매체를 접하면서 자라난 세대들은 이전

8 남은영, 「1990년대 한국 소비문화−소비의식과 소비행위를 중심으로」, 『사회역사』 76, 2007, pp. 191, 197.

9 주은우, 앞의 글, p. 70.

10 여경환, 「X에서 X로: 1990년대 한국 미술과의 접속」, 『X: 1990년대 한국미술』, 서울시립미술관·현실문화연구, 2016, p. 19.

의 문자 세대와는 다른 감각과 경험 구조를 가진다는 주장도 제기되었다. 이성 중심의 논리적인 사고와 가치관을 가지고 동질 지향적이고 자기 절제적이면서 감성을 억제하는 이전 세대에 비하여, 감성 중심적이고 감각적 판단에 따라 행동하며 이질 지향적인 가치관을 소유하고 있는 세대들은 자기표현을 강하고 자유롭게 분출한다는 것이다.[11] 결국 이들은 경제적으로 풍요로운 소비사회를 맞이함과 동시에 뉴미디어의 비약적인 발전을 함께 체득하며 자랐고, 변화된 문화 환경에 고스란히 영향을 받아서 이를 다시 새로운 문화적 감수성으로 표현할수 있었던 것이다.

문학계에서도 1990년대에 대두된 급격한 변화를 '신세대문학론'이라 명명하고, 이전 세대와의 차이점을 설명하려고 시도한 바 있다. 그에 따르면, 1990년대 문화예술계는 구세대의 제도와 정체성을 뒤흔들고 혼란과 붕괴 속에서 새로운 개념을 제시하는 방식으로 확산됐다. 또한, 정치성을 탈피하려는 경향으로 인하여 이념이 사라진 공백 상태에서 허무와 혼란이 초래되었고, 갈등과 대립이 첨예화되며 다양한 가치들이 창궐하는 상황이 도래했다.[12] 문학계에서 논의된 바와 같이, 탈정치적인 경향은 한국사회에서 발생한 문화 체제의 획기적인 변동으로 이어졌다. 그리고 문화생활을 향유하고 실현할 수 있는 가장 큰 가능성을 가진 지식인 집단 내에서 오랫동안 특수한 정치 상황에서 억압되어 있던 이면의 감수성들이 전면적으로 등장하게 되었다.

사회문화적인 변화와 함께 1990년대 한국미술계에도 새로운 경향이 나타나기 시작했다. 한국미술계에서도 예술적인 대상을 규정하고 차용하고 재구성하는 전통이 실효를 다하고, 관점의 다원성이 불가

11 주은우, 앞 글, pp. 80, 84.
12 이재복, 「90년대 민족문학론과 신세대문학론」, 『한국문학이론과 비평』 27, 2005, p. 382.

피하며 양극성과 이론의 경계가 희미해지는 문화의 지각 변동이 발생했다.[13] 이와 관련하여 1991년 한국미술의 위상과 전망을 다룬 특집 기사에서 오광수는 "(1990년대는) 1980년대와는 분명히 다른 흐름, 다른 양상을 접할 수 있는데 예컨대 제도권과 민중권의 대립구조도 어느 틈엔가 와해되고 새로운 구조적 재편이 활발하게 진행되고 있음을 피부로 느끼게 한다."라고 썼다.[14] 또한 이영철은 "다양화와 양적 확대로 요약할 수 있는 현재의 미술은 긴장 상실과 이념 및 가치 기준의 부재로 특징지을 수 있다. (중략) 요즘처럼 혼돈 자체를 유희하는 심리적 문화적 상황 속에서는 혼돈이 '해방감'을 안겨주는 필요조건으로 여겨지기까지 한다."라고 평했다.[15]

1980년대 후반에 한국 미술계에도 포스트모더니즘 이론이 소개되기 시작했다는 것도 당시의 달라진 정황을 나타낸다. 1987년에 잡지 『공간』에 게재된 기사를 시작으로 『계간미술』, 『미술평단』, 『선미술』 등에서 포스트모더니즘 관련 주제가 기사화되었으며, 현대미술 비평이론과 연결한 글들이 양산되어 관심을 불러일으켰다.[16] 미술비평의 영역에서는 포스트모더니즘 논리가 형태를 갖추고 심화되는 양상을 보였다. 특히 1989년 민중미술을 이론적으로 뒷받침하기 위해 젊은 평론가들과 미학이나 미술사학과 학생들이 주축이 되어 '미술비평연구회(1989-1993)'를 창설하였고, 포스트모더니즘에 관한 이론적인 논의를 주요하게 다루면서 문화 이론과 다원주의 시대의 대중문화

13 서성록, 「한국 포스트모더니즘의 '지형도'」, 『한국미술과 포스트모더니즘』, 미진사, 1993, p. 56.
14 오광수, 「제도권과 민중권, 대립구조의 와해」, 『월간미술』, 1991. 2, p. 46.
15 이영철, 「긴장상실과 이념의 부재」, 『월간미술』, 1991. 2, p. 53.
16 문혜진, 「포스트모더니즘이 한국 미술비평계에 틈입한 방식」, 『90년대 한국 미술과 포스트모더니즘: 동시대 미술의 기원을 찾아서』, 현실문화연구, 2015, pp. 29-31.

에 관한 연구를 진행했다.[17]

1990년대 미술계에서는 탈모던을 위한 탐구에 그치지 않고 포스트모더니즘과 관련한 새로운 문제들이 가시적으로 제기되었으며, 다원적이고 혼종적인 양상이 공존하면서 한국 미술계의 전화기를 맞이하게 된다. 서성록은 한국의 포스트모더니즘이 1980년대 초중반에 이미 '난지도'와 '메타복스(Meta-Vox)'와 같은 소그룹에서 명시적으로 출현하였으며, 모더니즘의 극복을 전제로 작품 구조의 해체적 대응 방식을 연구했다고 언급했다.[18] 또한, 1980년대 후반 모더니즘 극복을 위해 활동한 미술가들은 소집단적인 형식으로 모더니즘에 대한 분명한 단절을 예고했다. 더불어 그들의 활동은 포스트모더니즘에 대한 뚜렷한 이념의 표명이 없는 것이 특징이었으며, 선언문을 통해 사조를 정의한 기성 그룹과는 달리, 탈이념, 진리의 부재에 대한 확신, 미학적 대중주의 등 중성적이며 가치중립적이었다. 주로 젊은 작가층을 중심으로 전개된 양상은 일반적으로는 포스트모더니즘의 다원주의 논리와 맞물려 있었다.[19]

이와 같이 포스트모더니즘의 영향은 당대에 등장한 신세대 작가들이 다양한 실험을 구현할 수 있는 동력이 되었다. 따라서 신세대 소그룹은 1970년대부터 활성화된 이전 세대 소그룹 운동의 연합과 네트워킹을 이어받았으며, 다양한 영역을 작가가 주도하는 방식의 1980년대 소그룹 '타라(TARA)', '난지도', '메타복스' 등의 활동에서도 영향을 받았다.[20] 이로써 미술의 현장에서 개별 작가와 작은 그룹들이 연합하

17 정헌이, 「미술」, 『한국현대미술사대계VI－1990년대』, 한국예술연구소, 2005, p. 257.
18 서성록, 「한국 포스트모더니즘의 '지형도'」, p. 58.
19 고충환, 「1990년대 이후의 한국현대미술」, 『미술평단』, 2006년 가을호, p. 97.
20 문혜진, 「청년작가－제도－공간」, 『X: 1990년대 한국미술』, 서울시립미술관·현실문화연구, 2016, pp. 104－105.

면서 기획력을 갖추어 가거나, 소그룹 활동을 통해서 특정 장소와 연대의 국지적인 영역을 확대하는 방식이 활용되었다. 그리고 전시 기획, 작품 제작, 도록 디자인, 공간 연출, 행사 유치 등 작품과 관련된 다양한 역할을 신세대 미술가라고 불리는 작가군이 담당하는 일들이 벌어졌다. 이를 위해 소그룹을 구성하면서도 특정한 목적이나 엄밀한 규정에 얽매이지 않고 상황에 따라 변주되는 느슨한 연대를 유지했다는 점은 다변화된 주제와 장르 간 혼합과 같은 당대의 새로운 시도를 위해 적합한 방식이었다.

그러나 신세대 소그룹의 성격은 영향을 받았을지언정 이전 세대와는 달랐다. 1970년대에 모노크롬으로 대표되는 '한국적 모더니즘' 경향이나 1980년대를 주도했던 '민중미술'로 대변되는 리얼리즘 계열과 같은 집단적인 흐름에서 벗어나, 1980년대 후반에 등장한 소그룹들은 그룹에 속해 있으면서도 특정한 사조로 통일되지 않고 각자가 독자적인 작업을 활발하게 시도했다는 점에서 차이를 보이는 것이다.[21] 신세대 작가들은 추상미술이나 민중미술 진영이 보여준 연대감과는 달리, 각자의 개성을 한껏 드러내면서 기존 미술계를 문제 삼거나 대안을 모색한다는 표방도 없이 자신들의 개별적인 예술 행위에 집중했다.[22] 따라서 신세대 소그룹은 최장 4년까지도 활동하였지만, 대부분 필요에 의해 1-2년 정도를 함께 활동하다가 해체하는 수순을 밟았고, 활동 시기에 대해 정확히 규정하기도 어렵다. 작가들이 그룹에 참여하면서 점차 집단의 규모를 키우는 형태로 전개되었던 이전의 미술 그룹들과는 달리, 1990년대 소그룹은 그 자체로 작가들이 자생적으로 모이고 흩어지면서 창작과 전시, 기획과 비평 등의 다양한 미

21 정헌이, 「미술」, p. 240,
22 현시원, 「민중미술의 유산과 '포스트 민중미술'」, p. 56.

술의 영역을 실험하는 열린 장(場)이 되었다.

신세대 미술가들의 다변화된 소그룹 활동

1987년 신세대 소그룹의 첫 전시라고 할 수 있는 《Museum》이 관훈미술관에서 개최되었다. 이 전시에서 소그룹 '뮤지엄(1987-1992)'은 그룹명과 동일한 제목으로 창립전을 열고, "박제화, 사물화된 작품의 창고로 전락한 미술관의 권위와 전통에 대한 비판과 기존 화단에 대한 도전"을 시도했다.[23] 이 전시를 시작으로 1980년대 후반부터 1990년대 중반까지 활동했던 소그룹들은 기존 미술계와 단절적이며 다변화된 새로운 시도를 선보였고, 이러한 실험적인 활동 양상이 기틀이 되어 1990년대에 한국 현대미술의 전환기적인 방향을 제시했다.

신세대 미술가들의 창작 활동과 전시 기획, 출판물 발행까지 다양한 활동을 주도했던 소그룹에는 '뮤지엄', '황금사과(1990)', '서브클럽(1990-1992)', '진달래(1995)', '30캐럿(1993-2000)' 등이 있다.[24] 1980년대 후반 실험적인 전시로 신세대 소그룹 활동의 본격적인 시작을 알린 '뮤지엄'은 미술관의 권위와 전통에 대한 비판과 기존 화단에 대한 도전 의식을 내세웠다. 《Museum》(1987), 《U.A.O》(1988), 《썬데이서울》(1990) 등에서 작가들은 작품을 창작할 뿐 아니라 전시를 스스로 기획했다.[25] '황금사과'는 형식과 관습이나 강령에도 구애받지 않

23 여경환, 「X에서 X로: 1990년대 한국 미술과의 접속」, p. 18.

24 그 밖에 연관하여 설명할 수 있는 소그룹으로는 신세대 미술에 영향을 주었던 1980년대 중반에 활동한 난지도, 메타복스, 타라가 있으며, 후발주자로 이어진 커피-COKE, OFF&ON, PLASTIC FLOWER 등이 있다. 문혜진, 「청년작가-제도-공간」, p. 105

25 '뮤지엄'에 참여한 작가는 강민권, 강홍구, 고낙범, 김미숙, 나카무라 마사토, 노경애, 명혜경, 박혜성, 세스 프랭클린 스나이더, 손서란, 신명은, 안상수, 안은미, 오가타 토모유키, 이불, 이상윤, 이수경, 이형주, 장지성, 정승, 최정화, 하재봉, 홍성민이다. 『X: 1990년

그림 1 '뮤지엄'의 전시

으며 개인적인 감수성을 추구했다. 《황금사과》(1990), 《채집》(1990) 전
시에서 개별 작업과 미술계에 관하여 토론하면서 작가들 스스로가 전
시를 기획했다.[26] '서브클럽'은 "새로운 시대에 대응하는 새로운 미술
형식의 탐구"를 명제로 삼고 미술, 출판, 퍼포먼스, 음악 등, 다양한 장

대 한국미술』, pp. 174-175.

26 '황금사과'에 참여한 작가는 고진한, 김봉중, 김향남, 박세현, 백광현, 백종성, 윤갑용, 이
강우, 이계원, 이기범, 이상윤, 이용백, 장형진, 정윤희, 정재영, 최성원, 홍동희이다. 문혜
진, 「신세대 미술과 감수성의 변화」, 『90년대 한국 미술과 포스트모더니즘: 동시대 미술
의 기원을 찾아서』, 현실문화연구, 2015. p. 256.

르가 결합한 전시를 제시했다.《Under Ground》(1990),《SUB CLUB》 (1991),《메이드 인 코리아》(1991) 등의 전시에서 고정된 참여 작가를 두지 않고 프로젝트를 중심으로 모인 구성원들이 함께 주제를 엮어내 는 방식으로 전시를 진행했다.[27] '진달래'는 '시각 문화 실험 집단'을 표방하는 디자인 창작 모임으로 결성되었다. 참여 작가들은 디자이너 로서 시각 이미지에 관한 가능성과 고민을 《집단정신》(1995),《뼈 — 아 메리칸 스탠다드》(1995) 전시로 풀어냈다.[28] '30캐럿'은 여성 작가가 주축이 되어 결성한 소그룹으로, 여성의 시각으로 사회와 문화를 비추 어 보는 활동을 선보였다.[29]

위와 같이 신세대 소그룹들의 활동은 어떠한 강령이나 이념에 얽 매이지 않았다. 각 전시와 작가의 작품마다 그 성향과 주제를 달리하 였고, 하나의 주제로 소급되기보다는 자유롭고 개별적인 실험들이 제 한 없이 시도되었다. 신세대 미술가들은 형식주의를 추구하는 1970년 대의 모더니즘이나 참여와 리얼리즘을 앞세운 1980년대 민중미술, 이 들 양자 간의 이분법적인 구분에서 벗어나 이전 세대와의 단절이나 일탈을 자처하고 다원성을 보장받는 감각을 추구하였다. 여기에 더하 여 포스트모더니즘과 같은 새로운 개념과 이론을 받아들이면서 다양 한 사회적·미적인 가치가 공존하는 미술 활동의 양상이 두드러졌다.

1990년대 한국미술의 특징 중 하나는 기법적인 구분이나 장르의

27　'서브클럽'에 참여한 작가는 곽정우, 구희정, 김현근, 김형태, 류병학, 박창수, 박화영, 백 광현, 손효정, 송긍화, 심명은, 안상수, 오재원, 육태진, 이상윤, 이영구, 이혁발, 이형주, 전성호, 최강일, 최정화, 홍수자이다.『X: 1990년대 한국미술』, pp. 194-195.

28　'진달래'의 참여 작가는 김두섭, 김상만, 목진요, 문승영, 박명천, 이기섭, 이우일, 이형곤 이다.『X: 1990년대 한국미술』, pp. 196-197.

29　'30캐럿'은 30대 여성인 참여 작가들을 30캐럿 다이아몬드에 빗댄 것으로, 김미경, 박지 숙, 안미영, 염주경, 이승연, 이현미, 임미령, 최은경, 최은경, 하민수, 하상림이 활동했다. 『X: 1990년대 한국미술』, pp. 204-205.

분류도 경계가 흐려지고, 추상과 구상의 형상을 넘나들며, 회화와 조각, 설치의 양식적인 경계도 무의미해진다는 점이다. 1980년대 후반의 탈장르 현상은 다양한 표현의 탐구로서 설치, 입체 등의 여러 매체를 동원한 작품들을 통해서 개별적인 창작 욕구를 실현하는 것으로 나타났다. 뚜렷한 이념이나 운동의 일환으로 등장했다기보다는 당시 미술을 전공한 미대 졸업생들이 많이 배출되었고, 그들의 수만큼 다양한 시도가 새로운 매체의 활용과 함께 자연스럽게 이루어졌다고 볼 수 있다.[30] 신세대 소그룹 활동의 주체 또한 대부분 당시 미술대학 졸업을 앞둔 20대 후반의 젊은 예술가들이었다. 이들은 이전 세대에 비하여 다양한 오브제나 매체를 접하며 자랐으며, 이는 자연스럽게 미술의 표현 양식에서도 확장된 인식을 가질 수 있게 해 주었을 것이다. 따라서 장르 간의 구분이 모호해지고 산업사회의 산물을 재료로 적극 도입하거나 타 장르 예술, 뉴미디어를 미술에 접목하는 등의 새로운 창작의 모색이 시도되었다. 이러한 변화상은 이전까지의 양식적인 구분을 허물고, 표현 방식의 제한에서 벗어나 이후 미술의 경계를 확장하는 데에 영향을 주었다.

자유롭게 만나고 해체되는 열린 미술 모임을 지향한 소그룹 '커피-COKE(1990-1991)'[31]는 이름에서 알 수 있듯이 대표적인 기호음료인 커피와 콜라의 조어를 통해서 이질적인 것들의 조합과 혼종을 암시했다. 이들의 활동은 그 이름과 함께 "설치, 입체, 평면, 행위의 모든 부분을 수용하므로 보는 사람에 따라 일관성이 없는 것으로 보일 수도 있으나, 이는 구조와 사상, 체제가 다분화된 현대미술의 구조 속

30 유재길, "탈장르 현상을 어떻게 볼 것인가", 『월간미술』, 1990. 11, p. 67.

31 1990년에 창립하여, 1991년 소나무갤러리에서 첫 전시를 열었다. 참여 작가는 강홍석, 김경숙, 김현근, 벼재언, 이진용, 조현재 등이다.

에서 제각기 새로운 이미지와 형상성을 추구하기 때문"이라고 설명할 수 있다.[32] 이처럼 1990년대에는 많은 작가들이 기존의 미술이라는 개념을 허물고 영화, 무대디자인, 애니메이션, 사진 등과 작업을 병행하는 현상이 늘어났다.[33] 당시 이루어진 새로운 매체의 도입, 장르의 혼성, 뉴미디어와 같은 혼합매체와 설치미술의 부흥은 궁극적으로는 그동안 억압당했던 표현의 자유를 향한 갈망에서 비롯되었다고 볼 수 있다.[34] 그리하여 신세대 소그룹에 참여했던 작가들은 다양성, 다극화, 다원화, 분권화의 시대임을 강조하면서 매체의 혼합, 기법의 혼종, 새로운 양식의 도입에 거부감이 없는 자유로운 작품 창작을 추구했다.

특히 신세대 소그룹의 전시에서는 실험적인 미술을 표방하면서 고급미술 혹은 제도 미술에 대한 저항과 냉소의 시선이 담긴, 통속적인 문화를 차용한 특징이 두드러졌다. 이는 미술에 대한 강박관념을 허물고, 미술이 가지고 있는 심각함과 진지함 자체를 모독하는 양상으로 나타나기도 했다.[35] 대중매체의 감각을 이용한 키치적인 방식으로 표현되었고, 단발적이고 즉흥적인 행동으로 이루어졌다.[36] 미술에 대중문화를 도입한 신세대 미술은 내용보다 매체의 사용을 강조하고 의미의 진부함을 되짚거나 의미 자체가 부재한 작업이 주를 이루었다.[37] 이를 통해서 고상하지 않은 미술도 존재할 수 있다는 증명과 함께 다양성과 개별적인 가치 추구를 실현하고자 했다.

특히 윤동천은 『보고서보고서』에서 소그룹 '뮤지엄'이 전시명을

32 이재언, 『선미술』, 1991. 가을호, p. 66.
33 박영택, "신세대 미술, 어떻게 볼 것인가?", 『미술세계』, 1995. 3, p. 59.
34 문혜진, 「매체의 분화와 개인의 대두」, 『90년대 한국 미술과 포스트모더니즘』, p. 133.
35 이재언, 앞의 책, p. 68.
36 김정희, "시대와 미술을 해석하는 입장들", 『월간미술』, 2007. 3, p. 110.
37 현시원, 「민중미술의 유산과 '포스트 민중미술'」, 예술전문사학위논문, 한국예술종합학교, 2009, p. 56.

오락잡지《선데이서울》[38]로 정하고 대중문화를 직접적으로 차용한 방식에 관해서 다음과 같이 썼다. 그리고 덧붙여 이들의 반권위적인 미술 양태를 기성 화단에 대한 도전이라고 설명했다.

> 통속, 저속함의 상징인 선데이서울이라는 비하된 명칭을 사용한 것은 어쩌면 예술은 고귀한 것이 아니라는 생각의 단면을 드러내 보인 것이라 여겨진다. 적어도 현황에 있어 조형언어의 적당한 얼버무림이나 고상함, 우아함의 보루로서의 그림을 단념해야 함을 그들은 이해하고 있다.[39]

신세대 소그룹의 시작을 알렸던 '뮤지엄'의 그룹명은 그 자체가 기존 미술관의 권위에 도전하고 새로운 형태의 미술 전시를 도모하는 의미를 담은 것이다. 또한, '서브클럽'은 그 명칭 자체가 대중문화와 비주류문화의 의미를 담고 있으며, 대부분의 전시와 작업에서 키치적인 작품들을 선보였다. 또한, '서브클럽'이 1990년 개최한《Undergraound》의 전시명에서도 알 수 있듯이, 지상(고급문화)과 지하(하위문화)를 개념적으로 구분하며 비주류의 감수성을 내포하는 프로젝트성 전시를 열었다.《Made in Korea》(1991)에서는 최정화(1961-)가 영등포 캬바레의 전단지를 콜라주하여 재촬영한 합성 사진을 전시하였고, 도록은 참여한 작가들이 손수 꿰매어 붙여 만드는 등 이전에 볼

38 『선데이서울』은 『서울신문』에서 1968년 창간한 성인오락지로, 1991년까지 간행되었다. 강렬한 컬러사진과 광고, 자극적인 기사 내용을 담아 1970년대 오락잡지의 선두주자로 성장하며 주간지 시대를 이끌었으나, 성(性)적인 흥미 위주의 저속한 내용으로 사회적인 지탄을 받기도 했다.
39 편집부, 「선데이 서울」, 『선미술』, 1991. 가을호, p. 68.

그림 2 '서브클럽'의 전시

수 없었던 파격 행보로 가장 많은 주목을 받았다.[40]

한편에서는 여성의 자아 발견, 남성중심주의 사회, 한국적인 특

40 문혜진, 「신세대 미술과 감수성의 변화」, 『90년대 한국 미술과 포스트모더니즘』, p. 256.

그림 3 '30캐럿' 전시 도록

성 등의 주제를 공유했던 소그룹 '30캐럿'과 같이 젠더 정체성을 작품에 투영한 여성 미술가들이 적극적으로 활동을 이어갔다. 이들은 여성으로 자라면서 한국사회에서 겪는 다양한 면면을 작업에 반영했다. 이밖에 다원화된 주제를 펼쳤던 신세대 미술가들의 작업은 사회적인 측면과 개인적 입장의 세세한 차이 사이에서 각자의 관점을 관철하고, 이를 미술 작업으로 조율해나가는 각개전투였다. 따라서 개인이 처한 사회적인 위치와 관계가 작품 안에서 표출되었으며, 다양한 정체성이 미술 활동에 적극적으로 투영될 수 있었다.

1990년대 신세대 미술가들의 소그룹 활동은 하나의 속성으로 규정짓거나 특정한 이론에 빗대어 설명하기 어려운, 다양한 내용과 주제

를 표출한 것이었다. 나아가 사회 현상이나 미학적인 감각을 작품으로 구사하는 형식이나 방법론, 전시로 구현하는 형태 또한 개별적이면서도 이합집산으로 진행되었다. 이들의 활동은 기존 제도권에 대한 일탈과 도전 의식이 개인주의적 문화 성향과 자유주의 사회 분위기와 맞물려 새로운 시도로서 실현되었기 때문이다. 1980년대 말에서 1990년대 중반에 이르는 한국 미술의 의미는 아직도 논의 중이며, 한국 미술의 전개에서 이전 세대와 명확하게 구분된다는 인식이 있다는 점과 동시에 그 성격에 관해서는 합의를 이루지 못했다는 사실이 오히려 이를 반증한다.[41] 따라서 개별 예술가들이 가진 개인적인 관심사와 주제 의식이 그만큼 다양한 양상으로 표출되었으며, 신세대 소그룹의 활동은 사회문화적으로 다원화된 가치가 각축하는 1990년대의 한국미술계의 변화된 정황 자체를 설명해 준다고 할 수 있다.

확장된 작가의 역할과 전시 공간

신세대 소그룹의 전시에는 경계를 넘나드는 실험적인 작품들이 꾸준하게 선보였다. 그리고 한국미술계의 주류에서 탈피하고자 하는 단절적인 반응에서 한발 더 나아가, 미술가들 스스로가 자생적으로 미술의 판을 다채롭게 확장해갔다. 다양한 방법론과 구체적인 주장을 가지고 작은 담론들을 모색한 신세대 소그룹의 역량은 작가들 스스로가 주체적으로 전시와 관련된 프로그램을 적극적으로 기획하는 것으로써 발휘되었다. 이들은 그룹 활동과 기획 활동을 병행하거나 집단 큐레이팅을 시도하고, 설치와 새로운 매체 실험을 기획으로 구현해 냈다. 전시뿐 아니라, 세미나, 작가토론회, 강연회 등을 전시와 연계된 기

41 신정훈, 「'역사적 필연'으로서 90년대 한국미술」, 『X: 1990년대 한국미술』, p. 37.

본적인 프로그램으로서 진행하기 시작했다.

신세대 미술가들은 단지 작품을 창작하는 역할에서 나아가 큐레이터, 비평가, 프로그래머로서 활동 영역을 넓혀갔다. 작가들 스스로가 비평가 역할을 자처하고 논의의 장을 활성화하고자 나선 대표적인 사례로, 1997년에 창립하여 작가들 간의 활발한 논의와 담론 소통을 목적으로 활동한 그룹 '포럼 A(1998-2005)'가 있다. '포럼 A'의 회원들은 개인전에 출품한 작품과 자신의 작품 세계에 관해 발표하고 다른 작가와 이론가의 작품론을 들은 후에, 회원 전체가 참여하는 공동 토론의 순서로 모임을 진행했다. 토론장에 그치지 않고 비평가들을 비롯한 작가들이 많은 비평문들을 생산해 내며 미술계의 활성화에 기여했다. 이는 기존의 저널리즘에서 제기하지 못한 문제의식을 드러냄과 동시에 신세대의 감수성을 기반으로 작업하는 작가들의 작업세계를 탄탄하고 공고히 하는 데 결정적인 작용을 하였으며, 궁극적으로는 새로운 경향의 작품을 담론화하고 미술계 내부에서 소화시키는 데에 주요한 역할을 담당했다.[42]

무엇보다도 미술관, 화랑과 같이 기존의 전시장이라는 제한되고 전형적인 특정한 장소가 아니라, 의외의 장소를 전시 공간으로 활용하여 전시와 함께 다양한 문화적인 활동을 통합시키는 일들이 벌어졌다. 작가들은 홍대 앞이나 대학로의 카페, 클럽, 바(bar) 등에서 별도의 기획자나 큐레이터 없이 프로젝트성 전시회나 퍼포먼스 등의 활동을 선보였다.[43] 이는 신세대 소그룹의 게릴라적이고 유목적인 조직 원리와도 맞닿아 있으며, 동시에 전략적 차원에서 탈권위와 기존 제도권 미

42 안인기, 「신세대 그룹운동의 모델이 바뀌고 있다」, 『월간미술』, 2005. 2, pp. 63-64.
43 홍성민·안이영노, 「시대와 미술을 해석하는 입장들」, 『월간미술』, 2007. 3, p. 111.

그림 4 스페이스 오존

술과의 차별성을 드러내려는 의도와도 잘 부합했다.[44] 최정화가 만든 종로의 '오존', 이대 앞의 '올로올로', 이불의 형제들이 운영하던 '플라스틱 서저리', 황신혜밴드의 김형태가 운영하던 홍대 앞 '곰팡이'와 대학로의 '살바' 등의 클럽 공간은 작가들의 아지트인 동시에 전시와 퍼포먼스, 이벤트가 지속되는 장소였다.[45]

자유분방한 실험이 가능한 프로젝트성 공간에서는 도발적이고 전위적인 기획과 전시, 공연, 퍼포먼스와 같은 독특한 활동이 실행되었다. 언더그라운드 클럽과 같은 미술 외부의 공간을 대안적 비영리 공간으로 적극 활용하면서 초저예산으로 자신이 원하는 일을 벌일 수

44 박영택, 「90년대 전시, 무엇이 문제였나」, 『미술세계』, 1997. 10, p. 65.
45 홍성민, 「그래, 우리 날나리 맞아」, 『월간미술』, 2005. 2, p. 74.

있었기 때문이다.[46] 그리고 그들의 작업은 전통적인 양식에서 찾아보기 힘들지만, 오히려 삶에는 익숙한 이질적인 것들을 채택하고 현란한 연출과 이벤트를 설치하는 특징을 보였다.[47] 주차장, 도로변, 건물 옥상, 계단 등 일상적인 공간 모두가 전시 공간으로 활용되었다. 전시장 또한 미술품을 전시하는 기능에만 한정하지 않고, 복합문화공간으로 설정하여 여러 가지 형태의 전시와 프로그램들을 진행하였다. 그리고 대안적인 공간의 개념이 등장하면서 전시장을 보충하고 대리하는 의미에서 컨테이너, 영화관, 공장 등지에서 전시하거나 작품을 상영하는 경우도 생겨났다.[48] 이렇듯 1990년대에는 신세대 소그룹을 중심으로 일상과 미술의 공간 구분이 무색해지거나 그 경계를 넘나드는 활동이 자연스러워졌다.

새로운 공간을 모색하고, 미술관의 권위를 해체하는 신세대 소그룹의 공간적인 활용 전략은 이후 세대의 전시 행태에 큰 영향을 미쳤다. 1990년대 후반에 들어서면 미술관 밖에서 이루어지는 전시가 더 이상 낯설지 않았으며, 전시장 안에서도 미술 외적인 주제를 선보이는 프로그램이 익숙해졌다. 한편, 2000년대에 들어서면 신세대 미술가들의 작업을 뒷받침하며 새로운 전시 공간으로 조성된 비영리 대안공간들이 잇따라 개관하면서 신세대 소그룹 활동은 자연스럽게 개인 작업의 심화와 새로운 작가들의 발굴로 이어지게 되었다.[49] 신세대 소그룹

46 《무서운 아이들》 전시 도록에는 일렉트로닉 카페, 카페 올로올로, 스페이스 오존, 발전소, 곰팡이와 같은 공간에서 이루어진 신세대 미술가들의 활동에 관한 자세한 내역이 담겨 있다. 김현진이 인터뷰하였고, 금누리, 고낙범, 최미경, 김형태가 답했다. "Club&Cafe", 『무서운 아이들』, 2000, pp. 25–41.

47 이재언, 「전환기의 신세대 미술운동」, 『미술세계』, 1992. 2, p. 53.

48 편집부, 「현장미술과 소그룹운동 연표」, 『미술세계』, 2000. 8, p. 61.

49 국내의 대안공간은 주로 홍익대 부근과 인사동 지역에 위치했다. 대표적인 공간으로는 1999년에 설립되었던 '대안공간 루프', '대안공간 풀', '프로젝트 사루비아 다방' 등 비영

의 양상을 이어받으면서도 그룹 중심의 전시를 개최하는 것보다 개별 작가의 작업을 발전시키는 창작 활동을 지원하는 방향으로 전시의 기획이 변화하는 것이다. 특히 2000년에 개관한 쌈지스페이스는 미술뿐 아니라 음악, 무용, 연극, 영상이 어우러지는 복합문화공간을 지향하며 새로운 매체와 공연, 퍼포먼스, 이벤트 등을 구현하는 특성화된 공간을 조성하고, 신진작가들을 발굴하고 지원했다. 한국 대안공간의 시작을 알렸던 쌈지스페이스의 개관전《무서운 아이들》의 전시 서문에서 당시 관장 김홍희는 다음과 같이 씀으로써 신세대 소그룹으로부터의 영향을 표명하였다.

> 1990년대 초 한국의 앙팡 테리블은 절대 자유정신과 탈이데올로기의 기치하에서 기존 화단에 도전한 신세대그룹 운동의 주역이었다. 이들은 궁극적 지향점을 설정치 않고 자유롭게 만나고 해체되는 소집단운동, 프로젝트별로 모이고 헤어지는 가변적인 그룹운동을 통해 매체의 다양화와 장르의 분권화를 주장하는 한편, 대중소비사회의 스펙터클과 일상성을 차용하면서 예술의 지평을 넓혔다.[50]

《무서운 아이들》전시에서 신세대 소그룹의 활동을 집중적으로 조명하고, 작가들과의 인터뷰를 통해 한국미술에서 신세대 미술의 전환기적인 가치를 정립하고자 했다. 이후 쌈지와 같은 대안공간을 비롯

리 대안공간이 자생적으로 생겨나기 시작했다. 이어 2000년에는 정부 지원의 '인사미술공간', 기업 주도의 '쌈지스페이스' 등이 생겨났으며, 그 밖에도 '프로젝트 스페이스 집', '아트 스페이스 휴', '브레인 팩토리', '갤러리 정미소' 등이 설립되었다. 2005년에 대안공간들의 협의체가 구성되었는데 정식 명칭은 '비영리전시공간협의회'이다.

50 김홍희, 「무서운 아이들 1990 2000−21세기를 준비한 앙팡테리블」, 『무서운 아이들』, 도서출판 쌈넷, 2000, p. 3.

해서 제도권 미술이라 분류되는 미술관, 갤러리 등에서도 신진작가를 지원하고 창작의 활성화를 도모하는 다양한 장치들이 생겨났다. 이처럼 1980년대 후반부터 1990년대 중반까지 활동했던 신세대 소그룹은 작가의 역할 확대, 다양한 공간의 활용과 함께 새로운 감수성의 전시로 한국미술계에 신선한 충격을 선사했다. 그 영향 관계 안에서 2000년대까지 대안적인 전시 공간의 생성과 함께 다원화된 실천 양식, 담론 권력의 탈중심화를 추구하는 현상이 지속되었다.

2010년대에 이르면, 대안공간이 미술시장의 불황과 자금난으로 인해서 폐관하거나 규모가 축소된다. 대안공간의 쇠퇴기를 지나 2014년에는 예술가들이 자체적으로 운영하는 또 다른 형태의 자립적 공간이 등장했다. 동시대의 젊은 창작자들은 스스로가 주축이 되어 일회적이고 일시적일지라도 자신의 작업을 선보일 수 있는 규모의 공간을 찾아서 직접 운영과 기획을 주관한다. 이를 위해서 SNS를 홍보의 수단으로 이용하면서 지리적인 접근성이 낮다는 약점을 보완하고자 한다. 따라서 도시 외곽의 상업 공간, 주택, 폐건물 등 사용할 수 있는 모든 공간이 활용 가능하며, 이들 공간은 다양한 분야의 예술가들이 느슨하게 소규모로 활동을 진행할 수 있는 교류의 매개로 작용한다는 특징이 두드러진다. '신생공간'이라 명명된 이들 공간은 불균형이 심화된 경제 상황으로 인해 미술계의 일부가 대안적인 움직임을 시도한다는 점에서 이전의 대안공간과도 어느 정도 유사점이 있다.[51] 또한, 대안공간 이전으로 거슬러 올라가서, 앞선 1990년대 신세대 작가들이 다원화된 미술의 양상을 추구하고 새로운 작품 세계를 선보이고자 소그룹의 형식을 취하여 활동했던 것과도 많은 부분 닮아 있다. 이렇듯 우리는 동시대에 새로이 변화하는 젊은 작가들의 태도를 통해서 1990

51 신혜영, 「스스로 '움직이는' 미술가들」, 『한국언론정보학보』, 2016. 4, pp. 184–185.

년대에 두드러졌던 신세대 소그룹 미술의 양상이 이후 한국 현대미술계의 전개에 영향을 미쳤으며, 현재까지도 일정 부분이 연동되고 있음을 알 수 있다.

<center>

✻✻

</center>

1990년대 한국미술계에서는 자생적이고 독자적으로 실행되었던 예술 활동들이 생겨났으며, 이 시기에 '당대성', '동시대성', '현대성'으로 표현되는 한국 현대미술의 중요한 형질 전환이 일어났다고 평가된다.[52] 한국적 정체성이나 이데올로기, 나아가 미학 일반에 대한 콤플렉스를 걷어낸 새로운 미술의 지평을 열어 나갔기 때문이다.[53] 거기에는 정치 환경이 극적으로 달라지고, 경제적으로 풍요로운 여건 속에서 소비 중심의 사회로 개편된 정황이 자리했다. 급변한 환경에서 자라난 세대가 공유한 문화는 이전과의 차이를 보일 수밖에 없었고, 그들이 표출한 감수성이 반영된 예술 작품과 행위의 근본적인 형질 또한 획기적으로 달라졌다. 따라서 1990년대로부터 20여 년이 지난 현시점에 작가들의 입지와 역할이 달라지고 작품 주제가 큰 폭으로 확장되어 동시대 한국현대미술의 방향이 전환된 결정적 지점들을 되짚어 가다보면, 1980년대 후반 형성되어 1990년대에 가장 활발했던 신세대 미술가들의 소그룹 활동을 찾아볼 수 있다.

신세대 미술가들이 소그룹을 결성하여 뭉치고 흩어지며 전개한 활동은 미술계 제도 및 구조와 영향을 주고받아 왔으며, 그 변화의 바

52 문혜진, 「한국 현대미술의 동시대성은 어디서 시작되는가?」, 『90년대 한국미술과 포스트모더니즘』, p. 12.
53 정헌이, 「미술」, p. 244.

람은 현재에도 이어지고 있다. 특히, 1990년대 신세대 소그룹의 활동은 이전 세대에 존재했던 소그룹 운동의 형식적인 측면을 끌어오면서도 이전과는 다른 다원화된 주제를 반영하고 전위적인 감각을 발휘하여 한국현대미술의 변화 양상에 결정적으로 작용했다. 신세대 소그룹 미술의 작업에는 새로운 매체의 활용과 장르 간 경계가 흐려지는 경향이 두드러졌다. 또한, 대중문화를 차용하거나 키치적인 작품을 통해서 고급문화나 제도미술의 권위를 냉소하는 작업이 구현되기도 했다. 이를 위해 작가들은 제도권 미술의 공간에서 벗어나 이전에는 전시 장소로 활용되지 않은 새로운 전시의 공간에서 작품을 선보였다. 나아가 작품을 생산하는 역할에 머물지 않고, 비평, 기획, 운영, 이벤트 등 다양한 활동에 나섰다.

1990년대 신세대 소그룹에 속했던 작가들은 개인 작업을 발전시키며 미술계의 획기적인 변혁을 모색하였고, 창작뿐 아니라 미술 활동과 관련된 다양한 역할을 시도하였다. 신세대 소그룹의 다변화된 활동 양상에는 개별적이면서도 다채로운 정체성이 드러났으며, 이는 공동체나 거대담론에서 벗어나 개인이 부각되는 동시대적인 요구와 맞물린 것이었다. 이로써 2000년대의 대안공간이 등장하여 확장과 몰락의 과정을 거치고, 2010년대에 신생공간의 생성과 확산으로 또 한 번의 세대교체가 이루어지는 동안에도 신세대 소그룹의 감수성은 그 명맥을 이어오고 있다.

동시대 미술과 대중문화

송윤지

대중문화는 대중매체에 의해 전파되고 대중의 욕구에 의해 소비되는 콘텐츠 전반을 의미하며, 일반적으로 여가, 오락, 취미, 예술의 성격을 가지고 대중에게 폭넓게 유행하는 것을 가리키는 말로 사용한다. 대중문화는 대량 생산, 대량 소비를 전제로 하기 때문에 대중의 생활수준이나 교육 수준의 향상, 테크놀로지의 발달 등을 토대로 하는데, 이는 대중문화가 사회 전반을 구성하는 정치, 경제, 교육, 과학 등의 패러다임을 배경으로 형성된다는 의미다. 따라서 대중문화는 필연적으로 동시대의 삶을 반영하며, 대중의 일상문화에도 크게 영향을 미친다.

대중문화에서 가장 중요한 것은 문화의 수용 및 소비층이 되는 '대중'의 개념이다. 대중이라는 용어의 사전적 의미는 '현대사회를 구성하는 불특정 다수의 사람들'이라고 요약할 수 있다. 그러나 조금 더 미시적으로 들여다보면 대중문화란 소비 자본주의 사회에서 형성된 것이기에 태생적으로 상업문화와 밀접하며 이윤 추구를 목적으로 한다. 우리가 흔히 접하는 대중적 콘텐츠인 영화, 음악, 만화, 게임, 광고, TV 프로그램 등을 비롯해서 우리의 의식주를 책임지는 레디메이드

생산품까지 대중의 삶을 이루는 모든 것들은 시장성을 기반으로 만들어진다. 결국 대중문화에서의 대중이란 '일정 수준 이상의 소비 능력이 있는' 대중을 말하며 실제로 대중문화의 폭발적인 확산은 중산층의 확대와 불가분의 관계에 있다. 이러한 이유로 경제적 계급에 따라 향유하는 문화가 다른 양상을 띠기도 한다.

이처럼 대중문화는 현대인의 삶을 구성하는 하나의 지표로서 기능한다. 그것은 커뮤니케이션 수단이 되기도 하고, 일상에 자연스레 녹아들어 개인의 행동 양식에 영향을 주기도 하며, 세대와 지역, 성별 등 다양한 층위에서 각자의 정체성을 드러내거나 갈등을 유발하는 요소가 되기도 한다. 보편적인 관점에서 대중문화는 여전히 불특정 다수를 대상으로 하며 누구나 손쉽고 값싸게 소비할 수 있는 것이지만, 대중은 그 안에서 저마다의 취미를 계발하면서 대중문화의 소비를 통해 자기 존재를 증명하고자 하는 것이다. 이러한 다종다양한 취향의 대중을 만족시키기 위해 대중문화 역시 점점 다원화되고 있다.

미술에서의 대중문화 수용은 탈모더니즘의 기류 속에서 본격화됐다. 전통적인 고급예술로서의 정체성과 창작 행위의 원본성(originality)을 강조했던 모더니즘 미학에 대한 반발로, 1960년대 미국의 팝아트(pop art)는 이전까지의 모더니즘 미술에서 터부시되었던 키치적인 요소들을 작품에 끌어들이면서 대중문화와 친밀한 관계를 유지했다. 당시 미국에서는 빠른 전후 복구와 경제성장을 토대로 대량생산 상품들과 함께 TV 광고 등의 대중적 이미지들이 크게 성행했고, 팝아티스트들은 이러한 대중적 이미지들에서 자본주의 사회의 기호로서의 특징을 포착해냈다. 그들이 본 대중문화의 특징은 기계적이고 무감각한 반복과 복제를 통해 일상에 침투하며, 쉽고 원초적인 이미지로 대중의 마음을 사로잡는 것이었다. 가장 성공한 팝아티스트인 앤디 워홀(Andy Warhol, 1928-1987)은 대량생산이라는 대중문화의 대전제

를 미술작품의 제작과정에 대입시켜 공장(factory)에서 똑같은 도안을 놓고 색만 다르게 인쇄(실크스크린)하는 방식을 선보였으며, 작품의 소재로 레디메이드 제품과 그 로고, 연예인의 사진 등을 택해 대중적 이미지가 어떻게 소비되는지를 작품을 통해 재현했다. 이외에도 만화의 기법을 차용한 로이 리히텐슈타인(Roy Lichtenstein, 1923-1991), 광고 이미지를 재조합한 제임스 로젠퀴스트(James Rosenquist, 1933-2017) 등 대중문화를 이용하는 팝아티스트들의 활약은 모방, 복제, 혼성, 탈장르, 탈경계 등의 특징을 드러내며 포스트모더니즘 시대의 서막을 여는 데 일조했다. 또한, 이와 같이 대중문화를 차용함으로써 삶과 예술의 경계를 무너뜨리는 방식은 이후 현대미술의 중요한 방법론 중 하나가 됐다.

국내에서 미술의 대중문화 차용은 1980년대 민중미술을 계기로 시작됐다고 보는 견해가 일반적이다. 그러나 팝아트나 네오-팝 경향들과 달리 민중미술가들은 대중적 이미지를 자본주의의 시각기호가 아니라 정치적 이데올로기의 기호로 삼았다. 오윤(1946-1986)의 〈마케팅1-지옥도〉(1980)나 박불똥(1956-)의 〈코화카염콜병라〉(1988) 등에서처럼 민중미술 작품들에 나타나는 대중적 이미지는 주로 미제 공산품들로, 미술가들은 작품을 통해 미국산 제품의 소비를 문화제국주의적 관점으로 의미화했다. 이는 당시 한국 대중문화의 기저에 깔린 미국식 자본주의에 대한 일침이었으며, 민족주의 이념을 강조하는 동시에 대중(민중)의 반미감정을 유도하기 위함이었다. 한편 민중미술가들은 만화, 삽화, 판화, 벽화, 걸개그림 등 대중적 성격의 매체를 프로파간다의 목적으로 적극 활용하기도 했다.

1990년대 이후 미술가들의 대중문화에 대한 관점은 이전과 전혀 다른 양상을 보인다. 그것은 일차적으로는 시대의 변화에 따라 사회에서 통용되는 대중과 대중문화의 의미가 재정의됐기 때문이며, 미술계

내부에서도 새로운 세대의 등장과 함께 급변하는 동시대 미술에 대응하려는 움직임이 일어나고 있었기 때문이다. 이 글은 1990년대 이후 한국의 미술계에서 대중문화를 다룬 주요 전시와 대중문화와 밀접한 작업을 선보인 일군의 작가들을 살펴봄으로써 대중문화가 동시대 미술에 어떻게 틈입해왔는지를 확인하고자 한다. 또한, 최근에 나타난 몇 가지 사례들을 통해 향후 미술과 대중문화의 관계가 어떻게 진화해갈지 진단해보고자 한다.

'대중'과 '대중문화'의 형성

한국은 일제 강점기에서 벗어나 전쟁과 분단을 겪고 군부정부의 장기집권하에서 유례없이 빠른 경제성장을 이룬 독특한 현대사를 가지고 있다. 이러한 토양에서 한국의 대중문화는 매우 한정적으로 발전할 수밖에 없었다. 일제 강점기에는 일본문화와 함께 일본을 통해 들어온 서구문화에 강제적으로 영향을 받았고, 한국전쟁 시기와 분단 직후에는 시쳇말로 '미군의 군화에 묻어 들어온' 미제 공산품들이 당장의 생존문제와 직결되어 관심을 끌었다. 군부 독재 시기의 박정희와 전두환 정권에서는 라디오, TV, 주간지 등이 대중매체로 기능했지만, 정부의 통제로 인해 그 내용이 크게 제한되었다. 이와 같은 역사적 배경 속에서 한국의 '대중문화'는 부정적인 개념으로 인식돼 왔다. 일례로 1970년대에 형성된 저항적 청년문화는 장발, 미니스커트, 통기타 등을 유행시키며 대중문화를 선도하는 모습을 보였지만 정부의 단속과 검열에 시달리며 '퇴폐문화'로 낙인찍히는 수모를 겪었다. 반면 정부 주도로 대중매체를 통해 전파된 대중문화의 경우는 '서구의 문화제국주의적 산물'로 취급되어 민족문화와 대립하거나, '정부의 체제 강화를 위해 이용되는 도구'로 민중문화와 대립하기도 했다.

대중문화에 대한 인식이 바뀌게 되는 것은 정치적 상황이 변화함에 따라 사회 전반의 분위기가 달라지기 시작하면서부터다. 1987년은 한국사회가 새로운 국면을 맞이하는 분수령이 된 해로, 전환점이 된 것은 6월항쟁이었다. 그해 초에 벌어진 박종철 고문치사 사건과 4·13 호헌조치 선언이 기폭제가 되어 6월 전국적인 대규모 시위가 펼쳐졌고 마침내 전두환이 대통령직선제와 언론 자유를 골자로 한 6·29 선언을 발표한 것이었다.[1] 이어서 12월 직선제를 통해 노태우가 대통령으로 선출됐다. 이후 신문, TV, 라디오 등의 대중매체에 대한 정치적 개입이 약해지면서 '네로 25시'와 같은 이전에는 불가능했던 시사 풍자 코미디가 TV 프로그램에 등장하기도 했다.[2] 한편, 〈왜 불러〉(송창식), 〈아침이슬〉(양희은) 등 수많은 금지곡들에 대한 규제가 풀리고, 권진원, 김광석, 안치환 등이 멤버로 참여한 '노.찾.사(노래를 찾는 사람들)'가 대학로 소극장을 중심으로 민중가요 콘서트를 개최해 흥행에 성공하는 등 민중가요가 시위현장에서 벗어나 대중가요로서의 정체성을 획득하기 시작했다.

1 박종철 고문치사 사건은 1987년 1월 14일 서울대생 박종철이 경찰의 물고문에 사망한 사건으로, 진상 규명을 요구하는 시민들의 지속적인 시위에도 정부는 "탁 하고 치니 억 하고 죽었다"는 등의 거짓보도와 사실 은폐, 범인 조작 등을 감행했다. 이에 분개한 시민들이 6월 10일 '박종철 군 고문살인조작 범국민규탄대회'를 계획한 것이 6월항쟁의 시작이었다. 이 와중에 정세를 오판한 전두환은 개헌 논의를 금하고 현행 헌법으로 차기 대통령을 선출하겠다는 내용의 4·13 호헌조치를 발표했고, 6월 9일 연세대 시위에서 이한열이 최루탄을 맞아 쓰러지면서 '호헌철폐', '독재타도'를 외치는 대규모 시위가 전국적으로 일어났다. 이는 3·1운동 이래 참여자가 가장 많았던 집회로 평가받았다. "박종철 군 고문치사 사건일지", 동아일보, 1987. 5. 29; 서중석, 『한국 현대사 60년』, 역사비평사, 2007, pp. 191-201을 참고.

2 당시 활동했던 개그맨 최양락은 노태우가 자신을 코미디의 소재로 써도 된다고 선언한 이후 '네로 25시'나 '동작 그만'과 같은 정치 풍자 개그가 봇물 터지듯 쏟아지기 시작했다고 회고했다. 윤현진, "최양락 '노태우 前대통령 덕분에 시사풍자 개그 가능'", 뉴스엔, 2009. 3. 24.

이와 같이 대중문화와 민중문화가 대립관계에서 벗어나 화해하게 된 상황은 경제적 성장과도 밀접했다. 당시 한국은 1986년부터 3년 만에 13%의 경제성장률을 기록했으며, 1인당 국민소득이 3천 달러를 돌파했다.[3] 가구당 소득 증가로 컬러 TV 보급률도 기하급수적으로 늘어났다.[4] 또한, 86 아시안게임과 88 서울 올림픽을 거치면서 세계와 교류할 우리의 현대 대중문화에 대한 관심이 급증했고, 이를 증명하듯 언론매체에서는 대중문화 관련 기사가 쏟아졌다.[5] 일반 대중의 해외여행 및 유학이 자유로워진 것도 이 시기부터다. 민주화에 대한 해갈과 경제 호황에 힘입어 본격적인 대중소비사회로 진입한 시대적 분위기 속에서, 대중의 관심은 정치적 이슈와 같은 거대서사에서 개인의 일상으로 돌아가기 시작했다. 그에 따라 사회 전반에서 '민중'이라는 이데올로기적 개념이 약화되고 보편적 '대중' 개념이 강조됐으며, 1990년대 이후의 대중문화 역시 자유, 혼성, 다원화 등의 특성으로 재정의됐다.

한편 1990년대 전반에 걸친 테크놀로지의 발전과 그에 따른 매체의 진화는 대중문화의 확산에 크게 기여했다. 1992년에 이미 비디오 플레이어 보급률이 50%를 넘어서고 비디오 대여점이 성행하는 등 집에서 영화를 즐기는 문화가 어느 정도 형성돼 있었고, 1995년 이후로는 케이블 TV 시대가 개막해 M.net과 같은 음악방송 전문 채널이 성행하면서 영상 중심의 콘텐츠가 다양해지는 데 일조했다.[6] 또한 가정

3 한국은 브라질, 아르헨티나, 멕시코와 함께 세계 최대 채무국으로 1970년대 후반부터 외채망국론이 제기되었는데, 특히 한국에 유리한 저달러, 저금리, 저유가가 겹친 3저 시대를 맞아 3년 동안 13%를 오르내리는 기록적인 성장을 이루었다.(……) 1인당 GNP가 1980년 1,592달러에서 1987년에 3,110달러가 되었다. 서중석, 위의 책, p. 201.
4 「컬러 TV 보급률 83%」, 경향신문, 1989. 8. 21.
5 「민주화 올림픽 열기 대중문화 도약발판」, 동아일보. 1988. 12. 27.
6 조성하, 「요즘세상(9) '보는 세대' 비디오 문화 판친다.」, 동아일보, 1992. 8. 31.

용 PC의 보급률이 급격히 증가하면서 컴퓨터가 대중문화의 주요한 매체 중 하나로 떠올랐다.[7] 운영체제의 속도가 향상되고 그래픽 기술이 발전함에 따라 3차원 그래픽의 온라인 PC 게임 시장이 활성화되기 시작했으며, PC통신을 통한 대중문화의 소비방식에 빠르게 적응한 청소년들이 새로운 문화 수요층으로 떠오른 점도 이 시기의 특기할 점이다.[8] 이와 같은 매체의 발전과 다양한 콘텐츠의 등장, 그에 따른 수요층의 확장은 대중문화의 지형을 크게 변화시켰다.

컬러 TV와 비디오, 케이블 방송 등을 통한 영상매체의 진화와 PC통신을 통한 대중문화의 소비방식, 청소년 수요층의 대두와 맞물려 1990년대 이후의 대중문화에서 주목할 점은 '아이돌'이라는 문화적 아이콘이 등장했다는 것이다. 그 포문을 연 것은 '서태지와 아이들'로, 그들은 1992년 3월 데뷔해 강렬한 비트 위에 랩을 하는 파격적인 음악을 선보이며 당시 10-20대 청소년들에게 전폭적인 지지를 받았다. 음반들이 모두 밀리언셀러를 기록하고, 노래와 춤뿐만 아니라 그들의 패션, 행동, 말투까지 유행하면서 서태지는 'X세대'를 대변하는 상징적인 인물이 됐다.[9] 서태지와 아이들의 행보는 이후 H.O.T(SM, 1996년 9월 데

7 최용성, 「PC통신 이용자 총 210만 명」, 매일경제, 1996. 9. 30.
8 1996년 4월 넥슨의 '바람의 나라'가 그래픽 기반의 온라인 게임으로서는 최초로 PC통신 천리안과 유니텔을 통해 출시되었고, 이후 '울티마 온라인', 엔씨소프트의 '리니지' 등이 출시되어 인기를 끌면서 국내에 'MMORPG(Massive Multiplayer Online Role Playing Game, 대규모 다중사용자 온라인 롤플레잉 게임)'라는 용어가 정착되었다. 대중적으로 선풍적인 인기를 누린 블리자드의 실시간 전략 게임(Real Time Strategy, RTS) '스타크래프트'의 국내 출시일은 1998년 4월이었다.
9 심지어 서태지와 아이들의 '교실 이데아(2집)'를 거꾸로 들으면 사탄의 목소리가 들린다는 괴담이 보도되거나 '컴백 홈(4집)'을 듣고 실제로 가출 청소년이 집에 돌아왔다는 미담이 전해지기도 했는데, 이는 대중문화가 사회 전반에 영향력을 미칠 수 있다는 것을 증명했다. 안정숙, 「'교실이데아' 파문 '알 수 없어요'」, 한겨레, 1994. 11. 4; 박신연, 「서태지의 '컴백 홈' 듣고 귀가한 가출 청소년들」, 경향신문, 1995. 11. 10.

뷔)와 젝스키스(DSP, 1997년 4월 데뷔) 등에게 계승되었고, 대중음악계에 기획사 주도의 아이돌 시대가 개막했다. 또한 아이돌을 지지하는 막강한 팬덤(fandom)은 그 자체로 하나의 작은 대중공동체(public community)로서 일반 대중과 다른 방식의 문화소비주체가 됐다. 팬덤문화는 사실상 1990년대 이후의 대중문화에서 가장 중요한 지점이다.

경제적, 문화적 풍요를 누리던 한국사회는 밀레니엄 시대로 가는 길목에서 1997년 IMF라는 역풍을 맞았고, 대기업은 물론이고 중소기업들이 줄줄이 도산하며 순식간에 27만여 명의 실직자가 발생해 가계경제도 큰 타격을 입었다.[10] 대중문화 역시 위축될 수밖에 없었는데, 그럼에도 불구하고 1998년은 정부 차원에서 일본 대중문화 개방을 선포함으로써 대중문화에 있어서 중요한 변화의 단초를 제공한 해였다.[11] 지명이나 등장인물의 이름, 말투, 폭력적이거나 선정적인 장면들을 자체 검열해 한국 정서에 맞게 각색한 소위 '해적판'으로 일본문화를 접하던 마니아층은 문호개방 이후 원본 그대로 번역만 거친 영화, 비디오, 만화, 게임, 음반 등을 합법적으로 소비할 수 있게 됐다. 특히 본래 제대로 된 시장이 형성돼 있지 않았던 만화와 애니메이션 분

10 김종현, 「IMF 구제금융 공식 요청」, 매일경제, 1997. 11. 22; 이영이, 「'IMF 1년'의 한국 가정, 소득 30% 저축 40% 줄었다」, 동아일보, 1998. 11. 2.

11 1998년 10월 1차 개방에서는 한일 공동제작 영화와 한국 영화에 일본 배우 출연, 4대 국제영화제 수상작과 출판만화, 만화잡지를 허용했다. 2차 개방은 1999년 9월로, 정부 공인 국제영화제 수상작과 전체관람가 영화(애니메이션 제외), 대중 가수의 2000석 이하 규모의 실내 공연이 허용됐다. 2,000년 6월 3차 개방에서는 18세 미만 등급의 모든 영화와 국제수상작 애니메이션, 모든 규모의 대중 가수 공연, 일본어 가창이 없는 음반, PC게임과 온라인 게임을 허용했다. 이후 2001년 7월 일본의 역사 왜곡 교과서가 문제가 되어 개방이 중단됐다가 2002년 한일월드컵 공동개최로 우호적 분위기가 조성되면서 2003년 9월 4차 개방으로 영화, 음반, 게임이 전면 개방됐다. 방송과 극장용 애니메이션은 추가로 개방 범위를 논의한 후 2004년 1월 개방됐다. 행정자치부 국가기록원 홈페이지(http://www.archives.go.kr/next/search/listSubjectDescription.do?id=003611&pageFlag=) 참고.

야에서 일본 대중문화에 대한 수요가 높았으며, 1999년 5월 제1회 서울 코믹월드가 개최돼 온라인 기반으로 활동하던 국내 오타쿠들의 오프라인 집결지로 기능했다.[12] 이에 따라 음지에 있던 '오타쿠 문화'가 표면으로 나와 논의되기도 했다.[13] 서울 코믹월드와 같은 동인 행사는 대중문화를 소비하는 새로운 방식인 '2차 창작물'을 공식적으로 용인한 것으로서 팬 문화에 큰 영향을 줬다.[14] 결국 일본 대중문화 개방은 국내의 대중문화에서 또다른 '서브컬처(subculture)'의 범주가 형성된 계기였다.

2000년 초고속 인터넷 서비스가 시작된 이후 대중문화에 대한 접근성이 거의 실시간으로 이루어질 수 있게 됐다. 인터넷의 또 다른 힘은 시공간에 구애받지 않는 상호소통성에 있다. 인터넷을 통해서라면 서로의 얼굴, 나이, 직업, 성별을 모르는 사람들끼리도 정보와 감성을 공유하며 같은 문화적 취미를 가질 수 있는 것이다. 이는 대중의 정체성이 대중문화의 정체성을 결정하는 것이 아니라 대중문화가 그 자체로 새로운 문화공동체로서의 '대중'을 정체하기 시작했다는 것을 의미한다. 대중이라는 개념이 점차 개인성을 띠면서 블로그, 미니홈피 등 가상의 개인 매체가 크게 유행했으며, 2009년 11월 애플사의 아이폰이 국내에 첫 출시된 이후 스마트폰의 모바일 인터넷을 기반으로

12 당시에 이미 아마추어 만화 동호회 연합인 '아카(ACA, Amateur Comics Association)'가 행사를 개최하고 있었으나 서울 코믹월드는 그 주최 측이 일본의 만화용품 제조사의 한국 지사로, 국내에서 자발적으로 모인 동호회 행사가 아니라 일본 동인행사의 한국 버전인 셈이었다.

13 당시의 케이블 채널인 '방송대학 TV'는 일본대중문화개방을 맞이해 일본의 신세대문화를 분석하는 내용의 특집방송을 기획했는데 그중 하나가 "오타쿠 문화란 무엇인가"였다. 김희연, 「일본대중문화 바로보기」, 경향신문 1999. 10. 1을 참고.

14 '2차 창작물'은 원본을 변형 또는 각색한 2차적 저작물로 일러스트, 웹 코믹, 팬픽 등을 포함한다. 컴퓨터와 인터넷의 발달로 많은 사람들이 보다 쉽게 2차 창작물을 제작하고 소비할 수 있게 됐으며 현재 온/오프라인 팬 활동에 있어서 압도적인 비중을 차지하고 있다.

동시대 미술과 대중문화

한 SNS(Social Network Service)가 새로운 대중매체로 등장했다. 페이스북(Facebook), 트위터(Twitter), 인스타그램(Instagram) 등 현재 활발하게 사용되고 있는 마이크로 블로그 형태의 SNS는 개인매체인 동시에 대중매체로 기능하면서 대중의 개인화 현상을 더욱 심화시키고 있다. 이제 대중은 단순히 거대한 무리로서의 '대중' 개념이 아니라 많은 수의 개인이 모인 '다중(多衆)'으로서의 함의를 갖게 됐다. 다중은 평소에는 개인으로서 행동하다가 특정 사안에 대해서 동의할 때 개별성을 유지하면서 공동으로 움직이는 것을 특징으로 하며, 각자의 정체성을 고수하면서 상호 존중하는 태도를 보인다. 이러한 다중의 문화는 인터넷과 SNS를 중심으로 하기에 생산과 소비의 간극이 매우 좁으며, 이에 따라 생산자와 소비자 간의 상호 피드백이 매우 빠르게 이루어진다. 또한, 스마트폰의 휴대성으로 인해 가상과 현실의 구분이 점차 모호해지고 있다.

이상에서 살펴본 바와 같이 한국 사회에서 대중문화는 여러 요인들에 의해 '대중'과 '대중문화' 개념이 끊임없이 재정의되면서 발전해 왔다. 1990년대 이후 대중문화의 변화를 주도한 요인은 크게 민주화, 매체의 디지털화, 소비 주체의 능동성이다. 이를 통해 대중문화는 내용의 자유를 보장받았고 수요층을 확대시켜 나갔으며 일방향의 생산과 수용이라는 메커니즘에서 벗어나 쌍방향 소통의 성격을 띠게 됐다. 대중문화는 더 이상 획일화, 몰개성으로 정의되는 것이 아니라 개인과 공동체의 정체성을 드러내는 수단으로 기능하고 있으며 그 한계 없는 확장은 앞으로도 지속될 것이다.

미술에 틈입한 대중문화

1980년대 말 한국미술계는 대중문화의 흐름에서와 같은 이유로

혼란기를 겪고 있었다. 추상회화의 흐름을 이어나가던 모더니즘 계열과 '현장'의 미술을 강조했던 민중미술 진영의 오랜 대립 관계가 6월 항쟁 이후의 급격한 사회 변화에 의해 뒤엉키기 시작했던 것이다. 그러던 중 '포스트모더니즘'이라는 새로운 논의가 대두됐고, 민주화 시대와 대중소비사회를 동시에 맞이하게 된 한국의 상황에서 그것은 현대미술이 나아가야 할 지향점을 제시하는 듯 보였다. 국내에서 포스트모더니즘의 수용은 '다원주의'와 '혼성'을 화두로 전개되는 양상을 보이는데, 양적 팽창에 비해 작품의 질적 수준이 저하된다는 비판의 목소리도 적지 않았다.[15]

기존의 모더니즘과 민중미술 계열 작가들이 본래의 이념을 잃고 방황하고 있는 동안 1960년 이후 출생의 몇몇 미술가 그룹들이 '신세대 작가들'로 호명되며 두각을 나타냈다. 1987년 창립전을 열며 시작된 '뮤지엄(Museum)'을 비롯해 1990년의 '서브클럽(Sub Club)', '커피-코크(Coffee-Coke)', '황금사과', 1991년의 '오프 앤 온(Off and On)'과 '뉴키즈 인 서울(New Kids in Seoul)' 등이 그들로, 짧은 활동 기간 동안 평균 2회 정도의 전시를 열었고 그룹의 멤버들 역시 중복되는 경우가 많았다.[16] 이는 이들 그룹이 이전 세대의 동인 형식이 아

15 『월간미술』은 1991년 12월호에서 "1991 한국미술의 위상과 전망"이라는 특집을 기획해 1990년대를 전후로 급격히 변화한 미술 환경에 대한 다양한 관점을 보여주고자 했다. 여기서 윤진섭과 이영철은 미술계가 다원주의의 팽배로 인해 외형적인 열기를 띠고 있지만, 내용적 빈곤과 문제의식의 부재를 겪고 있다고 지적했다. 윤진섭, 「다원주의의 허상과 실상」, 『월간미술』, 1991. 12, p. 51; 이영철, 「긴장상실과 이념의 부재」, 같은 책, p. 53.

16 각 그룹의 참여 작가는 다음과 같다. '뮤지엄'(고낙범, 노경애, 명혜경, 이불, 정승, 최정화, 홍성민), '서브클럽'(구희정, 김형태, 김현근, 백광현, 송긍화, 신명은, 오재원, 이상윤, 육태진, 이형주, 홍수자 등), '커피-코크'(강홍석, 김경숙, 김현근, 변재언, 이진용, 조현재 등), '황금사과'(박기현, 백광현, 백종성, 윤갑용, 이기범, 이상윤, 이용백, 장형진, 정재영, 홍동희 등), '오프 앤 온'(박기현, 박혜성, 이기범, 이동기, 장형진, 정재영), '뉴키즈 인 서울'(강민권, 김도경 김종호, 김준, 김홍균, 이동기, 이명선, 정희진, 황선영 등).

그림 1 《쑈쑈쑈》 전시 전경, 1992, 스페이스 오존.

그림 2 《압구정동-유토피아 디스토피아》 전시 전경, 1992, 압구정갤러리아갤러리.

닌 한시적인 이합집산으로, 유사한 감성을 공유하면서 개별 활동의 통로로서 기능했음을 보여준다. 평론가 윤진섭은 이러한 신세대 그룹의 활동에 대해 "그들이 펼치는 담론은 선배들의 그것처럼 심각하거나 경직 혹은 직설적이지 않고 찰나적이고 가벼우며 우회적"[17]이라고 평가했다.

이 시기 신세대 그룹의 전시들을 포함해, 도시화된 현대사회의 시각문화 현상을 반영하는 일련의 전시들이 줄줄이 개최되었다는 점은 주목할 만하다. 《선데이서울》(1990), 《메이드 인 코리아》(1991), 《쑈쑈쑈》(1992), 《도시/대중/문화》(1992), 《아! 대한민국》(1992), 《압구정동: 유토피아 디스토피아》(1992) 등이 그 예다.[18] 전시들은 또한 상당 부분 동시대 대중문화에 대한 관심을 담고 있었다. 《쑈쑈쑈》(그림 1)의 경우 기존의 미술관이나 갤러리가 아니라 카페라는 상업적인 공간에서 열린 것으로, 참여 작가들은 각자 다른 날짜에 전시, 영화 상영, 무용 등을 선보였고 즉석에서 작품의 판매까지 행했다. 또 다른 예는 《압구정동: 유토피아 디스토피아》(그림 2)로, 신세대들의 중심지로 떠오른 압구정동을 하나의 지표 삼아 변화된 사회와 문화적 환경을 미술의 맥

17 윤진섭, 「신세대미술, 그 반항의 상상력」, 『월간미술』, 1994. 8, p. 160.
18 각 전시의 날짜와 장소, 참여작가는 다음과 같다. 《선데이서울》(1990. 8. 10–20, 소나무갤러리/ 고낙범, 명혜경, 안상수, 이불, 이정형, 최정화), 《메이드 인 코리아》(1991. 8. 23–29, 소나무갤러리/ 김형태, 구희정, 최정화, 백광현, 신명은, 오재원, 김현근, 이상윤, 홍수자, 육태진, 송긍화, 전성호, 이형주, 유병학, 최강일), 《쑈쑈쑈》(1992. 5. 6–30, 스페이스 오존/ 강민권, 김미숙, 명혜경, 박혜성, 신명은(영화), 안상수, 안은미(무용), 이수경, 최정화, 하재봉(시)), 《도시/대중/문화》(1992. 6. 17–23, 덕원미술관/ 강인선, 김서경, 김재현, 박은주, 박종인, 박찬경, 서울무비기획실, 신지철, 양희경, 황세준), 《아! 대한민국》(1992. 6. 19–7. 3, 자하문미술관/ (사진전)구본창, 김석중, 유재학, 김정하, 장민권), 《압구정동, 유토피아–디스토피아》(1992. 12. 12–31, 압구정갤러리아갤러리/ 김환영, 박불똥, 김복진, 서숙진, 신지철, 조경숙, 박혜준(디자이너), 변영주(비디오), 이지누(사진), 정기용(건축)): 김달진, 「새로운 매체, 새로운 미술운동 소사」, 『가나아트』, 1993. 1–2, pp. 109–112를 참고.

락에서 분석한 전시였다. 출품작들은 대부분 상품광고나 유흥가의 간판을 그대로 베낀 이미지와 압구정동의 지도, 주요 건물들의 설계도, 압구정의 24시를 찍은 비디오 등 미술작품이라기보다 시각기호에 가까운 형태의 작업들이었다.[19]

이러한 전시들에 대해 대중문화평론가 박신의는 "현재 우리에게 익숙한 시각 및 일상 대중문화의 지평에서 변모된 감수성을 이야기" 하는 것이 공통적인 특성이며 "도시적 체험과 문화적 개입을 의도"한 것이라고 분석했다.[20] 또한, 김현도는 "TV의 절대적 영향력 아래서 자라면서 시각 환경의 변화를 몸으로 익힌 세대들이 그러한 감수성과 소통 욕구를 미술 활동으로 현상화시킨 것으로 볼 수 있다"[21]고 언급하기도 했다. 이들이 지적한 것처럼 1990년대 초 신세대 그룹이라는 이름으로 나타난 활동들은 도시에서 태어나 컬러 TV를 중심으로 한 시각적 풍요 속에서 문화소비자로서의 정체성을 가지고 살아가는 젊은이들의 미의식을 대변하는 것이었다. 또한, 그들은 대중문화적 요소를 이미지 또는 오브제의 형태 그대로 미술 전시장에 가져옴으로써 달라진 시대 문화에 대응하는 작품 제작방식을 탐구하는 동시에 대중과 소통할 수 있는 가능성을 모색했다.

신세대 그룹 출신으로서 대중문화가 미술의 영역에 틈입하는 데

19 「'압구정동 유토피아 전', '오렌지족' 문화 한마당」, 경향신문, 1992. 12. 18; 이 전시를 기획했던 '현실문화연구(1992-)' 그룹은 전시된 시각기호들과 글을 모아 동명의 책 『압구정동: 유토피아 디스토피아』를 출간했고, 이후 『TV: 가까이 보기, 멀리서 읽기』, 『광고: 신화, 욕망, 이미지』, 『신세대: 네 멋대로 해라』를 잇따라 펴내 새로운 세대의 감수성을 형성한 문화 환경의 변화들을 짚고자 했다.

20 박신의, 「감수성의 변모, 고급문화에 대한 반역 – 쑈쑈쑈 전, 도시/대중/문화 전, 아! 대한민국 전을 보고」, 『월간미술』, 1992. 7, p. 119.

21 김현도, 엄혁, 이영욱, 정영목 대담, 「시각환경의 변화와 새로운 소통방식의 모색들」, 『가나아트』, 1993. 1-2, p. 82.

지대한 공을 세운 작가는 바로 최정화(1961-)다. 최정화는 '뮤지엄' 그룹을 거쳐 작가로서의 활동을 이어 나가는 동시에 1992년부터 '가슴시각개발연구소'를 운영하면서 인테리어, 건축, 로고 디자인, 가구, 무대디자인, 전시와 공연 기획, 포스터, CF, 영화 등 다양한 분야에서 활약했다. 그중 공간-전시기획자로서의 이력은 최정화가 새로운 세대의 선봉장으로서 동시대 미술의 흐름을 주도했다는 사실을 명백히 보여준다. 그는 특히 작업 초기에 전시기획자로서의 면모가 강했는데, 《썬데이서울》과 《메이드 인 코리아》를 통해 전시기획을 시작한 뒤 자신이 디자인한 카페 '스페이스 오존(Ozon)'에서 《바이오 인스톨레이션》(1991), 《쑈쑈쑈》를 열어 전시 장소를 대중적인 상업공간으로 이동시켰다. 철거 직전의 폐가를 '인스턴트갤러리 뼈'라는 이름의 전시공간으로 만들고 개최한 《뼈-아메리칸스탠다드》(1995)는 최정화가 공간-전시기획자로서의 정점을 찍은 전시였다. 그는 이후로도 대학로에 '살', 한남동에 '꿀' 등의 복합문화공간을 열어 미술 전시뿐만 아니라 인디밴드의 공연, 영화 상영회, 파티 등을 주최하면서 대중문화와 직접 교류했다. 이러한 활동에 대해 최정화는 "많은 것들을 섞으려는 노력"이었으며 "'모여라, 같이 놀자'하는 분위기에 끼 있는 사람들이 모였다"고 회고했다.[22]

최정화는 작품에서도 꾸준히 순수미술의 자리에 일상에서 채집한 대중적 오브제들을 대입했다. 그는 《썬데이서울》에 출품한 초기작에서 이미 삼겹살 덩어리와 생선, 배추 등의 실리콘 모형을 작품으로 제시하였고, 《성형의 봄》(1993)에서 처음 플라스틱 바구니를 작품에 활용했다. 이외에도 쨍한 원색이거나 금박을 입혀 번쩍거리는 물건들,

22 윤지원, 최정화(인터뷰), 「아무도 아닌 최정화」, 최정화 개인전 《Kabbala, 연금술》 도록, 대구미술관(2013. 2. 26-6. 23), p. 42.

싸구려 플라스틱 소쿠리, 돼지머리와 식료품들, 조화나 과일모형, 종이꽃, 길거리의 캬바레 포스터, 유흥가의 간판 등이 최정화 작업의 소재들이다(그림 3). 그의 작품 속에서 이러한 오브제들은 1980–1990년대의 대중적 시각문화를 '날 것' 그대로 미술제도에 안착시키는 기호로서 기능한다.[23] 최정화는 "시장에서 배운 것을 그대로 적용한"[24] 설치물들을 통해 화려하게 치장했지만 어딘지 촌티가 배어나는 한국 현대사회의 민낯을 직시하게 만든다.

또 다른 선구자는 이동기(1967–)로, 그는 그래픽적 이미지나 만화 캐릭터를 이용한 회화 작업을 일찍부터 진행하면서 신세대 그룹인 '오프 앤 온'과 '뉴 키즈 인 서울'에 참가하다가 1994년《리모트컨트롤》에서 '아토마우스'를 발표한 뒤 본격적인 작품세계를 펼치기 시작했다. 아토마우스 캐릭터는 당시 대중에게 친숙했던 만화 캐릭터인 월트디즈니(Walt Disney)의 '미키마우스'(1928)와 테쓰카 오사무(Tezuka Osamu)의 '아톰'(1952)을 이종 교배한 결과물이다. 미키마우스를 미국만화의 상징으로, 아톰을 일본만화의 대표로 본다면 이동기가 아토마우스를 창조한 과정은 미국과 일본의 문화가 뒤섞여 새로운 현대 대중문화가 형성된 한국의 현실을 그대로 반영한 것이 된다.[25] 이동기는 그 자체로 이미 '문화 혼성의 기호'인 아토마우스를 또 다른 문화적 도상들과 합성하거나 혼재시켜 작품을 문화혼성공간으로 만들었는데, 이를테면 패션잡지『보그(Vogue)』의 표지 프레임을 차용해 아토마

23 최정화의 작업을 기호의 맥락으로 바라본 논문으로는 윤난지, 「또 다른 후기 자본주의, 또 다른 문화논리: 최정화의 플라스틱 기호학」, 『한국 근현대미술사학』 26, 2013. 12, pp. 305–338을 참고.

24 윤지원, 위의 인터뷰, p. 45.

25 그러나 이동기에 의하면 아토마우스는 미리 개념을 정하고 만든 캐릭터가 아니며, 의도적으로 아톰과 미키마우스를 선택한 것도 아니었다고 한다. 이준희, 이동기(인터뷰) 「내 그림은 비주관적인 열린 그림」, 『월간미술』, 2003. 3, p. 107.

그림 3 최정화, 〈지금까지는 좋았어(So Far So Good)〉, 2001, 돼지머리 모형, 과일 모형, 조화, 가변설치.

그림 4 이동기, 〈아토마우스-보그〉, 2002, 캔버스에 아크릴, 100×80cm.

동시대 미술과 대중문화

우스를 표지모델처럼 등장시키는 식이었다(그림 4). 또한, 그는 아토마우스를 주인공으로 한 애니메이션을 만들기도 했고, '서브클럽' 출신의 김형태가 리더로 있는 황신혜밴드의 앨범 커버와 뮤직비디오에 아토마우스를 등장시키기도 했다.

비슷한 시기에 활동하던 다른 미술가들의 작품에서도 종종 대중문화의 요소가 발견되는데, 위에 언급한 두 작가는 특히 레퍼런스가 분명하고 그것이 작품의 의미와 명백한 연계를 보인다는 점에서 손꼽을 만하다. 최정화는 일상의 맥락에서 대중문화적인 시각기호들을 수집함으로써 '대중의 문화'라는 개념을 현상학적으로 조명하게 만들며, 이동기의 경우는 대중문화의 이미지를 차용한 뒤 재가공함으로써 혼성성이라는 시대적 키워드를 말하는 것이다.

1998년 개최된《도시와 영상: 의식주》(1998. 10. 16–11. 4, 서울 600년 기념관)는 신세대 작가들로부터 이어진 '도시–대중–문화'에 대한 미감이 극대화된 전시였다(그림 5). 이 전시는 거대한 공간 안에 건축적 요소를 더하고 설치 위주의 미술작품들과 애니메이션, 영화, 사진, 포스터와 출판 매체, 타이포그래피, 비디오, 컴퓨터, 음향 등 대중적 매체를 이용한 작업들을 혼재시킴으로써 그 자체로 유사–도시를 재현했다.[26] 전시장 안에서 벌어지는 작품들 간의 시너지를 통해 관객들은 도시–대중–문화의 혼성적 에너지를 체험할 수 있었다.

이러한 작품과 전시들은 대중문화의 요소를 가지고 있었지만 팝아트라는 이름으로 지칭되지는 않았다. 오히려 1999년 성곡미술관에서 열린《코리안 팝》(1999. 2. 23–4. 25)이 '팝'이라는 용어가 한국현대미술 전시에 사용된 거의 첫 번째 예다. 그러나 이 전시는 가수 조영남

26 박신의, 「일상의 감성, 리듬, 속도」, 『월간미술』 1998. 11, pp. 110–113, 115–116; 이영철(인터뷰) 「조용하지만 섬세한 발언입니다」, 같은 책, pp. 114–115.

그림 5 《도시와 영상: 의식주》전시 전경, 1998, 서울 600년 기념관.

을 비롯해 민정기, 정복수 등의 민중미술 계열 작가들이 포진된 참여
작가 목록도 의아할 뿐만 아니라, 출품작의 내용 면에서도 그다지 설
득력을 갖지 못했다.[27] 이주헌이 우리 대중문화 속에서 미국 팝의 요
소를 제외한 "또 다른 팝적인 요소인 토속적인 부분을 적극 조명하려
한 전시"[28]라고 평한 것으로 미루어 볼 때 이 전시는 아마도 팝아트 또
는 동시대 미국과 일본의 네오-팝아트와 변별력을 갖는 한국의 팝아
트를 규정해보려는 시도가 아니었을까 싶지만, 결과적으로는 오히려

27 참여 작가는 강용면, 강홍구, 김두섭, 김용익, 김용중, 김용철, 민정기, 박강원, 이중재, 이
 홍덕, 정복수, 조영남이었다.
28 이주헌, 「대량 소비시대의 미술 찾기」, 『월간미술』, 1999. 4, p. 102.

당시 미술계의 국수주의적 태도를 보여준 것에 그쳤다. 이후 심상용의 「'Korean Pop'은 없다!」(2000)라는 글에서 다시 한국의 팝아트를 정의하려는 시도를 확인할 수 있다. 그는 서구의 팝아트와 유사한 궤적을 한국에서 찾으려면 팝이라는 용어에 내포된 한계를 인정해야 한다고 주장하며 단지 동시대의 무겁지 않은 일상을, 유희적인 태도로, 동시대적 매체를 활용해 다룬다는 몇 가지 특징으로 한국을 관통한 팝의 흐름을 설명할 수 있다고 언급했다.[29] 그의 글은 1999년대 중반 이후 일본에서 무라카미 다카시를 위시한 네오-팝아트의 흐름이 오타쿠 문화에 기반하고 있던 것과 달리 한국에서의 팝아트 개념이 유희성과 대중성에 방점을 두고 있었다는 것을 보여 준다.

　　미술이 주제나 형식 면에서 점점 가벼워진다는 것은 그만큼 대중에게 가까이 다가갈 수 있다는 방증이지만 반대로 표피적으로만 소비될 수 있다는 의미이기도 하다. 국내 미술계에서 2003년경부터 갑작스런 '팝아트' 붐이 일기 시작한 것도 이러한 맥락에서 이해할 수 있다. 2003년 일본 네오-팝아트의 선두주자 무라카미 다카시가 루이뷔통과의 협업으로 대중적 인기를 얻음과 동시에 베니스 비엔날레 출품으로 큰 주목을 받은 것, 같은 해 일민미술관에서 이동기의 대규모 개인전이 개최된 것, 유진상이 지적한 것처럼 '쌈지 스페이스'에서 2003년 한 해 동안 《미나&44》, 《이우일》, 《천소의 플레이모빌》, 《컬렉터전》 등 시각 디자인과 만화, 피규어, 완구, 게임 등을 다루는 대중적 감성의 전시를 연속으로 쏟아냈던 것을 그 징후들로 꼽을 수 있을 것이다.[30] 이후 만화 이미지를 캔버스로 재현한 회화, 장난감을 이용한 설

29　심상용, 「'코리안 팝'은 없다!」, 『월간미술』, 2000. 11, pp. 84–87.

30　그는 '쌈지'가 의도적으로 한국 팝아트의 흐름을 유도하고 있는 것이라고 분석했다. 유진상, 「K-POP 혹은 새로운 회화의 모험」, 『아트인컬처』, 2004. 1, pp. 90–91.

치, 알록달록하고 유머러스한 작품들이 주류미술계에서 팝아트로 다루어졌고, 미술시장의 팽창과 더불어 적극적으로 소비됐다. 2005년 여름에 가나아트센터의《팝팝팝》, 키미갤러리의《팝 아이콘》, 세줄갤러리의《퍼니퍼니 IV》등의 전시가 동시다발적으로 개최된 것은 이러한 시장 지향 갤러리들의 움직임을 보여주는 것이었다. 팝아트로 분류된 작가들이 기하급수적으로 늘어나자 이들을 포용하거나 재분류하려는 시도로서 대규모 전시가 개최되기에 이르렀다.《한국의 팝아트》를 주제로 했던 2009년 인사미술제와 2010년 국립현대미술관에서 한중일의 팝아트를 소개하는 취지로 열린《메이드 인 팝랜드》(2010. 11. 12-2011. 2. 20)가 그 예다.

그러나 미술이 대중문화의 요소를 활용하는 것은 본질적으로 대중문화의 관계 속에서 동시대 미술의 역할을 탐구하기 위함이며, 이러한 관점에서 주목할 만한 2000년 이후의 작가로 권오상(1974-)을 꼽을 수 있다. 권오상은 초기작인 '데오도란트 타입' 시리즈(1999-)에서 인물을 360도로 파편화해 찍은 뒤 다시 연결해 붙여 3차원의 입체로 만드는 일명 '사진-조각'을 선보인 데 이어, 2003년부터는 본격적으로 패션 잡지에서 오려낸 시계, 화장품, 액세서리 등의 이미지들로 '종이-조각'을 만드는 '더 플랫(The Plat)' 시리즈를 시작했다(그림 6).[31] 그는 잡지에서 오린 다양한 이미지(2d)를 얇은 철사로 세워 조각적 입체물(3d)로 재생산한 뒤 그것들을 모아 다시 사진(2d)으로 촬영하는 과정을 통해 전통적인 조각의 무게감을 탈피한 '가벼운 조각'을 제시했다. 권오상은 '가벼움'이라는 키워드로 대중소비사회의 속성을 미술에 대

31 권오상은 패션잡지에서 작업의 영감을 얻는다고 고백한 바 있다. 권오상, 「다시, 조각을 생각하며」, 권오상, 문성식, 이동기 공저, 『미술대학에서 가르쳐주지 않는 것들』, 북노마드, 2013, p .39.

그림 6 권오상, 〈더 플랫(The Flat)〉, 2003, 라이트젯 프린트에 디아섹, 120×150cm.

입하면서 '이 시대의 조각이란 무엇인가'라는 근본적인 질문을 던지고 있는 것이다.

　이처럼 1990년대 이후의 동시대 미술에서 대중문화의 이미지를 차용하는 것은 시기에 따라 조금씩 다른 의미를 갖는다. 1990년대 초반의 신세대 작가들에게는 기존의 방법론에서 탈피해 동시대적 미감을 표출하는 방식이었고, 이후로는 쉽고 가볍게 대중에게 다가가기 위한 수단으로, 몇몇 작가들에게는 미술의 본질을 재고하기 위한 실험으로써 활용됐다. 한편 최근 미술계에서 새로운 젊은 작가들이 대중문화를 참조하는 방식은 앞서 살펴본 예들과는 또 다른 양상을 보인다.

대중문화를 체화한 미술

최근 두각을 드러내고 있는 젊은 작가들은 대부분 1990년대 중반 이후 청소년기를 보내며 대중문화의 풍요를 누렸고, 컴퓨터와 인터넷의 사용에 능숙한 세대다. 이들에게 가장 큰 영향을 준 대중문화계의 사건으로는 컴퓨터 그래픽과 PC통신의 발전에 따른 온라인 게임의 등장과 1998년 이후의 일본문화개방을 들 수 있다. 이들은 온라인 게임을 통해 가상현실을 체험했고 인터넷이라는 정보의 홍수 속에서 저마다의 취향을 계발해왔으며 특히 서브컬처를 소비하는 방식들, 즉 2차 창작물과 굿즈, 팬덤 문화 등에 매우 익숙하다.

젊은 작가들이 활동하는 면면을 살펴보면 그들이 대중문화를 소비하거나 재생산하는 성향이 그대로 드러나고 있음을 알 수 있다. 2010년을 전후로 서울 시내 곳곳에서 젊은 작가 혹은 미술기획자들이 작은 공간들을 만들어 본인 또는 동료들의 전시를 진행하기 시작했고, 2015년 그 수가 폭발적으로 증가하자 많은 매체에서 이들을 하나의 징후로 포착하며 '신생공간'이라는 이름으로 다뤘다. 신생공간들은 하나의 특성으로 묶을 수 없을 정도로 다종다양하게 나타났는데, 유일한 공통점은 '작가가 자신의 작업을 선보이기 위한 통로를 스스로 만드는 것이 가능하다'는 인식을 공유하고 있다는 것이다. 이처럼 신생공간은 공동의 목적을 가지면서도 개별성을 유지하는 젊은 세대의 다중으로서의 정체성을 반영하고 있다. 또한, 각 공간 및 전시의 소개, 홍보, 관람자의 피드백, 아카이브까지의 모든 과정이 SNS의 타임라인상에서 이루어지는 것도 개인매체이자 대중매체로 기능할 수 있는 SNS의 장점이 극대화되는 현상이다.

2015년 강정석(1984-), 김동희(1986-), 김정태(1987-), 이수경(1985-), 한진(1985-)이 모여 기획한 '던전(Dungeon)'이라는 이름의

그림 7 '던전'(첫 번째) 전경, 2015, CC101.

그림 8 '굿-즈' 전경, 2015, 세종문화회관.

프로젝트는 동시대 미술의 새로운 징후인 신생공간과 세대적 공감대를 형성할 수 있는 대중문화의 하나인 'MMORPG(Massive Multiplayer Online Role Playing Game: 대규모 다중사용자 온라인 롤플레잉 게임)'의 요소를 결합시킨 것이었다(그림 7).[32] 그들은 서울 시내의 유휴공간들을 찾아 '인스턴스 던전'으로 꾸민 뒤 관람객이 마치 게임 유저(user)처럼 내부를 탐험하게 했다. 관람객들은 소수의 '파티(party)'를 이루어 입장했고, '아이템(item)'을 찾으라는 미션이 주어지기도 했다. 3차례에 걸쳐 각각 다른 장소에서 열린 '던전'은 마치 게임의 현실 체험판과 같은 새로운 전시형식을 보여줬다. 같은 해 열린 또 다른 프로젝트는 '굿-즈'라는 유사-아트페어 형식의 행사로, 서브컬처에서의 굿즈 개념을 미술작품에 대입해 미술작품 자체나 그것으로부터 파생된 아트상품을 판매한 것이었다(그림 8).[33] 이 행사는 흥행 면에서나 매출 면에서 성공적인 결과를 기록해 미술의 영역에서도 서브컬처의 굿즈 개념이 통할 수 있다는 것을 증명해냈다.

'던전'과 '굿-즈'의 사례는 미술이 대중문화를 완전히 체화한 형태로 보인다. 대중문화에서 모티프를 따오는 것은 같지만, 이전 세대들

32 '던전'은 MMORPG에서 사용되는 용어로 아이템을 얻거나 몬스터를 없애 레벨업(level up)할 수 있는 장소를 의미한다. 다만 이 전시에서 사용된 모티프는 다수의 유저들이 몰려드는 일반적인 던전이 아니라 소규모 인원이 한시적으로 경험치를 쌓을 수 있는 '인스턴스 던전'으로, 신생공간의 특성을 비유한 것이다. 미술가 강정석은 신생공간과 관련해 "서울의 인스턴스 던전들"이라는 글을 쓴 바 있는데, '던전' 전시와 강정석의 글은 같은 맥락에서 이해될 수 있다. 강정석, 「서울의 인스턴스 던전들」, 『미술생산자모임 제2차 자료집』, 2015, pp. 183–196.

33 기획자 중 한 명이었던 정시우는 "굿-즈는 시각예술 행사가 아닌 일본의 〈원더 페스티벌〉이나 미국의 전자오락 박람회인 〈E3〉를 모티프로 하고 있다. (중략) 굿-즈를 준비하며 시각예술 콘텐츠의 재생산과 판매 가능한 형식으로의 변주라는 부분에 주목했고 동호회 문화를 매개해 작품을 유통하는 행사를 만들고자 했다."고 회고했다. 정시우, 「사쿠라 드롭: 굿-즈 기획자 노트」, 반지하 텍스트, 2016. http://vanziha.tumblr.com/tagged/text

그림 9 789, '정신과 시간의 방'(2015. 4–2016. 4) 전경, 2015.

이 대중문화를 미술의 영역으로 끌어들인 것이라면 '던전'과 '굿–즈'는 이름부터 서브컬처의 용어를 그대로 사용하면서 미술이 적극적으로 '대중문화 되기'를 꾀한 것이다.

　대중문화를 체화한 미술은 작가들의 개별 작업들에서도 발견된다. 한시적 작가그룹 '789'는 1년 동안 '정신과 시간의 방'(2015. 4. 1–2016. 4. 1)이라는 이름의 쇼룸을 운영했다(그림 9). 그들은 공간을 온통 하얗게 칠하고, 2주에 한 번씩 작품을 교체한다는 규칙을 정했다. 이 프로젝트는 일본만화 '드래곤볼'에서 모티프를 따온 것으로, 만화에서 '정신과 시간의 방'이 손오공의 수련 장소였던 것처럼 이들도 1년간 일종의 '미술 생산 훈련'을 실시한 것이다. 수련의 개념이었기 때문에 작업들 대부분은 단순하고 반복적인 '수행'의 방식으로 제작됐는데, 그중 정홍식(1987–)의 경우 건담 프라모델의 색상과 도색방법을

그림 10 장지우, '지우맨 프로젝트' 포스터, 2015.

작품에 도입하는 등 작업의 내용 면에서도 일본 서브컬처를 참조했다.

한편 '독수리 오형제', '파워레인저' 등 일본 전대물(특수촬영물) 마니아라고 고백하는 장지우(1987-)는 스스로를 '지우맨'으로 명명하고 직접 제작한 복장과 가면을 쓴 코스튬플레이를 작업으로 치환했다(그림 10). 그는 가상의 히어로 역할에 그치지 않고 현실공간에 코스튬을 입고 등장하는 식으로 작품의 안과 밖을 넘나드는 작업을 보이고 있다.

이처럼 최근의 젊은 작가들은 숨 쉬듯 자연스럽게 대중문화를 참조한다. 작가들은 스스로 서브컬처의 마니아임을 드러내며, 각자의 경

험에 따라 서로 다른 시공의 대중문화를 참조하고 있다. 이러한 레퍼런스의 동시대성 결여는 그들이 대중문화를 인터넷 매체로 소비한 세대이기 때문에 나타나는 특성이다. 한편 '굿-즈'의 경우처럼 작품의 판매 경로를 계발하는 현상은 장기간 경제 불황으로 미술시장이 크게 위축된 현재의 미술계에서 나름의 돌파구를 찾으려는 생존 전략으로 보이기도 한다. 서브컬처에서 마니아들의 구매욕을 자극하는 굿즈를 생산하는 것처럼 미술 애호가들이 부담없이 미술품을 소장할 수 있는 장치를 만드는 것이다. 중요한 것은 이전 세대가 대중문화를 미술작품의 내용, 즉 이미지나 기호로서만 다루었던 것과 달리 최근의 사례들은 미술작품의 생산방식부터 작품의 내용, 전시형식, 관람방법, 작품의 판매 및 구입에 이르기까지 미술계를 구성하는 모든 분야에 걸쳐 대중문화를 참조하고 있다는 사실이다. 이는 80년대생 이후의 젊은 세대들이 대중문화와의 관계 속에서 미술의 또 다른 가능성을 실험하고 있다는 의미다. 그들의 활동이 앞으로 한국의 동시대 미술을 어떤 방향으로 이끌 수 있을지 귀추가 주목된다.

대중문화는 우리의 일상에 녹아 있는 만큼 미술계에서도 이미 익숙한 레퍼런스다. 그러나 과거에 낯선 미제 공산품 이미지를 차용해 '타도 미국'의 구호를 외쳤던 미술가들과 현재 가볍게 서브컬처를 참조하는 미술가들 사이에는 지난 30여 년 만큼의 간극이 있고, 그 사이에는 대중문화의 발전, 확장, 수용의 역사가 스며 있다.

1990년 이후 여러 규제에서 벗어나 자유로워진 사회 분위기 속에서 대중문화는 다양성을 화두로 발전했다. 미술계에서도 새롭게 포스트모더니즘 이론이 도입되면서 다원화, 혼성 등의 개념이 등장했으며,

대중문화는 동시대적 감각의 지표로서 미술에 응용됐다. 1990년대를 거치면서 매체의 변화, 소비층의 확대에 따라 대중 개념이 개인의 정체성을 중시하는 다중 개념으로 전이됐고, 세분화된 서브컬처의 소비에 익숙한 세대가 미술을 통해 이를 드러내고 있다. 최근의 미술계에서 신생공간을 중심으로 펼쳐진 몇몇 작가들의 전시 또는 프로젝트 작업들이 그것인데, 작품을 생산하는 작가들뿐만 아니라 관람객들의 태도 또한 서브컬처를 소비하는 양상과 매우 유사하다.

이처럼 1990년대 이후 한국의 동시대 미술에서 대중문화는 직간접적인 참조 대상으로 주요하게 작용하고 있다. 그것은 본질적으로 미술가들과 기획자들, 관객들 모두가 대중의 일원으로 살아가면서 대중문화를 소비하고 있기 때문이며, 그만큼 현시대를 반영하는 시각문화로서 미술과 대중문화가 공유하는 부분이 크다는 의미다. 미술과 대중문화의 역사가 지속되는 한 두 분야 간의 상호참조는 앞으로 더욱 빈번할 것이다.

비판적 현실인식의 미술

이설희

1994년 국립현대미술관(과천)에서 열린 《민중미술 15년 1980–1994》(1994. 2. 5–3. 16, 그림 1)전은 3백여 명의 작가들이 참여하고 미술관 전관에서 4백 점이 넘는 작품을 선보인 대규모의 기획전으로 민중미술을 총망라하고 있다.[1] 이 전시가 성사될 수 있었던 이유로는 '문민정부'의 수립과 임영방 관장의 문화계 변혁 의지가 컸기 때문이기도 했지만, 미술계 내부적으로는 민중미술이 시대의 변화에 따라 제도권으로의 진입을 요구받고 있었다는 사실에 원인이 있다.[2] 성완경은 이

1 국립현대미술관 과천관 제1·2·7 전시실과 중앙홀 1층 1500여 평의 전시공간과 건물 외벽, 야외 공간 등을 활용하였고 318명의 개인 및 단체들이 출품한 4백여 점의 작품은 한국화(25명, 28점), 서양화(143명, 148점), 조각(42명, 53점), 판화(27명, 67점), 만화(2명, 2점), 사진(13명, 39점)과 함께 집단 창작한 걸개그림과 자료들이 전시되었다. 전시 추진위원회(위원장 김정헌)가 애초 엄선주의 원칙 아래 대표 작가를 선정할 계획이었으나 민중미술의 다양성과 본래 모습을 왜곡하는 평면적 전시에 그칠 수 있다는 민중미술 내부의 비판을 받아들여 민중미술계 내부의 계파를 초월해 참여 작가의 폭이 크게 확대되었다. 그러나 관 주도 전시에 대한 거부감 등을 이유로 그룹 두렁을 비롯한 이철수(판화가) 등의 작가들은 불참한다.

2 이주헌, 「민중미술의 문화사적 의미–'민중미술 15년'전을 보고」, 『문학과사회』 26(7–2),

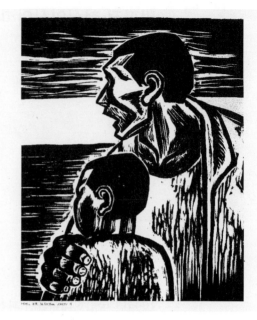

그림 1 《민중미술 15년 1980–1994》(1994. 2. 5–3. 16, 국립현대미술관) 전시 포스터

전시에 대해 실감이 나지 않는 이례적인 일이라고 언급하면서 미술관 측의 멋진 '실수'를 통해 민중미술이 역설적으로 성년식을 치르고 있는 것처럼 보인다고 했다. 그리고 전시 기획 측면에서는 기본적인 개념의 구성과 작품선정의 엄정한 진행에서 실패해 전체적으로 잡다한

문학과지성사, 1994 여름, p. 877. 당시 이 전시가 1990년대 미술계에서 전시의 성격, 규모, 관람인원 등 여러 면에서 상징적 사건이라는 것은 틀림없다. 40일의 전시 기간 동안 하루 평균 1천 명, 휴일 3천5백 명으로 총 7만여 명이 관람했으며, 긍부정의 여러 평가를 남겼다. 관련 기사로는 「「민중미술 15년」 새롭게 본다」, 『경향신문』, 1994. 1. 13. 9면; 「국립현대미술관 '민중미술 15년' 4백여점 기획전 민중미술 공식무대 첫 선」, 『한겨레』, 1994. 1. 18. 11면; 「인터뷰 '민중미술 15년전' 국립현대미술관장 임영방씨 "금기영역 제도권수용 큰 수확" 외국언론도 많은 관심…내년 프랑스전 확정」, 『한겨레』, 1994. 3. 8. 11면; 「'94 10대 문화상품 민중미술 15년전」, 『한겨레』, 1994. 12. 6. 16면.

미술운동 사례보고전의 수준을 벗어나지 못했다고 혹평했다.[3] 정헌이 또한 이 전시가 1980년대 후반기에 역동성을 잃어가고 있던 민중미술을 조급하게 결산해버림으로써 역사 속으로 떠나보내 버렸다고 평가하였고,[4] 윤진섭은 민중미술이 대표적인 제도 미술기관에서 회고전 형식으로 열렸다는 사실이 '정치적 아방가르드'의 죽음을 보여주는 것이라 거론하고 있다.[5] 1980년대 군사독재에 저항, 민주화 투쟁의 기수를 자임했던 세력이 한때 그들이 적대시했던 제도권 속으로 진입해 스스로 제도화의 길을 가게 되었다는 것이다.

이 글은《민중미술 15년 1980–1994》전시가 앞서 논자들이 언급한 '민중미술을 역사화'했다는 의미를 단절이 아닌 이후 세대로 연장된 하나의 노선으로 바라보는 관점에서 출발한다. 이러한 작업은 민중미술이 과연 1980년대에 주류 미술계에 편입된 적이 있었던가 하는 질문과 함께 '역사화'의 의미를 되새겨보기 위한 것인데, '역사화'는 과거의 것을 뜻하기도 하지만 한편으로는 그 자취를 하나의 역사로 인정하는 것이기 때문이다. 비판적 현실인식의 미술을 추구했던 젊은 세대의 작가들에게 현실주의를 지향한 1980년대 민중미술은 다양화된 매체로서 민중미술을 구현할 수 있는 유산을 물려준 셈이다. 이 유산은 1990년대 이후 '포스트 민중미술'이라는 새로운 용어로 언급되며 논의를 낳기도 했다.

1980년대 전반기 미술계는 모더니즘 계열과 민중미술 계열 두 축

3 「민중미술 한시대 파노라마 '민중미술 15년전'을 보고–성완경 교수 전시평」, 『한겨레』,
 1994. 2. 18. 11면.
4 정헌이, 「1990년대 이후의 새로운 정치미술: 악동들 지금/여기」, 학술세미나 발제문, 경
 기도미술관, 2009.
5 윤진섭, 「1960–80년대 한국의 아방가르드 미술운동」, 『2016부산비엔날레 Project 3 혼
 혈하는 장르, 확장하는 감각』 전시도록, 부산비엔날레조직위원회, 2016, p. 101.

이 길항관계를 이루고 있었는데, 후반으로 접어들면서 이 두 진영 간의 포스트모더니즘 논쟁을 통해 한국 현대미술에 잠재되어 있던 제반 콘텍스트를 새로운 틀 속에서 점검하게 된다.[6] 1980년대 중후반 서구에서 수입된 포스트모더니즘이 각론 형식으로 진행되면서[7] 탈장르 경향과 복합매체의 등장, 설치미술의 붐으로 미술의 표현 언어가 다변화되어 갔다. 민중미술 계열은 변혁의 시기를 맞이해 체제의 전환을 모색하지만, 이러한 현상에 대응할 비평의 부재로 존립할 이론적 근거를 마련하지 못했다. 따라서 1990년대 접어들어 한국사회의 변혁 운동 세력은 급격하게 축소하게 되었다. 이의 구조적인 원인으로는 동구권 공산국가들의 잇따른 민주화 선언과 1991년 소비에트 연방 해체 이후 사회주의의 종식으로 대변되는 동서 냉전 이데올로기의 와해 및 신군부에서 문민정부로 정권이 이양된 내부적인 요인을 꼽을 수 있다.

이 글에서 주로 논할 1990-2000년대는 민중미술 조직 대다수가 해체해 역사적 전위운동이 부재한 시기로, 이 시기 비판적 현실주의를 지향한 젊은 세대의 소위 '포스트 민중미술'[8] 작가들은 1980년대 이후 새로운 민중미술을 모색하고자 했다. 이 글에서는 2000년대 초 미술 저널에 등장한 '포스트 민중미술' 용어 사용을 지양하고 민중미술 이후에 등장한 '새로운 세대의 비판적 현실인식의 미술'로 그것을 대신하고자 한다. 그 이유는 이후 세대의 미술이 민중미술과의 역사적 연속성을 전제하고 방법론과 형식에 있어 구습을 탈피해 계승과 단절

6 성완경, 「한국 현대미술의 구조와 전망, 짧은 노트」, 『민중미술, 모더니즘, 시각문화』, 열화당, 1999, pp. 16-20.

7 이 시기 포스트모더니즘 논쟁과 관련해서는 문혜진, 「한국 포스트모더니즘 미술 논쟁: 1987-1993년의 미술비평을 중심으로」, 한국예술종합학교 미술원 미술이론과 예술전문사 청구논문, 2009.

8 포스트 민중미술에 대한 자세한 논의는 현시원, 「민중미술의 유산과 '포스트 민중미술'」, 한국예술종합학교 미술원 미술이론과 예술전문사 청구논문, 2009.

(脫)을 뜻하는 '포스트(post)'와의 조합이 적합하지만[9] 본문에서 언급할 모든 작가들의 작업이 역사적 민중미술과 실질적, 사상적으로 연속성을 가진다고 바라보는 데 무리가 있기 때문이다. 이 지점에서 소위 '포스트 민중'으로 일컬어지는 작가들의 입장 역시 고려해 볼 사항인데, 이들은 역사적 민중미술과 연계됨으로써 스스로의 작업이 제한적으로 해석되는 것을 경계한다. 즉 민중미술이란 틀 속에 사회 비판적 미술이 계보화되는 현상이 탐탁스럽지가 않다는 입장을 취하는 것이다. 이 글은 1990년대 이후 한국의 비판적 현실주의 작가들이 대중문화를 통한 현실인식과 타자에 대한 인식 확장을 바탕으로 미학적인 한계가 지적되었던 민중미술을 매체의 다변화를 통해 여러 장르를 수용하며 비판적 혹은 행동주의적 실천으로 표출하려고 했던 그 시도를 살펴보는 데 목적이 있다.

비판적 현실인식 미술의 등장

1990년대 한국 미술계는 새로운 화두로 등장한 '자유화'와 '세계화'에 발맞추어 미술계의 지형도를 재편해 나갔다. 전 세계적인 비엔날레 확장 현상에 부응해 미술문화를 도약시키려는 취지로 1995년 아시아 최초로 광주 비엔날레가 개최되어 국제미술계와 실시간 소통의 창구를 만들어냈다. 아울러 1996년에는 현재 《미디어시티 서울》의 전신인 《도시와 영상》전이 서울시립미술관에서 열렸고, 1992년 '미술관·박물관 진흥법'이 시행되어 사립미술관의 시대를 맞이한다.[10] 무

9 문혜진, 『90년대 한국 미술과 포스트모더니즘: 동시대 미술의 기원을 찾아서』, 현실문화연구, 2015, pp. 278-279.

10 1990년대 이전 호암미술관(1982 개관)이 국내 유일의 사립미술관이었다. 1990년대 접어들면서 삼성은 현대미술 전시관의 역할을 하는 호암 갤러리(1992)를 개관한다. 이후

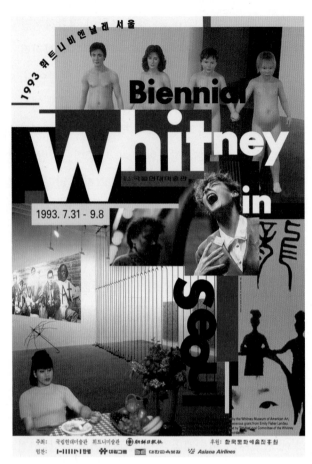

그림 2 《1993 휘트니 비엔날레 서울》(1993. 7. 31-9. 8,
국립현대미술관) 전시 포스터

토탈미술관(1992), 성곡미술관(1995), 아트선재센터(1995), 일민미술관(1996), 금호미
술관(1996), 영은미술관(2000) 등이 연이어 개관한다. 이와 더불어 지방분권제가 실시
되면서 1990년대는 지방의 공공미술관 설립 역시 붐을 이룬다. 1988년 서울시립미술관
개관을 시작으로 광주시립미술관(1992), 부산시립미술관(1998), 대전시립미술관(1998)
등이 새로 문을 엶으로써 미술관 시대를 맞이한다. 정헌이, 「미술」, 『한국현대예술사 대
계 1990년대 VI』, 시공사, 2005, p. 246.

엇보다도 1993년 국립현대미술관에서 열렸던《1993 휘트니 비엔날레 서울》(7. 31-9. 8, 그림 2) 전시는 문화적 정체성에 각성을 촉구하며 타자, 다문화주의 등을 반영한 미술의 동시대 언어를 소개했던 하나의 창구로 자리매김했다. 따라서 한국 현대미술의 동시대성은 당시 글로벌 스탠더드를 향한 한국사회의 시대적 분위기 속에서 하나의 충격으로 여겨졌다.[11]

1990년대 초반 현실주의 미술을 추구했던 젊은 세대 작가들은 민중미술의 전형적 표현으로 굳혀진 '집단적인 미학적 착각'의 혐의를 탈피하고, 새로운 매체 실험을 통해 동시대성을 획득해 비판적 미술의 새 위상을 정립하는 움직임을 형성했다. 당시 민중미술 작가들이 제도권 화랑에 편입되어 개인전을 개최하였고[12] 문민정부의 포용 정책 아래 그것이 순화된 표현으로 통용되고 있었다. 이처럼 민중미술 운동이 이전과 같이 활발하지 않은 상황에서 그 비판적 성격을 공유하는 젊은 세대의 실천이 미술비평, 전시 기획, 대안공간 운영 등의 활동으로 가시화된 것이다.

비판적 현실주의 진영의 이론적 전초 기지가 미술비평연구회(이하 '미비연')라는 사실은 부정할 수 없다. 미비연은 미술계와 비평 이론계가 새로운 활로를 모색하던 시기 창립해(1989-1993) 4년간의 활동 후 해체한 민중미술 계열 지식인 문예운동가 집단이다.[13] 그들은 미술

11 김장언, 『미술과 정치적인 것의 가장 자리에서』, 현실문화연구, 2012, p. 355.
12 "정부 주도의 북방외교에 따른 자주적 통일 열기의 회석과 노사분규의 감소에 따른 쟁점의 소멸은 민중미술의 장외투쟁 열기를 급격히 감소시켰으며, 그 결과 민중작가들의 제도권 화랑으로의 편입은 기존의 주장과는 상반되는 결과를 노정시키기도 하였다." 윤진섭, 「다원주의의 허상과 실상」, 『월간미술』, 1991. 12, p. 51; 한편 두렁의 일원으로 현장미술 운동에 적극적이었던 김봉준이 강남의 미호화랑에서 개인전을 연 것은 민미협 회지에 등장할 정도로 이슈였다. 현시원(2009), 앞 글, p. 34.
13 미비연은 4년에 걸쳐 심광현, 이영철, 이영준, 이영욱, 박신의 조인수, 엄혁, 박찬경, 백지

의 사회변혁 기능을 토대로 민중미술 운동을 이론적으로 뒷받침하고, 변화하는 문화 환경에 대응할 새로운 방법을 모색하고자 정식 발족했다.[14] 이러한 미비연은 그 산하에 미술사연구, 미술제도 및 정책연구, 시각매체 및 대중문화연구, 미학 및 미술비평연구와 같은 4개의 분과를 두었다. 특히 시각매체 및 대중문화연구 분과는 대중매체와 상품경제가 주도하고 이미지가 범람하는 후기 산업사회로 당대를 규정한 미비연의 시대인식을 반영했다. 아울러 산업사회에서의 시각문화를 비판적으로 바라보고 대중매체에 등장하는 이미지를 이용해 사회 구조의 모순을 드러내고자 했던 현실과 발언(1979-1990)의 영향을 살필 수 있는 대목이기도 하다.[15]

미비연의 구성원들은 이론뿐만 아니라 여러 전시를 통해 그들의 지향점을 가시화하고자 했다.[16] 대표적으로 박찬경과 백지숙이 공동

숙, 김진송, 강성원, 김수기, 백한울, 이유남, 최범, 이용철, 양현미 등 미술계 주요 이론가 40여 명을 배출해 민중미술 계열 2세대 비평가 집단으로 평가받는다.

14　기혜경, 「문화변동기의 미술비평-미술비평연구회('89-'93)의 현실주의론을 중심으로」, 『한국근현대미술사학』 25, 한국근현대미술사학회, 2013. 6, p. 112.

15　1980년대 산업사회 내 대중매체로 인한 시각 환경의 변화에 따른 '현실과 발언'의 활동과 관련해서는 이설희, 「'현실과 발언' 그룹의 작업에 나타난 사회비판의식」, 이화여자대학교 미술사학과 석사학위 논문, 2016.

16　《1990년 동향과 전망: 새벽의 숨결》(1990. 3. 3-25, 서울미술관)전에서 기획자 박신의, 이영욱, 이영준, 이영철, 최석태, 최태만은 변화하는 삶의 폭과 깊이를 반영하고자 했으나 실제 출품된 작품들이 미진하였다고 인정했다. 모더니즘 계열과 민중미술 진영의 화합 차원에서 개최한 《젊은 시각-내일에의 제안》(1990. 11. 27-12. 30, 예술의전당)에서 민중 계열을 대표해 박신의, 심광현이 공동 기획에 참여했다. 이들은 현실주의를 바탕으로 드러나는 '민중성'이 단일한 양식, 기법 및 사조가 아니므로 현실주의는 기술매체를 적극적으로 수용해야 한다고 주장한다. 또한, 심광현이 기획한 《1991년의 동향과 전망전: 바람받이》(1991. 3. 9-4. 8, 서울미술관)는 미비연의 매체 개념이 구체화되어 실현된 전시로, 심광현은 "후기 산업사회의 문화구조에 대응하기 위한 매체 인식"을 기획의도로 내세웠다. 이 밖에 박찬경과 백지숙은 공동 기획한 《미술의 반성》(1992. 12. 19-12. 28, 금호미술관)전에서 예술작품이 고귀하고 높은 가치를 구현한다는 고정관념에 대해 의문을 제시하는데, 궁극적으로 제도의 힘에 밀려 본 취지와는 다르게 작품이 과대포장

기획한《도시, 대중, 문화》(1992. 6. 17-23, 덕원미술관)는 대중문화 사회에서 미술 매체의 역할에 주목한 전시로, 다양한 매체의 고유 속성을 이용한 작품들을 중심으로 구성되었다. 즉, 과거의 민중미술이 정치적 표현만을 중시해 표현 자체의 정치적 힘을 활용하지 못했다고 반성하였는데, 두 기획자는 리서치를 바탕으로 기록, 보고하는 한스 하케 (Hans Haacke, 1936-)와 같은 비판적 포스트모더니스트들의 작업이 우리 미술계에서 시도되지 못하고 있는 현실을 각성했다. 따라서 전시에서 매체를 이용해 그 매체의 비판적 속성에 다가가는 작업을 소개했다. 특히, 신지철의 〈서울 속에서 땅은〉(1992, 그림 3)은 장기간의 연구·조사를 바탕으로 한 보고형 미술의 새로운 형식을 보여주는 작품이다.[17] 작가는 서울에 거주하는 저소득층 가구주의 직업분포도를 조사해 노동자 얼굴의 이미지 위에 직업 비율별로 표시를 했다. 이와 같은 표현 방식은 대중매체가 다루지 않는 구체적인 사실을 감성적으로 전달하는데, 즉 대중매체와 같은 지배적 소통체계가 소외시키고 있는 인식·존재론적 정보를 비판적으로 드러내는 것이다.[18]

한편, 이와 같은 미술계의 변화 속에서 제3회 광주비엔날레 총감독으로 최민이 선정되었다가 해임되는 사태가 발생했다.[19] 이러한 파

되거나 축소되어 소통되고 있는 실태 및 그것을 받치고 있는 비평에 대한 반성을 시도한 전시였다. 한편 1992년 미비연의 논자들 중 김수기, 김진송, 엄혁, 조봉진은 '현실문화연구'를 설립하고 실질적인 일상에서 출발한 문화연구를 시작하는데, 그들이 기획한《압구정동: 유토피아/디스토피아》(1992. 12. 12-30, 갤러리아 미술관) 전시는 미술의 개념을 대중매체 이미지를 포함하는 시각문화 전반으로 확대한 것으로 일상 그 자체도 미술의 대상이 될 수 있음을 보여주었다.

17 이주헌, 「기록형, 보고형 미술의 확산과 과제」, 『가나아트』, 1993. 1·2, p. 43.

18 기혜경, 「대중매체의 확산과 한국현대미술: 1980~1997년을 중심으로」, 홍익대학교 미술사학과 박사학위 논문, 2017, pp. 87-88.

19 「최민 광주비엔날레 전시총감독 전격 해임」, 『한겨레』, 1998. 12. 23. 19면; 「민예총, "최민 비엔날레 총감독 해촉 철회" 촉구」, 『연합뉴스』, 1998. 12. 24; 「광주 비엔날레 최민 감

비판적 현실인식의 미술

그림 3 신지철, 〈서울 속에서 땅은〉, 1992, 가변설치.

행을 겪으며 광주의 관료 행정을 비판하는 모임이 미술인들을 중심으로 형성되었는데,[20] 이를 기점으로 공간 '풀(Art Space Pool)'(1999)이 문을 연다. 최민화가 디렉터로 있던 '21세기 화랑'을 인수했던 '풀'은 당시 한국미술계에 없던 대안적인 미술 공간으로,[21] 사루비아 다방, 루

독 해임철회를」, 『한겨레』, 1998. 12. 29. 18면; 「광주비엔날레 최민감독 해임 파문」, 『경향신문』, 1998. 12. 30. 19면; 「최민, 이주헌, 기획대담: 광주비엔날레, 무엇이 문제인가?-최민 전 전시총감독에게 듣는다」, 『문화과학』, 통권 17호, 문화과학사, 1999. 3, pp. 207-224.

20　이영욱, 강성원, 백지숙, 박찬경, 이섭, 박삼철, 박진화, 최민화, 최진욱 등 미술인 100여 명이 광주비엔날레 정상화 및 관료적 문화행정 타자를 위한 범미술인 위원회(집행위원장 김용익)를 구성했다.

21　'풀'의 디렉터를 역임한 박찬경은 '대안'의 개념을 'alternative'보다 영리로부터 자유롭고 순수한 '독립적인(independent)' 것에 근접하다고 했으며, 서구의 'artist running space'의 구조와 유사하다고 언급했다. 팟캐스트 『말하는 미술』, 4회 박찬경 편, 2015. 6. 27.

프 등과 함께 기존 미술계와는 다른 시스템으로 대안적인 실험과 주체적 미술문화 형성을 지향했다. 이러한 '풀'의 구성원들은 전시장을 운영하는 것의 비효율성을 절감해 전시 이외의 심포지엄, 강연, 교육 프로그램 등을 조직했다. 뿐만 아니라 박찬경, 황세준이 주축이 되어 창간한 매체 '포럼 A(Forum A)'[22]는 1980년대부터 지속되어 온 모더니즘과 민중미술의 이데올로기적인 대립 구조에서 벗어나 중립적인 비평을 추구하고자 했다. 이는 궁극적으로 탈냉전의 분위기에서 어떻게 국제 아방가르드의 자산을 수용할 수 있는지 고민한 결과물인 것이다.

이와 같이 새로운 세대의 비판적 현실인식의 미술은 1980년대 현실주의를 지향했던 민중미술이 후반으로 갈수록 프로파간다로 횡행하는 경향에 대한 대응으로 젊은 세대의 미술인들을 중심으로 그 지형이 구축되었다. 당대는 급속하게 냉전이 해체되고 세계화의 명목 아래 국제교류가 활발했으며, 대중매체의 발달로 다양한 양상의 동시대 언어를 접할 수 있는 창구가 마련되었다. 따라서 비판적 현실주의를 추구한 민중미술 이후 세대의 작가들은 당대 미술의 모습이 동시대적이지 못한 것에 대한 형식적 퇴행성을 지적했는데, 그들은 새로운 매체 및 시각을 모색해 미술의 언어가 미학적으로도 흥미로우면서 정치적인 힘도 갖출 수 있는 방안을 찾고자 한 것이다.

비판적 현실주의를 추구한 새로운 세대의 작가들은 과거 민중미술의 성과를 계승하면서 현실주의 정신을 어떻게 변화된 문화 환경에 실질적으로 적용할 것인가를 고민했다. 이는 형식과 내용 모두에서 드러났는데, 첫 번째로 1980년대 농민, 노동자 등으로 전형화되었던 민중미

22 작가, 이론가, 평론가, 큐레이터들이 편집인으로 몸담고 있던 '포럼 A'는 인쇄물과 인터넷 웹진 형태를 병행해 2005년 중단될 때까지 미술계에 활발하게 이슈를 제시했는데, 필자들은 '현실적 개념주의 논의' '남미 개념주의' '상황주의 인터내셔널' '서구의 급진적 개념주의' 등 동시대 미술의 현실 비판적 의미를 강조했다.

술에서의 민중[23] 재현은 이후 소수자, 공공성에 대한 관심으로 이동했다. 두 번째로 새로운 세대의 작가들은 포스트식민주의에 대한 인식을 바탕으로 세계화 시대의 제3세계 미술이라는 당면 과제를 풀어내는 데 집중했다. 따라서 제3세계적 주체성에 대한 자각으로 작가 자신의 정체성과 사회의 타자에 관한 인식이 표면 위로 떠오르게 된 것이다. 그 주요 메시지는 한국전쟁과 분단, 광주 민주화 운동과 같이 사회적 집단 기억을 아우르면서 도시 재개발, 이주노동, 자유 무역 등 서구 중심적 글로벌리즘이 재생산하는 문제점들을 분석, 비판하는 데 있다.[24]

다양한 매체의 기용

1990–2000년대 한국 미술은 1980년대 민중미술 이후 새로운 세대의 작가군이 추구한 비판적 현실인식의 미술과 신세대 미술로[25] 나눌 수 있다. 신세대 미술 작가들은 당시 홍대 앞 청년문화와 관계해 모

23 특히 민중미술 1세대인 현실과 발언은 소통 대상을 구체적인 민중으로 특정 짓지 않고 작가의 개인적 경험과 표현방식에 의존해 당대 민중을 형상화하였다. 한편 1980년대 후반 소그룹에서 민중은 재현의 대상이 아니라 민주화운동 현장에서 함께 싸우는 동지이자 저항의 원동력이었다.

24 김홍희, 『1990년대 이후의 새로운 정치미술: 악동들 지금/여기』 전시도록, 경기도 미술관, 2009, p. 2.

25 '신세대'라는 용어는 1990년대 초부터 저널리즘과 (문화)평론가를 중심으로 당시의 사회·문화현상을 해석하는 개념으로 본격 사용되었다. 신세대 미술은 1988년 서울올림픽을 전후해 가시화된 소비문화 현상과 이러한 감수성을 반영한 일군의 작가들에 의해 등장했다. 신세대 작가들은 1980년대 후반 대학을 졸업하고 주로 홍대 주변 클럽을 중심으로 모여 활동하기 시작한 작가군으로 이전과는 다른 조형어법으로 새로운 미술 흐름을 만들었다. 이들은 정치에 무관심한 성향을 보였는데, 이는 자신들의 반정치적 태도를 간접적으로 보여주는 것이었다. 이준희, 「한국 현대미술에 나타난 '신세대 미술' 연구–1985~1995년에 열린 소그룹 전시를 중심으로–」, 홍익대학교 예술기획전공 석사학위 논문, 2005, pp. 12–14.

더니즘과 민중미술 어디에도 속하지 않는 입장을 표명하며 앞 세대가 다루지 못한 지대를 형성했는데, 이들의 작업은 우리 미술계에서 미술의 표현 언어가 매우 다양할 수 있는 것을 알린 첫 신호였다.[26] 한편 비판적 현실인식을 추구했던 작가들은 단순한 도상과 은유를 통해 회화적 표현을 주로 했던 선배 세대의 작업 방식에서 탈피하고자 했다. 이는 1990년대 이전의 현실주의 미술이 후기자본주의 사회의 변화에 즉각 대응하지 못해 시각문화의 자기비판성, 혹은 예술 행위의 메커니즘과 미디어 자체에 관해 무관심했던 반성의 결과인 것이다. 따라서 이들은 매체의 확산에 따라 재료로서의 매체개념에서 벗어나 소통의 수단으로 매체를 주목하기 시작했다.

미술 언어로서 매체의 다원주의적 양상을 인정하면서 다양한 표현을 했던 주요 작가 및 그룹은 김상돈(1973-), 노순택(1971-), 노재운(1971-), 믹스라이스(2002-), 박찬경(1965-), 성남프로젝트(1998), 오형근(1963-), 임민욱(1968-), 전준호(1969-), 조습(1976-), 플라잉시티(2001-) 등이다. 이들은 대부분 1980년대 민중미술을 경험하였는데, 특히 1997년 IMF 외환위기 체제하에서 한국이 신자유주의 질서로 재편되면서 양산된 폐해를 몸소 체험했던 세대이다.[27] 또한 포스트모더니즘을 겪은 세대로서 해외 전시나 비엔날레에 빈번히 초대되어 동시대 미술 언어에 능한 작가들이기도 하다. 이들 작업의 특징은 공동체와 타자의 삶의 문제에 관심을 가지면서, 대중매체와 관계하여 한국 사회가 직면하고 있는 정치적 이데올로기의 모순과 맥락들을 상기시키고 재맥락화하는 것에 있다.[28]

———

26 박찬경, 「'민중미술'과의 대화」, 『문화과학』, 제60호, 문화과학사, 2009. 12, pp. 159-161.
27 강승완, 「메이드 인 코리아, 뉴 타운 고스트, 플라스틱 파라다이스」, 『박하사탕: 한국현대미술 중남미순회전 귀국전』 전시도록, 국립현대미술관, 2007, pp. 184-185.
28 배명지, 「세계화 지형도에서 바라본 2000년대 한국현대미술전시-글로벌 이동, 사회적,

매스미디어의 사건 보도에 주목하는 박찬경은 한국의 정치적 상황인 냉전과 분단을 다루는 작업으로 현실의 문제를 비판적으로 노출시켜 왔다. 유학 후 첫 개인전에서 박찬경은 〈블랙박스: 냉전이미지의 기억〉(1997, 그림 4)을 선보였는데, 이를 통해 냉전, 이미지, 기억이라는 세 가지 꼭짓점이 맺고 있는 회로를 드러내고자 했다. 사진 슬라이드 프로젝터와 영상, 텍스트를 설치한 작가는 슬라이드 영사에서 개별 이미지들이 서로 관계 맺는 방식을 도표화하기도 하며 정치적 소재를 새로운 표현 방식으로 제시하기 위한 시도를 했다.[29] 그는 한국의 분단과 냉전을 이야기하고자 했지만, 그것들을 전면에서 다루지 않는데, 그 이유는 분단과 냉전이 이미 시간·심리적 거리감으로 인해 비현실적인 인상을 주며, 심지어 그것들이 스펙터클하게 재현되고 있기 때문이라는 것이다. 따라서 작가는 이를 구현하기 위해 블랙박스를 기억장치로 정리하면서 이 기억의 블랙박스가 되는 실질적 작업의 도구를 사진 매체, 즉 이미지로 찾는다. 이러한 매체의 전달 방식을 통해 박찬경은 냉전 자체보다 냉전을 기억하는 여러 제도와 매체—신문, 사진, 텔레비전, 뉴스, 영화, 전쟁기념관 등을 다시 훑어가면서 우리가 어떻게, 어떤 식으로 전쟁과 북한을 보고 기억하는지 질문한다. 더 나아가 그는 권력이 미디어를 통해 기억을 조작하는 기억 조작술을 문제시하면서, 실제 사람들의 기억 메커니즘이 무엇인지 의문을 던지는 셈이다.

관계, 그리고 현실주의」, 『미술사학보』, 제41집, 미술사학연구회, 2013. 12, p. 13.

29 1980년대 민중미술에서 김용태, 신학철, 오윤, 임옥상을 비롯한 다수의 작가들이 남북한을 정치적 소재로 다루었던 것과 달리 박찬경은 현실 사회에서 냉전과 분단이 하나의 볼거리가 되었음을 비판한다. 그는 민중미술이나 대학가의 그림을 '상징주의적 분단이미지'라고 칭하면서 분단은 다양한 형식으로 '변형(transformation)'되어 편재하는 복합적인 '상태들(condition)'이라고 언급하면서 현실에 남아 있는 기억의 억압에 대해 발언하고자 한다. 박찬경, 「블랙박스 냉전의 기억 후기」, 『문화과학』, 제15호, 문화과학사, 1998. 9, p. 243.

그림 4 박찬경, 〈블랙박스: 냉전이미지의 기억〉, 1997, 슬라이드 프로젝터 2대, 슬라이드 필름 160개, 텍스트, 사운드, 28분.

박찬경이 망각 이면의 트라우마를 기억의 재구성을 통해 물리적으로 가시화시켜 긁어낸다면, 노재운은 시공간이 뒤섞인 웹 공간을 무대로 채집한 이미지를 재가공해 현실에 비판적으로 균열을 가한다. 한국현대미술에서 웹아트의 선구자로 언급되는 노재운은 인터넷이라는 공공영역에서 무한히 표류하는 이미지, 텍스트, 사운드들의 수집과 결합을 통해 재생성한 의미체계를 사이버공간에 새기는 작업을 하고 있다.[30] 그가 웹 베이스의 작업으로 정치적 주제를 다루는 것은 특정 사

30 노재운은 총 3개의 웹사이트를 운영하고 있는데, 이미지를 채집해 놓는 창고(cp2.com), 실재의 이미지들을 가공하는 공장(time-image.co.kr) 그리고 수집한 이미지들로 제작된 웹 영화를 상영하는 극장(vimalaki.net)이 그것이다. 노재운은 단지 웹 영화감독으로 국한되는 것이 아니라 제작과 배급까지 담당하는 1인 체제를 구축하고 있는 셈이다.

그림 5 노재운, 〈세 개의 개방(3 OPEN UP)〉, 2001, 웹 베이스 아트, 4분 6초, 국립현대미술관 소장.

건에 저항하기 위한 것이 아니라 무작위로 이용 가능한 환경에서 추출한 자료들을 기억의 대상으로 번역하고자 하는 데 그 목적이 있다.

〈세 개의 개방(3 OPEN UP)〉(2001, 그림 5)은 작가가 DMZ를 방문한 후 보고 느꼈던 시각과 인식의 문제를 웹 기반으로 작업한 영상물로, 총 3편의 에피소드로 구성된다. 첫 번째 장인 '공장'에는 북한을 방문한 청와대 비서관들이 양계장과 양돈장을 둘러보는 것에 대한 남한의 뉴스 코멘트가 오버랩된다. 그런데 화면의 이미지는 동물농장이 아닌, 북한의 핵무기 개발 공장과 미사일 발사대로 추정되는 인공위성 사진인 것이다. 노재운은 미사일 공장의 이미지와 동물농장에 관한 언급 사이의 괴리감을 제시해 역사의 서술과 재현의 진위성에 의구심을 품는다. 즉, 인공위성에 포착된 후 미디어를 통해 뉴스로 방영되는 정보가 실재 사건의 자료를 제공한다고 할지라도, 그것을 역사적 진실로 볼 수 있는지 의문을 제기하는 셈이다. 두 번째 장 '산불'은 DMZ에서 발생한 우발적 산불에 관한 이야기이고, 마지막 장 'E-3 조기경보기'는 미 공군의 최첨단 정보수집 기계인 에이왁스(AWACS: Airborne Warning And Control System) E-3가 상공에 있는 장면과 앵커의 목소리를 오버랩한 영상이다. 남한에서 남북한의 언어비교에 대한 방송이 끝나자마자 들리는 목소리는 오퍼레이터와 수신 중인 미군의 신호음인데, 이는 미국의 감시체제를 떠올리게 하면서 그로 인해 남북한이 동시에 타자가 되는 메커니즘을 보여준다. 이와 같이 미디어와 정치적 현실의 관계를 시각화하여 우리의 집단 기억을 재구성하는 노재운은 냉전과 남북한의 관계, 한반도와 미국의 관계를 시공간적 압축을 통해 짧은 시간 내에 누구나 반복적으로 볼 수 있는 웹 공간에

탑재해 그 속에서 표류하게끔 세팅한다.[31]

임민욱은 〈절반의 가능성〉(2012, 그림 6)에서 북한의 김정일 국방위원장과 남한의 박정희 대통령 장례식에서 오열하는 주민들의 모습을 두 화면에 병치시켰다. 대형 스크린과 불에 타버린 뉴스데스크, On Air 사인, 깨져 흩어진 유리 조각 및 거친 나무로 지지된 지미집 카메라는 폐허가 된 방송국 현장의 분위기를 전달한다. 야노스 슈타커(János Starker)의 첼로 변주곡과 함께 남북한 주민들의 우는 모습이 슬로 모션으로 작동하는 화면은 그것을 보는 사람들에게 원시적인 감정을 자극하며, 울음을 계기로 한 슬픔의 공동체를 형성하게 만든다. 이러한 남북한 주민들의 모습에서 국토 전체가 마치 커다란 연극무대가 된 것 같은 아이러니를 느낀 임민욱은 그러한 연극적 풍광을 조장하는 이데올로기와 체제를 유지하기 위해 반복적으로 작동하는 미디어의 정치적 속성을 노출시킨다.

임민욱은 궁극적으로 이러한 남북한 주민들의 뜨거운 눈물이 한반도의 지구상 대척점까지 뚫어 도달한 열대의 나라에서 통일된 모습을 꿈꾼다. 오열하는 남북한 주민들 모습 사이에 핵이 폭발하는 장면을 통해 공동체의 회복 가능성은 미디어가 조장하는 이데올로기에서 오는 것이 아니라 눈물의 힘, 즉 이 공통된 것의 연대를 토대로 한 파괴와 융합의 과정에서 발생한다는 것을 전달한다. 또한 열대의 풍경 이미지는 이러한 슬픔의 힘으로 가시화된 그가 상상하는 '열대코리아'의 모습을 드리우는데, 이를 통해 통일을 가능하게 할 수도 있는 절반의 가능성을 작가는 믿고 있는 것이다.

한편 노순택, 오형근, 조습은 사진을 통해 한국 현대사 이면에 숨

31 문영민·강수미, 「'치명적 아름다움': 하이퍼 내러티브에 대한 노재운의 개입」, 『모더니티와 기억의 정치』, 현실문화연구, 2006, pp. 141–143.

비판적 현실인식의 미술

그림 6 임민욱, 〈절반의 가능성〉, 2012, 비디오 오브젝트 설치, 국립현대미술관 설치전경.

어 있는 개인과 집단의 기억을 소환한다. 특히, 한국의 근대화 과정에
서 일어난 중요한 사건들을 패러디한 조습의 사진 시리즈는 '역사는
비극과 패러디의 순서로 반복'된다는 마르크스의 역사 개념을 상기시
킨다.[32] 조습은 〈습이를 살려내라〉(2002)에서 1987년 민주화 운동 중
최루탄에 맞아 피를 흘리고 있는 이한열(1966-1987) 열사의 비극적인
모습을 패러디했다. 그 제목은 민중미술 작가 최병수가 그린 걸개그림
의 제목 〈한열이를 살려내라〉(1987)와 오버랩된다. 2005년 '묻지마 연
작'에서 작가는 〈물고문〉〈광주 1980, 그림 7-1〉〈10. 26〉〈5. 16, 그림
70-2〉〈4. 19〉 등과 같은 제목에 해당하는 역사적 순간을 연출하고 역

32 칼 마르크스, 『루이 보나파르트의 브뤼메르 18일 *Achtzehnte Brumaire des Louis Bonaparte*』(최형익 역), 비르투, 2012.

그림 7-1 조습, 〈묻지마 연작_광주 1980〉, 2005, 디지털 크로모제닉 프린트, 127×101cm.

그림 7-2 조습, 〈묻지마 연작_5. 16〉, 2005, 디지털 크로모제닉 프린트, 127×101cm.

비판적 현실인식의 미술

사 속 주요 인물로 분장한 자신을 사진에 등장시켰다. 이렇게 실재와 허구를 넘나드는 조습의 사진은 역사적으로 각인된 무거운 기억들의 무게를 덜어내면서, 특정 권력이 기억의 정치학을 활용해 기억을 재배열하고 이데올로기화하여 서술하는 역사 쓰기의 방식을 문제시한다. 사건과 이미지의 틈새를 파고들어 새로운 맥락을 부여하는 것이 조습 작업의 목적인 것이다. 이에 따라 제목 '묻지마'는 주입된 역사와 검열된 미디어에 의문을 삼가라는 군사정권의 입장을 풍자한 것과 더불어 비극과 부조리의 역사를 '묻어버리지 말라'는 이중적인 의미로 해석할 수 있는 것이다.

개념을 표상하기 위해 미디어를 적극적으로 활용하는 이상과 같은 작가들은 1990년대 매체의 다변화에 대응해 대중매체와 공모하거나 맞서 다양한 형식으로 작업을 표현했다. 1990년대 한국의 미술계는 새로운 매체에 대한 상당한 관심으로, 현실주의를 추구하는 작가들의 창작 논리였던 현실주의론이 매체론으로 대체하였을 정도로 여겨졌다.[33] 이와 같은 매체론에 대한 집중 현상은 1980년대 민중미술로부터 지속적으로 제기되었던 문제에 하나의 단초를 제공해주었다고 할 수 있다. 그것은 민중미술이 강렬한 내용을 전달하고자 했지만, 평면으로 국한된 장르로 인해 불가피했던 점과 그로 인해 미학적 완결성이 부족했다는 창작과 관련된 문제였던 것이다.[34] 한편, 주제적인 측면에서 1980년대 민중미술이 한국 현대사의 집단 기억을 직접적으로 재연했다면 이후 세대 비판적 현실주의 미술은 미디어의 '코드'에 따라 사건이 '코드화' 되는 역사적 현실의 맥락을 사유하게 하는 데 그 목적

33 강성원, 「현단계 매체미술 개념의 실상」, 『가나아트』, 1993. 5·6, pp. 140–141.
34 기혜경, 「1990년대 전반 매체론과 키치 논의를 통해 본 대중매체 시대의 미술의 대응」, 『현대미술사연구』, 제36집, 현대미술사학회, 2014. 12, pp. 75–77.

을 두었다고 할 수 있다.

프로젝트 그룹 활동을 통해 본 도시 속 현장

1980년대 민중미술이 현장미술이라는 이름으로 노동과 정치 조건에 개입했다면 1990-2000년대 비판적 현실주의를 지향한 젊은 세대의 작가들은 행동주의(activism)와 공동체주의(collectivism)를 형식으로 프로젝트 그룹을 형성해 공동체와 타자의 삶에 주목한다. 태도로서의 현실주의를 지향한 이러한 움직임은 글로벌 자본주의 시스템에서 배후로 남겨진 존재 및 재현되지 못한 많은 이야기들을 도출시켰는데, 이를 통해 사회의 기저에 있는 주체들의 목소리를 회복하고 불균형의 시스템을 양산하는 권력 구조를 다시 바라보고자 한 것이다. 특히, 도시개발 및 공공 공간으로부터 파생된 '도시성'은 여러 그룹들에게 공통의 화두였다. 이는 1990년대 말 경제위기를 겪고 한국 사회가 도시의 경제활동을 촉진하고자 시행한 재개발정책들로 인해 도시 공간 내 사회적 불균형을 양산하고 지역인들의 연대와 공동체를 파괴한 결과에 대한 반응이었다.

임민욱은 속도전을 방불케 하는 우리 사회의 변화들을 민감한 촉수로 감지하여 배후로 사라진 혹은 사라지고 있는 타인을 목도하고, 그들이 '슬픔'으로 형성하는 공동체의 힘을 붙잡는 것이 이 사회를 지탱하는 힘으로 믿는다. 그에게 미디어의 속성은 일종의 '흐르는(liquid)' 것에 다름 아닌데,[35] 작가는 흐르고 있는 존재의 실체를 사라지고 있는 것, 그래서 슬프고 고통스러운 것으로 판단하고 이러한 슬

35 Clara Kim, "Minouk Lim: Notes from Journeys of the 25th Hour", 국립현대미술관, 『올해의 작가상 2012』 전시 도록, 2012.

비판적 현실인식의 미술

폼이 모여 형성한 공동체가 표출하는 힘으로 문화적 전복을 꿈꾼다. 이러한 임민욱 작업의 근저에 흐르는 '이동성', '유동성'은 작가가 초기에 '피진기록(Pidgin Girok)'이라는 프로젝트 그룹으로 활동할 당시 제작한 작업에서부터 찾아볼 수 있는데, 그 효시는 광주 비엔날레에서 외국인 방문객을 위한 관광안내 책자로 발간된 〈롤링스톡(Rolling Stock)〉(2000, 그림 8)이다. 이 책은 임민욱과 그의 파트너 프레드릭 미숑(Frederic Michon)이 함께 작업하면서 갖고 있던 스냅사진들을 '계속 굴려 살아나게 하려는' 의도에서 시작했다. 아기를 업은 엄마부터 포장마차, 짐 실은 오토바이, 지하철, 배 등 온갖 '탈 것'에 대한 이미지를 통해 이동성에 주목한 피진 기록은 도시의 공간을 이동하며 적응하는 사람들의 끊임없는 배치·재배치의 지도를 탐색하는 데 그 목적을 두었다. 즉, 그 이동의 지형도 속에 숨어 있는 "작은 발명들"을[36] 시각적으로 재구성하고 들추어내면서 도시 속 현장을 비판적으로 탐지해 나가는 프로젝트였던 것이다.

피진 기록이 이동성을 화두로 전반적인 도시성에 관한 이야기를 했다면 성남 프로젝트와 플라잉시티(Flying City)는 특정 지역성을 기반으로 도시환경을 읽어 나간다. 1998년 한시적으로 결성된 성남 프로젝트는 어느 지역의 사회·인류학적 현지조사를 기반으로 장소-특정적인 비판적 작업들을 실천해나간 그룹이다. 이 그룹의 구성원은 포럼 에이 회원이었던 작가 김태헌, 박용석, 박찬경, 조지은 등으로, 이들은 성남의 도시환경과 공공미술에 관한 현지조사를 수행하고, 그 결과물을 비디오, 사진-텍스트, 설치, 다이어그램, 통계표 등과 같은 다양

36 임민욱 홈페이지 www.minouklim.com/index.php?/works/rolling-stock-/ (2017. 2. 25. 접속)

그림 8 피진기록, 〈롤링스톡(Rolling Stock)〉, 2000, 광주 비엔날레 방문 외국인을 위한 문화가이드.

한 매체를 통해 선보였다.[37]

성남 프로젝트가 도시 성남을 비판적 개입의 장소로 주목한 것은 한 행정구역 내에 구시가지와 신시가지가 상이하게 공존하고 있는 점 때문이었다. 한국 최초의 신도시인 성남의 구시가지는 1960년대 말 서울의 빈민가 정비 사업으로 양산된 철거민들을 위해 급박하게 조성된 곳이다. '선입주 후건설' 정책으로 인해 1971년 한국 최초의 도시빈

37 신정훈, 「'포스트–민중' 시대의 미술—도시성, 공공미술, 공간의 정치」, 『한국근현대미술사학』, 제20권, 한국근현대미술사학회, 2009. 12, pp. 249–250.

민 투쟁인 광주대단지 사건이 일어난 장소이기도 하다. 반면 분당이라 불리는 성남의 신시가지는 1990년대 초 서울의 중산층을 수용하기 위해 조성된 거대 아파트 단지였다. 이러한 성남의 현지 조사를 통해 성남 프로젝트는 두 지역 간 불균형 발전의 흔적들을 노출시키면서 한국의 성장지형적 도시발전의 논리를 문제화시켰다. 1998년 10월 성남 시청 로비에서 《성남 환경미술》전을[38] 개최한 이 그룹은 성남의 도시 형성의 역사에 대한 정보를 제공하는 자료집과 책들을 사료로 전시장에 배치했다(그림 9). 이 밖에 도시화 과정이 공간에 남긴 흔적을 구조물로 제작해 설치하였고, '1% 법'으로 불리는 '건축물 미술장식품' 제도의 비공공적 성격을 문제시하기 위해 성남의 공공미술품들의 작가, 설치장소, 가격에 관한 정보를 사진과 표, 다이어그램 등으로 표출시키기도 했다. 성남 프로젝트는 이와 같은 비판적 실천을 통해 도시 발전의 불균형을 공론화하고 도시-건축-미술의 관계 속에서 제작되는 공공 미술 작품이 철저하게 한 예술가의 이해에 종속되어 있는 "기형적인 공공성"이라 토로한다. 더불어 도시 환경의 질을 증진시키기 위해 정부 차원에서 시작된 프로젝트들이 오히려 도시 주민들과 상관없이 오작동하고 있는 지역 현실의 폐해를 성남시의 예를 통해 가시화하고 있는 것이다.

한편 2001년 작가 전용석을 중심으로 조직된 플라잉시티는 현대 도시문화와 도시 지리적 현실에 대한 연구 및 비평을 목표로 하는 미술가 그룹이다. 이들은 서울의 도시 형성 과정이 도시 공동체 변화에 미친 영향과 성장하는 도시의 대안적 사유방식에 관심을 두고 다양한 프로젝트를 수행했다. 그룹의 이름 'Flying City'가 시사하듯이 구성원

38 성남 프로젝트는 같은 해 서울시립미술관에서 개최한 《도시와 영상: 의식주》전에 같은 작품을 다른 가변적 설치 방식을 통해 구현한 《성남 모더니즘》을 전시하기도 했다.

제작년도	제 목	재 료	설치장소	가격 (원)
	제목과 가격으로 보는 성남시 '미술 장식품'			
	(구): 성남기존시가지 (신): 분당신시가지 / 조사 김태헌, 마인황			
	참고비교 · 성남시 분당구 '미술장식품' 개당 평균 가격(1998년) 111,371,666원			
	'98 도시와 영상 - 의 식 주展' 전체예산집행(안) 80,000,360원			
	'성남프로젝트' 작품제작경비 3,000,000원			
1996	문인화의 라인	브론즈	블루힐백화점(신)	300,000,000
1996	시간의 춤	브론즈	블루힐백화점(신)	205,000,000
1996	무한공간	돌,철	삼성생명(구)	
1997	동심	청동	아람 누코아백화점(구)	70,000,000
표시없음	사랑	황동	소망병원(구)	
1997	유토피아-화목	화강석	서현동 266-1(신)	170,000,000
1997	역사의 창조	청동	아람 뉴코아백화점(신)	365,200,000
1997	유토피아	청동	미금 뉴타운백화점(신)	147,000,000
1997	나들이	청동	미금 뉴타운 주차빌딩(신)	121,000,000
표시없음	바람, 날개, 숲	청동	이울렛쇼핑몰(신)	
표시없음	우리들의 사랑이야기	황동	대지서점(신)	7,300,000
1997	소리, 화신	청동	정자동 215(신)	49,000,000
1997	도약	청동	정자동 215(신)	1,400,000,000
1997	덩-9704	화강석	정자동 215(신)	99,000,000
1997	은빛날개	스텐,오석	서현동 276-2,3(신)	144,000,000
1997	신화번조의 정감	타일	구미동 175,181(신)	170,000,000
1997	태초의 화상	목재	구미동 175,181(신)	55,000,000
1997	무한공간	알미늄,동	구미동 175,181(신)	55,000,000
1997	벽사외지-모빌	스틸	구미동 175,181(신)	55,000,000
1997	하늘,꿈	알미늄	구미동 175,181(신)	55,000,000
1997	청담의 향기	FRP,모니터	구미동 175,181(신)	150,000,000
1997	동선의 회구	FRP	구미동 175,181(신)	
1997	지혜의 보금자리	철,스텐	구미동 175,181(신)	40,000,000
1997	첨문-나비의 꿈	철,나무	구미동 175,181(신)	
1997	승화	대리석	구미동 175,181(신)	29,500,000
1997	섬	화강석	구미동 175,181(신)	39,300,000
1997	싸임	목재	구미동 175,181(신)	29,500,000
1997	본원의 심상	철	구미동 175,181(신)	19,700,000
1997	두개의 세계	청동	서현동 265-2(신)	
1997	Work & Human	화강석	수내동 9-3(신)	110,000,000
1997	사랑과 평화	청동	서현동 298-3(신)	74,800,000
1997	빛을 기다리는 청년	청동	서현동 246-3(신)	70,000,000
1997	천지 1	설치	서현동 263(신)	700,000,000
1997	적와-8716	화강석	서현동 263(신)	158,000,000
1997	빛의 탄생	유리,스텐	서현동 263(신)	100,000,000
1997	가벼의 무게	브론즈	서현동 263(신)	
1997	생명의 소리	혼합재료	서현동 267-2(신)	40,000,000
1997	빛과 시간의 이야기	혼합재료	서현동 267-2(신)	50,000,000
1997	행복한 가족상	브론즈	서현동 267-2(신)	60,000,000
1998	사랑	청동	세창건영(신)	113,190,000
1998	행복의 둥지	청동	유니마트(신)	217,000,000
1998	개인날	화강석	서울리스(신)	80,000,000
1998	시그너스	청동	서울리스(신)	80,000,000
1998	자모지경	청동	대진의료재단/외부(신)	220,000,000
1998	불노-생생	청동	다진의료재단/종로비(신)	60,000,000
1998	소리-대지	돌,청동	한국전기통신/외부(신)	340,000,000
1998	시간의 춤	청동	한국전기통신/종로비(신)	80,000,000
1998	생명97-추억속의 메시지	돌,청동	한국전기통신/외부후면(신)	202,000,000
1998	과거,현재,그리고 미래	화강석	한국전기통신/외부후면(신)	291,000,000

그림 9 성남 프로젝트, 《성남 환경미술》과 《성남 모더니즘》 전시 인쇄물, 1998.

들은 안전한 거주지에 대한 인간의 끊임없는 욕망을 프로젝트 활동에서 가시화한 것이다. 특히 '청계천 프로젝트'를 통해 서울의 청계천 복원사업에[39] 대한 비판적 시각을 드러냈으며, 그 이유는 공공적인 목적의 복원 사업이 야기한 임대료 상승, 상업 활동의 제한, 재개발의 압력 등으로 인해 퇴출의 위험을 받고 있던 청계천 주변 지역의 세입자들과 노점상들의 현실을 인식했기 때문이다.

이에 따라 플라잉시티는 공공적인 것의 범주로부터 배제되어 있던 인근 지역의 노점상과 공구상가에 대한 현지 조사를 실시하고 그 결과물을 사진, 다이어그램, 상상적 건축모형 등의 매체로 가공했다. 그중 〈만물공원〉(2004, 그림 10)은 2003년부터 진행했던 청계천 프로그램을 압축해 제안한 공상적 테마파크이다. 청계천 공방의 일화와 작업을 다룬 파워포인트 영상 〈이것은 선풍기가 아니다〉(2003)와 공방 골목의 기이한 공간 구조를 합성한 사진 〈청계천의 힘〉(2003) 및 황학동 노점상들과의 길거리 토크쇼 〈이야기 천막〉(2004), 그리고 그것을 연재한 웹진 〈플라잉넷〉(2004)과 청계천 루머를 다룬 각종 배너와 다이어그램 디자인 등의 작업이 만물공원으로 종합된 것이다.

이러한 〈만물공원〉은 금속공구, 의류 및 섬유 작업장, 건축과 디자인 연구소, 그리고 영화관 서비스 시설과 같이 총 5개의 섹터로 구성된 공상적 건축 모형이다. 외견상 복잡하고 혼란스러운 레이아웃을 가지고 있어 마치 미로처럼 보이나, 이는 흔한 공공 공간의 구조적 요소를 지양하고 물류와 설비, 동선 등이 네트워크의 다이어그램을 드러내는 방식을 통해 개발된 결과물이다. 이 공간에서 소비자는 자신이

39 청계천 복원사업은 서울시가 서울의 역사와 문화·환경을 복원하고, 강남과 강북의 균형 발전을 위해 2003년부터 2005년까지 추진한 청계천 일대의 복원사업으로 도심하천인 청계천을 덮고 있는 콘크리트 시설물과 고가도로를 철거하고 하천을 도심으로 다시 되돌리는 것을 목표로 했다.

그림 10 플라잉시티, 〈만물공원〉, 2004, 상상도와 아트선재센터 설치전경.

상상하는 물건을 원하는 장소에서 자유롭게 만드는 데 직접 참여할 수 있다. 이와 같은 활동으로 플라잉시티는 시민들에게 건축적 상상력의 틈을 발견할 수 있는 환경을 제시해 도시 개발의 폭력 속에서 오히려 해방의 가능성을 공유하고자 한 것이다.

살펴본 것처럼 공동의 목표하에 그룹을 형성해 활동했던 작가들

비판적 현실인식의 미술

은 수행 프로젝트를 가시화하기 위해 미술언어로서 매체를 다양하고 적극적으로 활용했다. 그 결과물은 사료를 바탕으로 한 도큐멘테이션과 현장 기록형 사진, 이를 응용하여 제작한 소책자 및 건축적 형태 등으로 표면화되었다. 이 그룹들이 관찰한 풍경은 삶의 현장이었던 도시 공간 그 자체였는데, 이를 통해 도시의 이면에 자리한 인간의 상실감과 중심으로부터 배제된 하위 주체들의 목소리에 주목하고, 도시에 표류하는 정책의 불균형을 비판적 미술실천으로 이야기하고자 했던 것이다. 아울러 1990-2000년대 활동했던 이와 같은 프로젝트 그룹은 이후 도시에 기록되지 않는 역사와 존재를 가시화해오고 있는 리슨투더시티(Listen to the City) 및 강제 철거를 앞둔 옥인아파트를 계기로 활동을 시작한 옥인 콜렉티브(Okin Collective) 등과 같이 도시 공간 속을 연구하는 세대에 활동 근거의 유산을 남겼다고 할 수 있을 것이다.

<center>**⁂**</center>

1990년대 이후 한국 미술계는 1980년대 민중미술의 정치적, 미학적 효력이 상실된 현상에 대한 비판과 반성으로 새로운 실천의 움직임이 요구되었다. 이는 동구권 공산국가의 몰락과 동서 냉전 이데올로기의 와해, 문민정부의 수립과 같은 국내외 정세의 변화 속에서 민중미술의 변화를 요구하는 젊은 세대 작가들의 행동주의적, 문화적 실천들에 다름 아니었다. 무엇보다도 미술계 내부에서 1990년대 이후 비판적 현실인식의 미술이 새로운 활로를 모색할 수 있었던 것은 미술의 사회변혁 기능을 토대로 실현된 여러 활동들을 통해 가능했다. 민중미술을 이론적으로 뒷받침하여 변화하는 문화 환경에 대응했던 미술비평연구회와 미술의 생산·대안적 실험을 목표로 설립한 대안공간 '풀', 그리고 미술의 사회적 역할의 복구와 그 방식에 관한 논의들

을 이어나갔던 포럼 에이가 그 증거들이다.

한편 1990년대는 대중매체의 확산에 따른 대중문화의 전파로 미술의 표현 언어가 다변화되어 갔다. 이러한 시류에 따라 젊은 작가들을 중심으로 새로운 매체 개발이 집중되었는데, 이들은 매체의 다변화에 대응해 대중매체와 공모하거나 맞서 다양한 형식으로 현실을 비판적으로 드러냈다. 매체를 단순한 미술의 재료로 취급하기보다는 언어로서의 이미지로 간주했던 것이다. 더불어 일부 작가들은 현장에서의 행동주의적인 문화적 실천을 통해 미술실천의 비판적 역할을 복구하고자 공동의 목표로 프로젝트 그룹을 형성하기도 했다. 이와 같은 그룹들은 재개발정책이 야기한 구조·경제적 불균형과 중심으로부터 가려진 공동체의 삶 등 도시 속 현장의 여러 모습들을 가시화하여 공론화하고자 했다.

비판적 현실인식의 미술은 동시대 한국미술의 영역이 주제와 매체 측면에서 여러 노선으로 확장해 나갈 수 있는 원동력이 되었다고 할 수 있다. 이는 오늘날 한국 사회 전반의 구조적 시스템으로부터 파생한 불협화음을 독자적인 목소리로 발언하는 작가들의 다양한 표현 언어뿐만 아니라 공공미술, 커뮤니티 아트에 대한 논의를 구체화할 수 있는 제반을 마련해 주었다. 당대 실천적 행위를 가시화하여 활발히 활동했던 앞서 살펴본 작가들은 여전히 국제 미술계와의 소통의 창구로 자리매김하며 주목을 받고 있다. 이들의 작업에 대한 다양한 접근이 필요하며, 이는 동시대 비판적 현실인식의 미술을 계보화하지 않고 읽어나갈 수 있는 해석의 장을 넓혀줄 것이다.

포스트

post

추상 이후의 추상

정하윤

추상을 제외하고서는 20세기 한국미술사를 논할 수 없을 만큼 추상은 우리의 근현대미술사에서 매우 크고 중요한 부분을 차지한다. 1세대 추상미술가인 김환기(1913-1974)와 유영국(1916-2002) 등으로부터 이후 앵포르멜과 단색조 회화에 이르면서 추상은 점차 명실상부 한국화단의 주도적인 세력으로 자리매김했기 때문이다. 그러나 1980년대 구상 회화가 대두하고 1990년대 본격적으로 포스트모더니즘 시대에 돌입하면서 추상미술은 어쩐지 낡은 미술과 같은 느낌을 갖게 되었다. 새로운 형식과 매체의 작품 앞에서 추상은 마치 그 수명을 다한 것 같다는 인상을 주기도 하지만, 새로운 세대의 미술가 중 추상을 본인의 어휘 중 하나로 채택하는 작가들은 꾸준히 있어 왔고, 그들의 작품에서 이전에는 볼 수 없었던 여러 가지 흥미로운 경향을 포착할 수 있다.

이 글은 여기에 주목하여 1990년대 이후 한국의 추상에서 보이는 새로운 특징들을 대표적인 작가와 함께 살펴보고자 한다. 20세기 말의 한국에서 추상이 어떤 모습으로 존재하였는지를 파악하는 것은 한

국 미술사에서 주요 역할을 담당했던 추상의 흐름을 이어봄과 동시에 1990년대의 한국 미술사에 관한 기술을 보다 풍성하게 한다는 점에서, 그리고 포스트모던 시대에서 추상의 의미를 짚어볼 수 있다는 면에서 유의미하리라 본다.[1]

이를 위해 1990-2000년대에 주요 미술잡지에서 빈번히 회자되던 추상 작품/작가들을 찾고, 그들 중에 공통적으로 보이는 새로운 경향을 세 가지 카테고리—물성과 촉각으로의 환원, 추상의 자기비판, 추상과 장식 사이—로 선정하였다. 1990년대 이후에 추상을 만드는 작가와 작품은 매우 다양하기에 이들을 세 가지 범주로 나눈다는 것은 사실 매우 거친 분류이다. 한 작가나 작품이 다른 카테고리에 동시에 속할 수 있으며 같은 작가의 작품이라도 매우 다를 수 있다는 것, 그리고 무엇보다 1990년대 이후 모든 추상 작가를 이 세 가지 분류로 나눌 수 없기에 그렇다. 그럼에도 불구하고 이 세 가지 경향이 1990년대 이후의 한국 추상 작품에서 보이는 주요한 현상임은 확실해 보인다. 다만, 이 글에서는 지면상의 제약으로 많은 작가들 중 일부를 선별

1 앞선 연구로는 윤난지와 김복영의 글이 있다. 1980년대 이후부터 1990년대 중반까지 한국미술에서의 추상을 살핀 글 「포스트 모던 시대의 한국 추상미술」에서 윤난지는 1980년대 이후의 한국미술 신세대 추상미술의 다원적 형태를 (1) 신체와 재료의 즉물성에 근거한 추상, (2) 모더니즘에의 비판적 성찰, (3) 기호 형상의 추상회화, (4) 레디메이드 이미지로서의 추상형태로 나누어 설명했다. 윤난지, 「포스트 모던 시대의 한국 추상미술(상)」, 『월간미술』, 1997. 4, pp. 145-151. 「포스트 모던 시대의 시대의 한국 추상미술(하)」, 『월간미술』, 1997. 5, pp. 173-178.
김복영은 월간미술에 기고한 서울시립미술관의 전시 〈한국의 평면회화, 어제와 오늘〉(2004. 9.25-10.31)에 대한 리뷰에서 한국 평면회화의 역사를 1970-1980년대의 전기, 1980년대 중기-1990년대의 중기, 1990년대 후반부터 2000년대 중반의 후기로 나눈다. 그는 특히 전기와 후기의 회화를 크기, 무게, 색감, 명제, 내용에 있어서의 무거움과 가벼움, 거대 화면과 미소(微小) 화면으로 대조시키고 이러한 차이의 이유를 새로운 지식사회적 배경에서 찾는다. 김복영, 「숭고와 참을 수 없는 가벼움」, 『월간미술』, 2004. 12, pp. 146-151.

했다는 점을 미리 밝혀 둔다.[2]

촉각과 물성으로의 환원

1990년대 한국 추상 미술의 첫 번째 특징은 촉각적 느낌이 부각
된다는 점이다. 이것은 두 가지 측면에서 확인할 수 있는데, 하나는 작
가가 캔버스를 만지고 지나간 감각이 작품 제작과 감상에서 중요한
역할을 한다는 점과 다양한 재료가 화면의 특수한 촉감을 만들어낸다
는 점이다.

김춘수(1957-)는 작가의 촉각이 작품 제작에 있어 압도적인 역할
을 한다. 그는 1990년대 초부터 〈수상한 혀〉, 〈달콤한 미끄러짐(Sweet
Slips)〉 등의 연작을 통해 언어에 대한 성찰, 발언에 대한 의구심을 표
현해 왔다. 이 내용을 위해 김춘수는 회화의 오랜 언어 표현 도구였던
붓을 버리고 손가락을 직접 캔버스에 접촉시켰다. 그가 붓 대신 새롭
게 선택한 '혀'가 바로 손가락이었던 것이다.[3] 그의 손가락은 캔버스
위에 찐득한 물감을 눌러 바르며 추상적 이미지를 남긴다. 그리고 작
품이 완성된 후에도 화면을 가득 메운 푸른색 물감의 흔적들은 역동
적으로 느껴진다. 캔버스 위에 눌러 붙어 완전히 응고되었다기보다는

2 추상미술 1세대였던 유영국이나 단색조 회화의 구심점 역할을 하던 박서보 등의 원로
작가들이 단색화 작업을 꾸준히 해 왔지만, 이 글은 1990년대 이후 나타난 새로운 경향
들에 초점이 있기에 작가는 1950년대 이후의 출생 작가들을 중심으로, 작품 제작연도는
1990년대에서 2000년대로 한정한다. 그리고 조각과 한국화의 경우는 별도의 논의가 필
요하기 때문에 본 글에서는 제외한다.

3 1980년대 말 김춘수가 붓 대신 처음으로 선택한 것은 휴지였다. 휴지에 물감을 묻혀 화
면을 칠했고 물감이 말라가는 과정에서 건조하게 갈라지는 흔적이 남았다. 그러나 이내
그는 휴지마저도 버리고 자신의 손, 더 정확히는 투명 비닐장갑을 낀 손을 혀 삼아 물감
을 화면에 바르기 시작했다.

© 김춘수

그림 1 김춘수, 〈STRANGE TONGUE 9103〉, 1991, acrylic on canvas, 145.5×112cm.

© 최인선

그림 2 최인선, 〈영원한 질료〉, 1993, combined process on canvas, 130×97cm.

204

여전히 유동적으로 움직이는 것 같은데, 이런 느낌이 관람자에게 작품이 만들어지는 과정 중 작가의 손가락이 화면을 만지고 지나갔을 때의 느낌을 생생히 전달한다.

박영남(1949-) 또한 손가락을 사용하여 작업하는 대표적인 작가다. 스스로 "핑거 페인팅"이라 명명한 그의 작업은 1980년대 초반 미국 유학 시절에 시작되었다. 박영남은 경제적으로 넉넉하지 못하던 당시에 어렵게 모은 돈으로 비싸고 귀한 물감을 사서 손에 짠 뒤 캔버스에 마음껏 문지르며 쾌감과 희열을 느꼈다고 회고한다. 그 뒤로 박영남은 줄곧 캔버스 위에 손으로 직접 물감을 긋거나 바르는 행위로 추상 회화를 그려왔다. 비교적 빨리 굳는 아크릴 물감의 특성을 십분 활용해 여러 겹을 빠르게 쌓아 올린다. "충동에 휘둘려 작업을 하느라 형식 안에 내용을 담을 겨를이 없다"[4]는 작가의 말처럼, 그의 화면은 어떤 이야기를 전달하기보다는 손의 움직임에 대한 기록에 가깝다. 빠르고, 즉흥적이며, 직관적인 손의 움직임에 의해 완성된 작품에서는 김춘수의 것과 마찬가지로 작가 손가락의 촉감이 고스란히 전달된다.[5]

제여란(1960-)은 2000년부터 스퀴지(이미지를 종이에 인쇄하기 위해 물감을 밀어내는 도구)를 사용하여 추상을 그려온 작가다. 손가락은 아니지만 붓을 버렸다는 점, 그리고 물감의 촉각적인 느낌이 굉장히 부각된다는 점에서 앞서 살펴본 김춘수, 박영남과 비교할 수 있다. 제여란은 매우 두터운 물감 덩어리를 스퀴지를 이용하여 사방으로 밀어내는 방식을 채택하는데, 스퀴지가 때로는 강하게 눌리고 때로는 스치고만 지나가면서 어떤 부분은 물감이 많이 발리고 다른 부분은 얇게

4 박영남, 「Finger Painting」, 『YOUNGNAM PARK』, gana art, 2006, p. 144.
5 박영남은 전시장에서 관람객이 몰래 자신의 작품을 만져보는 것을 볼 때 기쁨을 느낀다고 말하는데, 이는 인간의 오감 중 시각과 촉각에 대한 자신의 관심을 관객이 공유한다고 느끼기 때문이라 말한다. 위의 글, p. 144.

추상 이후의 추상

묻어만 나면서 매우 우연적이고 율동적인 화면을 만든다. 굉장히 많은 양의 물감이 발린 만큼 제여란의 캔버스는 무겁다. 그리고 제여란의 화면은 정면에서만 봐서는 완전한 감상을 했다고 할 수 없다. 작품의 측면으로 돌아가서 작품을 보며 물감층의 높낮이를 보며 촉각을 느끼는 것이 수반되어야 할 것이다.

최인선(1964-), 장승택(1959-), 남춘모(1961-)는 물감이 아닌 재료를 적극적으로 사용함으로써 촉각이 두드러지는 작품을 제작한다. 작가가 사용하는 재료의 특수한 물성으로 인해 화면의 촉각성이 부각되는 경우라 할 수 있다.

1990년대 초반 최인선의 작품은 〈영원한 질료〉라는 제목 그대로 재료 자체가 화두였다. 그는 판화지, 골판지, 아연판을 캔버스 삼아 그 위에 돌가루, 노끈, 수성 무광안료와 유성 광택 물감 등의 다양한 재료를 올려 수세미나 쇠브러쉬 등으로 긁고 밀어 독특한 질감을 만들었다. "어떠한 관념의 세계가 아니라 […] 질료와 질료들의 신비스런 교감 및 상호침투와 밀고 부딪치는 물성 속에 잠겨져 있는 생명의 숨은 에너지를 표출하는 데 주력"[6]한다는 작가의 설명은 물성 자체가 작업의 초점임을 확인시켜준다.

장승택은 매끈한 촉감이 강조되는 작품을 만든다. 그는 1996년부터 합성수지의 일종인 프랙시글라스를 이용하여 두께가 2-6cm에 이르며 모서리가 둥글게 마감된 특수한 평면이자 입방체인 사물을 만들어 〈폴리 페인팅(Poly-Painting)〉 시리즈라 명명했으며, 1997년부터는 반투명한 폴리에스테르 필름을 하나씩 쌓아 알루미늄 패널로 밀봉하여 〈폴리 드로잉(poly-drawing)〉 시리즈를 제작했다. 이어 2012년에

6 김복영, 「물성과 마음: 최인선의 〈영원한 질료〉」, 『최인선』, 사계화랑 개인전 카탈로그, 1993, 페이지 없음.

그림 3 장승택, 〈무제-폴리회화〉, 2000, 플렉시글라스에 오일, 180×120cm.

는 폴리카보네이트를 이용한 〈Lines〉를 시작하였으며, 2013–2014년 에는 P.E.T. 필름(Poly–Ethylene–Terephthalate Film)에 스크래치를 내 어 만든 〈Floating Circles〉를 제작했다. 재료에 관한 탐구가 20여 년 동안 지속되었음과 특히 인위적 생산물인 합성수지가 적극적으로 이 용되었음을 알 수 있다. 이렇게 만들어진 작품의 표면은 은근한 광택

추상 이후의 추상

을 내며 주변을 반사시키는 독특한 느낌을 갖는다.

　남춘모 역시 1990년대 후반부터 폴리에스테르를 재료로 사용하여 추상 작품을 제작해왔다. 그러나 그 방식과 결과물은 장승택과 사뭇 다르다. 남춘모는 부드러운 천 위에 투명 합성수지를 발라 응고시켜 캔버스 위에 일정한 간격으로 붙인다. 이렇게 완성된 작품은 만지면 부서질 것 같은 연약한 느낌을 준다. 장승택과 남춘모는 같은 재료를 다르게 성형하여 각기 다른 촉각적 느낌을 형성하고, 이것이 작품의 핵심을 이룬다.

　위의 작가들은 모두 본인의 손이나 새로운 재료를 활용하여 화면의 촉각적인 느낌을 강조하는데, 이전의 한국 추상 작품 중에도 이런 속성을 가진 작품이 없지는 않았다. 예를 들어 1950년대 앵포르멜 계열의 작가들은 질료감이 두드러지는 작품을 했다. 그러나 1950-1960년대의 추상 작가들이 '전쟁의 상흔'이나 '슬픔'을 나타내기 위해 있는 재료를 화면에 쏟아부었다면, 아래 세대 작가들은 물질의 속성을 탐구하기 위해 또는 회화의 본질에 다가가기 위해 재료를 실험하는 것에 더 가깝다. 또한, 1970년대의 단색화에서도 재료는 중요하게 여겨졌지만, 1990년대 이후와는 차이점이 있다. 풀어 이야기하자면, 권영우의 한지가 한민족의 상징으로 해석되고, 이우환의 자연석이 서구의 창조 개념을 비판하는 목적을 갖는 것으로 여겨졌듯, 1970년대 추상 작품에서 사용된 재료는 무거운 상징성을 부여받았다. 그러나 김춘수, 박영남의 물감이나 최인선의 혼합재료, 그리고 장승택과 남춘모의 산업재료는 그러한 상징적 의미나 정신적인 내용을 담고 있지 않다(또는 그런 식으로 해석되지 않는다). 즉 이전에는 회화가 어떤 내용이나 정신을 담는 그릇이고 재료의 사용은 그 목적을 달성하기 위한 수단이었다면, 1990년대 이후에는 물성 자체를 드러내고 실험하는 것이 내용이자 목적인 것이 큰 차이라 할 수 있다.

추상의 자기비판

1990년대 이후의 한국 추상은 대개 이전 추상, 특히 모더니즘 추상에 대한 비판적 시각을 갖고 있지만, 이 중에는 서구 모더니즘의 편협함을 보다 적극적이고 직접적으로 비판하는 작품군이 존재한다. 이인현(1958-), 문범(1955-), 노상균(1958-), 천광엽(1958-) 등의 작업이 여기에 속하는데, 모더니즘 추상이 강조하던 평면성에 대한 거부와 이분법적 경계 흐리기 등이 이들에게서 보이는 대표적 전략이다.

이인현은 1992년 후반부터 시작한 〈회화의 지층〉 시리즈에서 캔버스의 측면을 적극적으로 사용해 왔다. 캔버스의 정면에서 비교적 균질한 청색을 발라 물감이 자연스레 측면으로 흘러내리게 하거나 동그란 점을 캔버스의 모서리에 찍어 한 점이 두 면, 또는 세 면에 함께 존재하게 한다. 그리고 캔버스의 측면을 두껍게 하여 입체감을 준다. 즉, 이전까지 회화에서 배제되어 왔던 캔버스의 측면에 큰 중요성을 부여한 것이다. 이는 정헌이를 비롯한 여러 학자들이 말하듯, 오랜 시간 회화가 써온 '정면의 역사'에 대한 공격이라 할 수 있다.[7] 그리고 이인현이 추상을 고수한다는 점에서 특히 그린버그식 모더니즘 추상의 평면성 강조에 대한 비판을 의미하기도 한다. 작품 관람에 있어서도 정면의 우위는 깨졌다. 한 자리에 서서 캔버스의 정면만을 감상하는 종래의 방식으로는 이인현의 작품을 관람할 수 없기 때문이다. 그의 작품은 위, 아래, 옆, 정면에서 모두 보아야 하는, 다시 말해 몸을 움직이며 감상해야 하는 작품이다. 관람방식에 있어서도 '눈'만을 강조하던 그린버그 모더니즘에 대한 대안을 제시하고 있는 셈이다.

7 정헌이, 「이인현의 회화적 인스톨레이션: '회화의 지층—옆에서 바라본 그림」, Lee In-hyon 개인전 카탈로그, 가인 갤러리, 1995, 페이지 없음.

추상 이후의 추상

그림 4 이인현, 〈회화의 지층〉, 1994, oil on canvas, 10×10×10cm.

그림 5 문범, 〈천천히 같이 #20204〉, 2000, 린넨에 오일스틱, 바니시, 151×305×12cm.

문범은 1990년대 초부터 캔버스 가장자리에 아연판이나 나무 조각을 붙임으로써 회화의 틀을 부각하는 방식을 사용하여 작품외 경계와 작품을 정의하는 것은 무엇인가에 대한 고민을 표출해 왔다. 그리고 1990년대 중반부터 시작한 〈Slow, Same〉 시리즈에서는 바탕칠을 하지 않은 캔버스의 다섯 면에 청색 혹은 빨간색 오일스틱을 손가락으로 여러 차례 문질러 번지는 흔적을 만들었다. 그 흔적들은 문지르는 속도와 횟수에 따라 다양한 추상의 형태를 형성하는데, 이는 언뜻 관념 산수화와 같은 인상을 준다. 이렇게 추상이기도 하면서 구상적 특성도 갖고 있는 문범의 작품은 종래의 추상/구상이라는 이분법적 구분, 또는 구상에 대한 추상의 우위라는 모더니즘의 주장을 비판한다. 동시에 이인현과 마찬가지로 캔버스의 측면을 포함한 다섯 면에 그림을 그리는 "오면회화"를 제시함으로써 모더니즘 추상회화가 갖는 평면성에 대한 집착을 거부한다. 나아가 1998년부터 문범은 자동차 도료인 폴리 아릴 우레탄을 컴프레서로 분사시켜 추상의 화면을 만든다. 고급미술로 정의되던 추상의 형상이 상업적인 재료로 이루어진 이 시리즈는 고급과 저급, 순수와 상업미술이라는 모더니즘적 경계를 넘나든다. 그의 작업은 결국 추상이라는 모더니즘의 대표적인 형식을 사용하면서 그 배타성과 이분법적 속성에 대한 비난을 내포하고 있다.

비슷한 맥락에서 노상균은 1992년부터 번쩍이는 싸구려 재료인 시퀸으로 캔버스를 뒤덮는 추상 작업을 선보여 왔다. 그는 시퀸을 사용하는 이유에 대해 본인이 작업을 통해 이야기하고 싶은바, 즉 어떤 사물이 보이는 그대로 존재한다고 믿지만 실제로는 그렇지 않을 수도 있다는 것을 은유적으로 표현하는 데 적합한 재료이기 때문이라 설명한다. 그의 말대로 시퀸으로 뒤덮인 평면 작품은 착시현상을 만들어낸다. 캔버스에 평평하게 붙여졌음에도 화면에 높낮이와 깊이가 느껴진다는 점에서 특히 그렇다. 시각적 일루전을 배타시해 온 추상에서 원

그림 6 노상균, 〈Another End #70903 (matt purple)〉, 2007, 캔버스에 시퀸, 145×145cm.

근과 고저의 느낌을 주는 것은 노상균이 구상과 추상적 요소를 대립항으로 설정하지 않았음을 뜻한다. 동시에 시퀸은 저급미술과 고급미술, 상업예술과 순수예술이라는 구분 또한 흐린다. 구상과 추상, 저급과 고급, 상업과 순수라는 모더니즘적 구분을 노상균은 비껴간다고 할 수 있다.

천광엽은 단색의 화면에 작은 점을 덧댄 작품을 제작해 왔다. 수많은 점들을 출력하여 타공한 시트지를 캔버스 표면에 붙임으로써 볼록한 요철 효과를 남기고, 그 위에 다시 유화 물감을 올리고 사포로 갈아내면서 부조적 효과를 배가시키는 방법을 통해 만들어진 작품이다. 멀리서 작품을 볼 때는 작품을 한번에 파악할 수 있을 것 같지만, 가까이 다가가 보면 표면을 뒤덮는 무수한 동그라미 때문에 관람자는 시선을 어디에 둘지 모르는 혼돈을 느낀다. 깔끔하고 명확한 모더니즘 색면 회화의 외관과 시각과 두뇌 사이를 끝없이 상호교류시키는 옵아

트의 성질을 한 화면에 종합한 셈이다. 천광엽의 작업을 바라보는 관람자의 시선/눈/지각은 무수한 점 위를 끊임없이 움직인다. 고정된 자리에 선 채 작품 깊숙이 들어가는 모더니즘적 시선과는 확연히 다르게, 화면의 표피 위를 떠돈다.

위와 같은 작가들의 작품에서 공통적으로 읽어낼 수 있는 것은 추상을 통해 (서구)모더니즘 미술에 대한 대안을 제시한다는 것이다. 물론 이전의 한국 추상도 유럽과 미국의 추상미술과 다른 점을 강조하며 서구 모더니즘을 비판하는 작업이 있었다. 그러나 이 둘 사이에 차이점이 있다면, 1990년대 이후에는 작품이 제시하는 서구 모더니즘에 대한 비판/대안을 '한국적'이라 해석하는 경향이 줄어들었다는 점이다. 이전에는 작가들도 서양에 대립한 개념의 한국적 추상을 만들고자 노력했고, 비평가들 또한 추상 작품을 통해 서구 미술과 다른 부분에서 한국적인 면을 찾아내려 했다.[8] 그러나 1990년대 이후의 작가들은 선배 화가들처럼 서양에 대비되는 한국 추상을 만들겠다는 목표의식을 갖고 있지 않고, 비평 역시 서구 모더니즘을 비판하는 성향이 있다고 해서 그것을 '한국적'이라 풀이하는 경우는 별로 없다. 앞서 말한 이인현, 문범, 노상균, 천광엽의 작품이 서구 모더니즘과 다른 측면을 갖고 있더라도 이것을 굳이 작가가 동양(한국)인이기 때문이라고 해석하지 않는 것이다. 작가들이 제시하는 대안(이인현의 측면회화나 문범의 오면회화, 노상균의 시퀸, 천광엽의 타공판 등)이 동양적(한국적)이라고 표현하는 경우도 많지 않다.

이러한 변화는 상당 부분 1990년대 이후 미술계의 국제화에 연

8 예를 들어 단색조 회화의 경우, 작가와 평론가들은 자연과 인간을 대립항으로 설정하고 자연을 지배하고자 하는 서양의 근대주의를 비판하며 이에 대한 대안이 바로 단색화 속에 내재한 무위자연의 사상이라 강조했다.

추상 이후의 추상

유한다고 해석할 수 있다. 1980년대 이전은 국제 감각과 한국적 정체성이 상호배타적으로 이해되던 때였기에 서양의 얼굴을 한 추상미술에서 한국의 정신을 찾아내고자 하는 노력이 필수적이었다. 반면, 본격적으로 국제 교류가 활발해지며 미술의 다원화가 급속도로 진행된 1990년대 이후에는 더 이상 서양의 언어와 동양(또는 한국)의 언어를 구분하지 않게 되었고, 서구 모더니즘을 비판하는 경향은 한국뿐만 아니라 동시대 동서양의 많은 작가들에게서 나타난다는 사실이 한국의 미술계에 실시간으로 소개되었다. 따라서 작가와 비평가들 모두 추상에서 굳이 한국적인 면을 찾아내야 한다거나 모더니즘을 비판하는 것에서 동양적인 측면을 찾아내야 한다는 암묵적 요구로부터 자유로워진 것이다.

추상과 장식 사이

20세기 초 유럽에서 추상은 현실로부터의 초월을, 20세기 중반 미국에서 추상은 현실로부터의 분리를 목표로 했다. 마찬가지로 1970년대 한국에서 추상은 "퇴폐적인 서구식 대중문화"에 대한 대안으로 "고고한 동양적(한국적) 정신의 세계"를 추구했다.[9] 시대와 지역은 다르지만, 추상은 세속으로부터 구분되는 세계를 의미한 것이다. 비록 작가들의 바람처럼 추상이 현실로부터 완전히 유리될 수는 없었더라도, 적어도 관념, 목표, 외관상 추상은 현실로부터 분리된 미적 구원의 세계였다. 어쩌면 추상적 이미지에 내재한, 마치 패턴과 같은 장식적 속성을 알고 있었기에 추상 작가들은 현실과 추상 사이의 구분을 더

9 권영진, 「1970년대 한국 단색조 회화 운동—'한국적 모더니즘'에 대한 비판적 고찰」, 이화여자대학교 미술사학과 박사학위 논문, 2014, p. 34.

그림 7-1, 그림 7-2 홍승혜, 〈유기적 기하학〉, 2003, 강남 교보빌딩 설치 광경.

욱 강조했던 것인지도 모른다. 그러나 1990년대 이후의 작가들은 선배 작가들과는 달리 추상이 현실에 들어와 장식적 기능을 담당하는 것을 두려워하지 않는다. 오히려 그들은 예술과 현실을 가르던 캔버스 틀을 버리고 적극적으로 추상의 형태가 삶에 완전히 녹아드는 것을 택한다.

1990년대부터 〈유기적 추상〉 시리즈를 시작한 홍승혜(1959-)는 그 대표적인 작가다. 그녀는 컴퓨터 프로그램으로 만든 기본 도형인 사각형을 컴퓨터의 '복사(copy)'와 '붙여넣기(paste)' 기능을 이용하여 원하는 만큼 복제하여 출력하는데, 이에 따라 추상 형태인 사각형은

추상 이후의 추상

그림 8 홍승혜, 〈광장사각〉, 2012, 아뜰리에 에르메스 전시 광경.

수월하게 무한 증식할 수 있게 되었다. 이 생명력 강한 사각형은 처음에 작은 크기로 시작했으나 점차적으로 크기가 확장되어 실제 공간을 점유하는 방향으로 진행되어 왔다. 즉, 컴퓨터 화면 속에 있던 사각형이 갤러리 벽으로 진출했고, 점차 크기가 커지며 갤러리 벽을 잠식했고, 나아가 레스토랑의 유리벽이나 빌딩의 건물 벽을 장식했다. 한 발 나아가 사각형은 홍승혜가 디자인하는 3차원의 실제 가구로 활용되기도 한다. 미술관 안에서 예술로서만 기능하던 추상 작품이 사람들이 밥을 먹고, 일을 하고, 쇼핑을 하는 일상의 공간으로 들어오고, 가구가 되어 실용적인 기능을 담당하게 된 예라고 할 수 있다.

이상남(1953-)의 작업 〈풍경의 알고리듬〉은 원, 직선, 타원과 같은 기하학적 형상들과 나누기 부호와 같은 수학적 기호가 만나 어떤 기계 이미지를 연상시키는 추상 형태를 구성한다. 수학의 도식이나 컴퓨터 문자표 등에서 발췌한 형태와 깔끔한 형식의 더블 플레이로 수

학적인 명료함과 미래지향적인 성격을 갖는 이상남의 작업은 미술관 뿐만 아니라 폴란드 포즈난 신공항,[10] 일본 도쿄 주일 한국대사관 신청사, KB 손해보험(구 LIG 손해보험) 연수원의 내부에 대규모로 설치되었다. 이 작업은 규모가 매우 크기에 마치 벽화처럼 보인다.[11] 오래전, 회화가 담당했던 건축의 일부로서의 역할을 충실히 수행하고 있다고 할 수 있다. 뿐만 아니라 이상남의 작업은 프랜차이즈 커피숍인 커피빈의 기프트 카드 앞면에 사용되기도 했다.[12] 20세기 전반 현실을 떠나 초월적인 유토피아를 지향하던 기하추상이 20세기 말에 이르러 지상에 발을 딱 붙이게 된 셈이다.

고낙범(1960-)과 양주혜(1955-)의 추상 작품은 서울시민이 항상 이용하는 공간 속으로 들어왔다. 서울시가 주도하는 공공미술인 "도시 갤러리 프로젝트"(2007-2010년)의 일환으로 작품이 사용된 것이다. 고낙범의 작업 〈스트라이프: 속도〉는 옥수역 승강장 한 칸 벽에 자리하고 있다. 이는 각기 다른 110가지의 색깔을 입힌 작은 정사각형 타일을 벽에 배치하여 마치 모자이크 같은 효과를 주는 작업으로, 지하철이 달리면 착시효과로 인해 '색점'이 '색띠'처럼 보이게 된다. 한편 양주혜의 작품 〈빛의 문〉은 옥수역 교각 기둥과 천장에 설치되었다. 그녀의 트레이드마크인 바코드 문양에 색을 입힌 대규모 작업이다. 현실과 유리되기를 추구하던 추상이 '바코드'라는 현실 속 문양을 입고 도시의 삶 속으로 뛰어들었다고 할 수 있다. 서울시민이 이용하는 장

10 이상남의 작품은 원래 포즈난 미디에이션 비엔날레 출품작이었지만, 비엔날레를 위한 일회성 작품 전시에 그치지 않고, 포즈난 신공항 메인 로비에 영구히 남게 되었다.

11 폴란드 신공항에는 73×3m, 주일 한국대사관의 벽면과 천장에는 각각 11.3×4.4m, 11.3×6.5m, KB 손해보험에는 36×2.5m 규모의 작품이 설치되었다.

12 이에 대해 소비자들은 "문양이 깔끔하니 예쁘다"던가 "프렛즐 같아 보인다"는 평을 내놓았다. http://cafe.naver.com/starbucksgossip/498444 (2016년 8월 16일 접속)

소에 설치된 고낙범과 양주혜의 작품은 공공미술이 시민의 생활 속에 거슬리지 않게 존재해야 한다는 프로젝트의 방침에 어긋나지 않으면서 삶 속에서의 추상의 가능성이 증명된 예다. 현실을 초월한, 또는 현실과 분리된 추상이 이제는 도시를 아름답게 장식하는 디자인의 기능을 수행하게 된 것이다.

이처럼 1990년대 이후 한국 추상에서는 의도적으로 삶과 예술의 경계를 모호하게 만들고자 하는 적극적인 움직임이 포착된다. 이러한 현상은 미술 내부, 그리고 국제적으로는 '예술을 위한 예술'에 대한 회의와 반성에서 비롯되었다고 보인다. 미술 그 자체를 추구하는 것이 아니라, 삶과 점점 더 가까워지려는 성향이 짙어지는 현대 미술의 흐름 속에서 추상 역시 더 이상 상아탑 안에 갇히기를 거부하고 적극적으로 삶 속으로 녹아드는 것이다.

한편 외부적, 그리고 한국적 요소로는 국가 주도의 공공미술 제도를 꼽을 수 있다. 2007년경부터 정부에서 서울 도시 갤러리 프로젝트나 마을 미술 프로젝트같이 도시 공간 속에서 미술이 기능하는 정책을 추진했는데, 여기에 추상미술 작가들도 참여하게 된 것이다. 공공미술은 불안정한 미술 시장보다는 보다 탄탄한 재원을 갖고 있고, 미술 전문 전시장보다는 작품을 보는 관람자가 훨씬 많기 때문에 작가들로서는 공공미술 프로젝트에 참여하는 것이 재정적으로나 인지도 측면으로나 나쁘지 않은 선택이었으리라 본다.

윤난지는 1994년의 글에서 "포스트 모던 추상은 현실에 깊이 관여한다"[13]고 진단하였는데, 그 말처럼 2000년대에 이르러서 특히 추상이 일상적 삶의 일부로서 기능하는 측면이 강하게 나타난다. 모더니스트들이 추구하던 삶과 예술의 분리로서의 추상이 180도 전환하여

13 윤난지, 「포스트 모던 시대의 한국 추상미술 (하)」, 『월간미술』, 1997. 5, p. 177.

이제는 삶과 예술을 잇는 매개 역할을 하고 있는 것이다.

<center>**</center>

요약하자면, 시각 위주의 정신성을 지향하는 미술, 현실의 삶과 유리되는 고고한 예술로서의 추상 개념은 오늘날 더 이상 유효하지 않다. 앞서 확인하였듯 단색화 이후의 신세대 작가들은 상업미술에 대비되는 순수미술, 저급미술에 대비되는 고급미술로서의 추상을 거부하며, 즉물적이고, 촉각적이고, 기능적인 추상을 추구한다.

더불어 이 시대의 추상은 어떤 배타적 스타일이 아니라 여러 옵션 중 하나가 된 것처럼 보인다. 이 글에서 살펴본 모든 작가는 평면의 추상회화와 더불어 구상회화, 비디오, 설치, 사진을 아우르는 작업 스펙트럼을 갖고 있다. 자신이 이야기하고자 하는 메시지를 다양한 방법으로 풀어내고, 그 방법 중 하나로 추상을 채택하는 것이다. 이는 추상이 타 형식에 대한 배타적 우위를 차지하는 고집스러운 면을 버리고, 훨씬 더 느슨하고 유연해진 개념으로 변모했음을 나타낸다.

이 모든 것들은 결국 모더니즘 이후에 추상이 생존하는 방법이 아닐까 싶다. 그리고 그 변화 속에서 발견되는 흥미로운 면모들은 추상에 대한 논의를 여전히 유의미하게 만드는 충분한 증거일 것이다.

'한국의 회화'로서의 한국화, 1990년 이후

조수진

서화(書畵)에서 동양화(東洋畵)로 그리고 다시 한국화(韓國畵)로, 우리 그림은 지난 백여 년 동안 격동의 역사에 조응하며 숨 가쁘게 변화해 왔다. 한국화는 오늘에 이르기까지 조선시대의 화이(華夷)적 세계관과 일제 강점기의 식민주의(植民主義)로부터 벗어나, 수묵화(水墨畵)와 채색화(彩色畵)의 차등적 이원구조를 재편하고 불화(佛畵)와 민화(民畵) 등의 민속미술을 재발견하며 당대의 일상을 화면에 도입하고자 노력해 왔다. 특히 1990년대 중반 무렵부터 한국화단에는 주목할 만한 현상이 나타났는데, 신세대 작가들을 중심으로 한국화 재래의 매체와 기법, 소재를 탈피하려는 움직임이 일어난 것이다. 이 새로운 한국화 작가들은 이전 세대가 지녔던 전통에 대한 부담을 크게 느끼지 않으면서, 과거의 한국화 작품들을 단지 역사적인 지식의 대상으로만 여기고 있다. 즉 이들에게 전통은 계승 발전해야 할 이상적 규범이라기보다 개인의 독창적인 창조물을 위한 참고자료가 된 것인데, 이로 인해 고구려 벽화(壁畵), 불화, 산수화(山水畵), 문인화(文人畵), 풍속화(風俗畵), 궁중장식화 및 기록화, 단청, 민화 등 한국미술사에 등장했

던 거의 모든 회화적 실천들이 수집 및 가공의 대상이 되었다. 또한 이들은 지필묵(紙筆墨) 대신 아크릴 물감, 혼합재료 등을 사용하고, 대중문화의 캐릭터나 유명 브랜드의 상표를 차용하며, 심지어 영상이나 설치의 영역으로까지 한국화의 외연을 확대하기도 한다.

이런 동시대 한국화의 모습은 외형적으로 한국화와 서양화의 구분을 어렵게 할 뿐 아니라, 이제껏 한국화단이 정립해 온 화론(畫論)과 미적 제도의 근간을 뒤흔들고 있는 것이 사실이다. 이로 인해 기존 관점으로는 동시대 한국화의 감상마저 쉽지 않게 되면서, 이 미술을 대하는 대안적 시각을 시급히 마련해야 할 필요성이 대두되고 있다. 그럼에도 불구하고, 오늘날 한국의 미술계에서 한국화에 대해 말하기란 결코 쉽지 않은 일이다. "동양화에 대해 논하는 것은 고통이다."[1]라는 한 미술관계자의 직설적인 고백에서 알 수 있듯이, 그동안 한국화를 창작하고 전시하며 연구하는 일의 어려움에 대한 이야기는 미술 현장에서 끊임없이 들려오곤 했다. 도대체 무엇이 우리의 그림인 한국화를 그토록 창조하거나 언급하기 불편한 존재로 만든 것일까? 한국화는 유구한 역사를 지닌 한반도의 미술 전통을 계승하는 적장자가 아니었던가? 이 땅에 살면서도 한국화를 낯설어하는 우리는 그렇다면 누구인가? 지금조차 한국화를 올바르게 이해할 수 없다면, 과연 한국화의 미래는 어떻게 될까? 동시대 한국화에 대한 새로운 관점의 해석은 창출될 수 있을까? 본 연구는 그간 수없이 제기되어 온 이 같은 질문에 답하고자 하는, 하나의 미약한 시도이다.

1 홍가이(Kai Hong), 「동양화에서 찾은 21세기 시대정신과 예술성」, 『월간미술』, 2009. 5, 통권 292호, p. 157.

한국화: '한국적 양식의 회화'

한국화를 그 자체로 도무지 해결 방안을 찾을 수 없는 난제, 아포리아(aporia)로 만들어 버린 시작점은 서세동점(西勢東漸)으로 상징되는 개화기와 일제 강점기의 역사였다. 이 시기 근대화와 식민의 경험, 그리고 서양화의 도입이 동시에 진행되면서, '민족 미술 전통의 수호'와 '현대성의 획득'이라는 결코 양립할 수 없는 모순적 목표가 한국화에 부여되었던 것이다. 외세에 의해 (현재의) 나와 전통(과거)의 연결이 단절되었을 뿐 아니라, 그 전통의 원형조차 훼손되었다는 인식은 한국화단으로 하여금 과거/현재, 전통/현대, 동양/서양이라는 이항 대립적 세계관에 머물도록 했다. 그 결과 한국화는 오늘날까지 본질적 전통으로 간주되는 한국적 정신성의 회복을 끊임없이 시도하는 방식으로 그 정체성을 형성해 왔다. 이는 서양화단이 주도하는 미술계에서 한국화가 선택할 수 있는 유일한 방법이었으나, 작가들에게 이미 근대화의 노정에 진입하며 잃어버린 전통의 실체를 다시 찾는 일이란 너무도 지난한 것이었다.

한국화는 이처럼 전통의 계승발전에 몰두하면서도, 다른 한편 현대성의 추구를 통해 당대 미술계의 흐름에 동참하고자 부단히 노력해 왔다. 그 시작은 20세기 초반 조석진, 안중식, 김규진 등 개화기의 한국화 대가들이 지녔던 구본신참(舊本新參)의 정신과 양화 기법의 도입에서부터였으며, 1950년대 이후 신진 한국화 작가들이 국전 동양화부 지배 세력을 비판하며 서구 모더니즘 미술을 적극 수용하면서 본격화되었다. 1960년대 초반 묵림회(墨林會)가 이끈 수묵화의 추상화 경향은 서양 현대미술을 동양의 기법과 재료, 사상을 응용한 것으로 간주하고 이를 수용해 문인화의 일신을 도모하려 했던 사례였다.[2] 문제는 한국화단이 미술에서의 현대성(동시대성)을 서구의 것으로 이해하고

수용하는 과정에서 스스로의 전통을 타자화했다는 데 있다. 그 결과 오늘날 조선 사대부의 선비정신을 갖추고 동양화 특유의 감상 방법인 독화법(讀畵法)이나 평가 기준으로서의 사품론(四品論)³에 통달한 한국화 작가 혹은 애호가는 극히 드문 것이 현실이다. 근대화 과정에서 일어난 전통의 타자화 현상은 또한 전통 개념 자체에 오리엔탈리즘적인 사고를 주입했는데, 동양에 속하면서 서양의 눈으로 동양을 바라보고 이로써 서양과 구별되는 동양만의 특징을 발견해 온 것이 그간의 한국화의 사정이었다.⁴

지난 2007년 서울시립미술관에서 열린 《한국화 1953-2007展》(2007.4.25.-5.27)은 전통(한국)은 현대(서구)에 의해 타자가 될 때 비로소 가시화됨을 여실히 보여준 증거라고 할 수 있다. 이 전시는 '현대 한국화의 기점'이나 '현대화의 의미 설정'을 의도하지 않는다고 주장하면서도, 현대 한국화의 출발을 "추상의 유입과 실험"이라는 제목 아래 김기창(1913-2001), 박래현(1920-1976), 김영기(1911-2003), 이응노(1904-1989) 등의 작품을 통해 설명하고 있다.⁵ 전시 자체가 '한국화의 현대성'은 곧 '서구화'를 통해 이룩되었음을 표명하고 있는 것이다. 주목할 것은 한국화단의 이런 서구의식 현상이 반드시 동시대성과 세계화의 성취로 귀결되지는 않는다는 점이다. 《한국화 1953-2007展》이 비서양적 현상인 현대 한국화가 서양적 용어와 관점을 통해서 의미를 부여받는 실태를 적시한 사례들 중 하나라면, 1988년에 일어난 《세계

2 서세옥, 박세원, 장운상, 민경갑, 정탁영 등이 중심이 된 묵림회의 실험에는 서양 현대미술을 동양정신의 표현으로 파악한 김용준의 문인화론이 영향을 미쳤다. 박계리, 『모더니티와 전통론: 혼돈의 시대, 미술을 통한 정체성 읽기』, 도서출판 혜안, 2014, pp. 256-261 참조.

3 신품(神品), 묘품(妙品), 능품(能品), 일품(逸品)을 말한다.

4 위의 책, pp. 405-408 참조.

5 서울시립미술관, 『한국화 1953-2007展』, 2007, pp. 6-7.

현대미술제: 국제현대회화전, 한국현대미술전》(1988.8.17.–10.5) 사건은 한국화가 실은 현대(동시대)적이거나 세계적인 것조차 아닐 수 있다는 현실을 노출시켰다. 서울올림픽을 기념해 64개국 158명의 미술가가 초대되었던 이 국제적 전시에 포함된 총 21명의 한국작가 가운데 한국화 분야는 단 3명에 불과했던 것이다.[6]

이런 소외의 경험을 통해 한국화단이 얻은 것은 '세계적인 것이 되지 못하면 한국적인 것도 될 수 없다'라는 사실의 재확인이었다. 동시대 한국 미술계의 주축을 형성한 서양화단은 '서양이면서 동양인 것'으로서의 현대미술을 추구해 세계화를 이룩한 바 있다. 그러나 한국화는 이미 근대 이후 그 자체로 '동양이면서 서양인 존재'였음에도, 자신의 전통(과거의 동양)으로부터도, 세계(현재의 서양)로부터도 타자로 간주되는 상황 속에서 '동양도 서양도 아닌 것'이 되어버리고 말았다. 한국화는 이런 이율배반적 입장에 처하면서 현재의 한국미술을 대표하지 못하는 것, 심지어 지금 여기 존재하면서도 부재하는 것이 되었는데, 이런 상태가 지속되는 한 '현대 한국화'가 '동시대 미술로서의 한국의 회화'로 온전히 자리매김하게 될 가능성은 희박하다. 그러므로 현시점에서 동·서양을 이분법적 사고로 파악하는 우리 사회의 의식구조를 근본적으로 바꿀 수 없다면, '동양도 서양도 아닌 것' 역시 '동·서양 둘 다'일 수 있음을 수용하는 인식의 전환이 반드시 요구된다.

'동양이면서 서양인 것'을 '동·서양 공통의 것'으로 보는 시각의 전제 조건은 부정을 통한 순수성의 추구인데, 이런 관점에서는 그 반대항인 '동·서양 공통이 아닌 것'은 불순하게 되어 의미와 가치를 부

6 이민수, 「1980년대 한국화의 상황과 갈등: 미술의 세계화 맥락에서 한국화의 현대성 논의를 중심으로」, 『美術史論壇』, Vol. 39, 2014, pp. 125–132 참조.

여받지 못한다. 동시대 한국의 서양화를 '동·서양 공통의 것'이자 중심으로 간주하고 한국화를 그 대척점에 위치시킬 때 주변화된 이 미술에 투사되는 것은 불순한 것을 제거하고픈 사회의 욕망이다. 작금의 미술계에서 한국화가 겪고 있는 어려움이야말로 그 욕망의 결과물일지도 모른다. 그러나 한국화를 이처럼 '동·서양 공통이 아닌 것', 그래서 결여된 존재로 보는 대신 '동양이 아닌 것과 서양이 아닌 것의 결합', 다시 말해 '비동양적 특징과 비서양적 특징을 함께 지닌 미술'로 바라보면 어떨까. 그 순간 한국화는 중심-주변 관계의 억압으로부터 해방되어 순수로부터 배제된 모든 것들을 포함하는, 미술에서의 동·서양 영역의 확장을 표명하는 긍정적 존재로 규정될 수 있게 된다. 이런 중립적 시각을 수용함으로써 우리는 타자에게 침묵을 강요하거나 독단적인 정치적 위계를 구축하는 이항 대립적인 세계관의 한계를 극복하고 한국화를 이해할 수 있는 것이다.

나아가 동시대 한국화를 동양이 아닌 것과 서양이 아닌 것의 결합으로 해석해야 하는 또 하나의 이유는, 애초에 동양(한국)적인 것과 서양적인 것의 불변하는 본질이란 없기 때문이다. 이는 한국화가 그토록 계승하려 애쓰는 전통에 있어서도 마찬가지이다. 근대 민족주의와 해방 후 국가주의에 의해 추동된 전통 이데올로기는 전통의 순수성을 보존하기 위해 모든 비전통적인 것을 배제해 왔으나, 전통의 원형이란 실은 실체 없는 가상일 뿐이었다. 그러므로 전통이 이미 타자일 뿐 아니라 그 타자조차도 완전히 알 수 없다는 사실을 인식한 후에야, 한국화의 전통 계승은 비로소 유의미한 것이 될 수 있다. 흥미롭게도 1990년대 이후 최근까지 한국화의 전개 양상은 이상의 새로운 전통 개념에 입각해 진행되고 있는 것으로 보인다. 동시대 한국화 작가들이 한국화 고유의 형식을 유지하려는 의지를 지니되 이데올로기화된 전통은 거부하는 모습을 보이고 있는 것이다. 이들은 '한국화가 그 자체로

한국 고유의 정신성을 담지하고 있다'고 주장하는 대신, 한국화 특유의 매체, 기법, 소재를 당대 현실에 대한 인식의 수단으로 삼을 때 비로소 한국화의 정신성이 발현된다고 여기고 있다. 이는 곧 전통이 선험적으로 '존재'하기보다는 특정 조건이나 목적 아래에서 '의식'된다고 간주하는, 다시 말해 '전통은 그것을 의식하는 순간 전통이 된다.'고 보는 태도이다.

최근의 한국화에서는 비서양적 미술의 매체인 종이, 먹, 붓과 정신성으로서의 선비정신, 형식으로서의 진경(眞景)산수화, 민화 등과 비동양적 미술의 매체 및 작가의 개인적 독창성, 조형적 특질 등이 한 화면에 공존한다. 본 연구는 이런 한국화를 '그 자체로 동·서양의 혼종인 한국사회의 성격을 미술의 재료, 도구, 소재, 기법, 창작 태도 등을 통해 재현하는, 동시대 회화의 특수한 한 양식'으로 정의하려 한다. 이로써 '한국화'는 우리 시대의 '한국적 양식의 회화'가 되어, 다른 회화 양식들과의 차이를 통해 의미를 고찰할 수 있는 존재가 된다. 이제 본 연구는 이어지는 글에서 이들 동시대 한국화의 구체적 양상을 살펴볼 것인데, 연구자는 그 과정에서 무엇보다 대상이 될 작가의 '나는 누구이며, 어떤 목소리로 말하는가?'라는 질문에 귀 기울이고자 한다. 한국화 작가들은 그동안 식민 지배와 서구문화의 유입으로 인해 '나로서 말하기 어려운', 다시 말해 이 땅의 미술가 주체로서 자주적이고 능동적으로 발언할 수 없는 고통을 겪어 왔다. 주체성의 정립은 한국화 작가를 동·서양 혼종적인 미술가 주체로 규정하고자 할 때 더욱 중요한 문제가 된다. 모든 이질적인 것들의 복잡한 '얽힘'인 한국화의 정체성을 확인할 수 있는 유일한 방법은, 그 세계의 창조자로서의 미술가의 의도이기 때문이다. 결국 그는 스스로 한국화 작가여야만 하는 것이다.

'한국의 회화'로서의 한국화, 1990년 이후

동시대 한국화의 양상

1) 전통회화 형식의 변용

동시대 한국화 작가들에게 산수화, 문인화, 풍속화, 민화 같은 우리 고유의 회화 형식은 여전히 그들 예술세계의 모태이자 출발점이다. 특히 동양인의 자연관이 반영된 전통회화의 대표적 화목(畵目)인 산수화는 지금까지도 한국화 작가들의 주된 탐구의 대상이 되고 있다. 이들에게 산수화는 문인(文人)의 도덕성과 지혜를 함양하는 수양의 도구나 이념적 이상향의 심미적 구현이라기보다는, 겸재 정선(謙齋 鄭敾, 1671-1751)의 진경산수화로부터 비롯된, 현실적 경관의 재현으로서 이해된다. 동시대 한국화 작가들은 중국의 화본을 방작(倣作)하는 대신 조선 산천을 직접 사생(寫生)했던 진경 산수화가들의 정신을 이어받아, '한국인의 삶을 둘러싼 실제 환경으로서의 산수'를 창조하기 위해 매진하고 있는 것이다. 문제는 이미 근대화를 완료한 현시점에서 한국의 산수(자연)가 더 이상 과거와 같은 모습일 수는 없다는 것인데, 최근 활발히 활동 중인 한국화 작가들은 이에 대한 치열한 모색을 진행하고 있다.

동양의 그림은 오랜 세월 개인보다는 집단을, 개성보다는 보편성을 중시해 왔으며, 이로 인해 전통회화의 소재는 정형화되고 독화법이나 평가 기준 또한 변하지 않고 유지되었다. 그러나 20세기 이후 전통회화의 이론과 실천은 크게 흔들릴 수밖에 없었는데, 근대화의 기획이 우리 민족에게 세계를 서구적인 시각으로 바라보도록 강요했기 때문이다. 그 결과 현대 한국인의 눈에 비친 산수(자연) 역시 '스스로 그러한 이법(理法)'이 실현되는 장소이자 인간 문화를 '바른길(正道)'로 인도할 근원에서, 인간이 관찰하고 정복해야 할 미지의 세계이자 자본에 대한 인간의 욕망을 충족시키는 대상이 되었다.[7]

유근택(1965-)은 이처럼 변화한 동시대인의 자연관을 작품을 통해 여실히 드러낸다. 그에게 자연, 즉 자신을 둘러싼 환경은 전적으로 사적인 조건이자 물질적인 대상이며, 이에 따라 작품은 작가인 '나'가 주변 세계를 개인적으로 체험한 기록물이 된다. 즉 유근택 주위의 세상은 천하의 명산이 아니라 〈창밖을 나선 풍경〉(1999, 그림 1)에서처럼 동네 주변의 장소이기에, 그의 작품은 이상향으로서의 산수화가 아닌 일상적 풍경으로서의 산수화가 되는 것이다. 결국 유근택은 동양적 주체인 '우리 중 하나'라기보다는 서구적인 주체로서의 '개인'인 것인데, 이로 인해 그에게는 지극히 은밀한 사적 공간조차 의미 있는 풍경이 된다. 작품 〈자라는 실내〉(2007)에서 그는 한 개인이 살아 숨 쉬는 가장 실질적이고 현실적인 공간인 아파트 실내를 오직 스스로의 '눈'으로 마주 대하며 치열히 탐구한다. 이를 위해 본인 작업의 가장 기본적인 기법인 '모필소묘'에 호분과 과슈를 이용한 채색을 더하게 되는데, 이는 작가의 말처럼 "현대사회에는 운필(運筆)만으론 해결할 수 없는 지점들이 있기에, 수묵과 채색의 구분을 떠나 진정 '나'로부터 발생하는 '형식'을 창조하기 위해서"이다.[8] 그리하여 전통회화의 준법(皴法)이나 여백을 버리고 화면의 전면에 대상을 배치해 초현실적 장관을 창출해 낸 유근택의 〈자라는 실내〉는, 한 개인의 영혼의 안식처로서의 장엄한 자연이 된다.

　　나와 대상이 하나가 될 수 있는 장소는 바로 현실의 내 삶이 위치

7　김백균, 「'서화' 시대에서 '미술' 시대로, 그 전환 과정 속의 산수화(山水畵) - 전통의 재인식과 현대의식의 반영 사이에서」, 서울시립미술관, 『한국화 1953-2007 展』, 2007, pp. 55-56 참조.
8　윤진섭, 「사물과 지각, 그리고 몸의 수행성」, 한국문화예술위원회, 『오늘의 미술가를 말하다』, 도서출판 학고재, 2010, p. 306; 유근택, 『지독한 풍경: 유근택, 그림을 말하다』, 북노마드, 2013, pp. 16-17.

그림 1 유근택, 〈창 밖을 나선 풍경(1piece)〉, 1999, 한지에 수묵채색, 각 78×149cm.

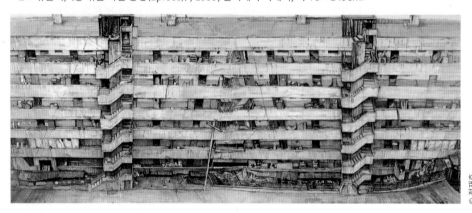

그림 2 정재호, 〈청운동 기념비〉, 2004, 한지에 채색, 454×182cm.

230

하는 구조라는 의식은 정재호(1971-)의 아파트 형상에서도 발견된다. 작가는 작품 〈인왕궁 아파트〉(2006)에서처럼 유년기의 옛집에 대한 단상을 좇아 1960-1970년대 아파트의 정면을 기념비적으로 재현하고 있다. 2005년 열렸던 그의 전시 《오래된 아파트》의 제목이 말해주듯 '오래된 것'은 정재호의 시선이 줄곧 머무르는 지점인데, 이는 한때 새것이었으나 급속한 근대화의 과정 속에서 밀려나 폐기된 모든 존재가 지닌 속성이다. 작가는 이 낡은 공간으로서의 아파트 풍경을 통해 진보와 발전의 논리 속에 스러져간 모든 현대인의 삶을 애도한다. 그러므로 마치 조선시대의 초상화를 보듯 정밀하게 묘사된 그의 도시 풍경화 〈청운동 기념비〉(2004, 그림 2)는, 한 개인 나아가 사회 전체의 일상의 기록으로서의 역사화인 동시에 '삶의 체취'라는 골기(骨氣)가 담긴 건물의 초상이 된다.[9] 이처럼 정재호의 아파트가 개인적 삶의 기억이 투사된 도시의 공간이라면, 이여운(1973-)의 〈도시의 여름〉(2003)이나 윤세열(1976-)의 〈남대문〉(2015)은 빌딩 숲의 묘사를 통해 현대의 '산수'는 바로 우리를 둘러싼 시공간으로서의 '도시'라는 사실을 주지시킨다. 마치 도시의 청사진 같은 원근법적 구도의 빌딩들 사이에 인간의 모습이란 없다. 개인은 도시의 자가발전(自家發電)적인 움직임 속에서 철저히 소외되어 있는 것이다.[10] 이여운과 윤세열이 오직 모필(毛筆)만을 통해 창출하고 있는 이 차갑고 냉정한 감수성이야말로, 동시대 산수화의 새로운 사의(寫意)일지 모른다.

앞서 설명한 작가들이 각자 나름의 방식으로 도시의 진경을 탐구하고 있다면, 김선두(1958-)는 고향인 남도 농촌의 자연 풍경을 통해 동시대 산수화의 영역을 확장하고 있다. 그는 1990년대부터 자신의

9 이대범, 『투명한, 반투명한, 불투명한 미술』, 북노마드, 2013, p. 194.

10 국립현대미술관, 『진경(眞景)-그 새로운 제안』, 디자인사이, 2003, pp. 150-151.

〈남도연작〉에서 논과 밭, 강 등의 모습을 완만한 곡선, 추상화된 대상, 부감법을 이용한 구성 등으로 신선하게 표현해 냈다. 나카무라 요시오(中村良夫)의 말처럼 풍경이 '사람을 둘러싸고 있는 환경이 그의 눈에 보이는 것'이라면, 김선두의 작품 〈행(行)-둥근 바다〉(2006)는 이의 대표적인 사례일 것이다. 화면 속 투박하지만 따스하고 포근한 풍경은 바로 작가 본인의 눈에 비친 고향 마을의 모습이다. 즉 그에게 자연이란 지극히 주관적인 의미를 지닌 장소인 것인데, 그곳의 풍경이 작가처럼 농촌에서 태어나 자란 수많은 다른 사람들에게 도달하는 순간 작품은 보편적인 것으로 변화하게 된다.

대자연을 개인적 삶과 연관시키는 이런 작업 방식은 김민주(1982-)의 〈휴가(休家)〉(2012)에서도 찾아볼 수 있다. 평범한 다세대 주택의 내부에 자리한 이상적 풍경으로서의 산수는 각박한 현실 속 도시인이 꿈꾸는 진정한 휴식의 상징으로서의 자연이다. 국민의 대다수가 도시에 거주하고 있는 지금, 작가를 비롯한 한국인의 이상향은 오래전 떠나 온 고향이 아닌 바로 이곳, 현재의 거주지인 것이다. 이처럼 대자연을 나의 집으로 끌어들인 도시인은 곧 집을 소유하듯 자연을 소유하고 싶다는 욕망을 갖게 된다. 그리고 그 자연에 개인의 소유욕이 투사되게 될 때, 우리 시대의 산수는 자본의 대체물이 된다. 이제는 순수예술조차 상품미학으로부터 자유롭지 못한 현실을 대변하듯, 김신혜(1977-)의 〈the Alps〉(2012)에서 산수는 마침내 상품 디자인으로서의 자연 이미지가 되었다. 세계 각국의 물병과 술병에 부착된 상표들이 공통적으로 산과 강, 폭포의 이미지를 담고 있다는 사실은, 현대 인간의 감성을 주조하는 권력이 자본이며, 자연조차도 교환 가치의 실현에 몰두하는 상품-기호의 영역에 포섭되었다는 점을 일깨워 준다. 동시대의 산수화는 상품 로고와 다를 바 없는 것이 된 것이다.

이처럼 많은 한국화 작가들이 현실 경관과 작가의 체험 및 주관

그림 3 서은애, 〈계절과 함께 흘러가다-가을〉, 2009, 종이에 채색, 126.3×99.7cm.

적 해석을 결합함으로써 진경산수의 동시대적 변용을 추구하고 있는 데 반해, 서은애(1970-)는 관념적 산수화를 작업의 근간으로 삼고 있어 독특하다. 그녀는 전통 산수화의 이미지들을 부분적으로 차용한 작품 〈계절과 함께 흘러가다-가을〉(2009, 그림 3)에서, 가난 속에서도 편안한 마음으로 도(道)를 추구하는 옛 선인들의 안빈낙도(安貧樂道) 정신을 표현하고자 한다. 과거 동양의 산수화는 예술적 상상을 통한 자연의 간접체험의 수단이었으며, 그림 속 인물은 관람자가 자신을 투사

할 수 있는 대리자 역할을 해왔다. 그러나 서은애는 자신의 모든 작품 속에 본인의 얼굴을 그려 넣음으로써, 현대인인 작가의 이상세계와 선조들의 그것이 다를 바 없음을 피력하고 있다. 또한 〈분홍하늘의 날다〉(2006)에서, 옛 산수화 속 공간을 가로지르며 행글라이더를 타고 날아가는 그녀의 환희에 찬 얼굴은 이 작품이 온전한 즐거움을 얻은 작가 자신의 정서를 표현한 자화상임을 알려준다.[11] 흥미로운 것은 지극히 개인적인 무릉도원으로서의 그녀의 회화가 동시대인의 동양적 이상향에 대한 상투적 이해를 상징하는 기호로서도 작용한다는 점인데, 이런 방식으로 서은애의 개인적 세계는 다시금 보편성을 획득하게 된다.

한편 동시대 작가들이 참고하고 있는 또 하나의 중요한 한국화 형식은 바로 시(詩)·서(書)·화(畵) 일체 정신의 이상적 구현으로서의 문인화이다. 동아시아 전통회화의 역사에서 문인화는 서권기(書卷氣) 문자향(文字香)이 담긴 문인(文人) 취향의 시적(詩的) 그림으로서, 직업 화가들의 사실적인 그림보다 훨씬 품격 있는 것으로 여겨졌다. 최근의 한국화 작가들은 전통 문인화의 근저에 자리한 사상과 문학적 내용을 그대로 답습하는 대신, 작품 속에서 시·서·화 세 요소의 공존을 유지하면서도 이를 동시대적으로 변용해 표현하고 있다. 김선두(1958-)는 〈어느 봄날〉(2014, 그림 4)에서 사군자(四君子) 중 매화(梅花)라는 문인화의 대표적인 소재를 가져와, 세상을 떠난 지인을 추억하는 산문을 덧붙여 작가의 심경을 드러낸다. 작품 속 매화나무 가지 위에 앉은 새는 보고 싶은 지인의 상징으로서, 그것이 지닌 지극히 개인적인 의미의 함축성으로 인해 일종의 사회적 소통의 도구로 기능했던 전통회화

11 "나의 작품은 나의 정서를 표현하기 위함이다. 그 정서를 그대로 전달하기 위해 익살스러우면서 다양한 나의 표정을 작품 속에 그려 넣었다." 이·소·아, 『예술가에게 길을 묻다: 이·소·아가 만난 우리 예술가 14인과의 대화』, 미술문화, 2006, p. 77.

그림 4 김선두, 〈어느 봄날〉, 2014, 장지에 먹 분채, 90×60cm.

의 보편적 상징과는 다른 역할을 맡게 된다.

전통회화를 상징적 도상으로 이뤄진 세계로 본다면, 그 상징들의 체계는 조선시대 사람들의 삶의 형태 및 사고의 구조와 밀접한 연관이 있을 것이다. 상징은 '그것은 이런 의미다'라는 공동체 내부의 약속이며, 그 공동체의 의식구조를 알 수 있게 하는 단초이기 때문이다. 전통회화는 상당수가 기복적이거나 길상적인 의미를 담고 있는데, 이는

그림 5 박윤영, 〈하얀 코끼리 같은 언덕〉, 2005, 비단 족자 위에 먹, 210×46, 210×79, 210×46cm.

우리 조상들이 도상이나 문자에 주술적 힘이 있다고 믿었기 때문이다. 박윤영(1968-)은 전통 사회에서 그림이나 문자에 의미를 부여해 온 방식을 현대적이고 개인적인 것으로 전환하는 작업을 선보이고 있다. 이를 위해 그녀는 기존 문자 대신 〈하얀 코끼리 같은 언덕(Hills like White Elephants)〉(2005, 그림 5) 등의 작품에서 찾아볼 수 있는 특수한 픽토그램(pictogram)을 고안했다. 의미하는 내용을 상징적으로 시각화한 일종의 그림문자인 픽토그램의 본래 목적은 모든 사람이 그 뜻을 즉각적으로 이해할 수 있는 것이다. 따라서 픽토그램의 성격은 보편적이어야 함이 마땅하다. 그러나 박윤영의 작품 속 그것은 오직 작가만이 해독할 수 있는 상징 기호가 되어, 보편성을 상실하는 동시에 관람자에게는 새로운 회화적 이미지가 된다.

이로써 박윤영의 픽토그램은 그녀의 감정이나 사상 등을 다른 사물이나 상황에 빗대어 표현한 객관적 상관물(客觀的 相關物)이 된 셈인데, 작품 〈픽톤의 호수(Pickton Lake)〉(2005)는 동양과 서양, 과거와 현재, 미술과 문학, 회화와 기타 미술 장르를 총망라해 집대성된 작가의 객관적 상관물의 총체라고 할 수 있다. 이 작업은 캐나다의 밴쿠버에서 일어난 엽기적인 살인 사건[12]을 작가가 직접 글로 적어 재구성한 후, 이를 이미지화해 병풍, 족자, 신문 스크랩, 비디오 등으로 나눠 전시한 일종의 종합적 설치 작업이다. 여기서 죽음에 대한 작가의 개인적 감정은 예술적 사물(작품)을 통해 간접적으로 드러나게 되는데, 이는 화가의 정서를 그대로 노출하는 서구의 표현적 미술과 비교할 때 상당히 비서양적인 성격의 것으로, 박윤영은 바로 이런 방식으로 서양의 동양으로의 몸바꿈을 이뤄내고 있다.

그림과 문자, 즉 도상기호와 상징기호의 관계를 탐구하는 위와 같은 실험은 손동현(1980-)에게는 민화 문자도(文字圖)[13]를 차용하는 형태로 구현된다. 민화는 조선 후기 민중에 의해 자생적으로 제작되어 소통된 실용화로서, 그 외형만 궁중회화나 사대부 회화와 비슷할 뿐 내면에는 기층문화의 미의식이 자리하고 있다. 민화를 조선 민중의 집단 체험에서 창출된 상징체계로 간주할 때, 충(忠), 신(信), 효(孝), 수(壽), 복(福) 등이 그려진 일종의 '뜻그림'인 문자도는 당대의 유교 사상과 기복신앙을 상징하는 기호로서 이해될 수 있다. 손동현은 작품 〈코카콜라〉(2006)에서 문자도 형식을 차용하고 그 상징성을 대중문화와 연결시켰는데, 본래 민화가 지녔던 상층문화에 대한 도전적 성격을 고

12 작가가 직접 거주했던 캐나다 밴쿠버에서 돼지 농장 경영주 로버트 윌리엄 픽톤이 64명 이상의 여성들을 살해하고 시신을 돼지 사료로 이용한 사건이다.

13 글자의 의미와 연관된 고사나 설화 등의 내용을 대표하는 상징을 자획 속에 그려 넣어 서체를 구성하는 민화의 한 형식.

그림 6 손동현, 〈왕의 초상〉, 2008-2009, 지본 수묵채색,
194×130cm.

려할 때 이는 더욱 유의미한 작업이 된다. 코카콜라 로고는 후기 자본
주의 이데올로기를 확대 재생산하는 현대의 기층문화, 즉 대중문화의
상징기호이기 때문이다. 그림과 문자 사이, 전통문화와 대중문화 사이
경계의 넘나듦은 할리우드 영화 캐릭터를 전통 초상화 형식으로 변안
하고 외래어 이름을 한자로 음차(音借)한 제목을 붙인 작품 〈영웅수파
만선생상(英雄守破慢先生像)〉(2007)에서 한층 심화된다. 음차는 지배문
화와 결코 동화될 수 없는 피지배 문화의 '부분적 모방'의 대표적 사례

이자, '모방(mimesis)'을 우습게 만드는 '엉터리 흉내(mockery)'의 방식을 취해 지배자에게 도전하는 피지배자의 전술이기도 하다. 그러므로 손동현이 슈퍼맨 초상을 통해 드러내려 하는 것은 우리 시대 한국인의 혼종적인 정체성 그 자체, 그리고 '너를 닮겠지만 결코 너와 같을 수는 없다'는 내면의 의식인 것이다.

전통회화의 초상화론이 인물의 객관적 외형 모사에 그치지 않고 그의 인격과 정신까지 표현해야 한다는 전신사조(傳神寫照)에 기초하고 있다면, 마이클 잭슨을 그린 손동현의 〈왕의 초상(Portrait of the King)〉(2008-2009, 그림 6)과 촌로(村老)를 그린 김호석(1957-)의 〈고부에서 만난 노인〉(1990)은 동시대인의 내적 본질을 포착하려는 의지의 결과물이라는 점에서 서로 다르지 않다. 서양의 팝스타와 한국의 시골 노인 모두 현재 한국인의 정신세계를 구성하고 있는 존재들이기 때문이다. 이처럼 손동현과 김호석이 개인의 초상화를 통해 시대의 보편적 내면을 발견하고 있는 데 반해, 고찬규(1963-)나 임만혁(1968-) 같은 작가는 한국인의 전형적 외모를 지닌 인물상을 창출해 현대 도시를 살아가는 소시민들의 일상을 그려내려 한다. 고찬규의 〈바람인형〉(2010)과 임만혁의 〈가족이야기〉(2005) 속 인물들은 거대 문명의 톱니바퀴 속에서 고통 받고 있는 동시대인의 전형적 모습이며, 이에 따라 작품이 환기하는 우울하고 불안한 분위기는 바로 우리 자신의 정서가 된다. 한편 신선미(1980-)는 전통 여성 초상화가 유교와 가부장제 이데올로기의 선전 수단으로 기능해왔음에 주목하고 이에 도전한 여성 작가이다. 그녀의 작품은 여성을 이념의 도구나 성적 대상으로 묘사해 온 대표적인 화목인 '미인도(美人圖)'를 패러디하고 있다. 〈그들만의 사정 2〉(2011)의 주인공은 전통회화에서 남성의 시선으로 '대상화'되었던 미인이 아닌, 소소한 일상을 살아가면서도 꿈을 잃지 않는 현실의 여인이다. 여성 작가의 시각으로 바라본 여인의 미(美)란

이처럼 타인에게 보여주기 위한 장면에서보다, 스스로의 삶에 충실한 여인의 매 순간의 모습 속에서 발견된다.

2) 전통회화 매체 및 재료의 확장

한국화의 재료와 도구는 바탕재의 성질, 붓의 구조, 안료(顏料)에 사용된 고착제 등에 있어 서양의 그것과 구별되며 바로 그 성격으로 전통회화 특유의 양식을 형성해 왔다. 특히 화선지와 먹, 원추형의 모필과 아교, 그리고 물이 맺는 관계는 완벽하게 상호보완적이어서 한국화단으로 하여금 오랫동안 기존 재료와 도구에 만족하게 한 원인이 되었다. 수묵화 작가들은 먹의 농담, 스며듦과 번짐, 선의 속도 등을 자유자재로 이용해 우연하고 추상적인 효과를 창출하는 데 매진해 왔다. 이들에게 먹색은 단순한 흑색이 아닌 만물의 색상이 담긴 색으로서, 동양예술의 정신적 요체를 상징한다. 이로 인해 전통회화 작가들은 '색 그 이상의 의미'를 지닌 먹의 물질성, 즉 그것의 재료로서의 성격에는 관심을 두지 않았다.

그러나 동시대 수묵화 작가 김호득(1950-)에게 먹은 정신성과 물질성을 모두 내포하고 있는, 일평생에 걸쳐 탐구해야 할 소재이자 주제가 된다. 작품 〈겹-사이〉(2013)에서 그는 일필휘지(一筆揮之)의 필력(筆力)으로 담백호방(淡白豪放)하고 함축미를 지닌 화면을 창조하면서도, 먹이 바탕재인 광목천의 조직에 스며들어가 머물러 있는 상태를 집중적으로 관찰해 기록하고 있다. 김호득은 일부러 망가뜨린 붓이나 딱딱한 종이의 단면, 콩테, 심지어 손가락 등으로 먹물을 찍어 바탕재 위에 흔적을 남기며, 수조에 먹물을 풀어놓고 한지 수십 장을 걸어 두거나, 〈굳혀진 공기-손〉(2013, 그림 7)에서처럼 먹물을 들인 종이죽을 뭉쳐 굳히기도 한다. "뭉치고, 빚는다. 하염없이…그리고 허공에 그림처럼 놓는다."는 작가의 말은 그가 먹과 종이의 만남을 회화 표면 너머

그림 7 김호득, 〈굳혀진 공기-손〉, 2013, 먹물 들인 한지원료 뭉쳐 굳히기, 다량의
한지뭉치.

의 주변 환경으로, 필획(筆劃)의 기운생동(氣韻生動)을 삶의 영역으로
확장시켰음을 알게 해준다.[14]

　　오숙환(1952-)과 이종목(1957-)은 동양의 전통회화가 서양 고전
미술과 달리 지니고 있는 본래적 특징인 추상성에 주목한다. 오숙환의
관심사는 수묵화를 통해 빛, 바람 같은 대자연의 우주적 질서를 표현
하는 데 있다. 작품 〈빛과 시공간〉(2001)의 화면은 마치 바람이 모래
를 움직여 무늬를 생성해 낸 듯 보이는데, 작가는 이를 지구의 호흡의
기록이라 정의하며 2004년의 동명의 작품 재료로 야광 페인트를 도입
했다.[15] 오숙환의 수묵화에서 먹을 통해 표현되던 정신적 빛의 세계는,

14　　박영택, 『예술가의 작업실』, 휴머니스트 출판그룹, 2012, pp. 73-81 참조.
15　　이·소·아, 『예술가에게 길을 묻다: 이·소·아가 만난 우리 예술가 14인과의 대화』, 미술
　　　문화, 2006, p. 71.

야광 페인트의 물질적 발광성으로 대체되었다. 그녀에게 빛은 정신이지만, 곧 물질이기도 했던 것이다. 한편 이종목에게 전통회화의 추상성은 실경산수를 탐구하는 가운데 발견되었다. 1990년대 중반부터 겨울산과 폭포를 그리던 작가는 〈겨울산〉(1996) 등에서 대상의 정밀한 묘사 대신 그것을 화폭에 옮기는 행위의 결과로서의 추상적 화면으로 나아갔다. 이 과정에서 그는 아크릴 물감이나 오일 스틱을 먹과 자유롭게 병용하고, 물감을 손 전체에 묻혀 그리는 제작 방식을 도입해 새로운 성격의 실경산수를 창조해 냈다. 동·서양 재료의 만남과 작가 신체의 에너지가 곧 자연과 작품을 연결하는 매개물이 된 것인데, 이로써 이종목의 한국화는 대자연의 기(氣)가 순환하는 장(場)이 되었다.[16]

앞선 작가들이 수묵화의 주재료인 먹의 정신성과 물질성 사이의 관계를 탐구한다면, 정종미(1957-)는 전통 채색화의 재료 실험에 천착하고 있는 한국화 작가이다. 우리의 채색화는 본래 색의 표현을 효과적으로 할 수 있도록 독특한 제작방법이 형성되어 있었다. 옛 채색화가들은 특정 색채를 창조하기 위한 재료를 모두 손수 만들고 처리했으며, 따라서 그들 모두는 화가일 뿐 아니라 장인들이기도 했다. 그러나 근대화의 물결 속에 채색화 재료는 공장에서 대량생산되는 기성품이 되었고, 자연의 이치에 따라 만들어졌던 천연의 재료들은 대부분 사라지고 말았다. 이런 상황 속에서 정종미는 동양의 전통 채색화 재료에 대한 장기간의 연구와 실제적 경험을 거쳐 본인만의 독특한 장지(壯紙) 채색 기법을 완성했다. 작가는 오랜 시간 동안 콩즙, 도토리 껍질, 황토, 쪽, 홍화, 오배자, 자초 등의 재료들을 직접 실험하고 사용해 왔다. 그녀의 작품 〈몽유과천도(Dream in the Peach Garden)〉(2001, 그림 8)는 자연 재료로 염색한 장지에 안료와 콩기름, 삼베를 올려 제

16 덕원갤러리, 『이종목: 또 다른 자연(The Other Nature)』, 1996, p. 1.

그림 8 정종미, 〈몽유과천도〉,
2001, 장지에 안료와 콩기름,
삼베, 178×136cm.

© 정종미

그림 9 석철주, 〈신 몽유도원도〉,
2009, 캔버스에 아크릴과 먹,
130×130cm.

© 석철주

작한 채색 산수화이다. 작가 서윤희(1968-) 역시 다양한 약재와 차를 우린 물로 종이를 찌고 말리는 과정을 통해 초현실적인 채색 얼룩을 화면 위에 창조해 낸다. 작품 〈기억의 간격(Memory Gap)_한없이 잇닿은 그 기다림〉(2012)에서 그녀의 얼룩 형상은 추상이면서도 구름이나 물 혹은 기암괴석을 표현한 전통회화의 부분을 연상시키며 관람자를 기억 저편의 공간으로 이끌어간다. 정종미와 서윤희 한국화의 동시대성은, 지금은 잊힌 전통의 충실한 복원과 창조적 재해석을 통해 당대 채색화의 영역을 확장한 데서 찾을 수 있다. 이들은 무의식 속으로 침잠해 버린 과거 채색화의 기억을 되살려, 현재 한국화의 재료를 새롭게 발견하고 있는 것이다.

사실 한국화의 재료들은 그것이 수묵화의 것이든 채색화의 것이든 상관없이 모두 물과 절대적 관계를 맺고 있는 친수성의 성질을 지닌다. 전통회화에서 물은 많이 혹은 적게 개입해 종이에 예술적 조화를 부여한다. 아교는 물이 깊이 적용되거나 완전히 배제됨으로써 아교포수(阿膠泡水)의 효능을 극대화한다. 또한 붓은 사용 전에 물을 머금어야 하며, 먹과 벼루는 물의 매개 없이는 먹물을 만들 수 없다. 채색화의 안료 역시 물과 결합해야 한다.[17] 석철주(1950-)는 먹이나 아크릴, 물을 이용해 전통회화가 세계의 그 어떤 그림보다 '물의 미학'[18]에 기반하고 있음을 깨닫게 하는 작가이다. 아크릴 물감 특유의 성격으로 인해 더욱 몽환적으로 보이는 그의 〈신 몽유도원도〉(2009, 그림 9)에서, 붓의 역할을 하는 것은 실은 스프레이에서 뿜어져 나온 물줄기이다. 결국 물감을 바른 화면 위에 흐르는 물로 다시 그림을 그린 셈인데, 물줄기는 곧 산줄기로 바뀌어 금방이라도 사라질 듯 아스라한 도

17 정종미, 『우리 그림의 색과 칠: 한국화의 재료와 기법』, 학고재, 2001, pp. 230-231.
18 위의 책, p. 230.

원경의 풍광을 선사한다.

석철주는 그 자신 한국화 작가면서도 캔버스나 아크릴 물감, 젤 같은 서양미술의 매체와 재료를 도입하는 데 주저하지 않는다. 이렇듯 동·서양을 가리지 않는 열린 태도는 이미 1990년대에 故 황창배 (1941–2002) 작가가 보여준 것이다. 황창배는 캔버스, 잿물, 아크릴 물감, 연탄재 등을 거침없이 사용하면서도, 이들을 전통회화의 필묵(筆墨)의 법칙들로 소화하는 데 있어 탁월한 능력을 발휘한 바 있다. 그의 시도는 이후 수많은 한국화 작가들의 매체와 재료 실험에 영향을 끼쳐, 조환(1958–), 홍지윤(1970–), 임택(1972–), 권인경(1979–) 등의 동시대 작가들로 하여금 한국화와 서양화의 구분을 완전히 타파하는 지점에까지 도달하도록 자극했다.

권인경은 고서(古書)의 파편들을 이용해 서양화의 콜라주(collage) 기법을 한국화에 도입하고 있는 작가이다. 〈동시적 공간〉(2011)이나 〈저장된 파라다이스 1〉(2013)과 같은 작품에서, 화면에 부착된 한지 조각들은 작가의 수묵채색과 결합되어 친숙한 듯 생경한 풍경을 창조해 낸다. 화면에 다중시점으로 재현된 고층 건물, 주택가, 공원 등은 오래된 것과 새로운 것이 공존하는 대도시의 복잡한 환경인 동시에, 작가의 감정이 투사되어 변형된 사적 공간이기도 하다. 이처럼 권인경의 작품 세계에서 콜라주는 장소에 대한 인간의 주관적 체험을 가시화하는, 대표적인 재현의 방법으로 사용된다. 그런가 하면 주로 수묵 인물화와 도시풍경화를 그리던 조환은, 최근 철판을 자르고 용접해 전통 산수화나 서예의 획을 입체적으로 표현하는 일에 매진하고 있다. 반야심경(般若心經)을 차용한 그의 설치 작품 〈무제〉(2015)는 중국 당나라의 서예가 장욱(張旭)이 쓴 반야심경 구절의 전문(全文)이다. 작가는 전통 서예 작품을 차용함과 동시에 회화의 영역을 조각으로 확장함으로써, 과거 비문(碑文)을 탁본하던 전통의 현대적 역전을 홍

그림 10 홍지윤, 〈애창곡〉, 2010, 잉크와 아크릴, 장지 위에 바니시 도료, 840×400cm.

미로운 방식으로 성취해 내고 있다.

　한편 임택은 〈옮겨진 산수 유람기 0719〉(2007)에서처럼 산수풍경의 제작에 디지털 매체를 활용하거나, 〈옮겨진 산수〉(2003)에서처럼 산수풍경을 회화 외부의 공간으로 옮겨 우드락, 화선지, 인형 등을 이용한 입체 산수로 탈바꿈시킨다. 그는 설치된 입체 산수를 다시 디지털카메라로 촬영하기도 하는데, 이로써 관람자는 동양과 서양, 평면과 입체를 넘나드는 방식으로 산수풍경을 체험할 수 있게 된다. 또 다른 작가 홍지윤은 회화, 사진, 디자인, 시, 음악, 영화 등 다양한 예술 장르를 자유롭게 섭렵하며 이를 대중화하는 데 관심을 둔다. 민화의 색감과 장식성을 연상시키는 〈애창곡(My Favorite Song)〉(2010, 그림 10)은 장지에 먹과 아크릴 물감으로 꽃을 그리고 유행가 가사를 적어 넣은 뒤 바니시(varnish) 도료로 마무리한, 동서고금(東西古今)의 문화를 혼합한 결과물이다. 작품 〈판소리 춘향가 중 사랑가〉(2013)는 꽃과 사랑가 가사 이미지를 그래픽으로 작업해 디지털 프린트한 풍선 형태

의 설치물이다. 심지어 그녀는 요즘 핸드폰 케이스나 우산, 여성복 디자인으로까지 활동 영역을 넓히고 있다. 한국화 작가는 이제 디자이너이자 시인, 대중음악가가 된 것인데, 이는 과거 시를 짓고 그림을 그리던 문인들이 추구하던 전인적(全人的) 인간상의 동시대적 변용으로도 볼 수 있을 것이다.

**
**

"이백(李白)의 한가로운 시 안에서 오히려 강한 열정을 느낀다. 세상을 뒤로하고 유유자적한 삶이 묻어난 그의 시는 내가 동경하는 어떤 것을 그리게 하지만, 한편으론 내가 살고 있는 일상과 다름없다는 생각이 들기도 한다. 조금 이상하게 들리기도 하겠지만, 내가 살고 있는 삶이 그것과 별로 다를 게 없어 보인다."

— 박윤영[19]

박윤영의 이 발언은 어쩌면 오늘날 한국에서 한국화 작가로 살아가고 있는 많은 사람들의 목소리이기도 할 것이다. 한국화 작가들은 다른 누구보다 과거를 의식하는, 현 문화보다 우리의 옛 문화와 더 용이하게 공감대를 형성하는 사람들임에는 분명하다. 한마디로 이들은 이 땅에 훨씬 더 오래전부터 자리했던 미술의 언어에 익숙한 것이다. 한국화 작가로서의 정체성의 확립은 이처럼 지극히 개인적인 동기에서 시작할 수밖에 없다. 그들은 한국화 작가로 존재해야만 하기에, 그렇게 하고 있는 것이다. 그러나 그런 그들 역시 지금 여기를 살아내야 하는 인간이므로, 전 세계의 시대적 흐름으로부터 자유로울 수는 없

19 김종호, 류한승, 『한국의 젊은 미술가들: 45명과의 인터뷰』, 다빈치기프트, 2006, p. 97.

다. 현대의 삶을 규정하는 대표적인 특징이 세계화이며 한국 미술의 세계화 현상 또한 이미 오래전부터 시작되었음을 감안할 때, 동시대 한국화가 겪고 있는 정체성 혼란의 문제는 필연적으로 예정되어 있었는지도 모른다. 최근의 한국화에서 나타나는 혼성적인 양상들은, 과거를 바라보면서 동시에 뒷걸음질로 현재로서의 세계를 향해 나아가야 하는 한국화 작가들의 정체성의 재현일 것이다.

근래의 세계화에서 두드러지는 초국가주의(transnationalism) 현상은, 모든 분야에서 국가 간 경계의 중요성을 약화시켰다. 문화 부문에서의 초국가주의 현상이 강화될수록, 나아가 범세계적 미술시장의 성장이 가속화될수록 동·서양의 미술은 더욱 균일화되고 동질화될 가능성이 크다. 이런 상황 속에서 동시대 한국화가 유의해야 할 것은 언젠가는 '완전히 비동양적인 것이 될지 모를 위험'이라기보다는, '동양적 전통을 소비 자본주의의 문화코드로 유통하게 되는 상황'이다. 다시 말해 한국 미술의 전통이 관광지의 민예품과 다를 바 없게 되는 그런 형편이야말로, 한국화가 맞이할 수 있는 가장 암울한 미래일 것이다.

따라서 지금 이 시점에서 절실한 것은 우리 시대의 한국화를 '국가적(민족적)인 것과 세계적인 것이 교차하는 지점으로서의 미술'로 새롭게 바라보는 일이다. 이는 민중미술을 1980년대 한국의 지정학적 현실을 재현한 당대적인 현대미술로 간주하는 입장과 관점을 같이 하는 것이다. 순수한 민족미술을 지향했던 민중미술이 실은 동·서양 혼혈의 현실이 만들어낸 문화적 대응물로서의 시각기호였던 것처럼,[20] 한국화 역시 제국주의로 인해 야기된 한국미술의 제3세계적 특수성을 내포한 시각기호인 것이다. 그러므로 한국화는 지금 한국의 그 어

20 윤난지, 「혼성공간으로서의 민중미술」, 『한국현대미술 읽기』, 눈빛출판사, 2013, p. 189, 218.

떤 회화보다 가장 '한국적'인 정체성을 지닌다고 할 수 있다. 이 시대 한국인의 현실에 제일 가까운 미술은 동시대 한국화인 것이다.

이처럼 한국화의 '한국성'은 현재적인 것이기에, 한국화 전통의 본질 역시 과거의 어느 먼 시점이 아니라 바로 이 순간의 한국화에 존재한다. 한국화 작가들이 복원하려 애쓰는 과거의 우리 그림조차, 본래 우리에게 속했던 것이 아닐 수 있기 때문이다. 한국 역사의 어디에도 미술이 전통의 창조적 오독(誤讀)이 아닌 순간은 없었으며, 지금 이 시점에도 수많은 오늘의 전통이 창조되고 있다는 사실을 인정한 후에야, 동시대 한국화는 막다른 골목의 출구를 발견할 수 있을 것이다. 과거의 삶이 내가 살고 있는 삶과 별반 다를 게 없어 보인다 해도, 결국 나는 오늘을 살고 있기 때문이다.

'한국의 회화'로서의 한국화, 1990년 이후

1990년 이후의 한국 미디어 아트

오경은

이 연구는 회화나 조각 외의 비전통적인 매체(미디어)를 사용하는 미술이 오늘날 국내 미술계에서 비약적 발전을 거듭함에 주목하며 시작되었다. 특히 영상을 사용하는 작업들의 약진은 지난 20여 년간 한국 미술의 중요한 한 축을 마련하였다. 종종 비전통적 매개체를 사용한 미술을 포괄적으로 "미디어 아트" 혹은 "뉴미디어 아트"라 통칭하지만 그 범주가 너무 넓기에 우선 내용을 전달하기에 앞서 본 연구의 연구범위를 설정하는 것이 필요하다 여겨진다. 본 논문 내에서는 미디어아트라는 용어를 한정적으로 사용하고자 한다. 새로이 미술재료로 이용된 필름, 비디오 작업에서부터 디지털, 컴퓨터 프로그래밍 등 새로운 테크놀로지를 요하는 매체를 사용하는 작업까지를 그 대상으로 하되 그중에서도 영상을 사용하는 작품으로 한정하여 살펴보도록 하겠다. 이러한 범주는 크리시 아일스(Chrissie Iles)의 프로젝티드 이미지(projected image) 개념과 유사하다 할 수 있다. 이는 2001년 휘트니 미술관에서 열린《빛 속으로: 1964-77년 미국 미술의 프로젝티드 이미지 Into the Light: The Projected Image in American Art 1964-

1977》전시의 도록에서 논의된 것으로, 신매체의 다양한 사용 중 색과 빛만을 사용한 라이트아트, 오브제 중심의 키네틱 아트, 연속적 움직임 대신 고정된 순간을 다루는 사진예술을 제외하고 프로젝션 가능한 (동)영상을 한정적으로 부르는 용어이다.[1] 본고 또한 아일스의 경우처럼 프로젝션 가능한 영상을 미디어 아트로 통칭하되, 아일스의 그것이 70년대까지 상용되던 한정적 매체들만을 다룬 것과 달리 영상에 기반을 두고 여타 디지털 아트, 컴퓨터 그래픽, 인터랙티브 기술 등의 새로운 테크놀로지를 접목하는 경우는 포함시키도록 하겠다.

한국 미디어 아트의 고유한 역사는 신매체에 관심을 가진 실험예술가들에 의해 1960년대 말부터 시작한다고 볼 수 있으나 실질적으로 미디어 아트의 부흥이 시작된 것은 1990년대에 일어난 일이다. 이러한 부흥의 배경에는 한국 미술계 내 몇몇 사건들과 이를 기점으로 하여 미디어 아트를 육성할 여러 전시가 자리 잡고 있다. 따라서 다음 장에서는 신매체의 활용을 옹호, 격려한 전시의 계보를 살펴보겠다. 이에 이어지는 장에서는 1990년대 이후 활발한 작업을 보여주는 미디어 아티스트들을 네 개의 카테고리로 나누어 검토해 보겠다.[2] 첫 번째 카테고리인 "매체 형식적 실험"에서는 영상매체가 가진 고유의 시간과 공간의 구축 가능성에 관심을 두는 작가들을 다룬다. 두 번째 "퍼포먼스와 영상"에서는 영상작품을 만드는 근간에 자신의 퍼포먼스를 두는 작가군을 살펴보겠다. 이러한 경향은 마치 1960년대 비토 아콘치(Vito

1 Chrissie Iles, *Into the Light: The Projected Image in American Art*, 1964–1977, New York: Whitney Museum of American Art, 2001.

2 이 카테고리는 기본적으로 60년대 서구 비디오 아트에서 목도된 다양한 현상과 닮아 있다. 당시 필름 혹은 비디오 카메라를 사용하는 작가들의 태도는 크게 시간성과 공간성을 다루는 매체 본연의 특질에 충실하기, 자신의 퍼포먼스의 기록 및 그 의미 확장하기, 확장된 영화(Expanded Cinema) 만들기 등으로 구분할 수 있다. 이러한 양상은 1960, 70년대 한국 초기 미디어 아트 실험자들에게서도 반복적으로 나타난다.

Aconcci, 1940–2017)나 브루스 나우먼(Bruce Nauman, 1941–)의 나르시시스트적 비디오를 연상케 하지만 그들의 경우와 달리 1990년대 이후 한국 미디어 작가들은 자신의 정체성을 설명하기 위한 은유적 장치들을 고안하고 이를 수행하는 과정의 일부로 촬영 및 편집에 임한다. 세 번째로는 영화적 내러티브를 구성하는 전략을 사용하는 작가들을 살펴보겠다. 미디어 아트와 영화 간의 구분이 더 이상 유효하지 않아진 시대에 많은 작가들은 자신의 작업 양상으로서 아티스트 필름, 아티스트 시네마를 소개하고 있다. 이러한 편집은 시간성을 자율적으로 조작하는 매체 자율적 실험과 달리 스토리를 전달하는 내러티브의 형성에 중점을 둔다. 마지막으로 넷째 "'재현'의 문제와 매체 간 경계 흐리기"에서는 전통적 매체인 회화나 조각과 밀접한 관계를 맺는 영상작업을 소개하겠다.

미디어 아트 부흥을 가능케 한 전시들

김구림(1936–)의 실험적 필름이 1974년 스위스 로젠에서 국제 임팩트 아트 비디오(International Impact Art Video)전에 출품된 사건[3]과 1977년부터 박현기(1942–2000)가 제작한 싱글채널 비디오 조각[4]을 제외하면 국내 미디어 아트의 제작과 전시 사례는 미미하거나 한국 미술의 변방에 머물렀다. 그러다 1980년대 들어 서구 모더니즘의 수동적 수용이 이루어진 한국 현대미술에 대한 자성의식이 자라나며 서구 모더니즘에 저항하는 한국작가들이 등장했다. 또한 이러한

3 민희정, 「한국 미디어아트에 관한 연구—1969년부터 1999년까지의 영상작품을 중심으로—」, 국민대학교 대학원 미술학과 석사학위 논문, 2012, pp. 41–42.
4 이원곤, 「박현기의 '비디오돌탑'에 대한 재고—작가의 유고를 중심으로—」, 『기초조형학연구』, Vol.12 no.1, 한국기초조형학회, 2011, p. 453.

모더니즘에 대한 대안의 조류와 함께 한국 사회가 고도의 산업화 시대에 안착했음 또한 한국 미디어 아트에 주요한 발전의 계기를 제시했다. 특히 1984년 1월 1일 백남준(1932-2006)의 실시간 비디오 아트 퍼포먼스인 〈굿모닝 미스터 오웰〉이 위성수신기를 통해 미국(NYC WNET), 프랑스(FR3), 한국(KBS)에서 동시 생중계되었던 사건은 전통적 매체로부터의 탈피와 예술에 있어 장르 간의 융복합 현장을 미술계뿐 아니라 대중에게 인식시키는 데에 지대한 공헌을 하였다. 김홍희는 백남준의 이 작품이 국영방송으로 방영된 사건을 한국 포스트모더니즘이 수용될 길을 텄다고 평가한다.[5] 이를 접하며 한국에서도 영상매체와 발달된 테크놀로지와 예술의 접합에 대한 대중적 이해와 관심이 높아졌다. 또한, 1988년 서울 올림픽을 준비해야 했던 대한민국 정부가 올림픽을 통해 변화된 한국의 이미지를 만들어 문화경제의 견인차로 활용하고자 하였던 정책적 의도와 맞물리면서 미디어 아트의 육성을 권장하자 공영방송과 대기업의 후원이 뒷받침되어 한국 미디어 성장에 박차를 가했다. 이러한 환경 속에서 1990년대를 맞은 한국은 미디어 아트가 풍성히 제작되었을 뿐 아니라 대중의 관람 또한 활성화되었다.

1) 1990년대
특히 올림픽 이후 눈을 뜬 세계화에의 열망과 이를 위한 방법으

5 김홍희, 『한국화단과 현대미술―1990년대의 탈모더니즘 미술』, 눈빛, 2003; 이에 반하여 당시 백남준 작업이 한국 미술계에 직접적 영향을 끼치기에는 너무 한국 상황과 동떨어진 작업이었다고 보는 견해도 있었다. 유홍준은 "백남준의 메시지가 우리에게는 크게 현실감이 없다. 우리네의 구체적 삶과 동떨어진 것이다. 백남준과 한국 일반인 사이에는 시각적, 감각적 차이가 너무 크다"라 평가하며 한국 미술계와 백남준 간의 연계가 크지 않았다고 주장한다. 홍승희, 「식을 줄 모르는 백남준 열기」, 『매일경제』, 1984. 2. 16.

로서의 '테크놀로지코리아'란 개념의 활용은 이제 사회 전반의 관심과 지지를 얻어내고 있었다. 이에 공기관이 주도하여 문화 정책적으로 과학, 테크놀로지를 활용하는 예술을 진흥하는 사업이 꾸준히 이루어졌다. 특히 1990년대 과학대중화에 집중하던 정부는 한국과학기술진흥재단을 신설하고 과학과 예술 분야의 융합을 꾀함으로써 문화와 경제를 선도하고자 하였다. 또한 미술시장의 규모가 확장되고 신진 미술기관이 육성되는 한편 이에 발맞추어 미술관람 인구가 증가하여 미디어 아트를 보고자 하는 일반 관람객층이 급격히 성장하였다. 이에 따라 1991년 국립현대미술관의《테크놀로지 아트의 기술적 전환》전, 예술의 전당《미술과 테크놀로지》전 등 미디어 아트를 중점으로 하는 전시들이 열릴 기반이 마련된 것이다.

한국과학기술진흥재단은 테크놀로지를 활용한 예술을 선보이는 전시에 전폭적 후원을 하였다. 그 결과로 나온 것이 1992년 코엑스에서 개최된《과학+예술》전이었다. 이에 맞춰 학술 세미나를 주최하여 성완경, 기재권, 박귀현 등의 미술 평론가 및 이론가를 통해 예술과 과학의 접목이 갖는 예술적 의의를 논함과 동시에 관련 기술의 전문가인 과학자, 엔지니어, 아티스트와 함께 담론을 확장하고자 도모하였다.[6] 한국과학기술진흥재단 후원 산하 전시의 대중적 인기에 힘입어 다양한 미디어 아트 전시들이 기획되기에 이른다.[7] 특히 1990년대의 국제화 논의와 맞물려 1993년 대전 엑스포에는 백남준의 전시를 볼

6 『과학+예술』도록; 원광연, 김미라, 『과학+예술 그 후 10년』, 다빈치, 2004 참조.
7 1992년《과학+예술》전(11.5-7)에 이어 과학의 영향을 입은 예술이란 표제하의 전시들이 몇 가지 더 선보였다. 그 중 특히 눈에 띄는 것은 그레이스 갤러리에서 열린《아트테크그룹 창립전》(11.20-27)이다. 아트테크에는 차후 유명 미디어 아티스트로 성장한 다양한 작가들(심재권, 김윤, 이강희, 신진식, 공병연, 조태병, 박현기, 서동화, 오경화, 문주, 공성훈, 김언배, 김훈, 송긍화, 안수진, 이규옥, 이주용, 이상현, 홍성도 등)이 참여하였다. 유재길, 「새로운 조형성 모색한 미술과 과학기술의 만남」, 『월간미술』, 1992.12, pp.98-99.

수 있는 백남준관과《테크노아트》전이 마련되어 한국 미디어 아트를 선보였다.

　또한 한국 예술계와의 교류 빈도가 높아진 백남준의 도움으로 같은 해 국립현대미술관에서 휘트니 비엔날레의 순회전시를 개최하게 된다. 1993년 휘트니 비엔날레는 '경계선'을 테마로 하여 인종, 성, 소수인종의 정체성을 다루는 다양한 국가 출신 작가들의 작업을 선보였다. 여기에는 다양한 미디엄을 다루는 작가들이 포함되었고 특히 게리 힐(Gary Hill, 1951-), 빌 비올라(Bill Viola, 1951-) 등의 영상 미디어 작업을 하는 작가들을 국내에 소개하는 역할을 하였다. 난해하게 들리는 주제와 미디엄의 다양성에도 불구하고 이 전시는 개최된 40일 동안 15만 명이 넘는 관람객이 모였을 만큼 대중적으로도 엄청난 성공을 거두었다. 그리하여 이 전시는 한국 예술계에 있어 탈장르와 다원성이라는 포스트모더니즘 담론에의 관심을 이끌어냈으며 또한 국제화의 표제하에 다문화주의를 고려하게 할 물꼬를 트는 역할을 하였다.[8]

　한편 한국 혹은 재미 한인 컴퓨터 아트들의 전시가 해외에서 개최되기도 하였다. 1994년 가을 김홍희 기획의《한국하이테크》전이 뉴욕 앤솔로지 필름 아카이브에서 열렸다. 뉴욕 미디어 아트의 주요 아카이브 겸 전시공간에서 백남준, 육근병(1957-) 등의 한국인 작가들의 초기 아날로그 비디오와 신진식(1960-), 김영진(1961-), 조승호(1959-) 등의 동시대 한인 작가들이 프랜시스 휘트니(Francis Whitney, 생몰년도 미상), 데이빗 게쉬인드(David Geshwind, 생몰년도 미상),

8　김현주, 「소외계층의 분노 담아낸 '불쾌한 축제'」, 『월간미술』, 1993. 6, pp. 69-71; 김홍희, 「93년 휘트니 비엔날레와 한국 휘트니전」, 『미술세계』, 1993. 9, pp. 40-42; 윤창수, 「휘트니 비엔날레 내년 서울서 열린다」, 『서울신문』, 2010. 3. 25.

에이미 그린필드(Amy Greenfiled, 1950-), 앨런 배를리너(Alan Ber-
liner, 1956-) 등의 외국 아티스트들과 어깨를 나란히 하며 영상 및 디
지털, 컴퓨터 아트를 선보였던 것이다. 국제 미술무대를 바라보기 시
작한 국내 미술계와 작가들에게 해외 진출의 기회가 되었으며 미디어
아트 발전에 있어 주요 자극제가 되었다.

　　문민정부의 출범과 함께 정부는 문화예술에의 집중 투자를 통한
국제화를 도모하였는데 그 첫 가시적 결과물이 바로 1995년 제1회 광
주 비엔날레 개최이다. 이때 본 전시와 더불어 동시대 현대미술의 중
심 테마와 광주 비엔날레가 지향하는 예술적 가치에 대하여 논하는 6
개의 특별전을 제작하였는데 그 중 다매체적 작업을 선보인《인포아
트(InfoART)》전이 주목할 만하다. 백남준과 신시아 굿맨이 공동 디렉
터로 참여하여 다양한 미디어 아티스트들이 이 전시에 참여할 수 있
도록 하였다. '인터랙티브 아트', '아시아 비디오미술', '전 세계의 비
디오'의 세 부분으로 이루어진 이 전시에 한국 미디어 작가인 박현기
(1942-2000), 문주(1961-), 김영진, 홍성민(1964-), 오경화(1960), 조승
호, 김현옥(1947-) 등의 작업을 선보였다.

　　미디어 아트에 집중하는 주요 전시 사례로 빼놓을 수 없는 전시
는 1996년 서울시립미술관에서 열린《도시와 영상Seoul in Media》
전이다. 이 전시는 당시 서울시 지방자치제 실시 1주년 기념으로 추
진되었는데,[9] 서울을 영상의 대상으로 삼거나 서울에 대한 고찰을 영
상매체와 첨단기기를 사용하여 시각적으로 풀어낸 작업을 선보였다.
첫 전시의 선전으로 1998년 제2회《도시와 영상-의식주》전으로 연계
되었는데, 한정적인 예산에도 불구하고 참신한 기획력으로 관객동원

9　박일호, 「도시와 영상전을 보고 삭막함과 생명력…도시의 두 얼굴」, 『동아일보』, 1996.
　　10. 11.

에 성공했다는 평가를 받았다.[10] 두 번의《도시와 영상》전은 일반인들로 하여금 비디오 아트, 사진뿐 아니라 애니메이션, 컴퓨터 아트, 컴퓨터 모형, 레이저, 홀로그램, 인터랙티브 아트를 감상할 편리한 통로로 작용했다. 차후 2000년부터《미디어시티서울》이라는 전시명칭으로 전환되어 세계 최대 규모의 미디어 아트 비엔날레로서의 입지를 다지고 있다.

2) 2000년대

2000년대는 지방자치체들에 따라 문화 사업이 주도되는 성향이 두드러진다. 또한 신세대 큐레이터들의 약진이 두드러지는 시기이기도 하다. 서울시립미술관은 2000년 첫 미디어 비엔날레로서《미디어시티서울》(부제: 0과 1 사이)을 개막하였다. 이는 밀레니엄을 맞아 첨단 미디어 기술과 예술문화의 중심도시로서의 서울의 이미지를 만들기 위해 서울시가 의욕적으로 추진한 사업으로, 시내 42개 전광판 및 13개 지하철 역사 등의 도심 공간 속에 최첨단 디지털 기술을 활용한 예술품을 전시했다.[11] 예술 감독으로 송미숙, 초대 큐레이터로 바바라 런던(Barbara London), 한스 울리히 오브리스트(Hans Ulrich Obrist), 제레미 밀러(Jeremy Miller) 등 해외 유수의 전시 기획자 및 미디어 아트 전문가를 초빙하여 국내외 예술계의 주목을 끌었다.[12] 현재까지 총 9

10 남상현, 「서울시립미술관 '도시와 영상전' 짙은 어둠 뚫고 펼쳐지는 휘황찬란한 빛의 잔치」, 『한겨레』, 1999. 10. 26; 유성희, 「'98도시와영상─의식주展」, 『문화일보』, 1998. 10. 16.

11 「서울 미디어아트 축제 열린다 … 내달 2일 개막…백남준씨 등 참가」, 『한국경제』, 2000. 8. 31.

12 제1회 미디어시티 운영과 관리상의 문제점에 대한 많은 비판 또한 존재하는 것이 사실이다. 특히 기획주도자의 미디어 아트 비전문성, 관료주의적 전시운영, 인력 활용에서 보여진 문화사대주의, 그리고 그 인력과의 인연을 차후 비엔날레로 이어가지 못한 점들이

회에 걸쳐 열린 이 비엔날레에서 활약한 전문가들이 여타 주요 국제적 미디어아트 이벤트에서도 활동하며 한국 미디어 아트 저변 확대에 기여했다.[13]

서울뿐 아니라 미디어 아트를 통해 시(市)정체성을 다잡으려는 시도가 있어 한국 미디어 아트 발달에 기여하였는데 그 대표적 사례가 대전이다. 대전은 과학도시라는 기존 이미지에 예술문화 인프라 구축을 통해 과학과 예술 간의 접목을 도모하는 신문화산업 도시로의 도약을 꾀한다. 2004년 대전 시장은 '과학과 예술의 접목·창작 활동에 대한 시(市)지원 강화' 기조의 시 문화정책을 내놓았다.[14] 이는 앞서 대전시립미술관에서 있었던 미디어 아트 전시들의 호평에 따른 것으로 보이는데 일례로 당시 일간지에서는 대덕 밸리의 과학자들이 본 전시로부터 영감을 받은 사례를 소개하기도 하였다.[15] 대전시립미술관은 임봉재 관장 하에 2000년부터 매년 미디어 아트 전을 올림으로써 다양한 테크놀로지를 사용한 작업을 선보여 왔으며[16] 특히 과학계와

꼽힌다. 또한 체계적인 매체연구를 위한 체계가 보완되어야 할 장기과제로 남는다. 그러나 이처럼 미디어시티서울이 수많은 문제점을 노출하였음에도 불구하고 주기적인 아트 행사로서 국내 미디어 아트계에 자극제가 되고 해외작가들과 큐레이터들에게 한국 미디어 아트 작품 및 전시현황을 알리는 데에 공헌하고 있음은 분명하다. 편집부, 「미디어시티 서울 2002, 어떻게 보셨습니까」, 『월간미술』, 2002. 11, pp. 94–99.

13 2002년 제2회와 2006년 제3회 미디어시티서울의 예술감독을 맡은 이원일은 2007년 독일 미디어 아트의 중심기관인 ZKM에서 열린 아시아 미디어 아트 전시인 《Thermok-line》의 아트 디렉터로 초빙되었다. 2008년 제5회 예술감독 박일호는 EMAP(이화미디어페스티벌) 디렉터로 활동했다.

14 남상현, 「대전 문화도시위상 갖춰」, 『대전일보』, 2004. 10. 21.

15 편집부, 「대전 미디어아트 대전 – 뉴욕 스페셜이펙트」, 『월간미술』, 2002. 7; 권기태, 「[대덕밸리의 공부벌레들] 갑갑할 땐 도자기 구우며 쉰다」, 『동아일보』, 2002. 7. 25.

16 2001년 《Science in Art or Art in Science》전은 한국의 미디어와 테크놀로지 아트의 발전 및 그에 따른 작품들의 현황을 보여주겠다는 취지에서 만들어졌다. 변상형, 「다빈치 0과 1 사이에서 놀다 Science in Art or Art in Science: 미술에 담긴 과학전」, 『월간미술』, 2001. 12, p. 150.

1990년 이후의 한국 미디어 아트

의 단단한 연계를 통해 매체실험의 발달에 기여했다.[17] 특히 2005년
《FAST 디지털 파라다이스—함께 만드는 미래상》전은 전시 기간 중
대전 국립중앙과학관 특별전시관의 〈로봇과 예술의 만남〉에 한국과
학기술원(KAIST)의 도움으로 2차원 회화를 3차원적인 모습으로 변환
하는 기술력을 전시하며 시너지 효과를 보았다.[18] 이러한 기획전의 성
공은 자치단체에 의한 시 정체성 재확립의 결과이기도 하지만 이와
더불어 기획자의 역량의 산물이기도 하다. 예를 들어 큰 반향을 불러
왔던 2002년 《미디어아트 대전—뉴욕 스페셜 이펙트》전은 한국의 기
술력 및 미디어 아트가 세계적 수준에 다다랐음을 강조하기 위하여
2001년 휘트니미술관의 《비트스트림BitStream》전에 참가했던 국내
외 미디어 작가를 초청한 것으로, 학예실장 박정구의 역할이 주효했
다.[19]

또한 2000년대 미디어 아트를 적극적으로 소개, 전시함으로써 신
진 작가들의 육성과 관련 매체연구를 도모하는 공간들이 마련되었다.
2000년 개관한 아트센터나비와 2008년 개관한 백남준아트센터가 그
사례다. 나비는 과학기술과 인문학 및 예술 간의 다학제적 전시를 선
보였다. 전시에서 그치는 것이 아니라 여러 학술 및 교육 프로그램을

17 "시립미술관은 이번 전시회를 계기로 본격적인 미디어·테크놀러지아트전을 정례화 한
 다는 계획도 갖고 있다. 대덕연구단지와 각종 벤처사업단지를 배후로 하는 대전의 지역
 적 장점을 살리겠다는 취지다. 연구자는 연구결과를 실용화하기 위한 적용단계로서, 미
 술가는 표현의 영역과 가능성을 넓히고 실현하는 기회로 삼을 수 있는 계기가 될 것이
 라는 것이 시립미술관의 설명이다." 김대중, 「대전시립미술관 대전 미디어아트2000전」,
 『중도일보』, 2000. 12. 1.
18 이인표, 「지자체 시립미술관들 '특화' 시도 눈길」, 『문화일보』, 2006. 1. 16.
19 휘트니미술관의 로렌스 린더와 공동기획한 전시. 최태만, "[한국문화예술위원회]–문예
 연감 2003 미술–뉴미디어: 미디어 파라다이스와 미디어 패러독스", 2007. 1. 12, http://
 www.jjcf.or.kr/main/jjcf/pds/marketing/policydata/?1=1&page=47&ACT=RD&pa
 ge=47&u_inx=38344 2016. 11. 28 접속.

제공하는데 국제적 명성을 가진 매체이론가인 데릭 드 커코브(Derrick Dekerchhov), 하드웨어 매체예술 협회(hartware medien kunst verein) 전시장 창립자인 큐레이터 한스 크리스트(Hans. D. Christ), 총체미술 론의 확장으로 미디어 미술을 보는 예술가 겸 학자 랜덜 패커(Randall Packer) 등 매체연구 저변 확대에 도움이 될 강연자들을 섭외함으로 써 국내 작업환경과 연구환경에 변화를 도모한다. 백남준아트센터는 백남준의 작품 전시 및 기획 전시, 학술 행사, 아카이브 개방을 통해 일반인 교육과 미디어 아티스트 및 연구자들의 연구에 공헌하는 기관 이다. 특히 《랜덤액세스》전의 예시와 같이 전시를 통해 백남준이 선 구했던 미디어 아트의 주요 키워드들을 동시대 작가들이 어떤 식으로 구현하는지를 탐구하며, 아트센터에서 주관하는 국제심포지움은 신 매체연구자들의 최근 동향을 접할 수 있는 중요한 창구로 작용한다.

그간 국내 미디어 아트의 양적 성장에 비해 관련 연구 및 역사화 작업이 부족하던 시점에 한국 미디어 아트의 역사를 정리, 개괄하는 시도가 2009년에 아르코 《Vide&0》전을 통해 이뤄졌다.[20] 이 전시는 심상용 등의 학자들이 종종 언급했듯 1969년 김구림의 16mm 필름 〈1/24초의 의미〉를 위시하여 1970, 80년대의 박현기 등 싱글채널 비 디오와 그 설치를 훑고 이들이 90년대 이후 작가들과 통시화되는 지 점이 어디인지를 재검토하였다.

미디어 아티스트들의 대두

1990년대에 다양한 전시를 통해 수많은 미디어 아티스트들이 소 개되었다. 이러한 아티스트 군에는 매체에 "관한" 작업을 펼치는 미디

20 김미경, 「VIDEO: VIDE&0」, 『월간미술』, 2009. 10, p. 184.

어아티스트와 본인들의 작업을 하는 과정에서 타매체를 이용하는 작가들이 혼재되어 나타난다. 본고는 1990년대 이후 미디어 아트의 성향을 보기 위해 크게 네 가지 범주로 나누어 살펴볼 것이다. 첫째는 새로이 발견된 매체 자체에 대한 탐구를 하는 경우로 이를 '매체형식적 실험'이라는 표제하에 설명할 것이다. 두 번째는 '퍼포먼스와 영상' 범주인데, 이는 서구 초기 비디오 아트에서 보였던 퍼포먼스 작업을 단순 기록하거나 '자기반영성(self-reflexivity)'적 성향에서 한 발 더 나아가 퍼포먼스의 일부로서 매체를 활용하고 있는 경우들을 모아 살펴볼 것이다. 세 번째는 종종 아티스트 필름 등으로 불리는 범주로, 앞의 두 범주가 내러티브를 배제 혹은 파괴하는 성향을 갖기 쉬운 것과 차별화되는 장르로, 아티스트가 적극적으로 스토리를 구성하여 '영화적 내러티브'를 만들어내는 경우들을 살펴보겠다. 마지막 '재현'의 문제에서는 적극적으로 회화를 차용하거나 조각 위에 영상을 투사하는 등의 기법을 통해 장르 간의 구분을 무너뜨리고 혼성과 가상의 세계를 만들어내는 사례들을 소개한다.[21]

1) 매체 형식적 실험

미디어 아트 연구가 마우리지오 볼료니니(Maurizio Bolognini)는 미디어 아티스트란 새로운 테크놀로지와의 자기 지시적(self-referential) 관계를 맺어 그 테크놀로지의 발전에 의해 결정될 만한 변화를 모색해야 한다고 말한다.[22] 1960년대 서구 영상예술은 크게 두 종류로

21 다만 각 범주에 소개된 작가가 정해진 범주에만 머무르는 것이 아니라 그들의 다양한 작품 과정에서 범주를 넘나들며 작업함은 자명한 사실이다. 따라서 본 범주는 국내 미디어 아트의 다양한 양상을 고찰하기 위한 보조수단이며 다만 각각에 범주에 속하는 작품을 설명하기 위한 구분임을 밝힌다.

22 Maurizio Bolognini, *Postdigitale*, Rome: Carocci Editore, 2008, pp. 7–10.

구분이 가능한데 하나는 선적인 시간체험을 재현하는 것이고 다른 하나는 이러한 선적 시간성을 비틀거나 분열시키고 파편화하여 재조합하는 것이다. 전자의 경우 워홀의 엠파이어처럼 촬영된 시간의 흐름과 화면으로 옮겨질 작품의 시간의 흐름이 온전히 일치하는 작품 혹은 비토 아콘치나 존 밸드서리(John Baldessari, 1931-)의 경우처럼 자신의 퍼포먼스를 비디오로 촬영하는 작업 등을 꼽을 수 있다. 후자는 브루스 나우먼의 〈라이브 녹화된 비디오 복도Live-Taped Video Corridor〉, 피터 캠퍼스(Peter Campus, 1937-)의 〈세 이행Three Transitions〉 등을 예로 들 수 있을 것이다. 전자가 공간예술로 이해되던 시각예술이 비디오라는 매체를 통해 시간성을 표현할 수 있음을 발견한 초기적 실험이라면 후자는 여기서 한 발 더 나아가 신매체를 이루는 테크놀로지를 활용하여 시간성에 조작을 가하고 새로운 시공간을 만들어내는 매체 미학실험인 셈이다. 이와 같이 아티스트가 직면하고 있는 기술적 상황에 대해 탐구하는 예술을 매체 형식적 실험이라 통칭하도록 하겠다.

1990년대 활발했던 미디어 아트 작가군의 많은 수가 이 범주에 들어간다. 조승호는 뉴욕현대미술관(MoMA)에서의 개인전 및 휘트니 미술관(Whitney Museum of American Art), ZKM(Zentrum für Kunst und Medien Karlsruhe) 등 주요 미술관에 전시된 바 있고 EAI(Electronic Art Intermix)의 소속작가로 해외에서부터 먼저 인정받은 비디오 아티스트다. 주로 1980, 90년대에 활발하였으며 싱글채널 비디오와 비디오 설치작업을 병행하는 작업을 선보인다. 비평가 이동석이 지적하듯 작가는 비디오 설치에서 구조물이나 오브제가 갖는 공간적(조각적) 환기에 경계하는 특성이 있는데 이는 그가 작업상 비디오 이미지의 내습용과 맞는 시간적 공간적 개연성을 중시하기 때문이

그림 1 조승호, 〈부표(Buoy) 3〉, 2012, 뉴욕시 타임스퀘어 설치모습, 서울시립미술관소장.

다.[23] 그의 2008년 작품 〈부표Buoy〉는 캘리포니아 데스밸리 사막풍
경을 찍은 싱글채널 비디오 아트이다. 작가는 달리는 차 안에서 데스
밸리를 촬영하고 편집 과정에서 이미지를 분할, 재배치하여 여러 개의
세로축을 만들어낸다. 움직이는 차에서 찍힌 대자연 풍광이 갖는 수
평적 이미지에 삽입된 수직 이미지의 반복은 흐르는 시간에 개입하는
비디오 아티스트의 편집하는 손을 환기시킨다. 이 원작이 2012년 뉴
욕타임스퀘어 전광판에 상영되기 위해 재편집되면서 매체실험의 또
다른 층위가 덧입혀지는데, 그것은 새로운 감각 공간의 제시라는 측면
에서 드러난다. 미국의 가장 빽빽한 빌딩 숲이자 자본주의의 아이콘이
라 할 타임스퀘어 한복판에 가장 건조하고 더운 데스밸리를 체험하도
록 관객의 감각을 뒤흔들고 가상의 공간으로 이끌어내도록 하는 것이
다. 이 가상의 공간은 원래의 재현된 공간(찍혀진 영상)과는 다른 매체
설치 방법을 통해 새로이 구축되는 공간인데, 원작이 싱글채널 비디오

23 이동석, 「감각의 통제와 의식의 조절」, 『월간미술』, 2001. 8, p. 88.

였던 반면 타임스퀘어에는 디지털화한 영상을 4채널로 전환하고 스크린을 층층이 쌓아올려 사막의 광활한 수평성과 도심 마천루의 수직성을 동시에 수반하기 때문이다.

김영진은 90년대 비디오 설치 작업으로 두각을 나타내기 시작하여 꾸준히 비디오 영상과 그 설치 방식에 대한 연구를 보여주는 작가다. 1994년 작품 〈요주의 아직 상처가 낫지 않았으니 자궁을 건드리지 마시오〉는 피를 은유하는 붉은 액체가 매끈한 표면에 떨어지는 장면을 촬영하여 벽면에 투사해 보여준다. 이때 액체방울은 자체의 장력으로 모아졌다가 장력의 한계치를 지나면 퍼지는 모습이 반복된다. 벽 앞에는 검은 천으로 덮은 다섯 개의 나무 상자가 놓였는데 이들은 각기 모니터를 품고 있고 그 안에는 각각의 다섯 손가락이 리드미컬하게 움직이는 모습이 상영된다. 이를 통해 벽면의 프로젝션은 여성의 인체를, 상자 속 모니터의 손가락은 그 인체를 헤집으려는 무자비한 폭력성을 시각화한다. 비디오 매체를 활용하면서도 각 상영물을 객체로 구분하고 그들 간의 관계를 형성함으로써 보는 이의 해석을 유도하는 시각 환경을 제시하는 것이다. 이 환경 속에서 관객은 가상의 감각경험을 한다는 점에 있어 비디오 매체와 로우테크놀로지 간의 결합을 통해 현실의 시공간을 대체하는 매체미학적 성질을 띠는 것이라 할 수 있다. 또한 영상매체의 촬영과 설치방법을 통해 가상의 시공 감각과 실제의 시공 감각 간의 경계를 흐리는 그의 작업으로 〈그네—유전되지 않은 꿈〉을 꼽을 수 있다. 이 작품은 우선 사면으로 둘러싸인 방의 한가운데 설치된 그네와 네 개의 영사기로 만들어진다. 영사기 넷은 사방을 향하도록 하여 그네에 묶여 있어 네 벽에 각각 다른 영상을 투사하는데 이때 각 영상은 그네를 탄 여자들의 정지된 모습을 담고 있다. 관객이 이 그네를 실제로 밀어 움직이면 벽에 조사된 여자들의 그네도 흔들리게 된다. 그리하여 영상 속의 장면은 촬영된 선적 시

간의 재현이 아니라 관객이 직접 경험하는 실재 시간으로 뒤바뀌고, 발을 굴러 그네를 타는 행위는 영상 속 여인들이 주체하는 것이 아니라 보는 이들에 의한 것이 되어 매체의 운용방법에 따라 재현된 대상과 관객 간의 전통적 관계가 전복된다.

2) 퍼포먼스와 영상

서구 비디오 아트 초기 역사는 퍼포먼스 예술과의 관련성을 떼어놓고 생각할 수 없는데 이는 우선 1960년대 퍼포먼스 아티스트들이 자신의 작업을 시간성을 가진 매체를 통해 기록하고자 필름이나 비디오카메라를 활용했기 때문이었다. 그러나 곧 여러 작가들이 자신의 예술 탐색을 위해 매체 자체의 미학적 가능성에 관심을 갖게 되었으며 그 방증으로 1970년 진 블러드영(Gene Bloodyoung)이 확장된 시네마(Expanded Cinema)를 통해 비디오를 단순 기록용 매체가 아닌 예술매체로서 검토하였다. 특히 아티스트가 자신의 모습을 촬영하는 자기반영 작업은 그러한 전형적인 사례가 되었다. 1971년 〈중심들Centers〉에서 비토 아콘치는 우리가 바라보는 텔레비전 모니터 중앙을 가리킨다. 이 작품에서 작가는 마치 거울처럼 카메라 이미지를 사용하여 자기 이미지를 모니터링 하는데 이를 두고 로잘린드 크라우스(Rosalind Krauss)는 비디오의 나르시시스트적 특성이라 일컬었다.[24] 그러나 이러한 자기반영적 특성은 퍼포먼스를 유용하는 미디어 작가들의 일부에 한정되는 것으로, 개념적 차원에서 퍼포먼스 아트와 신매체 간의 관계를 새로이 찾아내고 작업에 끌어들이는 작가들이 나타난다.

24 Rosalind Krauss, "Video The Aesthetics of Narcissism", *October*, Vol. 1. (Spring, 1976), pp. 50–64.

김수자(1957-)의 1997년 작 〈떠도는 도시들: 보따리 트럭 2727 킬로미터〉는 단순한 퍼포먼스 아트의 기록도, 자기반영적 성격의 영상도 아닌 성격을 가지는데 그것은 퍼포먼스가 영상매체의 재료로 작용하여 작품의 의미를 완성한다는 점이다. 아티스트의 모습을 화면에서 확인할 수 있지만 김수자는 퍼포먼스를 수행하는 본인의 뒷모습을 남의 손에 의해 촬영되도록 함으로써 의도적으로 자기반영성을 배제시켜 과거 비디오 아티스트들과 차별화를 꾀하고 있다. 보통이 보통이 꾸린 짐 보따리를 트럭 한가득 싣고 그 위에 앉아 11일 동안 어린 시절부터 성장하며 살았던 도시들을 되짚어가는 퍼포먼스 아트를 영상으로 남긴 것이지만 이는 기록이 목적이 아닌 영상작업을 만들기 위해 행한 퍼포먼스라는 점 또한 과거의 비디오 매체 운용과 확연히 다르다. 작가는 자신의 뒷모습을 찍은 영상을 편집함으로써 이주의 체험과 유목적 삶의 고단함, 그 안에 도사리는 여성의 노동과 고충이라는 주제를 드러낼 메타포를 제시하는 것이다. 이러한 성향은 〈바늘여인〉(1999-2001)과 같은 멀티채널 비디오에서도 반복적으로 나타난다. 도쿄, 상하이, 뉴욕, 런던, 델리, 카이로 등의 대도시에 찾아가 도시의 붐비는 길목에 작가가 등을 보이고 서 있으면 시민들이 주변을 스쳐지나간다. 2001년 PS1에서 이 작품은 8채널로 상영되어 각기 다른 도시의 풍경을 동시에 보여주었다.[25] 이때 김수자의 퍼포먼스는 작가의 수행적 신체를 바늘로, 여러 도시들을 각 사회를 이루는 천 조각으로 은유하며 작가의 주체가 지리학적, 문화적 차이를 넘어서 보편타당한 진실을 추구함을 보여주는 듯하다. 이러한 퍼포먼스의 의의는 비디오라는 매체를 통한 촬영과 8채널 설치로 완성될 수 있음을 볼 때에 작가

25 "Kim Sooja: A Needle Woman", http://momaps1.org/exhibitions/view/24, 2001. 7. 1—9. 16. 2016. 11. 22 접속.

그림 2 함경아, 〈체이싱 옐로우〉, 2000-2001.

에게 퍼포먼스와 비디오는 상호의존적 성격을 맺는다 하겠다.

함경아(1966-)는 자신의 퍼포먼스 비디오 〈체이싱 옐로우Chasing Yellow〉(2000-2001)에서 자신의 신체를 드러내지 않는다. 이때 매체는 자신의 아이디어를 표출할 도구이자 퍼포먼스를 펼칠 작가의 일부가 된다. 작가는 아시아 여행 중 만난 노란색 옷 입은 이들을 따라가고 인터뷰하며 모은 영상들을 다채널 비디오 설치로 보여준다. 각 모니터에서는 각각의 노란 옷 입은 이들이 자신의 이야기를 들려준다. 촬영 과정에서 카메라는 작가의 퍼포먼스를 담고 있지만 그녀의 몸을 대상화하는 것이 아니라 작가의 눈이 되어 퍼포먼스 수행 주체의 일부가 된다. 차후 편집 과정에서 작가는 여전히 '노란색을 집요하게 쫓는' 퍼포먼스의 연장선에 서게 된다. 각 인물당 하나의 모니터를 배정한 다채널 비디오 설치방식은 복잡한 교차편집물의 상영보다

관객으로 하여금 작가가 겪은 퍼포먼스의 과정을 체험하기 용이하게 만들어준다. 그리하여 이 작품에 있어 매체는 퍼포먼스 주체 신체의 일부이면서 동시에 퍼포먼스가 작용하는 상황 그 자체가 되어 김수자와는 또 다른 방식으로 퍼포먼스와 영상매체 간의 관계를 도출해내고 있다.

3) 영화적 구성과 내러티브

다수의 초기 비디오 아티스트들은 실험적 영화의 방식, 즉 영화적 관습을 배제하고 반(反)내러티브적 방법론을 받아들였다. 마이클 러쉬(Michael Rush)에 따르면 1960년대의 아티스트와 관객들은 추상, 특히 미니멀리즘과 개념미술에 노출되어 있었으며 비디오가 처음 예술 매체로 소개되자 할리우드 영화에서 보아온 내러티브를 비디오 '아트'에서 찾길 기대하지 않았다는 것이다. 스탠 브라키지(Stan Brakhage, 1933-2003) 혹은 브루스 코너(Bruce Connor, 1933-2008)와 같은 실험영화와 동시대 비디오 아트 간에는 분명한 연관관계가 있지만 전자는 영화관, 후자는 갤러리에서 구분되어 상영될 정도로 실제 대상 관객과 전시 베뉴는 차이가 있었다. 그러나 영상매체 관련 기술의 발달과 함께 둘 간의 경계는 모호해지고 한때 실험적이라 여겨졌던 작품이 상업영화관에서 상영되거나 상업영화에서나 볼 수 있던 장면이 차용되거나 재해석되어 갤러리에 설치되기도 한다. 러쉬는 특히 이때 두드러지는 현상이 내러티브의 귀환이라고 본다. 다만 이것을 '새로운 내러티브(new narrative)'라 지칭하는데 이는 상업영화의 그것처럼 무언가를 완벽하게 설명하고 서술하여 완결하는 것이 아니라 부분 부분 친숙한 내러티브들와 미장센이 들어가되 전체적으로는 주제로 향하는 파편화되고 느슨한 내러티브가 도입되는 게리 힐, 빌 비올라의 1980

년대 말부터 90년대의 작업을 예시로 꼽았다.[26]

국내에서는 특히 2000년대에 영화적 기법, 수사, 내러티브 구축의 형식을 빌려온 영상작업이 두드러지게 나타난다. 박찬경(1965-)은 1990년대 중반부터 영상 작업을 시작하여 텍스트와 영상을 병치하는 〈가주마켓〉(1995) 등의 영상작업을 선보였으나 차차 작업 속 영화적 기법과 내러티브의 영역을 넓혀나간다.[27] 2004년 박찬경에게 에르메스 미술상을 안겨준 〈파워통로〉는 새로운 내러티브의 사례로 볼 만하다. 이 작품은 냉전시대에 대한 역사적(혹은 pseudo-역사적) 배경과 이에 따른 현실(혹은 가공된 현실)을 설명하기 위해 작가가 제시하는 자료물과 파워포인트 프레젠테이션을 감상한 후 그가 제작한 비디오물을 보는 두 섹션으로 구성되어 있다. 첫 섹션에서 미국과 소련의 우주경쟁과 관련된 인공위성 관련 도면, 우주인 관련 매뉴얼, 정상들의 악수 장면 사진, 그리고 북한이 남침을 위해 뚫었다는 땅굴의 이미지를 마치 다음 섹션에서 보게 될 다큐멘터리의 준비 작업을 보여주듯 제시한다. 이어 다음 섹션의 어두운 방에 상영되는 영상물은 냉전, 이에 따른 남북 분단 상황에 대한 다큐멘터리적 서사가 근거리 미래에

26 Michael Rush, *Video Art*, London: Thames and Hudson, 2003, p. 125. 실험영화란 주류 영화산업이라 할 수 있는 상업영화와 다큐멘터리 형식에 대한 대안영화를 일컫는다. 박만우 역시 비슷한 현상을 목도하며 아티스트가 창작한 필름 작업을 통칭해 '아티스트 필름'이라 칭하고 있다. 다만 러쉬의 개념과는 차이점과 일부 겹치는 부분이 존재한다. 박만우는 비디오 아트와 아티스트 필름은 발생학적으로 다른 계보임을 주장하면서 다만 일부 비디오 아티스트들이 기존의 영화를 '재활용(film recycling)'하는 경우 아티스트 필름과 교차점이 생긴다 보고 있다. 또한 아티스트 필름을 실험영화 전통의 연장선으로 보는데, 다만 아방가르드 실험영화 감독들은 철저히 상업영화에 반기를 들고 네거티브 필름에 직접 물리적 조정을 가해 미학적 효과를 도모했다는 차이가 있다고 설명한다. 박만우, 「실험영화와 비디오 아트 사이에서」, 『월간미술』, 2010. 12, p. 110-113.

27 이정우, 「냉전의 우주를 방황하는 한국인」, 『크레이지 아트 메이드 인 코리아』, 갤리온, 2006, pp. 246-267.

남북 우주선이 도킹할 상황에 대한 공상과학영화로 이어져 마무리되는 작품이다. 〈2010 스페이스 오딧세이〉, 〈카운트다운〉, 〈마룬드〉 등의 1960년대 후반 할리우드 영화장면을 차용한 미장센, 친절한(그러나 관객의 완전한 이해를 좌절시키는) 스토리텔링을 사용하여 영화적 내러티브를 구축하되 상업영화의 그것과는 차별성을 띠는 것이다.

　　박찬경의 작품은 점차 더욱 영화적 성향이 강해진다. 〈다시 태어나고 싶어요 안양에〉(2010), 〈만신〉(2014) 등은 시나리오 작업을 거쳐 영화배급사를 가지고 만든 '영화'들이다. 2010년 인터뷰에서 그는 자신의 작업이 '영화'라고 밝히면서 미술과 영화의 경계는 제도적 구분에 불과하다고 단언한다. 그는 대중적이면서 드라마적 요소를 가미해 영화적 내러티브를 더욱 상업영화의 그것과 구분되지 않는 성향의 것으로 강화시키고 있다고 설명한다. "영화는 대중적이고 다가가기 쉬운 매체"라면서 "한국 미술의 관객층은 너무 적고, 미술의 담론 역시 너무나도 허약"하다는 점에서 그가 더욱 대중적 성향의 내러티브를 도입하기에 이르렀음을 토로하는 한편 여타 영화와 본인 작업 간에 차별을 꾀한다. 그는 국내 상업영화나 독립영화의 경우 시각적 형식이나 이야기 전개가 상투적 영화어법을 천편일률적으로 답습한다고도 하고, 반면 아티스트들이 영화를 만들면서는 사회적 메시지 대신 감성에 호소하는 점을 지적하면서 본인은 문화산업에 대한 비평적 기능을 도모한다고 암시한다.[28]

　　1990년대 영상 매체의 시간성 표현 가능성을 탐구하던 작가가 추후 영화적 형식에 몰입했다는 점에서 함양아(1968-)는 박찬경과 비슷한 궤적의 작업변천사를 보여준다. 함양아의 90년대 작업은 기록영상, 다큐멘터리, 촬영된 영상의 편집과 컴퓨터 가공 등의 표현방식을

28　박찬경, 「다시 태어나고 싶어요, 안양에」, 『월간미술』, 2010. 12, p. 104.

To be more specific, the signals arrive at the person who has had a chip implanted inside, and becomes a second skin.

ⓒ함양아

그림 3 함양아, 〈보이지 않는 옷〉, 2008.

보였다.[29] 영화적 내러티브를 가지는 작업으로 2003년 〈fiCtionaRy〉
를 선보인 후 본격적으로 시나리오를 쓰고 배우를 캐스팅하고 영화
산업계에서 사용하는 첨단장비를 동원하여 공상과학풍 영화 〈보이지
않는 옷〉(2008)을 제작했다. 영화는 두 명의 중심인물인 과학자와 패
션스타일리스트 간의 대화를 보여준다. 과학자가 나 이외의 사람에게
만 보이는 물질로 옷을 대체할 수 있다하면 패션 디자이너는 내가 입
은 모습을 보며 만족감을 느끼는 것이 옷을 입는 이유임을 밝힌다. 비
영화적 형식의 영상이라면 이렇듯 글로 재구성해내지 못할 스토리텔
링을 시간의 선적 흐름에 대한 비틀기를 배제하고 풀어내는 전형적인
영화적 내러티브의 구성인 것이다.

29 이은주, "큐레이터 수첩 속의 추억의 전시 큐레어터 토크 17: 함양아(Ham Yang Ah) Special Day", 서울문화투데이, 2012. 12. 7, http://blog.naver.com/scto-day/100173448704, 2016. 12. 2 접속.

4) '재현'의 문제와 매체 간 경계 흐리기

예술을 보는 전통적 시선, 즉 플라톤적 사고에 따르면 예술은 재현을 위해 존재한다. 그러나 19세기 떠오른 사진과 필름 등의 신매체들은 예술가의 손길 없이도 완벽한 재현물을 만들어내었고 이를 예술로 인지해야 할 것인가에 대한 오랜 격론을 낳았다. 이 카테고리에서 다룰 작가들은 이러한 구분법에 저항하여 회화와 조각을 미디어 영역으로 적극 끌어들인다. 이와 같이 예술 장르 간의 접점을 활용하는 것은 미디어 아트의 주요 특질이기도 하다. 랜덜 패커는 19세기 바그너의 총체예술론에서부터 최근의 디지털, 가상현실 예술에 이르기까지 신테크놀로지를 매체로 사용하는 작가들은 결과적으로 하나의 인터랙티브한 인터페이스로 모든 매체를 통합하는 '메타–매체'를 형성함으로써 장르 간의 융합에 기여했다고 설명한다.[30]

1990년대 조각가로 작업을 시작했던 김창겸(1961–)은 인터뷰에서 다음과 같이 밝힌 바 있다. "실체에 대한 이해가 이미지에 의해 대체된 탓에 조각으로부터 거리를 두기로 했다."[31] 작가가 자신의 조각을 만들며 가진 이데아와 보는 이가 받아들이는 모방된 이미지 사이의 괴리에 대한 회의가 그를 신매체로 이끌었다는 것이다. 그가 마치 죠셉 코주스(Joseph Kosuth, 1945–)의 〈세 의자Three Chairs〉(1965)를 상기시키는 1998년 작 〈입방체를 꺼내다〉 시리즈를 선보였던 것이 그러한 초기 사례였을 것이다. 입방체로 만든 돌조각을 찍은 사진(모방)이 든 액자와 실재 석재를 나란히 병치한 설치작업으로, 실재와 재현 간의 관계에 대한 회의와 사유를 드러낸다.[32] 이러한 관심은 영상

30 Randall Packer and Ken Jordon eds., *Multimedia: From Wagner to Virtual Reality*, (New York: Norton, 2002), xix.

31 고충환, 「실재와 이미지 사이에서 길을 잃다」, 『월간미술』, 2001. 10, p. 108.

32 위의 글.

©김창겸

그림 4 김창겸, 〈이미지를 위한 좌대 1, 2〉, 1997.

작업으로 옮겨갔는데 〈이미지를 위한 좌대〉(1997~99)를 통해 이를 확인할 수 있다. 그가 돌을 깎아 만든 좌대 위에는 석재의 표면을 촬영한 영상을 프로젝터로 투사된다. 여기에서 실재의 돌과 이미지로서 표면에 재현된 돌은 합일을 이루게 된다. 이를 통해 그의 작업은 회화의 2차원성, 조각의 3차원성, 그리고 영상매체의 시간성을 동시에 구현함으로써 예술의 장르 간의 통합양상을 보이는 것이다. 작가는 조각과 같은 전통매체에 한정되었을 때에는 무언가를 표현하고 관객이 이를 수용할 것을 기대했으나 매체 통합적 작업으로 이행하면서 "관객을 불러 게임을 할 수 있게 됐다. 관객에게 말을 걸기도 하고 속이기도 하고 장난도 친다. 관객은 적극적으로 참여할 수 있다"[33]고 설명한다. 이는 랜덜이 주장했던 다매체 작업을 통한 현대적 차원의 총체예술 구현에 다름 아니다. 다양한 매체를 아우르게 하는 궁극의 목적은 결국

33 "KAP작가 릴레이 인터뷰: 미디어 아티스트 김창겸", 2012. 6. 22, http://blog.naver.com/art_mufe/30140939671, 2016. 12. 1 접속.

관객의 다양한 지각감각을 자극하여 지금 여기 눈앞에 실재적으로 존재하는 작품에 완연한 몰입을 가져오도록 하는 것이다.

서양화 전공자인 양만기(1964-)가 1996년 대한민국 미술대전 대상을 탔을 때 그를 미디어 아티스트로 보는 이는 극히 드물었지만 이미 이때 수상작 〈다윈의 정원〉은 테크놀로지를 동원한 일종의 판화작업이었다.[34] 캔버스에 두껍게 물감을 올리고 에스키스하는 과정에서 사진과 컴퓨터를 통해 만든 디지털 복제물을 얹은 뒤 다시 붓질하고 지우고를 반복하여 회화에서 출발한 2차원적 작품을 만들어내되 테크놀로지를 내포하게 된다. 여기에 사용된 나무 이파리 등의 이미지는 실재의 재현이면서 동시에 인덱스이고 다시 그것을 뿌옇게 흐리게 만들어 회화와 회화 아닌 것들 사이 어딘가의 애매모호한 지점에 서게 만든다. 적극적으로 영상관련 테크놀로지를 사용하는 2000년대 작품들은 재현된 이미지보다 실재에 가까운 것으로서 존립한다. 비평가 이태호는 작가의 〈관계의 언어〉(2004)에 대해 "대상에 대해 재현적인 이미지만을 보여주는 회화와는 다르게 현실에 대한 단순한 모방이 아니라 이미지의 사실성을 고착화하는 현상"이라 설명한다.[35] 이 작품은 조각적 오브제 설치이면서 오브제에 영상이 상영되어 장르 간의 경계를 능동적으로 무너뜨리고 새로운 시각 환경이 조성된다. 비록 재현의 허구성을 가진 회화보다 기계적으로 포착된 영상이 더 강한 사실성을 수반한다는 이태호의 표현은 비평적 표현에서 오는 이론적 오류로 보이지만 그럼에도 불구하고 테크놀로지를 이용하여 감각의 몰입(immersion)을 가져와 실재적 현실을 지각하게 한다는 점에서 회화보다 강력한 사실성을 나타냄에 동의하게 된다.

34 최광진, 「양만기 애매함의 진실을 찾는 여정」, 『월간미술』, 2003. 9, p. 126.
35 이태호, 「인터랙티브를 추구하는 미디어 담론자」, 『월간미술』, 2005. 1, p. 118.

1960년대 말 서서히 국내에 도입되기 시작한 미디어 아트는 20여 년간의 실험기를 지나 1990년대부터 본격적으로 제작, 논의되기 시작하였다. 1980년대 후반부터 시작된 국가 정책적 뒷받침을 분수령으로 국내에는 미디어 아트를 적극적으로 수용하고 제작하는 환경이 마련되었으며 이를 바탕으로 다양한 전시, 학술기획, 아트 이벤트 등이 생겨났다. 이 글은 이러한 계기를 마련한 주요 전시 중 일부를 돌아봄으로써 당시 한국의 예술계 안팎의 상황을 재점검해보고자 했다. 이러한 미디어 아트의 양적 팽창은 질적 성장을 종용하는 비평가들의 우려를 불러오기도 하였다. 그러나 이 글은 이러한 양적 성장이 결국 미디어 아트 탐구에 공헌한다고 보고 그 결과 다수의 우수한 미디어 아티스트들과 작품들로 귀결되었다 여겼다.

이에 예술계의 기린아들로 떠오른 많은 미디어 아티스트들 중 일부를 추려 그들의 작업특성을 네 가지 주요 양상으로 분류해 분석했다. 주로 1990년대에 보인 매체형식 자체에 대한 연구는 맥루헌 식으로 매체 그 자체가 메시지를 생산하는 것이었고 이러한 작품군의 존재는 그 이외의 형태를 가진 미디어 아트로 발전할 토양을 마련해준 것으로 보인다. 퍼포먼스를 보여주는 국내 작가들의 미디어 아트는 단순한 퍼포먼스의 기록에 그치던 1960년대 서구 퍼포먼스 비디오와는 분명한 차별점을 보인다. 작가가 어떤 개념이나 메시지를 전달하는 데에 퍼포먼스나 영상이 각각 독립적 역할을 하는 것이 아니라 영상이 퍼포먼스의 의미를 완성하거나 그 반대로 작용하는 경우들이 그것이었다. 또한 비선형적으로 파편화된 장면들이 편집되어 제시됨으로써 의미 파악을 어렵게 하던 기존의 영상 작업과 달리 적극적으로 상업영화의 형식과 내러티브 구성법을 차용하는 미디어 아트 또한 매체실

험 이후 나타나는 양상으로 보았다. 마지막으로 회화, 조각, 기타 매체 간의 구분을 무의미하게 하고 관객의 지각경험을 확장시키는 매체 통합적 작품을 주요 양상 중의 하나로 보았다. 특히 재현성과 실재성 간의 간극에 주목하는 작가군들에 의해 이러한 양상이 적극적으로 탐구되었다.

이와 같은 주요 전시들과 작가들을 훑어봄으로써 1990년대 이후 한국 미디어 아트가 갖는 고유의 의미와 역사를 발굴하고 미학적, 미술사적 함의를 가진 주요 한국 미디어 아티스트들을 재발견하는 계기가 되기를 기대한다.

제도

institution

공공미술의 오늘

정인진

우리 공공미술의 발자취를 돌아보면 2011년에 매우 의미 있는 두 가지 사건이 있었다. 하나는 공공미술을 관장하는 법제도인 미술장식품 제도 개정이 있었다는 것이고, 다른 하나는 일본대사관 앞에 공공조형물 〈평화의 소녀상〉이 세워졌다는 것이다.

1972년 미술장식품 법이 제정된 이후 몇 번의 제도 개정이 있어 왔고 공공조형물 설치도 전국 각지에 매년 수백 건이 조성되어 왔을지라도 2011년의 이 두 사건의 내면을 들여다보면 앞선 현상들과는 다른 것이 있다. 하나는 위로부터 내려온 법제도로부터 공공미술의 자율성과 잠재력이 인정받았다는 것이고, 다른 하나는 아래로부터 성장한 공공미술에 관한 실천에서 그 의미를 보장받고 확산시킬 수 있는 계기가 되었다는 것이다.

공공미술의 의미 있는 두 가지 사건: 제도와 실천의 조화

공공미술은 위로부터 내려온 법제도와 함께 성장한 미술 장르이

다. 하지만 그동안 미술장식품 제도 속에 있었던 탓에 오히려 건물 장식품과 예술작품 사이에서 그 위상이 애매했던 것 또한 사실이다. 그런 공공미술이 2011년 제도 개정으로 '미술장식품'에서 '작품'이라는 제대로 된 이름을 얻게 되었다. 명칭 변경이 큰 의미가 있겠냐 싶지만 '미술장식품'이라는 명칭의 한계가 공공미술 작가들의 활동 영역을 위축시켰고 작품 자체도 건물 부속물로 한정시켜왔다. 이런 이유로 미술계에서는 그 명칭 개정을 꾸준히 주장해 왔다. 2011년의 명칭 개정으로 미술계의 요구를 공공미술에 수용할 수 있을 뿐 아니라 공공미술 영역에 더욱 다양한 매체와 장르 확산이 가능해졌다. 나아가 건축비 1%를 미술작품 설치라는 물질적 외연에만 사용했던 것을 공공미술과 관련된 다양한 활동을 위한 지원금으로 사용해도 되는 기금제까지 포함함으로써 융통성 있는 공공미술 영역이 열렸다.

공공미술에 관한 의식이 모여 아래로부터 다져지고 성장한 성과는 같은 해 12월 일본대사관 앞에 설치된 〈평화의 소녀상〉(2011, 그림 1) 제막식에서 찾을 수 있다. 일본 위안부 보상 및 사과와 관련된 문제를 해결하기 위한 집회가 20년 동안 있어왔는데, 1,000회 집회를 기념하는 의미로 자발적인 성금을 모아 일본 대사관 앞에 이 조형물을 제작했다. 이것은 공공미술이 지향하는 장소성, 예술성, 관객과의 소통, 그리고 파급력을 지닌 담론을 고루 갖춘 공공조형물로 인정받으며 우리 공공미술이 나아갈 방향의 한 갈래를 보여주는 역사적인 사례가 되었다.

이 의미 있는 두 가지 사건이 같은 해 동시에 일어났다는 것이 그저 흥미로운 우연일까? 1972년 문화예술진흥법에서 '건축물에 대한 미술장식품' 제도로 공공미술이 인식된 이래 1995년에 '미술장식품' 제도가 되어 그 설치가 의무조항이 된 이후 공공미술이 전국적으로 확산된 것에서 그 시작점을 찾을 수 있다.

그림 1 김서경, 김운성, 〈평화의 소녀상〉, 2011, 브론즈, 화강석, 오석, 높이 130cm.

1990년대 공공미술의 확산이 우리 미술계에 순기능만을 주었던 것은 아니다. 미술 문외한인 건물주와 불법 리베이트를 조장한 미술 중개인, 그 사이에서 무기력하게 작품을 제작한 작가들이 합작해서 만든 공간과 어울리지 않는 조형물이 쏟아져 나왔던 것도 바로 그 시절이었다. 이것은 '문패 조각', '껌 딱지 조각'으로 조롱당하며 공공미술 무용론마저 제기되기도 했다. 이런 어두운 그림자가 드리운 미술계의 재기 노력들, 예를 들면 공청회와 세미나를 통한 문제 해결 노력들도 같은 시기에 함께 있었다.

한 가지 분명한 것은 공공미술은 서구에서 들어 온 관련 법제도의 비호 속에서 성장한 미술이라는 것이다. 하지만 그 내용적인 면에

서는 분명 우리만의 특수성이 발현되어야 할 분야이다. 따라서 공공미술 역사의 흐름 안에서 제도와 실천의 문제를 중심으로 추적해보는 작업은 우리 공공미술의 앞날을 위해 필요한 절차라고 생각한다.

장소 속의 미술: 건축 속의 미술과 공공장소 속의 미술

프랑스와 미국에서 공공미술 제도가 1950년대에 법제도와 함께 공적 공간에 안착했던 것에 비해 우리는 20년이 지난 1972년 미술장식법 제도로 공공미술에 관한 인식이 이루어졌다. 우리 공공미술 제도가 한발 늦게 시작하기는 했지만, 시간상 무척 압축된 형태를 겪으며 현재에 이르렀고 현재 그 어느 때보다 활발하게 공공미술 사업이 진행되고 있다.

그럼 이런 법제도 안에서 공공미술이 진행되기 이전에 우리에게는 공공미술이 없었던 걸까? 우리에게도 이미 공공미술이라 불릴 수 있는 조형물들이 있었다.

가장 쉽게 접할 수 있었던 공공미술은 1960년대와 70년대 학교 운동장에 세워진 동상들이다. 유년 시절 기억 속에 있는 책 읽는 소녀상, 위인 동상, 반공소년 이승복 동상 등이 바로 그런 공공미술이다. 이것은 한국전쟁의 영향으로 반공을 강조하고 애국심 고취를 목표로 했다. 이념 전달이 우선 목적이었기 때문에 완성도는 좀 떨어진 조야한 형태로 전형화된 것들이 많았다. 이것은 또한 당시 공공공간이 다양한 의견이 아닌 주도적인 권력 이데올로기에 의해 통제되었다는 것을 보여준다. 이런 맥락에서 공공공간에 세워진 대부분의 조형물들은 부지불식간에 규제와 통제에 몰두한 독재 이념을 선전하고 선동하는 도구로 쓰이곤 했다.

독재 권력 이데올로기의 상징물로서 공공미술이 공공공간을 장

악하는 와중에 1974년 종로 4가 은행 외벽에 설치된 오윤(1946~1986)의 벽화 〈평화〉는 당시 건축 속의 미술의 새로운 면을 보여주는 예이다. 1980년대 민중미술 중심에 서게 된 오윤은 그보다 앞서 제작한 벽화작업에 절대 권력이 아닌 개인의 희망을 표현하는 미술가의 사회적 역할을 담아냈다. 황토빛 흙을 구워 만든 전돌 1,000여 개 이상을 붙여 전체 크기가 높이 3m, 폭 20m가 되는 대형 벽화를 제작했다.[1] 부조 기법으로 만들어진 이 건물 외벽 벽화는 구름과 그 위에 누운 인체를 표현하여 서슬 퍼런 유신 독재 시절에 '하늘과 말을 나누고, 모든 자연과 더불어 대화하듯, 순수하고 착한 본성으로 인간이 어우러지는 따뜻함의 회복'이라는 평화의 이미지를 나타냈다.[2]

모두에게 개방된 벽화가 이념을 선전하는 도구가 아니라 공공공간 안에 거주하는 사람들과 진솔한 대화를 나누는 도구가 되기를 꿈꿨던 오윤의 태도는 당시 일반적인 공공조형물과는 다르게 민중과 교감하려는 공공조형물의 기능의 가능성을 담고 있었다. 그가 40세 나이로 요절하지만 않았으면 민심을 담아내는 우리 공공미술의 한 축을 확실하게 담당하지 않았을까 싶다. 실제로 80년대 민중미술에 몸담았던 작가들이 현재 공공미술의 트렌드인 공동체 미술에 적극적으로 참여하고 있는 것을 보면 더욱더 그런 생각이 든다.[3]

한 방향 전달 매체로 쓰였던 공공미술이 80년대에 이르러 변화를 갖게 된다. 이때 우리 공공미술은 크게 두 개의 축으로 양분되어 진행

1 1974년에 오윤을 중심으로 오경환, 윤광주가 종로 4가 상업은행 외벽에 만든 테라코타 부조 벽화.
2 김진희, '그의 작품은 아직 거리에, 종로4가 우리은행 외벽, 오윤의 〈평화〉', art in the street, p. 84.
3 김정헌은 '예술과 마을 네트워크'를 만들어 마을 공동체에 활력을 불어넣기 위해 미술의 사회적 역할을 도모했으며, 임옥상은 '임옥상미술연구소'를 세우고 공동체 거주자들과 함께 미술작업을 하며 삶의 방식 자체를 미술운동과 연결하는 시도들을 하고 있다.

공공미술의 오늘

되었다. 하나는 1980년 5·18 광주민주화운동과 맞물리며 사회적 약자 편에 서서 그들의 생존을 위해 함께 투쟁했던 민중미술 계열의 공공미술이었고, 다른 하나는 80년대 중반에 이르러 개최된 86 아시안 게임과 88 올림픽 게임이라는 국가 행사와 함께 제도권 정치를 홍보했던 모더니즘 계열의 야외조각들이었다.

당시 미술계에서 마이너 장르로 간주되었던 80년대 민중미술은 민중을 억압하는 권력에 저항하는 발언을 미술에 담았다. 그들은 주로 단체 활동을 하였는데, '두렁'(1983년 결성, 80년대 현장 미술운동 집단으로 확산)과 '시민미술학교'(1984년 개최, 1989년-1991년 활동)의 활동에서 보이듯 대중과 소통하기 위해 현장미술을 전개하며 그 내용도 당시 사회적 모순을 조목조목 담아 미술을 통해 제도 개선을 주장했다.[4] 미술작업이 서툰 사람들과 함께 공동작업을 했기 때문에 완성도는 떨어졌지만 그 결과물을 공공공간에 전시하여 권력의 모순을 고발하고 그런 사회를 계도하려 했던 민중미술의 정신은 우리 공공미술이 나아가야 할 실천에 관한 문제를 분명하게 보여주고 있다.

같은 시기에 민중미술과는 다르게 정권과 결합하여 눈에 띄는 확산을 이룬 '모더니즘' 계열의 야외조각들로 구성된 공공미술이 있었다. 이것은 국제 행사를 위한 손님맞이용 도시 미화 도구들로 사용되

4　행동예술을 지향한 현장미술은 전시장미술의 상대 개념이다. 홍성담, 최열 등의 '광주자유미술인협의회'와 김봉준, 라원식 등의 '두렁' 같은 소그룹 예술가들은 탈춤운동을 매개로 하는 민족문화 코드를 공유하고 있었지만, 그 활동은 민족담론을 넘어서는 것이었다. 이들은 미술의 생산과 소통을 위한 구체적이고 실질적인 범주로 노동자, 농민, 시민 등의 계급이나 계층 개념을 도입했다. 현장미술가들은 민중과 함께 시민 판화학교를 열었으며, 노동현장 미술을 일궜고, 거리와 광장의 걸개그림과 벽화로 대중적 소통을 이끌었다. 1980년대 후반의 민주화운동과 노동자 대투쟁 현장에 나타난 미술의 현장성은 전시장을 넘어서 대중과 소통하고자 했던 현장미술의 결과다. 김준기, 「사회예술의 씨앗, 민중미술」, 『경향신문』, 2016. 4. 17.

었다. 이 미화사업은 정부 정책의 일환이 되어 법과 재정의 전폭적인 지원하에 일사천리로 빠르게 진행되었다.

야외 조각 작품을 설치할 터전이 될 올림픽 공원을 1984년에 착공하여 1985년에 준공, 1986년에 공원 조성이 완료되었다. 다음 해인 1987년에《세계현대미술제》를 올림픽 공원에서 개최하여 조각들을 순식간에 채워 넣었다. 이렇게 들어서기 시작한 조형물들이 2015년에는 그 개수가 222개에 달했다. 풍부한 정부 예산을 가지고 시작한 사업이기 때문에 백남준(1932–2006), 마우로 스타치올리(1937–), 루이스 부르주아(1911–2010) 같은 유명 조각가들의 작품들을 매입하여 현재 조각 공원에 있는 작품들의 값어치는 어마어마하다. 하지만 올림픽 공원을 관할하는 국민체육진흥공단이 조형물에 대한 인식이 부족하고 관리가 무능해서 그 관리 주체 이전이 끊임없이 재기되고 있다. 3년 만에 해치운 야외조각공원 조성의 부실 체제 후유증이 30년이 지난 지금도 진행 중인 것이다. 공공미술을 조성한다는 체계적인 고찰 없이 행사용으로만 조성한 예술품들이 행사가 끝나니 그 의미를 잃고 마는 것은 당연한 일일지도 모르겠다. 하지만 그렇게 체념하기에는 많은 예산을 쏟아 부었던 사업이고 그것을 잘 활용하고 관리하면 지역 문화 활성화를 위한 좋은 기회가 될 수도 있기에 아쉬운 마음이 든다. 이것은 공공미술이 법제도라는 권력과 함께 하기 때문에 추진력을 가질 수 있는 반면 자칫 잘못하면 예술 본연의 기능을 상실한 채 무능한 물건 정도로 전락할 수도 있다는 점을 보여준다.

1980년대를 지나 1990년대에 이르러 우리 공공미술은 찬란한 봄을 맞이하였다. 그것은 1994년부터 미술장식품 법에 의해 총면적 3,000평(10,000m²) 이상 되는 건물들은 건축비 1%에 해당하는 금액의 조형물을 설치해야 한다는 것이 의무조항이 되어 강제된 것에서 시작한다. 법 규정 때문에 건축주들은 억지로라도 조형물을 의뢰하고 구입

공공미술의 오늘

해야 했는데 그 덕에 공공조형물들은 건물이 올라가는 도시로 쏟아져 나오게 되었고 미술계는 활기가 넘쳐났다.

이런 분위기 속에서 1997년 포스코 사옥 앞에 프랭크 스텔라 (1936–)의 〈꽃이 피는 구조물―아마벨 Flowering Structure―Amabel〉이 설치된 후 일어난 대대적인 논란의 의미를 살펴볼 필요가 있다. 그것은 공공공간에 미술작품이 설치될 때 그 장소에 얽혀 있는 다양한 이해관계들의 갈등을 단적으로 보여준 예이다. 이 논란은 작가적 소신의 눈높이에만 맞춰 작업한 작가, 개인 소장품으로 공공미술을 선정한 건물주, 그리고 그 공간을 점유하는 불특정 대중 사이의 서로 다른 이해를 보여주었다. 건물주는 명품 조각을 소유하기 위해 세계적으로 유명한 프랭크 스텔라의 작품을 당시 미술품 구입가로는 최고가인 20억이 넘는 거액을 들였다. 작품은 미국에서 1년 동안 제작되어 조립 이전의 상태로 설치될 장소에 배달되었다. 전체 무게가 30톤에 달하는 규모가 큰 작품이라서 완성품으로 운송되기에는 무리가 있었다. 도착한 조립 부품들을 조립하려고 건물 앞에 펼쳐 놓았을 때 그것을 고철로 여긴 고물상이 몇 개를 주워가버려 전국 고물상을 수배해 잃어버린 부품을 찾아냈다는 웃지 못할 이야기는 이 논란의 서막이었다.

작품이 조립되고 난 후 더 큰 문제가 생겼다. 이 조형물을 본 사람들이 외관이 너무 흉측하다며 철거를 요구한 것이다. 〈꽃이 피는 구조물―아마벨〉이라는 고운 느낌의 제목과는 달리 작품의 외형은 녹슬고 우그러진 고철 덩어리가 덕지덕지 중첩된 너무나 낯선 미술작품의 모습을 하고 있었다. "저 고철들이 왜 저기 있어? 저게 작품이야?"라고 조롱했고 철거해야 한다고 입을 모았다.

실제로 작품에 사용된 재료는 고철이 맞다. 그런데 그것은 그냥 고철이 아니라 비행기 파편들이었고 작품의 부제인 '아마벨'은 비행기 사고로 죽은 작가의 친구 딸 이름이었다. 이런 점에서 〈아마벨〉은 철

을 다루는 회사인 포스코에 걸맞은 컨셉을 가진 조형물이기는 했지만, 그 외관에 있어서는 대중이 상상했던 예술작품으로 공감을 얻기에 부족했다.

설상가상으로 새롭게 교체된 포스코의 새로운 경영진들도 과거 경영진을 공격하기 위한 방편으로 거액의 미술작품 설치 과정에서 비자금이 형성되었을 거라는 의혹을 재기하며 〈아마벨〉의 철거에 동조했다. 〈아마벨〉은 과천 국립현대미술관으로의 이전도 고려되었으나 작가의 강한 반발과 무엇보다 작품의 가치를 옹호했던 미술계 인사들의 지지로 논란은 흐지부지되었고 현재까지 그 자리를 지키고 있다.

이것은 1981년 미국 뉴욕 맨해튼 연방 광장에 설치되었다가 1989년에 철거당한 리차드 세라(1939-)의 〈기울어진 호 Tilted Arc〉와 비교해 볼 만하다. 〈기울어진 호〉 역시 설치된 이후 심미성이 떨어지고 통행에 방해를 주며 광장의 기능을 우범화한다는 불만과 함께 작품 이전이 제기되었다. 리차드 세라는 이 작품이 설치된 장소와 떼려야 뗄 수 없는 관계로 묶여 있다는 '장소-특정적 미술(Site-Specific Art)'[5] 개념을 근거로 반론을 제기하며 작품이 장소를 떠나면 그 의미를 잃고 결국 폐기되는 것과 같다는 주장을 했다. 8년 동안 찬반 법정 공방과 작품 의도를 설명하는 공청회를 가진 끝에 법은 당시 대중의 손을 들어주었고 결국 작품은 철거되었다. 리차드 세라 입장에서는 작품이 파손되어 폐기된 것이다. 〈기울어진 호〉의 철거는 예술 가치 면에서 보자면 아쉬운 일이지만, 대중의 호응을 얻지 못한 세라의 작품이 장

─────

5 장소-특정적 미술(Site-Specific Art)은 어떤 장소에 존재하는 창조된 작품이다. 일반적으로 예술가들은 작품을 계획하고 구상하는 동안 장소를 선정한다. 장소 특정적 미술의 경계는 캘리포니아의 예술가인 로버트 어윈(Robert Irwin)에 의해 진전되고 다듬어졌다. 하지만 장소 특정적 미술이라는 말은 사실상 1970년대 중반 로이드 함롤(Lloyd Hamrol)과 아테나 타차(Athena Tacha)라는 젊은 조각가들에 의해 처음으로 사용되었다.

그림 2 클래스 올덴버그, 〈스프링〉, 2006, 스테인리스 스틸,
알루미늄, 섬유강화 플라스틱 등 혼합매체, 600×2000cm.

소와 전혀 상관없이 설치된 '플럽 아트(plop art)'⁶가 아니냐는 오해까
지 받았던 것을 보면 공공조형물은 공간 이해와 함께 그 공간에 거주
하는 대중의 심리까지도 아우르는 작품이 돼야 한다고 보인다.

　우리 공공미술이 법제도와 함께 확산을 이룬 90년대에 양적인 성

6　플럽 아트(plop art)는 '퐁당(plop)'이라는 의성어에서 가져온 미술용어로서, 공공미술
　이 주변 환경과 무관하게 '퐁당' 던져지듯 놓여 있다는 의미로 쓰인 것이다.

장을 한 것은 분명하지만 때때로 설치 장소 공간과의 관계를 고려하지 않은 채 설치된 플럽 아트로 의심되는 사례들이 눈에 들어와 안타까운 생각이 든다. 2005년 복원사업으로 단장된 청계천에 설치되어 실제 제목보다 '다슬기', '소라'로 불리는 청계천 조형물이 있다. 차기 대선을 꿈꾸었던 당시 이명박 시장은 청계천 복원사업을 대대적으로 펼쳤고 그 사업 한가운데 명품 조각을 설치했는데, 그것이 바로 30억 원을 호가했던 클래스 올덴버그(1929-)의 〈스프링 Spring〉(2006, 그림 2)이었다. 전통 지형 복원 사업의 상징 조형물 제작에 외국 작가가 선정되었다는 것이 알려지자 국내 미술가를 외면한 공공미술사업에 대해 예술인들이 강하게 반발했다. 청계광장공공미술대책위를 결성하고 '서울시의 청계천 조형물 작가 선정에 대한 입장'을 발표하여 고액의 외국 작가 작품 설치에 대한 반대 입장을 표명했지만 서울시는 이것을 받아들이지 않았다. 청계천 상징 조형물로 내세웠던 〈스프링〉은 10년이 지난 지금 행사용 전광판으로 작품이 가려지는 굴욕까지 감수해야 할 정도로 존재감이 떨어졌다. 당시 대중의 소리에 귀 기울이지 않았던 무책임한 정책을 탓하기에는 돈이 아깝고 장소가 아깝고, 그래서 작품이 아깝다는 생각이 든다. 그래도 비싼 수업료를 내고 얻은 교훈이라면 이제 공공미술은 그 장소의 의미를 읽고 그 장소의 사람들과 소통하는 것이 되어야 한다는 의식이 저변 확대되기 시작했고 그것을 요구하기 시작했다는 점이다.

장소로서의 미술: 도시계획 속의 미술

2000년대 중반에 접어들면서 공공미술은 그 기능의 실천적 측면에서 큰 확장을 이룬다. 공공미술을 매개로 하여 공공 공간, 특히 도시에 거주하는 사람들 간의 네트워크를 활성화하려는 시도들이 본격적

공공미술의 오늘

으로 계획되고 실행되었다. 도시계획의 일환으로 진행된 공공미술의 입장은 공리주의와 기능주의에 근거하여 거주민들에게 편리함을 줄 수 있는 디자인 조형물 설치를 목적으로 했다. 공공조형물들이 설치될 장소 전체가 하나의 기획으로 계획되어 공간과 조형물이 서로 유기적인 관계를 맺으며 공공미술이 되었다. 이것은 공공미술을 담당하는 법 제도에 근거해서 공공미술이 펼쳐질 장소의 의미를 살리고자 한 시도들이라 하겠다.

가장 대표적인 예가 2007년에서 2010년까지 '도시가 작품이다'라는 슬로건을 내걸고 진행된 '서울시 도시갤러리 프로젝트'이다.

당시 서울시장 오세훈은 도시 경쟁력의 핵심을 문화로 보았다. 이런 배경으로 문화정책과 공간정책을 결합한 프로젝트 연구팀[7]을 만들어 '도시갤러리 프로젝트'를 추진했다. 도시갤러리 프로젝트는 당시 서울시 공공미술 정책으로 설정되어 공공미술의 맥락에서 서울을 새롭게 구성해 나간다는 것으로 방향을 잡았다. 이것은 공공미술에 관한 관점의 진화를 보여준다는 점에서 의의가 있다. 공공미술이 공공장소에 놓이는 미술이라는 기존 관점을 벗어나 이제는 공공미술이 시민의 공적 문화생활 속에 배치되는 미술이라는 관점으로의 이행을 보여주는 프로젝트였다. 공공미술은 단순히 공개된 장소에 전시되는 심미적 미술로서만 머물지 않고 시민들의 요구와 복합화된 도시환경과 시설물을 통합하고 조정하는 역할을 자처했다. 시민과 도시 방문객들이 감상하고 경험하는 공공조형물들은 서울의 역사, 문화, 자연, 지리적 자원을 새롭게 보여주고 그것에 관한 이야기를 들려주며 서울의 문화를 느낄 수 있는 장이 되었다.

7 공공미술기획자인 박삼철, 최소연, 송현애, 경기대 건축대학원 안창모 교수 등 4명이 모였다.

그림 3 최욱, 〈역사박물관 앞 아트쉘터〉, 2008, 스틸파이프 위 불소수지 소부도장,
1600×400cm.

서울시 도시갤러리 프로젝트 사업 시행에서 공공미술은 예술적
역량을 보여줌과 동시에 그 장소가 편리하게 사용되는 공간이 되어야
하기 때문에 디자인 구상과 함께 건축 및 도시계획 구상도 통합해야
했다. 이런 복합적 시행을 위해서는 다양한 분야의 전문가가 필요했
다. 도시, 건축, 디자인, 미술에 관련된 전문인의 참여를 유도하여 지명
경쟁을 포함한 40여 개의 공모사업에 260여 팀이 참여해 도시를 새롭
게 상상하고 다양한 아이디어를 제안했다.

도시갤러리 프로젝트의 실행 사업의 구체적인 예를 보면 장소로
서의 미술로 기능하는 공공미술이 무엇인지 명확해진다.

손실된 문화재인 돈의문이 있었던 자리를 표기하는 돈의문 프로
젝트는 서울의 잊힌 역사를 기억하고자 했다. 같은 장소에서 시간에
따라 다른 사건이 일어났던 역사의 시간성을 의식하고 그것을 새롭게
바라보려는 광화문 프로젝트 〈인왕산에서 굴러온 바위〉와 서울시립

공공미술의 오늘

그림 4 정보원, ⟨Transparence-
투명함⟩, 2008, 듀랄루민,
스테인리스 스틸, LED 이미지
시스템, 440×360×670cm.

어린이도서관 프로젝트 ⟨투명 변조기 Transparency Modulator⟩가
설치되었다. 또한, 도시 디자인에 주력한 사업으로는 스트리트 퍼니
처를 실행한 덕수궁 돌담길 아트 벤치 프로젝트가 있으며, 도시의 방
치된 무의미한 공간에 새로운 디자인 활력을 넣은 사례로 역사박물관
아트 쉘터(2008, 그림 3), 신용산 지하보도, 동십자각 지하보도 디자인
이 있다. 도심 속 공원 형성을 위해 공공조형물을 활용한 서울 숲 프로
젝트도 있다. 이렇게 공간과 예술이 결합하여 서울이라는 특정 공간이
가지고 있는 전통과 역사를 부각시키고 편의시설을 디자인하고 재구
성하여 양질의 문화를 제공하는 동시에 그 장소를 문화공간으로 상승
시켰다.

 이렇게 도시계획 속으로 공공미술이 들어올 때 특히 주의해야 할

것이 있는데 그것은 도시계획을 시행하는 유관기관과의 협의와 관련 제도에 관한 숙지이다. 도시갤러리 프로젝트 시행 시 작품 설치에 어려움을 겪었던 '고산자교—제2 마장교 프로젝트'(2008, 그림 4)는 처음 계획단계에서 많은 시민들이 모이는 청계천 고산자교에 작품설치를 제안했는데 나중에 알고 보니 이곳은 하천점용허가를 받아야만 작품 설치가 가능한 곳이었다. 결국, 작품 설치 위치는 변경되었고 작가는 새로운 장소에 맞추어 작품 디자인의 일부를 변경할 수밖에 없었다. 이것은 공공미술이 도시 속에서 실행될 때 주변 상황과 사람들에게 적합한 내용이 되어야 하고 설치 장소의 조건, 즉 행정 조건에 관한 사전 검토 등 세심한 고려가 병행되어야 한다는 것을 보여준 사례라 생각된다.

도시 전체를 갤러리로 생각하고 문화 인프라가 취약한 지역에 예술 역량을 불어넣은 예가 2015년에 있었다. 그것은 '송도아트시티 공공미술 프로젝트'로 송도라는 도시 공간의 지리적 조건을 배경으로 조형물을 설치하며, 그 종류들 또한 특이하다. 기존 공공조형물의 대표적 장르였던 조각 중심에서 탈피해 사운드 아트, 키네틱 아트, 건물 벽면과 바닥을 이용한 슈퍼그래픽, 현재 트렌디한 경향인 카무플라주(위장) 래핑, 실제 나무 뒤에 흰색 판을 설치하여 자라는 나무 자체가 작품이 되는 자라나는 조각 등 생생한 동시대 미술 경향을 도시 전체에 활용하여 보여준다. 이것은 송도가 속한 인천지역이 그 도시 규모에도 불구하고 시립미술관 하나 변변하게 갖고 있지 못한 것에 대한 문화 보상심리로도 보인다. 더불어 이것은 공공조형물을 작품으로 제대로 인식한 프로젝트로서, 2011년 미술장식품 법 개정으로 공공미술이 '장식품'에서 '작품'으로 개명되면서 얻게 된 현상으로 여겨진다. 자칫 공공 미술품을 늘어놓은 야외 갤러리 정도가 아닌가 싶기도 하지만 인천에 위치한 송도라는 공간을 재해석하려는 노력을 담아 공공조형

© 인천경제자유구역청

그림 5 에이브 로저스, 〈대즐〉, 2015. 재해석한 카모플라쥬 패턴을 도시 환경과 운송수단에 활용하였다.

물의 의미를 발휘하고 있다. 대표적인 것으로 인천 앞바다로 나아가는 배 모양으로 공간을 구성한 천대광(1970-)의 〈반딧불이 집〉이 있고, 영국 작가 에이브 로저스(1968-)가 제작한 〈대즐Dazzle〉(2015, 그림 5)은 제1차 세계대전 때 연합군이 군함을 위장하기 위해 사용했던 카모플라쥬 패턴을 재해석하여 과거 한국전쟁 당시 인천이라는 지역의 특수한 역사를 디자인으로 표현하였다. 이 프로젝트가 계획될 당시 시립미술관을 갖고 있지 못했던 인천 지역에 송도아트시티는 다양한 미술 경향을 보여주며 문화에 대한 갈증을 채워주는 역할 또한 담당하며 공공미술의 역할 중 하나를 수행했다(이런 부추김 때문이었을까? 인천시립미술관 건립이 2017년에 결정되어 2020년 완공을 목표로 하고 있다).

도시계획의 일환으로 조성되는 공공조형물들은 무엇보다도 그 공간에 거주하는 사람들과의 소통이라는 중요한 원칙을 배제하면 안 된다. 앞서 언급했듯이 화려한 조형물들로 도시를 디자인하려는 이런 시도들이 그곳에 거주하는 사람들과의 상호관계에 대한 현실적 숙고를 간과하면 설치 공간이 야외 전시장 역할을 하는 데 그치거나 공간과 조형물 사이의 불협화음으로 오히려 조형물은 천덕꾸러기로 전락

할 수도 있기 때문이다.

공공미술은 장소가 담고 있는 특수성을 반영할 때 그 생명력도 갖는다. 도시계획 속의 미술은 도시 자체를 공공미술로 디자인하여 도시 이용자들이 편리함과 아름다움을 함께 느끼며 공공미술과 자연스럽게 소통할 수 있는 길을 열어줄 때 빛을 발한다 하겠다.

공동체와 함께하는 공공미술

도시갤러리 프로젝트가 작품을 매개로 도시와 거주자의 친밀도를 높여주는 단계의 공공미술이었다면 이제 거주자들이 공공미술 기획 및 그 제작 과정에 참여하는 새로운 형태의 공공미술이 나타났다. 이런 유형의 공공미술은 작품의 의도나 매체를 우선하기보다는 작업 활동을 통해 그것을 경험하는 관람자의 삶과 직접 관련된 이슈를 나누며 상호작용하는 시각예술이 되고자 한다. 관람자이자 거주자는 작품 제작 과정에 필연적으로 개입하게 되면서 미술을 통한 공동체를 형성하고 그 안에서 상호교류가 확대되었다.

초기 공공조형물들이 크기만 부풀려져서 미술관을 벗어난 야외에 놓였다면, 이제 미술가들은 새롭게 의미가 변화된 장소의 속성을 인지하고 그 장소의 맥락을 읽어내는 것을 작업의 시작으로 삼았다. 그 장소는 물질로 구성된 환경과 함께 쉬지 않고 작용하는 숨어 있는 이야기가 있었고, 무엇보다도 그 이야기를 주관하는 거주자들을 포함한다. 이렇게 장소성에 대한 이해를 작품에 담아낼 때, 공공조형물은 이제 작품이라는 결과물로서만 그 장소에 존재하는 것이 아니라 기획, 진행, 완성이라는 전 과정에서 조형물과 관계 맺는 모든 요소들을 포섭하는 시각예술이 되었다.

이런 새로운 형태의 공공미술로 향하고 있는 대표적 사업으로 '마

공공미술의 오늘

그림 6 백성근, 〈Good morning!〉, 2009,
스테인리스 스틸, 알루미늄, 80×450cm.
감천마을을 배경으로 한 작품 전경.

을미술 프로젝트'와 '아트인시티 프로젝트'가 있다.

　　전국 단위로 진행되고 있는 '마을미술 프로젝트'를 먼저 살펴보자.
'마을미술 프로젝트'는 2009년에 한국미술협회와 문화체육관광부가
함께 시작하였다. 현재는 마을미술 프로젝트 추진위원회와 지방 자치
단체가 공동 주관하고 있다. 미술인들에게 일자리를 만들어 준다는 예
술가 뉴딜 정책을 표방하여 시작한 마을미술 프로젝트는 공모를 통해

진행되었으며 주로 낙후된 마을 재생을 목표로 한다.

대표적 사례가 부산 감천마을이다. 감천마을은 부산의 대표적 빈민 마을이었지만, 프로젝트 실시 이후 변모한 도시 미관으로 '한국의 산토리니'라 불리며 한 해 30만 명이 넘는 관광객이 다녀감으로써 경제 부가가치가 발생한 활기 넘치는 곳이 되었다.

시작은 이렇다. 2009년 '꿈을 꾸는 부산의 마추픽추'(2009, 그림 6)라는 프로젝트로 감천마을 환경 개선이 시작되었다. 노후한 집들 사이에 나 있는 산복도로를 따라 조형물을 설치하고 벽화를 제작하여 우중충했던 마을 모습을 환하게 만들었다. 처음에는 마을꾸미기 공공미술 사업이었지만 지역주민들과 지자체의 자발적 활동이 더해져 2012년 '마추픽추 골목길 프로젝트'로 이어졌다. 골목이 지역 거주자 간 소통의 매개물이라는 생각을 가지고, 다양한 형태의 시각예술에 주민들의 삶과 그들의 이야기를 담았다. 감천마을은 그동안 불편함의 상징처럼 여겨졌던 골목을 고리로 하여 서로 소원했던 거주자들을 연결했고 사람이 살지 않는 빈집을 갤러리로 변화시켜 마을의 구석구석을 돌아보게 만들어 생활과 미술이 조화를 이루는 미술 마을로 재탄생했다.

주민의 자발적 참여로 만들어낸 공공미술 마을의 성공은 주민들 스스로가 하나의 공동체라는 인식을 갖게 하고 자신이 거주하는 지역에 관한 보다 깊은 관심, 나아가 자부심을 갖고 지역 개선에 일조하겠다는 의식이 자연스럽게 형성되는 계기가 되었다. 이렇게 공동체 의식이 투입된 공공미술은 그 지역 주민들이 미술로 지역을 변화시킬 수 있다는 실천 주체로서 스스로를 자각하게 되었다는 점에 의의가 있다.

공동체가 함께한 공공미술 사업인 '마을미술 프로젝트'의 토대가 된 것은 3년 앞서 도시 속 소외지역의 생활 개선에 주력하여 주민참여에 기초한 공공미술 사업인 '아트인시티 프로젝트'였다. 이 사업은 문

공공미술의 오늘

화관광부가 주최하고 공공미술추진위원회가 주관하여 2006년에서 2007년 2년 동안 500여 명의 미술가들이 대거 참여했으며 '주민 참여에 기초한 공공미술'이라는 모델을 제시했다.

　이화 벽화마을로 유명세를 탄 낙산 프로젝트를 시작으로 하여 주민 참여 벽화를 제작한 부천 원종동 종합복지관 공공미술 프로젝트, 지역의 기억을 담은 벽화와 텃밭을 조성한 철산동 타임캡슐 프로젝트, 다문화 소통을 시작했던 마석이야기, 노숙인들의 재활을 북돋으려 했던 대전의 홈리스가 꿈꾸는 홈리스 프로젝트, 전라도 해망동의 노후 지역을 관광지역으로 개선하고자 했던 해망동 프로젝트, 재개발 지연으로 황폐해진 지역을 예술로 쇄신시키고자 한 광주 하늘공원 프로젝트, 노동자와 예술가의 파트너십으로 운영된 대구 달서구 성서공단의 예술-노동자 창작 네트워크 등이 있다. 버려지고 낙후된 공간을 개선하기 위한 공공미술 사업에 지역 주민의 참여를 유도함으로써 거주민들의 소외감을 치유하고자 하였다. 소외된 지역에 사람들을 끌어들여 북적거리게 했다는 점에서는 절반의 성공을 이룬 것처럼 보이지만 지역 주민의 생활터전이라는 점을 간과한 데서 발생하는 문제점들, 예를 들면 생활에 피해를 주는 소음, 공공미술 작업 보존을 위한 지역 편의시설 개선의 제한 등과 같은 문제들이 속속 발생했다. 이렇듯 관광지로만 인식되는 데서 오는 지역 주민들과의 마찰들, 부동산 상승으로 원주민들이 그 지역에서 쫓겨나는 젠트리피케이션 등과 같이 최근 발생한 공동체 공공미술 지역 주민들의 불만을 보며 공공미술이 거주자의 삶에 어떻게 개입하여 그들의 삶을 유익하게 할 것인가에 대한 고민이 숙제로 남는다.

과거 우리 공공미술은 때로는 환호를 받기도 했지만, 눈총과 조롱을 견뎌야 했고, 대부분은 무관심 속에 방치된 적이 많았다. 하지만 분명한 것은 지금 우리 공공미술은 변화를 거듭하고 있다는 것이다. 지역 주민이 참여하여 지역을 재해석하여 새로운 가치를 부여한 통영 동피랑 마을 벽화 프로젝트(2007-)나 태백 상장동 마을 벽화 프로젝트(2011-)를 단지 공공미술의 낭만적인 성공 신화로만 볼 일은 아니다. 문화공동체에 의해 주도된 공공미술 시작이 마을 재생 프로그램으로 연계되어 공공미술의 확산을 가져왔다는 점은 칭찬받아 마땅하다.

또한 공공조형물을 보여주고 교육하는 것을 겨냥한 전시회인 안양 공공예술프로젝트(2005- , 3년마다 개최)는 정기적으로 공공미술을 소개하는 창구 역할을 한다는 점에서 의의가 있다.

서울시에서 진행하고 있는 공공미술 시민 발군단은 공공미술을 홍보하고 관리하는 데 일반 시민 참여를 유도한 훌륭한 시도이다. 관련 자료를 찾던 중 공공미술 시민 발군단에 참여했던 시민들이 인터넷 네트워크를 통해 공공미술에 관한 경험을 나누고 있는 모습을 보며 우리 공공미술에 관한 관심을 지속시킬 수 있는 좋은 방법이라는 생각이 들었다. 게다가 공공미술의 장단점을 시민의 관점에서 볼 수 있다는 점 또한 의미 있어 보인다. 이런 활동은 공공미술이 설치된 후 발생하는 문제점들을 간과하지 않고 개선할 수 있는 기회를 제공한다는 점에서 전국적으로 확산시킬 필요가 있다.

과거 공공미술 영역에서 일어나는 불미스런 사건들이 공공미술 자체를 위축시켰던 시절도 있었다. 또한 공공미술이 우리 삶에 직접적으로, 혹은 간접적으로 관여하며 발언하고 있다는 경험도 하였다. 그 여정을 통해 이제 공공미술은 법제도 울타리에서 우리 생활의 일부분

이 되었다.

　다시 〈평화의 소녀상〉으로 돌아가 보자.

　법제도와 공존하는 공공미술은 바로 우리 정치 역사의 반영이기도 하다. 그런 이유로 공공미술이 정치 논리에 쉽게 이용되기도 했었다. 그럴지라도 그리 길지 않는 여정을 겪으며 우리 공공미술을 통해 인식한 것은 그 공간에서 함께 살아가는 사람들의 생활을 담고 공공성을 대변하는 장(場)이 되어야 한다는 것이다. 바로 이런 점에서 지금 〈평화의 소녀상〉을 중심으로 일고 있는 소외된 역사 찾기와 정체성을 복구하고자 하는 노력이 법제도 및 실천과 함께 어우러져 미술에 공동체 의식을 담아내는 우리 공공미술의 제대로 된 역할이라는 생각이 든다.

미술저널리즘의 방향 전환

이슬비

"저널리즘은 역사의 초안"이라는 『워싱턴 포스트』지의 설립자 필립 그레이엄(Philip Graham)의 말에 비추어 볼 때, 미술저널리즘은 미술계 현장의 최전선에서 다양한 신(scene)을 취재하고 논평을 더함으로써 동시대 경향을 충실히 기록하는 현대 미술사의 일차적인 아카이브 자료라 할 수 있다. 미술저널리즘은 대중에게 작가, 전시, 미술계 이슈를 소개하는 정보 전달뿐 아니라 미디어를 통해 한 사회 속에서 미술로 인정되는 활동을 둘러싼 다양한 사건을 비평하는 활동 전반을 포함한다.

과거부터 미술저널리즘은 신문과 미술 잡지가 중요한 축을 담당해왔지만 최근 트위터, 페이스북에서 한 발언과 실천들이 미술계 주요 이슈를 만들어 내면서 소셜미디어가 새로운 정보 제공의 장이자 비평의 장으로 주목받고 있다. 저널리즘의 생산자와 소비자 사이의 구분은 불분명해졌고, 미술저널리즘의 주체를 이제는 저널리스트나 비평가에 제한할 수 없는 상황이 도래한 것이다. 다양한 미디어의 발달은 미술이라는 개념을 공유하는 사람들 모두가 수평적 관계에서 미술저널리즘의 주체가 될 가능성을 열었다.

하지만 최근 들어 미술저널리즘에 관한 기사를 비롯해 이와 관련된 논의 자체를 찾아보기가 힘든 것이 사실이다. 과거보다 미술저널리즘에 대한 인식과 그 효과가 약화되었기 때문이다. 이 글은 미술저널리즘 자체에 대한 문제 제기보다는 사회 문화적 맥락과 더불어 미디어 환경이 변화하고, 미술 생태계가 달라짐에 따라 미술저널리즘이 변화하는 양상에 주목함으로써 동시대 미술저널리즘의 역할을 재고해 보고자 한다.

1990년대 이후 미술저널리즘의 변화

1) 미술 잡지의 홍수, 미술 담론의 팽창

1980년대 말부터 1990년대는 한국잡지사의 획을 긋는 잡지시대라 할 만큼 쏟아져 나오는 새로운 지식과 정보 등을 소화하기 위해 각종 잡지의 창간이 줄을 이었다.[1] 잡지계가 이처럼 급격하게 성장하게 된 것은 무엇보다 산업화, 다양화, 민주화로 사회 각층이 필요로 하는 지식과 정보량이 증가했기 때문이다. 1987년에 이루어진 출판활성화 조치도 직접적인 계기로 작용했다. 잡지뿐 아니라 이 시기부터 일간지의 문화면이 비약적으로 증면돼 IMF 외환위기 직전까지 거품이 지적될 정도로 양적으로 확대됐다.

1987년은 민주화 항쟁이 발발하고 사회 전반의 해금과 해방이 시작된 해로, 한국 사회는 이때를 기점으로 폐쇄적인 구조에서 개방적

1 1990년 9월호 『가나아트』에서 미술자료연구가 김달진은 당시 국내에서 발행되는 미술 잡지는 『현대미술』, 『선미술』, 『가나아트』, 『화랑춘추』, 『미술세계』, 『월간미술』, 『주간미술』, 『계간 미술평단』, 『아트포스트』, 『아트뉴스』, 『에이스아트』 등 협회지나 회보 등 무가지를 포함해 모두 50여 종이 넘으며, 이 중 21종이 1987년 이후에 창간된 것으로 밝혔다. 김달진, 「미술 잡지의 홍수, 실상을 분석한다」, 『가나아트』, 1990. 9.

인 구조로 대폭 변화하기 시작했다. 더욱이 1989년 베를린 장벽 붕괴, 1991년 소비에트 연방 해체는 냉전 시대의 종말을 예고하며, 이데올로기의 대립 구조를 와해시키는 데 결정적인 원인이 되었다. 또한, 88 올림픽 전후에 열렸던 다양한 국제적 행사는 문화적 충격을 불러일으키며 국민이 세계화에 눈을 뜨는 기회가 되었다. 올림픽 특수가 가져온 급격한 경제 성장과 미술 향유층 확대, 미술 시장의 팽창을 배경으로 미술에 대한 대중들의 욕구는 양적으로 증가함과 동시에 다양해졌다. 이에 부응하듯 급변하는 국내외 미술계 상황을 발 빠르게 담기 위해 미술 잡지는 월간지 형식, 컬러화, 대형 판형으로 본격 경쟁에 접어들었다.

1976년 중앙일보사가 창간해 미술 전문잡지로 입지를 다져온 『계간미술』은 1989년 1월부터 『월간미술』로 제호를 바꾸며 기획과 집필의 리듬을 바꾸었다. 1984년 10월 창간된 『미술세계』는 이에 앞서 미술 잡지의 월간시대를 예고했다. 특히 이 잡지는 초기부터 지역 작가에게 많은 지면을 할애해 대기업과 언론사를 배경으로 부르주아적 취향을 고수한 『계간미술』의 보수적인 구도를 완화했다. 이때부터 짧아진 발행기간 만큼 학술적인 기획기사보다는 시의성에 맞는 작가와 전시 관련 기사가 잡지의 중심을 이루었다. 이 과정에서 어떤 작가, 어떤 전시를 선택하느냐에 따라 잡지 방향과 편집자의 성향이 드러났다.

미술 잡지의 수적 증가로 신진평론가들의 적극적인 비평 활동도 많이 늘어났다. 특히 단순히 도록 서문을 쓰던 소극적인 자세에서 벗어나 전시 기획을 병행하며 국내에서 큐레이터 제도가 정착되기까지 미술계를 주도적으로 이끌었다. 또한, 이들의 활약에 힘입어 미술저널리즘 역시 당대 미술계가 안고 있는 문제점을 분석하고 개선 방향을 진단하는 임무를 비중 있게 맡았다.

이 시기 한국 미술계에서 가장 논쟁적인 화두는 '포스트모더니즘'

수용 문제였다. 거대 담론이 무너지고 상품 자본주의가 부상하던 시대적 전환기에 국내 미술계에 유입된 포스트모더니즘은 당시 서구와 동시대적 틈을 좁히려는 욕구를 바탕으로 동시대 문화 논리로 대두했다. 1980년대 중반부터 기존의 모더니즘 계열과 민중미술 계열로 포섭되지 않는 제3미술이 등장해, 포스트모더니즘의 수용과 번역을 둘러싸고 모더니즘 진영과 민중미술 진영 평론가 간의 유례없이 치열한 논쟁이 일어났다. 관련 논의는 한동안 『공간』, 『계간미술(이후『월간미술』)』, 『가나아트』, 『미술세계』 등의 지면을 뜨겁게 달구었고, 동시대성을 점유하기 위한 각축장으로 비평을 점화시켰다.[2]

한편 1980년대 말부터 올림픽 특수 이래 한국 미술시장의 거품에 관한 논의가 활발히 진행됐다. 그 한 예로 『월간미술』 1990년 10월호에 실린 특집 「미술작품의 예술성과 가격」은 미술계에 큰 논란을 일으켰다. 미술품 가격의 문제점을 새롭게 환기하겠다는 의도로 기획되었지만, 그림값과 예술성의 당대적 관계를 점수제로 매기는 선정성 때문에 거센 반발을 낳기도 했다. 이뿐 아니라 표절 시비와 미술대전의 향방, 파벌싸움으로 얼룩진 미술협회 이사장 선거 등 미술계의 고질적인 문제에 관한 기사들이 잇달아 보도되면서 미술계에 경종을 울렸다. 『월간미술』 1992년 1월호 특집기사 「오늘의 한국미술, 무엇이 문제인가」는 집중 앙케트 형식을 통해 미술계의 병폐를 드러냈으며, 이를 토대로 『한겨레』는 1992년 1월 16일자 기사로 「미술 공모전 비리의 온상」이란 타이틀을 내걸고 미술계의 가장 심각한 문제로 공모전 비리를 주목했다. 뒤이어 1993년 6월 MBC는 TV를 통해 미술계 비리를

2 1980년대 후반부터 1990년대 초반에 걸쳐 한국 미술비평계의 핵심 쟁점인 포스트모더
 니즘 미술 논쟁에 관해서 문혜진, 『90년대 한국 미술과 포스트모더니즘: 동시대 미술의
 기원을 찾아서』, 현실문화, 2015. 참고

그림 1 『월간미술』 1993년 7월호 '이달의 초점'에 실린 MBC 미술계 비리 보도 파문기사.

보도함으로써 미술계뿐 아니라 사회적으로 큰 파문을 일으켰다(그림 1).[3] 이처럼 1990년대 초까지 한국 미술계에서는 새로운 미술 경향을 해석하기 위한 시도로 치열한 비평 논쟁이 일어났고, 미술시장의 양적 팽창에 비해 질적 변화가 절실했던 미술계의 만성적인 문제가 저널리즘의 주요 화두가 되었다.

　　반면 1990년대 중반부터 한국 미술계는 세계화와 함께 급속한 전

3　　MBC는 1993년 6월 15일 프로그램 〈집중조명 오늘〉에서 「미술계, 일그러진 자화상」이란 제목으로 돈에 오염된 미술계의 실태를 짚어보겠다는 말로 출발, 미술계의 각종 모순과 비리를 집중 조명했다. '미술시장의 실태'와 '공모전 심사 비리', 그리고 '미술품 감정 문제', '경매제도의 도입문제' 등 크게 4가지로 구성됐다. 이 보도가 나가자 화랑협회와 미술협회가 들고 일어나 보도내용에 대해 강한 불만을 표시했다. 미협 임원진이 MBC로 달려갔고, 방송 직후 이사회를 소집, 대책을 논의한 화랑협회는 1993년 6월 23일 일간지에 성명서를 냄과 동시에 언론중재위원회에 제소하려는 움직임을 보였다. 편집부, 「MBC-TV 미술계 비리보도의 파문」, 『월간미술』, 1993. 7.

환 국면을 맞이했다. 1993년 국립현대미술관에서 열린《휘트니 비엔날레 서울》전은 미국에서 폐막한 지 한 달 만에 백남준의 적극적인 주선으로 거액에 수입돼 국내 미술계에 큰 충격을 선사했다. 이후 국내 전시에서 갑자기 설치 미술의 붐이 일어난 것도 당시 반 전통적인 예술 재료의 사용이 세계화 시대의 미술 경향을 반영하는 것과 동일하게 인식되었기 때문이다. 뒤를 이어 1994년 국립현대미술관에서 열린《민중미술 15년: 1980~1994》전은 민중미술을 역사적으로 조명한 대규모 전시로 이념적 지향이 과거로 종식됨을 선언하고 새로운 시대를 알리는 계기가 되었다.

'미술의 해'로 선언된 1995년 이후 국내 미술계는 양적, 질적인 면에서 눈에 띄는 성과를 보였다. 특히 1995년은 한국 미술계가 본격적으로 글로벌 모드로 돌입하게 되는 기점으로 평가된다. 이 해 베니스 비엔날레에 한국관 건물이 들어섰고, 전수천이 비엔날레 특별상을 받는 쾌거를 이루었다. 이후 연이어 강익중(1997), 이불(1999)이 비엔날레 참여와 동시에 큰 상을 휩쓸면서 한국 미술계는 명실공히 서구 미술계와 어깨를 나란히 한다는 자부심으로 가득했다. 또한, 1995년 발족된 광주 비엔날레는 '세계화'와 동시에 '지방화'를 의미했다. 이때부터 국내에서 지방자치제가 확립되기 시작했고, 광주 비엔날레는 지방자치제 시대의 문화 행정을 보여주는 상징적인 사건이었다. 당시 일간지, 미술 잡지는 국제화된 한국 미술의 성과와 지방자치시대 지역 미술이 나아가야 할 방향을 제시하는 기사를 쏟아내기 바빴다.

미술 전시가 다원화된 미술계의 흐름을 반영하고 거대한 행사로 거듭나면서 전시를 기획하는 큐레이터의 활약이 두드러졌다.[4] 반면

4 「큐레이터란 무엇인가」, 『미술세계』, 1994. 4; 「큐레이터 & 큐레이팅」, 『월간미술』, 1995.
 3; 「15인의 큐레이터가 96년 한국미술에 바란다」, 『가나아트』, 1996. 1; 김영미, 「〈초점〉

비평가들은 미술 담론을 이끌기보다 전시와 작가 비평에 집중하게 되었다. 이때부터 미술 잡지 역시 저널리즘의 한 축을 담당하던 비평의 동력이 약해지면서 주도적으로 미술계 문제점을 진단하고 논평하기보다 변화된 국내 미술계 흐름에 관한 정보를 제공하고, 당시 열린 전시가 제안하는 담론에 기대는 방식으로 지면을 꾸리게 되었다.

이와 더불어 일간지 역시 미술전문지의 기획기사를 참고해 미술계의 이슈를 짚어내고 담론을 확산하기보다 작가나 전시 정보를 소개하거나 미술계 사건 사고를 보도하는 데 집중하게 되었다. 한편 신문사에서는 문화 사업으로 해외 작가의 작품을 국내에 소개하는 블록버스터 전시를 기획하거나 미디어 파트너로 참여해 이에 관한 홍보기사로 미술 지면을 채우기 시작했다.

2) 미술저널리즘의 대안 논쟁

1999년을 마무리하고, 2000년을 맞이하면서 국내 미술 잡지는 앞다투어 특집 기사로 디지털 기술에 기반을 둔 정보화 시대의 개막을 알렸다.[5] 1994년 국내 인터넷 상용 서비스를 시작으로 2003년에는 초고속 인터넷 가입가구 수가 1,000만을 넘어섰다. 디지털 생활환경이 삶의 중심에 자리하며 동시대 문화지형을 급속도로 변화시켰다. 이 같은 변화는 미술계에도 직접적인 영향을 미쳤는데 디지털 사진, 영상 미디어의 확장 등과 함께 이미지 프로세싱, 시뮬레이션, 그리고 상호작용성 등은 기존의 미술과는 전혀 다른 패러다임을 제공했다. 이러한 흐름을 반영해 미술관, 화랑, 작가들은 홈페이지를 개설해 전시, 작

화랑가에 부는 30대 큐레이터 바람」, 『연합뉴스』, 1996. 1. 23.
5 「디지털 아트」, 『월간미술』, 1999. 8; 「아트와 디지털」, 『월간미술』 2001. 5; 「디지털 시대와 현대미술의 위상」, 『미술세계』, 2000. 1; 「인터넷에 둥지를 튼 미술」, 『가나아트』, 2000. 가을.

품 관련 정보를 대중에게 직접 소개할 수 있는 독자적인 플랫폼을 구축했다.

1998년 김대중 대통령 당선과 여야 간의 첫 정권교체는 사회 전반의 개혁적이고 민주적인 분위기를 열어 상호소통의 가능성을 높였다. 당시 국내 문화계에서는 전반적으로 대안에 대한 인식이 확산된 시기였고 이후 노무현 대통령의 당선은 한국 사회와 문화 예술계에 새로운 지각변동을 예고했다. 새 정부의 주요 직책에 젊은 지식인이 대거 참여했고, 정책의 입안과 시행에도 네티즌을 포함한 젊은 세대의 의견이 적극적으로 반영되면서 한국 사회 전반은 본격적인 세대교체의 국면에 들어섰다.

이 시기 미술계의 대표적인 변화를 꼽자면 1999년부터 쌈지스페이스, 루프, 풀, 프로젝트 스페이스 사루비아다방 등 대안공간의 등장이다. 기존 미술관, 상업화랑과의 차별화를 표방한 이들 공간은 기존 제도권이 채우지 못한 미술계 욕구들을 충족하기 위한 움직임으로 퍼졌고, 이곳을 주 무대로 젊은 작가들의 활동도 두드러지면서 미술계는 새로운 활기를 띠었다.

미술 언론계에도 새로운 바람이 불기 시작했다. 기성 언론의 대안으로 다양한 참여자들의 발언이 즉각적으로 반영되는 웹진, 인터넷 게시판이 활성화된 미술 사이트 등이 새롭게 선을 보였고, 미술 잡지사도 홈페이지를 개설해 구독자 중심으로 게시판을 활용한 논의들이 활발해졌다. 1990년대 말에는 미술계에 독보적인 위치를 차지했던 『월간미술』을 비롯해 미술계의 보수적인 주류 입장을 겨냥한 목소리가 쏟아져 나왔다. 1999년 『월간미술』 편집장이던 김복기 대표가 회사를 나와 『아트』(이후 『아트인컬처』)를 창간해 신진 작가와 젊은 비평가를 육성하고 젊은 미술, 동시대 미술을 지향하며 기존 잡지와는 차별화 전략을 펼쳤다. 또한, 1999년 새롭게 『미술세계』를 진두지휘한 정민

영 편집장은 무제한 지면, 특유의 화법 허용 등 파격적인 조건으로 미술평론가 류병학을 섭외해 기존의 분위기를 쇄신했다. 류병학은 연재 「한국미술 따라잡기」[6]를 통해 미술 권력에 대한 신랄한 비판을 거침없이 쏟아냈으며, 대안공간 스톤앤워터 온라인 게시판과 홈페이지 '무대뽀' 등을 공론장 삼아 익명의 네티즌과 함께 미술계의 현안과 저널리즘에 대한 비평을 동시다발적으로 진행했다(그림 2).[7] 그가 날린 일침은 기존 미술 언론을 비판함으로써 이를 대체하자는 차원이 아니라 언론과 독자 간의 더욱 수평적인 상호관계 속에서 미술저널리즘이 발전할 수 있다는 것이었다.

'무대뽀'와 더불어 대안저널로서 기능했던 '포럼A'는 대안공간 풀 멤버인 작가, 평론가, 큐레이터를 중심으로 격월간으로 발간하는 스트리트 저널에서 이후 인터넷 사이트이자 웹진을 활용해 예술 전반과 미술 제도에 대한 다양한 화두를 제안하며 밀도 있는 비평과 토론의 장을 펼쳤다(그림 3). 특히 기존 미술 언론을 향해 주류 작가에만 관심을 쏟지 말고 비평적 차원에서 중요한 작가를 발굴해야 한다고 주장

6 『미술세계』에 실린 류병학의 '한국미술 따라잡기'는 특별기고 「주류와 비주류를 어떻게 이해할 것인가」(비주류, 1999. 10)를 제외하고 총 8편이 연재되었다. 무대뽀, 「대안공간이 장수하는 법: 아줌마, 찬밥 있나요?」, 1999. 11; 구독자, 「왜 우리미술은 '제대로' 인정받지 못할까? 현대미술전의 실상」, 1999. 12; 분석가, 「이우환 죽이기: 박서보 제몫 찾아주기」, 2000. 1; 분석자, 「영향에 대한 불안: 이우환 제몫 찾아주기」, 2000. 2; 추적자, 「선구자라는 이름의 병: 서세옥 제몫 찾아주기」, 2000. 3; 한동서, 「하산(下山)하라」, 2000. 4; 유기자, 「우덜 미술이 어떻게 살아남을 수 있을까?」, 2000. 5; 자폭군, 「유병학은 자폭하라」, 2000. 6. 그는 글의 성격마다 필명을 달리하며 현대 미술사를 자신만의 시각으로 풀어냈다.

7 류병학을 비롯한 당시 미술인들의 격렬한 논쟁은 단행본으로 편집돼 확인 가능하다. 독자 지음, 류병학·정민영 엮음, 『무대뽀 1 한국미술 잡지의 색깔논쟁』, 아침미디어, 2003; 독자 지음, 류병학·정민영 엮음, 『무대뽀 2 일간지 미술기사의 색깔논쟁』, 아침미디어, 2003.

그림 2 단행본으로 출간된 『무대뽀』

그림 3 포럼A 초기 출간물.

그림 4 『월간미술』 2003년 1월 특집기사 '비평가 44인이 선정한 우리가 주목해야할 젊은 작가'.

했다.[8]

 당시 미술저널리즘에 대한 관심을 논쟁적으로 점화시킨 것은 『월간미술』 2003년 1월호 특집기사 「비평가 44인이 선정한 우리가 주목해야할 젊은 작가」[9]였다(그림 4). 이 기획은 당시 중앙 일간지뿐 아니라 지역 신문에도 다루어질 만큼 화제가 되었다.[10] 하지만 무대

8 박은하(가명), 「포럼A: 대안매체를 통한 미술의 발견」, 『월간미술』 1999. 1. 한편, 2000년 11월 최진욱이 『월간미술』 전시리뷰에 자신의 전시가 소개되지 않은 사실을 포럼A 게시판에 밝혔는데, 이 문제는 잡지 저널리즘에 대한 비판과 『월간미술』 구독 거부운동으로까지 번지기도 했다. 이 문제가 한 미술인의 불만에 그치지 않고 하나의 여론으로 형성된 것은 개인보다 집단의식이 팽배한 당시 미술계의 분위기를 잘 보여준다 하겠다.

9 3545세대 주요 작가로 이불, 김영진, 김범, 유근택, 최정화, 이용백, 정연두, 배준성, 서도호, 써니킴 등이 추천인 순으로 순위가 매겨졌다.

10 정재숙, 「'3545'세대 이들을 보아라—'월간미술', 이불, 김영진, 김범씨 등 선정」, 『중앙일보』, 2003. 1. 8; 최학림, 「2003 부산미술, 고립을 넘어라—월간미술 선정 '젊은 작가' 부산작가 3人 불과」, 『부산일보』, 2003. 1. 11; 심지어 한 갤러리에서는 기획전 참여 작가 명

뿐, 포럼A 등 인터넷 게시판에서는 작가 줄 세우기 기획이라는 점에서 많은 비판을 받았다. 이러한 반응은 그동안 잡지가 관습적으로 행해온 특유의 선정적인 앙케트 조사에 대한 직접적인 문제 제기에 해당했다.

이밖에 기존 잡지의 문제로 거론된 것은 기자들이 심층적인 취재 후 기사를 직접 작성하기보다 기획과 편집에 치중해 외부 원고에 기대는 방식이었다. 기자 정신을 강조하며 미술전문지가 저널다운 면모를 놓치지 말아야 한다는 이 같은 비판에 주요 잡지 편집장들은 미술 잡지의 방향은 '취재'보다 '편집'이라고 밝혔다.[11] 이후 미술 잡지는 빠르게 변화하는 미술계의 다양한 이슈를 조명하는 편집 중심의 기획기사에 집중했다. 때로는 만화, 사진, 광고, 영상, 디자인 등 미술 주변부에 머물던 장르나 미술과 인접한 분야를 주목해 미술의 외연을 확장하는 기사로 대중과의 소통을 시도했다. 이러한 기획 방향은 미술 전문지와 대중지 사이에서 균형을 잡고, 동시대 미술의 새로운 경향을 발 빠르게 담아내기 위한 잡지계의 생존 전략이었다.

이처럼 2000년대 초반 미술 제도권의 개혁을 바라는 젊은 미술인들은 인터넷 사이트, 온라인 게시판을 플랫폼 삼아 다양한 이슈를 만들어냈고 반론과 재반론으로 이어지는 치열한 릴레이 토론을 펼치며

단에 이 기사에 거론된 작가를 반영할 정도였다. 이성구, 「미술계 차세대 주자는? 아트파크 'Little Masters'展」, 『한국경제』, 2003. 8. 21.

11 『아트인컬처』 김복기 편집장은 2002년 4월호 에디토리얼에서 미술 잡지 기자는 '취재' 못지않게 '편집'이 중요하며 여기에 더해 '논평' 기능을 맡아야 한다며, 리포터보다 에디터 개념에 훨씬 가깝고, 방송 매체라면 프로듀서에 해당한다고 밝혔다. 『월간미술』 이건수 편집장은 2000년 7월호 편집후기에서 『월간미술』은 색깔논쟁을 벌이는 소수만을 위한 잡지나 종합정보지 역할을 지양하고 제3의 점으로 '독창적 정체성'을 보여주겠다고 밝혔다. 또한, 2004년 9월 3일자 『교수신문』 인터뷰에서 미술 잡지의 방향은 TV처럼 잘 읽히는 기획 편성을 지향한다고 강조했다.

기존 미술계에서는 보기 힘든 새로운 담론 문화를 형성했다. 특히 온라인 매체는 한 방향적인 인쇄 매체의 한계를 벗어나 그동안 이슈 생산에 소외되었던 독자층도 실시간으로 반응하고 의견을 개진할 수 있는 참여의 장을 제공했다는 점에서 매력이 컸다. 일부 인신공격과 과격한 언어로 번지는 문제도 있었지만 다양한 미술인의 능동적인 참여는 기존 언론사의 보도를 비평적 관점에서 바라보는 토대가 되었으며, 일부 평론가와 미술 언론이 독점해 온 위계적 구도를 완화하며 미술 저널리즘의 대안을 모색하는 데 활력을 불러일으켰다.

2000년대 상반기가 미술계 전반에 걸쳐 대안을 추구하며 '미술', '작가'라는 추상적이고 개념적인 측면이 중요한 분위기였다면 이후부터는 미술계의 실질적인 제도가 구축되기 시작했다. 국공립 레지던스 공간이 확충됐고, 다양한 전시 공간이 생겨났으며, 각 지자체에서는 경쟁적으로 비엔날레급 대형 행사를 개최했다. 또한, 작가 지원금, 시상 제도 등 미술 판이 양적으로 팽창했다. 더욱이 한국 미술시장에서는 2005년 말부터 2008년 상반기까지 아트페어, 경매, 아트 펀드 등이 신설되고, 화랑가의 중국과 뉴욕 진출이 활발히 이루어지는 등 눈부신 경기 호황을 누리며 엄청난 규모로 급성장했다. 하지만 2008년 후반 뉴욕발 글로벌 금융위기의 타격으로 국내 미술시장을 뒤덮은 경제적 불황은 미술계 전반의 침체 원인이 되었다. 엎친 데 덮친 격으로 화랑계가 삼성 특검 과정에서 비자금 형성에 주요한 역할을 한 것으로 지목되자 미술거래 자체가 끊어지고 미술계의 위축은 심화되었다.

미술계가 활기를 잃으면서 대안적인 분위기도 막을 내렸다. 기존 대안공간의 정체성이 모호해지면서 2008년 대안공간을 대표하던 쌈지스페이스의 폐관을 시작으로 지역의 주요 대안공간도 줄지어 문을 닫았고, 대안 논쟁은 동력을 잃게 되었다. 대안공간이 한국 현대미술의 지형도를 바꾸는 데 상당한 기여를 했으나, 제도권이 직접 젊은 작

가들을 흡수하고 대안공간들의 제도권 편입이 뚜렷해짐에 따라 그 정체성을 재고해야 하는 시점에 이른 것이다.

그동안 미술계의 외연 확장과 미술 제도와 미술시장의 양적 팽창만으로도 지면이 모자랄 만큼 이슈가 쏟아지는 상황에서 미술계의 갑작스러운 침체는 미술저널리즘의 구조 변화에도 영향을 미쳤다. 미술잡지는 더 이상 미술계가 안고 있는 문제점을 폭로하는 데 관심을 두지 않았고, 2000년대 중반 이후 저널리즘에 관한 논쟁 자체가 사라졌기 때문에 저널리즘의 긴장 관계는 느슨해졌다. 예를 들어 일간지에서는 신정아 학력 위조사건, 삼성 비자금 사건 등을 사회면뿐 아니라 미술계 이슈로 다루어졌으나, 잡지에서는 거의 언급조차 되지 않았다. 이로써 미술계 비리는 일간지 중심으로, 그리고 잡지는 기획기사, 전시, 작가 위주로 보도하는 방식이 정착됐다. 기존의 웹진과 인터넷 게시판 역시 2000년대 중반 이후에는 미술계에 문제를 제기하고 담론을 형성하는 기능을 상실했고, 대부분 사라지거나 폐쇄되었다.

3) 신자유주의시대 미술저널리즘의 위기

2008년 글로벌 금융 위기 이후 한국 미술계의 불황이 장기화되면서 당시 미술 기자들 사이에 상당히 오랫동안 "미술계에 이슈가 없는 것이 이슈"라는 말이 나돌았다. 자본의 논리를 앞세우는 신자유주의 체제가 첨예해지면서 2000년대 미술계의 토대를 이룬 제도권의 축소가 빠르게 진행되었고, 미술계의 전반적인 침체와 양극화 현상이 뚜렷해졌다. 미술관과 화랑의 폐관 소식이 줄을 이었고, 예술가들의 활동을 다방면으로 지원하던 기업의 각종 사업이 눈에 띄게 줄어들었다. 정부의 대표적인 예술지원 제도인 문예진흥기금이 고갈의 위기에 처하면서 기성 제도의 기회가 줄어든 만큼 미술계 내의 경쟁은 더 치열해졌다.

또한, 한국 미술계를 대표하는 국립현대미술관의 관장 공백 사태는 기존 제도권의 위기를 여실히 드러내는 상징적인 사건이었다. 2014년 정형민 관장의 불명예 퇴진 이후 관장 자리가 1년 넘게 공석인 상태가 지속됐고, 공모와 재공모를 거쳐 외국인인 바르토메우 마리(Bartomeu Mari) 관장이 선임되기까지 각종 의혹이 제기되며 국립현대미술관의 위상은 크게 실추됐다. 이와 관련해 『월간미술』은 2015년 7월호 긴급 앙케트를 진행한 특집기사 「표류하는 국립현대미술관」을 기획했으나 미술계에 영향력 있는 담론을 끌어내는 데에는 역부족이었다. 기존 제도권을 견제하고 비판해야 할 미술 언론의 역할마저 미약해진 것이다.

2000년대 중반 이후 전자 통신 기술의 발달과 인터넷 환경의 확산으로 신문과 잡지 시장이 축소되고 저널리즘의 플랫폼이 인터넷 모바일로 옮겨가는 현실에서 기존 언론은 쇄신을 이루지 못하고 하락세를 보였다. 특히 잡지사의 경우 재정적 기반이 약해지면서 광고, 정기구독률에 잡지사 운영이 크게 좌우되다 보니 독자적인 기획으로 잡지의 색깔을 드러내고, 과감한 기사를 진행하는 것에 소극적인 태도를 보이게 되었다. 미술관과 갤러리 측도 관객 동원 수를 늘리기 위해 기사 자체의 질보다는 언론에 노출되는 횟수 자체에 집착하는 태도를 보였고 저널리즘을 홍보의 수단으로 여기는 인식이 팽배해졌다. 잡지의 기획 방향도 전시와 작가 중심으로 바뀌면서 각 매체가 다루는 전시와 작가가 겹치는 경우가 많아 개별 잡지의 특색이라고 내세울 만한 것도 약해졌다.

그중 대표적인 예가 비엔날레 관련 기사다. 거의 모든 미술 잡지에서 홀수 해에는 베니스 비엔날레, 짝수 해에는 국내외 비엔날레 특집을 다루는 것이 연례 기획으로 자리 잡았다. 하지만 이러한 기사는 대규모 행사인 비엔날레의 기본적인 가이드와 심층적인 리뷰라는 명

미술저널리즘의 방향 전환

분 아래 관성적이고 형식적인 기획에 그치는 경향이 강하다.[12] 문제는 수억 혹은 수십억 원이 넘는 예산을 집행하는 비엔날레가 현대미술의 새로운 쟁점을 모색하거나 한국 미술의 발전에 기여하기보다 유명 큐레이터의 실험장이나 작가들의 이력을 화려하게 장식하는 이벤트성 행사에 그칠 우려가 크다는 점이다. 또한, 각 지역별로 무분별하게 늘어난 비엔날레에 대한 피로감을 토로하는 분위기가 만연해졌다.[13] 하지만 기존 언론은 여전히 비엔날레 과잉 현상에 대한 특별한 대안 제시 없이 관성적인 기획 기사를 내보내는 데 그치고 있다.

한편 2010년대 들어서서 침체된 미술계를 달군 뜨거운 이슈는 '단색화 열풍'이었다. 2011년 뉴욕 구겐하임미술관에서 열린 이우환의 대규모 개인전과 2012년《한국의 단색화》전(국립현대미술관)을 기점으로 단색화는 국내외에서 재조명을 받기 시작했다. 외국 유수의 아트페어, 2015년 베니스 비엔날레 병렬 전시로 소개되면서 국제적인 관심을 받았고, 작품 거래가 활발하게 이루어졌다(그림 5). 화랑들은 국내의 저조한 미술시장보다는 외국의 큰손을 겨냥해 작품을 전략적으로 프로모션함으로써 생존을 모색했다. 국내 경기가 계속 바닥을 치는 가운데에서도 단색화 붐은 일부 작가와 일부 화랑을 중심으로 이례적인 성공으로 이어졌고,[14] 일간지와 잡지에서는 단색화 관련 기사를 다루기에 바

12 비엔날레 기사는 1년에 12회 특집 중 1회는 기본이며 많게는 4회에 걸쳐 다뤄질 정도로 미술 잡지에서 큰 비중을 차지한다. 『아트인컬처』에서는 2008년 3회, 2015년 3회, 심지어 『월간미술』은 2012년 4회에 걸쳐 비엔날레 특집을 내보냈다.

13 1990년대까지만 해도 국내에 광주 비엔날레가 유일했다면 현재 격년제 미술제인 비엔날레는 부산 비엔날레, 미디어시티서울(SeMA 비엔날레), 대구사진 비엔날레, 금강자연비엔날레, 창원조각 비엔날레 등 전국적으로 10여 개로 추산되며 비엔날레라는 이름까지 붙진 않았으나 비슷한 형태의 '미술제'를 합하면 수십 개에 달한다. 그야말로 국내 미술계에서 비엔날레는 과잉인 셈인데, 현재 제주도립미술관에서는 2017년 9월 제주 비엔날레의 첫선을 보일 예정이다.

14 단색화 열풍을 선도한 국제갤러리는 2015년 연 매출 1,000억 원을 돌파했다. 서울옥션

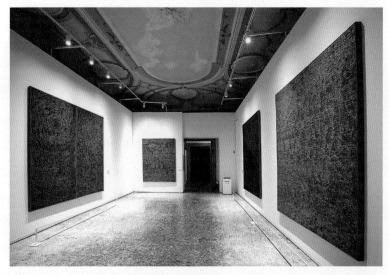

그림 5 2015년 제56회 베니스 비엔날레 병렬전시로 열린 〈단색화〉(이용우 기획) 전시광경.

빴다. 오랫동안 뉴스거리가 없던 미술계에 단색화 붐이라는 새로운 이슈는 언론계의 때 아닌 주목을 받았다. 자생적인 한국 미술운동을 재조명한다는 의미보다 작품 판매를 위한 효과적인 수단으로서 비평이 양산되었다. 단색화는 2008년 미술시장의 폭락 이후 새로운 상품을 찾던 시장의 요구에 부응한 것으로, 과거에서 소환시켜 서구의 취향에 맞게 동양적 전통과 정신성이라는 키워드를 덧붙인 일종의 상품 브랜드로 포장된 셈이다. 심지어 일간지의 검증 없는 보도를 통해 독재 정권기 정치 현실에 침묵으로 일관했다는 이유로 비판받았던 단색화가 당시 상황에 대항하는 "침묵의 저항이었다"는 식으로 변론됨으로써 그 취지가 수정되고 덧입혀지기도 했다.[15] 일부 일간지와 미술 잡지에서 단색

과 케이옥션도 단색화 열풍에 올라타면서 창사 이래 최대 매출을 기록했다.

15 2014년 국제갤러리에서 열린 기자간담회에서 이우환 화백은 "단색화는 현실 외면 아니

미술저널리즘의 방향 전환

화 붐에 대한 비평적 논의를 시도했지만, 자발적인 담론 형성으로 이어지지 못하고 단색화 열풍을 확산시키는 기사에 압도되었다.[16]

기존 제도권이 힘을 잃고, 미술 언론이 비엔날레와 단색화로 지면을 채울 때 미술계가 직면한 현실을 의미 있게 담아낸 것은 『크리틱-칼』, 『두쪽』, 『집단오찬』 등 젊은 미술인들이 운영하는 독립 잡지와 소셜네트워크서비스(SNS) 플랫폼에 기반을 둔 미술인들의 발언이었다. 여기서 공론화된 이슈들은 커먼센터, 시청각, 반지하, 교역소(그림 6), 케이크갤러리 등 동시다발적으로 등장한 '신생공간'을 비롯해 '아티스트 피(Artist Fee)'와 '청년관을 위한 예술행동', '굿-즈', '국립현대미술관장 선임에 즈음한 미술인들의 입장(이하 국선즈)'(그림 7) 등이었다. 이들의 활동은 자유로운 네트워크를 토대로 미술계의 발언들을 엮는 구심점 역할을 했다는 점에서 주목할 만하다.

2000년대 초 낭만적인 분위기에서 예술의 자율성이 강조되었다면, 최근 젊은 작가들의 관심은 청년 세대의 '열정 노동'에 대한 담론과 문제의식을 공유하며 '아티스트 피', '표준계약서' 등 예술가의 실질적인 권리 개선에 초점이 맞춰져 있다. 예술과 노동이라는 추상적인 개념을 지향점으로 논의를 펼치기보다 실질적으로 작가들을 지원하고 문제 해결할 수 있는 구체적인 제도적 장치를 마련하는 데 있는 것이다. 이는 기존 제도의 사각지대에 놓인 젊은 미술인들의 생존전략에

라, 정치, 사회상황에 대항하는 침묵의 저항이었다"고 언급했고, 기자들은 이를 그대로 기사화해 논란이 됐다. 김경갑, 「국제갤러리, '단색화의 예술'展, "단색화는 침묵 아닌 저항수단"」, 『한국경제』, 2014. 9. 1; 장하나, 「이우환 "단색화는 현실 외면 아니라 저항 자세"」, 『연합뉴스』, 2014. 9. 1; 왕진오, 「[화랑가 24시]한때는 저항의 상징, 지금 모노크롬 열풍」, 『CNB JOURNAL』, 2014. 9. 18.

16 「'단색화'를 둘러싼 새로운 논의들」, 『월간미술』, 2014. 10; 「단색화, 새로운 비평의 시작」, 『미술세계』, 2016. 1; 노형석, 「70년대 물들인 단색조, 굴절의 현대미술 되새김질」, 『한겨레』, 2014. 9. 17.

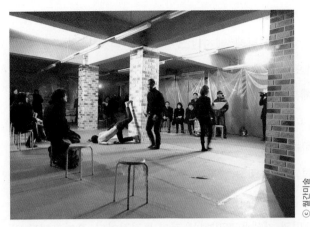

그림 6 2014년 12월 신생공간 교역소에서 열린 〈상태참조〉 행사광경.　　　그림 7 국선즈 토론회 포스터.

가깝다.

　　이러한 상황을 배경으로 2014년 1월 홍태림이 미술 비평 웹진 『크리틱-칼』에서 제기한 「제4회 공장미술제의 심각한 문제점에 대하여」[17]는 젊은 작가들의 권익 문제가 직접 드러난 첫 글이었다. 화이트 큐브를 대신해 2001년 젊은 작가들의 실험장으로서 기획된 대안적인 행사인 공장미술제가 10년이 지난 시점에 다시 소환돼 열렸지만, 오히려 젊은 작가들에게 합당한 대우를 하지 않았다는 이유로 비판을 받은 것이다. 이 사건은 온라인상에서 댓글을 달며 공장미술제 기획자인 서진석과 홍태림이 서로 설득하는 방식에 그치지 않고, 오프라인상의 공개토론회[18]로 이어지며 미술계의 관심을 받았다.

―――

17　홍태림, 「제4회 공장미술제의 심각한 문제점에 대하여」, 『크리틱-칼』 www.critic-al. org 여기에서 추천방식의 폐쇄적인 작가 모집과 참여 작가 사례비에 대한 부재가 문제점으로 지적됐다.

18　3월 16일 대안공간 루프에서 '공개토론회: 한국 미술계와 작가의 권익―공장미술제 사례와 함께'가 열렸다.

　　　　　　　　　　　　　　　　　　　　미술저널리즘의 방향 전환

2000년대 중엽까지만 해도 청년 작가들이 대안공간을 발판 삼아 미술관, 상업화랑, 비엔날레, 레지던스 등 제도권의 혜택을 받으며 미술계에 안정적으로 정착했다면, 2010년대 대학을 갓 졸업한 신진 작가들은 기존 제도권의 축소와 쇠락으로 전시 자체의 기회가 현격히 줄어들었으며, 미술시장에서 작품이 판매되는 것은 거의 불가능한 상황이 되었다. 이러한 현실 속에서 신생공간은 기존 제도에서 수용하지 못한 새로운 결과물을 내고 그것을 주변과 소통하는 데 중점을 두었다. 이들의 활동은 미술에 대한 특정한 대안을 제시하지 않고, 생존 전략에 가까운 독립과 자생을 표방하는 것이 특징적이다. 흥미롭게도 비주류에 속한 신생공간의 활동은 세간의 주목을 받으며 이후 기존 제도권에 성공적으로 입성하게 되었다. 신생공간을 중심으로 작품의 제작, 유통되는 방식을 실험한 〈굿-즈 2015〉[19]가 정부의 기금을 받아 진행됐고, 일민미술관에서 열린 《뉴 스킨: 본뜨고 연결하기》전(2015)은 신생공간에서 선보인 예술 경향을 집약한 최초의 미술관 전시였다. 그리고 2016년에는 서울시립미술관에서 신생공간 주체들이 대거 참여한 《서울 바벨》전이 열려 이들의 활동은 동시대 미술계의 주요 흐름으로 자리매김했다.

변두리에서 활약하다 기성의 눈에 띄어 제도의 중심에 진입하면서 신생공간의 활동은 제도권 미술계에 편승했다는 비판을 받기도 했다. 하지만 이 글에서는 이러한 평가 이전에 기존 제도에 소외된 비주류의 활동이 오히려 동시대 미술 담론을 주도하게 된 현상 자체에 집중하고자 한다. 이러한 흐름이 주목받은 데에는 스마트폰의 보급과 소

19　화랑이 주도하는 아트페어와는 달리 작가들이 직접 부스를 차리고 관객을 맞이했던 이 행사는 기존의 미술시장에서 보기 힘든 작품과 상품의 경계인 '굿즈(goods)'를 판매했다. 예술경영지원센터의 '작가미술장터 사업'의 지원금을 받아 진행됐으며, 4천 명의 관람객 동원과 약 1억 6천만 원의 매출을 기록한 것으로 집계됐다.

셜 미디어의 활성화가 결정적인 역할을 했다.

SNS는 오늘날 매우 활발한 정보 공유와 배포의 기능을 맡으며 기존 미디어의 영향력을 압도한다. 이러한 파급 효과는 전통 언론은 물론이고 인터넷 게시판과 블로그 등 대안적 미디어와도 비교할 수 없다. 사람들은 이제는 컴퓨터를 켜지 않고도 스마트폰을 통해 공개적으로 아이디어나 정보를 공유하고, 현안에 적극적으로 참여하면서 담론 생산의 질서를 재구성하기 시작했다. 2010년대 들어 SNS는 한국 사회의 전반에 걸쳐 인지도와 트렌드를 결정하는 데 기여하며, 기존 저널리즘의 패러다임에도 강력한 영향력을 행사하고 있다.

국립현대미술관 관장 공백 사태가 발발했을 때 기존 미술 언론은 미술계 뉴스 중 하나의 형태로 보도하거나 앙케트 조사로 현상을 진단하는 수준의 소극적인 자세를 취했다. 반면 SNS상에서는 '청년관을 위한 예술 행동', '국선즈' 등 보다 적극적인 의견 개진과 실천으로 이어졌다.[20] 무엇보다 SNS상에서 논의된 이슈들이 미술계 주요 문제로 떠오르면서 일간지, 잡지 등 기존의 미술 언론이 발 빠르게 기사로 다루며 재확산하고 정리하는 새로운 경향에 주목해볼 필요가 있다. 『아트인컬처』는 2013년부터 2014년까지 한동안 'ART IN SNS' 코너를 신설해 트위터, 페이스북에 실시간 업데이트된 미술계 소식과 이슈를 그대로 인용해 게재하기도 했다. 이후 제도권 내 청년 작가 지원을 주장한 '청년관을 위한 예술 행동'이란 구호는 한동안 세대론 논의에 불

20 '청년관을 위한 예술 행동'이란 의제는 2014년 신생공간 주체들이 공개적으로 처음 결집한 좌담회 〈안녕 2014, 2015 안녕?〉에서 사회를 맡은 임근준의 발화를 시작으로 SNS상에 퍼졌고, 청년미술가들의 자발적인 모임으로 이어져 미술관 정상화와 제도 쇄신의 문제를 요구하는 강연, 라운드테이블, 서명운동과 민원, 전시, 퍼포먼스 등 다양한 활동이 동시다발적으로 행해졌다. 페이스북에 기반을 둔 '국선즈' 역시 마리 관장의 검열 의혹에 대한 입장 표명과 검열반대 윤리선언을 요구하며 단기간 내 830명의 미술관련인 서명을 발표했고, 토론회 개최, 포스터 제작 등 실천 방식으로 연대의 힘을 발휘했다.

을 지폈고,[21] '신생공간', '굿-즈'는 2015년 한해 가장 핫한 주제로 국내 발행되는 주요 미술 잡지에 비중 있게 소개되었다.[22]

하지만 '단색화 열풍'이 일부 화랑과 작가에게 적용되는, 미술시장에 속한 다수와는 동떨어진 현상이었듯이, SNS의 위력을 보여준 신생공간의 활동 역시 서울지역 중심의 일부 작가에게 해당했다는 점에서 미술계 전체의 공감대를 얻지 못했다. 2000년대 초 미술인들이 인터넷 게시판을 통한 미술의 제도 개선과 저널리즘의 대안에 관한 문제의식을 공유한 데 반해, 2010년대 이후 젊은 작가들은 오늘날 미술제도가 처한 문제적 상황이나 기존 언론에 대한 기대도 비판도 거의 없어 보인다.[23] 또한, SNS에 반영된 목소리는 파급효과는 크지만, 여전히 비평적 논평보다는 홍보를 위한 수단에 치우쳐 있으며, 짧은 시기에 뜨거운 반향을 일으키지만, 태생적으로 쏠림 현상과 지속성, 논의의 확장성이 부족하다. 신생공간의 활동 역시 결국 제도권에 편입되면서 고유의 동력을 상실한 채 개개인의 이력으로 포획되거나 각자의 생존 문제로 파편화되었다.

21 미술평론가 강수미는 '청년관을 위한 예술 행동' 이슈를 계기로 『월간미술』 2015년 3월호부터 6회에 걸쳐 미술계의 양극화와 세대 미학에 관한 칼럼을 연재했다. 이후 SNS상에는 세대론에 관한 발언들이 쏟아졌고, 신생공간과 더불어 세대 문제가 미술계에 널리 회자되었다.

22 안대웅, 「기대감소의 시대를 맞은 '잉여'의 집단 대응」, 『월간미술』, 2015. 2; 「예술가 자생공동체」, 『퍼블릭아트』, 2015. 4; 「젊은 '자생공간' 뜬다」, 『아트인컬처』, 2015. 7.

23 하지만 이들이 기존 매체를 비판적으로 검토한 시기가 있었는데 바로 이들의 담론을 저널이 긍정적이든 부정적이든 직접적인 반응을 보였을 때로, 자신들의 이해관계에 민감한 반응을 보였다. 홍태림, 「이준희 『월간미술』 편집인과 유진상 교수의 논평 그리고 표준계약서 문제에 대하여」, 『크리틱-칼』; 권혁빈, 「야권연대의 정신」, 『크리틱-칼』; 권혁빈, 「이달의 잡지 읽기: '청년관을 위한 행동'에 얽힌 시선들」, 『크리틱-칼』 www.critic-al.org. 권혁빈은 2015년 2월호부터 이달의 잡지 읽기를 시작했으며 5월까지 매달 잡지에 관한 리뷰를 『크리틱-칼』에 게재했으나 이후 잡지에서 젊은 미술인에 관한 언급이 없자 중단했다.

과거 신문과 미술 잡지가 대중에게 일방적으로 정보를 제공했지만, 인터넷 게시판, 웹진, 블로그는 물론 트위터나 페이스북 같은 SNS 이용자들이 폭발적으로 증가하면서 전통적인 미디어 작동 메커니즘이 본질적으로 바뀌게 되었다. 미디어 환경이 다양해지고 개개인의 목소리가 높아졌지만, 오히려 동시대 미술저널리즘 자체에 대한 문제의식은 약화되었다. 하지만 넘쳐나는 이미지와 정보의 범람 속에서 동시대 미술계에 대한 방향 제시와 심도 깊은 비평은 더욱 절실해 보인다. 그렇다면 오늘날 미술저널리즘이 지향해야 할 목표는 무엇인가?

오늘날 전통 언론은 SNS 계정 활성화, 애플리케이션 개발 등 디지털을 통한 혁신을 추구하지만 진정한 혁신을 이루려면 무엇보다 저널리즘에 대한 진지한 성찰이 필요하다. 신자유주의의 강세, 디지털 기술의 발달 등 외부적인 요인도 무시할 수 없지만 미술저널리즘 위기의 근원은 내부에서 먼저 찾아야 한다. 웹진, SNS상의 발언들이 참여 문화를 형성하며 독자적인 노선을 형성할 때, 신문, 미술 잡지 등 기존 언론은 광고, 구독자 등 소비자 취향에 좌우되고 있다. 미술 잡지의 경우 최소한의 인원, 양질의 비평을 생산할 수 없는 촉박한 마감 시간과 턱없이 부족한 원고료 등 열악한 환경도 고질적인 문제라 하겠다.

위기일수록 기본에 충실해야 한다. 기존 언론은 매체 간의 관심사와 지향점을 명확히 하고 차별화된 전략을 취할 때 보다 전문적인 저널의 임무를 수행할 수 있을 것이다. 또한, 미술 시장의 논리를 좇아가거나 웹진, SNS에서 주목하는 이슈를 그대로 담아내기보다 이를 비판적으로 검토하고 생산적인 논쟁을 일으키며 미술 담론을 형성하는 데 적극적으로 나서야 한다. 새롭게 등장한 미디어의 영향력이 확장되었

다고 해서 기존의 언론을 대체할 수는 없다. 미술저널리즘은 기존 미디어와 새로운 미디어가 상호 보완하는 활발한 담론 생성 속에서 지적 다양성이 존중될 때 비로소 활력을 찾을 수 있을 것이다.

미술지원제도의 현황

현영란·신효원

1990년대 이후 국내는 세계화, 정보화, 지방화의 커다란 변화 가운데 문화예술의 자율성에 대한 사회 전반의 요구가 증대되고 시민들의 정책과정에 대한 참여 및 문화예술 향유에 대한 욕구 또한 높아졌다. 특히, 1995년 '미술의 해'의 선정과 광주 비엔날레 개최 등을 계기로 세계 현대미술의 다양한 흐름이 유입되면서 미술 환경의 변화가 일어났다. 이와 같이 현대미술의 변화의 폭이 심화되는 가운데 정부의 문화예술지원체계 역시 급격히 변화하였다. 1990년대 이후 정권별 정책 방향에 따라 문화부 조직이 지속적으로 개편되었으며, 2005년 문화예술계의 현황을 반영하기 위해 정부소속 산하조직인 문화예술진흥원(이하 문예진흥원)이 한국문화예술위원회(이하 예술위)로 전환하였다. 1993년 지방자치제가 실시되면서 지방정부들은 지역문화재단의 설립을 통해 현대미술의 저변 확대에 기여하였다.

이 글은 1990년대 이후 현대미술의 흐름과 변화에 있어서 사회문화적 상황에 따른 정부의 정책과 지원체계의 변화, 곧 거버넌스 구조에 주목한다. 즉 정부 단독의 문화예술지원체계에서 중앙정부와 지방정부 그리고 예술위와 지역재단에 의한 네트워크로 변화하였다. 따라

서 본고는 거버넌스 네트워크 지원체계를 통한 미술지원 제도의 현황에 대해 고찰한다. 현대미술은 개인의 자율성에 의해 창조되기도 하지만 정치체계와 사회환경에 따라 또는 정부 정책을 통해 방향이 조절되기도 한다. 이러한 맥락에서 본 글은 대표적인 현대미술 작가들을 중심으로 한 생애와 작품에 초점을 맞춘 기술에서 벗어나 당대의 사회적 상황과 맥락에 기초하여 정부의 문화예술지원체계와 동시대 미술의 현황을 고찰한다. 구체적으로 1990년대와 2000년대의 현대미술의 전반적 지형을 파악하기 위해서 정부의 미술관 지원, 미술가 및 전시 지원을 중심으로 현대미술지원제도의 현황을 살펴본다.

정부의 역할과 문화예술지원체계

1990년대 이후 세계화와 지방화 등 환경의 변화와 시민들의 공공서비스에 대한 의식 수준이 높아짐에 따라 정부 역할에 대한 사회적 요구가 변화하였다. 세계대전 이후 정부의 역할에 대한 사회적 요구가 커지면서 강하고 적극적인 정부를 의미하는 '큰 정부'를 지향하게 되었고, 1960년대부터 1970년대까지의 정부 역할은 경제적 발전과 정치적 근대화의 주도자로 여겨졌다. 1970년대 신자유주의 영향으로 큰 정부를 지향하는 복지국가의 축소논의로 대체되면서, 큰 정부에 대한 정부 실패 논의는 정부 역할 축소로 이어졌다. 1980년대에서는 방만하고 비효율적인 정부에 대한 반성으로 작은 정부를 추구하게 되었다. 이러한 신자유주의의 이념을 달성하기 위한 신공공관리론은 정부축소를 강조하면서 제도를 통한 공공부문 개혁 및 효율성 제고를 강조하였다. 반면, 새로운 정부 역할로 논의되는 제도를 통한 정부와 민간기구의 협력체계 구축을 강조한다. 다시 말해서, 이전의 '국가'나 '정부'의 용어를 대신하는 '거버넌스'에서 정부 역할은 이전과 달리 중앙

정부 외의 지방정부, 관련 민간기구들과의 관계를 포함하는 제도에 더 초점을 둔다. 이러한 변화된 정부역할로 인해 1990년대 연구에서는 '정부'라는 용어가 핵심적으로 다루어졌다. 2000년대 이후 거버넌스 연구는 정부의 질과 좋은 거버넌스에 대한 연구가 지배적으로 이루어졌다.[1] 특히, 국가역량은 국가의 크기보다는 국가의 질에 있다는 정부의 역할이 재조명되었으며 국가들의 부패와 관련하여 정부의 역량에서 신뢰는 매우 중요한 핵심역량으로 대두되었다. 새로운 정부 역할로서 거버넌스는 국가 단독으로 사회문제를 해결하는 것이 아니라 제도를 중심으로 시장과 시민사회와의 관계를 포함하여 국정을 운영한다는 개념으로 변화된 것이다.

문화예술 분야에 있어서도 정부의 역할은 제도를 통해 정부와 민간기구의 협력체계를 구축하는 방향으로 진행되었다. 중앙정부와 지방정부는 문화예술의 자율성과 다양성이 점차 심화됨에 따라 새로운 시대에 맞는 문화예술 서비스를 제공하기 위해 민간기구를 통한 문화예술지원체계의 변화로 이어졌다. 그러므로 2000년대 문화예술지원체계의 특징은 거버넌스로의 국정 운영의 변화에 따라서 중앙정부와 지방정부, 문화예술의 공급을 위한 민간기구인 예술위, 지방정부와 지역문화재단들 간의 복잡하고도 상호의존적인 조직들의 협력체계로의 변화라고 할 수 있다. 거버넌스에서 정부 및 문화부의 역할은 지방정부들과의 관계, 예술위와의 협력적 네트워크를 중심으로 문화예술지원과 관련한 정책을 운용하는 것이라 하겠다. 이러한 맥락에서 정부역할의 변화에 따른 '문화부'의 변화양상을 '문화부'의 조직개편을 통해 간단히 살펴보고자 한다.

1 한승헌, 강민아, 이승윤, 「정부역량에 관한 연구동향 분석과 개념 비교」, 『한국거버넌스학회보』, 20(3), 2013, p. 29.

1) '문화부'의 조직 개편[2]

'문화부'(세종시 정부세종청사 15동, 그림 1)는 1990년대부터 2000년대 이르기까지 점차 변화하는 정부의 역할에 대한 요구 속에서 각 정권의 정책 방향과 그에 따른 부처 간 통합, 정치적 요소 등에 따라 조직개편이 이루어졌다. '문화부'는 1948년 정부수립 당시 문교부와 공보처로 나뉘어 있었으나 박정희 정권인 제4공화국에서는 문화공보부로, 제6공화국에서는 '공보부'가 제외된 '문화부'로 개편되었다. '문화부'는 권위주의 정권의 정책 목적에 기초하여 공보 기능까지 포함하였으나 이후 정치의 민주화를 이루면서 '문화부'의 기능과 조직이 실질적으로 작동하게 되었다.

'문화부'는 신설된 이후로 정권에 따라 부처 간 분산과 통합을 반복하였다. 특히 '문화부'의 조직개편의 논리는 정부의 경제성장에 대한 지배적인 가치가 반영되어, 문화관광부, 문화체육관광부 등의 명칭 변경으로 나타난다. 1993년 김영삼 정부 이후 세계화를 지향하는 정부의 경제발전에 대한 정책목표가 문화부의 조직개편과 문화정책에 반영된다. 김영삼 정부는 '세계화'를 정책의 핵심 기조로 내세우고 국제사회 흐름에 부응하기 위해 체육에 대한 기능 및 역할들을 문화와 결합하였다. 결과적으로 김영삼 정부는 문화부와 체육청소년부를 통합하여 문화체육부로 조직의 명칭을 변경한다. 또한, 문화산업 국정운영을 경제발전의 요인으로 주목하면서 1994년 문화산업국을 신설하고 관광국을 이관하여 문화부 내에 포함하였다. 김대중 정부 시기에는 문화체육부에서 문화관광부로 조직을 개편하였다. IMF 경제위기에 대응하기 위해 성장정책에 기초하여 관광 분야를 문화부에 포함시

2 '문화부'는 문화정책을 관장하는 1990년대의 문화부에서부터 이후의 문화체육부, 문화관광부, 문화체육관광부를 통칭하는 용어로 사용한다.

그림 1 문화체육관광부, 세종시 정부세종청사 15동 위치.

키면서 문화관광부로 명칭을 변경한 것이다. 또한 김영삼 정부에서 시작한 문화산업에 대한 정책 기조를 이어받아 김대중 정부는 문화예산을 국가예산 대비 1% 이상을 달성한다. 이는 국내의 문화예산 비율이 선진국에 비해 매우 낮기 때문에 이를 개선하려는 정책방향이었으나 순수예술에 대한 예산의 증가로 인한 결과라기보다는 문화산업에 대한 예산비율이 높아지면서 나타난 현상이었다.

　노무현 정부는 이전 정부인 김대중 정부에서 변경한 문화관광부라는 명칭을 유지하였다. 노무현 정부에서도 문화산업에 대한 집중된 투자는 계속되었으나 이 시기의 문화정책은 문화민주화라는 큰 틀에서 구체적으로는 문화민주화라는 목표하에서 문화향유권의 확대가 강화되었다. 또한, 노무현 정부는 '새 예술정책'을 마련하는 등 순수예술에 대한 지원을 강화하고자 하였다. 참여와 자율, 분권을 지향했으며, 이러한 정책 방향은 문예진흥원을 한국문화예술위원회로 전환시

　　　　　　　　　　　　　　　　　　　미술지원제도의 현황

키는 데 기여하였다. 이런 가운데 김영삼 정부와 김대중 정부 시기에서는 공무원 수가 다소 줄어드는 등 작은 정부로서의 경향을 보이지만, 노무현 정부 시기에는 공무원 수가 늘어나면서 다소 큰 정부로서의 성격을 보였다.

이명박 정부는 실질적으로 작은 정부를 지향하였다. 또한, 생활체육을 강조하면서 문화관광부에서 문화체육관광부로 다시 명칭을 변경하였다. 문화체육관광부 내에 본부제를 도입하였으며 팀제를 과단위로 전환하여 조직과 인력을 축소하였다. 또한, 경제위기에 대한 대응으로서 문화산업 및 문화콘텐츠사업을 지원하고, 문화예술 분야에서 일자리 창출 등을 추진하였다. 창조적 실용주의라는 이념에 기초한 이명박 정부의 문화정책은 순수예술보다 문화콘텐츠산업을 더 중시하였다.[3] 이와 같이 1990년대 이후에서야 국내에서는 공보를 제외한 문화정책을 중심으로 다루는 '문화부'가 등장하였고, 관광, 체육 부처 통합이 지속되었다. 또한, 문화정책에 있어서 문화산업 등과 같은 새로운 분야에 대한 지원을 지속하였다. 이러한 변화 가운데서도 문화부는 순수예술 분야에 대한 지원을 지속적으로 전개하였다.

2) 문예진흥원에서 한국문화예술위원회로

1990년대 이전부터 '문화부'의 순수예술진흥에 대한 지원을 담당하는 주요 기관은 문예진흥원이다. 1990년대에도 문예진흥원은 순수예술을 위한 지원의 창구로서 그 역할을 담당한다. 그러나 정치의 민주화와 빠른 경제발전으로 인해 문화예술계에 다양하고도 복합된 양상이 나타나게 되면서 2000년대 들어 예술계 등에서 '문화부'의 소

3 원도연, 「이명박 정부 이후 문화정책의 변화와 문화민주주의에 대한 연구: 이명박 정부의 문화정책 평가를 중심으로」, 『인문콘텐츠』, no. 32, 2014, pp. 219~245.

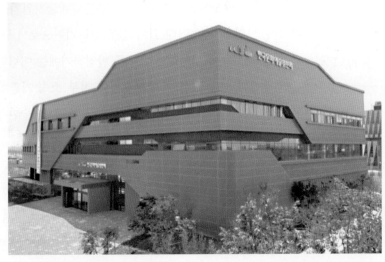

그림 2 한국문화예술위원회, 나주시 위치.

속기관으로서 역할을 수행하던 문예진흥원에 대한 개혁을 요구하게 되었다. 즉, 순수예술진흥과 관련하여 그동안 '문화부' 단독으로 지원정책을 담당하였다면 2000년대의 복잡하고 다변화되는 문화예술계와 현장의 목소리를 수용하는 민간위원회가 필요하게 된 것이다. 2005년에 일어난 문예진흥원에서 한국문화예술위원회(현 나주시 위치, 그림 2)로의 전환은 국내의 문화예술지원체계에 있어서 가장 획기적인 사건 중 하나이다. 결과적으로 문화예술지원체계에 있어 문예진흥원의 예술위로의 전환은 정부와 민간기구와의 협력체제를 구축한 것으로서 예술계의 자율성을 반영하고자 하는 거버넌스로의 이행이었다.

한국문화예술위원회의 전신인 문예진흥원은 박정희 정부 시절에 문화예술정책을 구현하기 위해 정부소속기관으로 설립되었다. 1973년 10월 11일 「문화예술진흥법」에 근거하여 설립된 후 문예진흥원은

한국의 문화예술진흥을 위한 중추적 문화예술지원기구로서 역할을 하였다. 그러나 1990년대 들어 정부 산하기관으로서 원장 중심의 독임제 형태로는 예술 현장의 요구를 반영하기에는 어렵다는 예술계의 불만이 나타났다. 또한, 문예진흥원이 정부 소속 기관이라는 점에서 위계적인 관료제의 특성 등으로 인해 급변하는 예술환경이나 예술계의 요구에 적절하게 대응하지 못하는 한계도 있었다.[4]

그런 가운데 김영삼 정부에서 문화산업을 '문화부'의 주요 업무로 부상시키고, 김대중 정부에서도 문화산업을 위주로 문화정책을 추진하면서 순수예술 분야에 대한 예술계의 정부 정책에 대한 불만이 고조되고 있었다. 당시 국내의 경제 상황은 지속적 성장을 거듭하고 있었고, 정치적 민주화도 조금씩 진전됨에 따라 문화예술 분야에서도 보다 다양하고 자율적인 예술활동에 대한 기대와 문화예술에 대한 서비스 기회 확대 등에 대한 요구도 사회 전반에 걸쳐 높아졌다. 따라서 김영삼 정부 시기에 이미 민예총, 예총 등을 통해 문예진흥원의 기구개편 논의는 사회적 의제로 부상한 바 있었다. 그리고 김대중 정부 시기에도 팔길이 원칙에 의한 문화예술에 대한 자율적 지원 정책의 분위기가 조성되었음에도 불구하고, 문예진흥원을 통한 정부의 예술지원에 대한 불만이 사그라지지 않았다. 이러한 예술계의 불만과 사회적 요구와는 달리 문예진흥원이 예술위로 개편되는 것은 쉽지 않았다. 문화예술 관련 기관들을 포함한 다양한 이해 관계자들의 의견들이 충돌되는 과정을 거치면서 사회적 합의를 얻어내어야 했기 때문이다.

하지만 2002년 12월 노무현 대통령이 당선되면서 문예진흥원 고

4 정창호, 박치성, 정지원, 「문화예술지원정책 정책변동과정 분석」, 『한국정책학회보』, 제24권, 4호, 22(4), 2013, pp. 35~37.

위직들이 기구개편에 적극적으로 찬성하고 16대 국회에서 한나라당과 열린우리당 간의 합의가 이루어지면서 한국문화예술위원회로의 전환이 결정되었다. 2005년 합의제 기관으로 전환된 예술위는 전환과 함께 위원회의 새로운 미션과 비전, 전략을 제시하고자 하였다. 이러한 노력으로 2006년 '아르코 비전 2010'이 발표되었고, 이를 시작으로 '아르코 비전 2012', '아르코 비전 2015', '아르코 비전 2020'으로 조금씩 수정되면서 개편되었다. 이러한 비전들을 통해 예술위로의 전환 이후 미술계 현장에 밀착된 지원정책을 수행하고, 문화예술을 통해서 국민들의 삶의 질을 높이고 예술의 사회적 가치를 제고하겠다는 입장을 표명하였다. 이를 위해 예술 관련 분야의 전문가, 문화예술기관 담당자, 예술계 종사자들로 구성된 장르별 소위원회를 통해 학계와 현장의 소리를 지원제도에 반영하고자 하였으며, 2010년에는 책임심의위원제를 도입하여 지원에 대한 심의와 평가 등을 보다 전문적으로 다루고자 하였다.

3) 지방정부와 지역문화재단

1990년 12월 31일에 지방자치법에 의거하여 1991년 3월 6월에 주민들에 의한 지방의원선거가 실시됨에 따라 지방자치제가 실시되었다. 1995년에는 지방자치단체장을 선출하여 지방분권으로서의 자치역량을 정립하였다. 따라서 2000년대 이후 지방정부는 새롭게 도입된 제도를 통해 지방정부의 문화정책을 효과적으로 수행하고자 하였다. 지방정부의 역할은 중앙정부와의 균형을 갖추어 지방정부의 정책 결정과 집행을 보다 효과적으로 수행하는 것이었다. 지방정부의 역할은 지방자치역량 강화를 위해 지역에서 효과적으로 문화예술서비스를 전달하고 수행하는 것으로서, 중앙정부와의 역할과는 달리 지역이라는 한정된 영역 안에서 희소자원을 배분하는 데 중점을 두는

것이다.

지방정부는 1990년 이전까지 중앙정부의 한 부분으로 이해되었으나, 1990년 이후에는 지방정부의 독립성과 자율성에 기초하여 중앙과 지방정부, 지방정부와 지방정부 간 관계를 잘 조율해야 하는 협력체계로 변화하였다. 이와 함께 지방정부는 지방자치역량이 필요하기도 하고 중앙정부와의 원활한 협상 능력도 필요하게 되었다.

특히 문화예술지원에 있어서 지방정부는 중앙정부와 국고보조금과 문예진흥기금의 분배에 따른 조정을 통해 재원을 충원해야 했기 때문에 보다 긴밀한 협력체계의 변화가 요구되었다. 구체적으로 지방정부는 지역문화재단의 설립을 통해서 중앙정부와 지방정부 간 협력체계를 강화하려 하였다. 그리고 국고와 중앙 및 지역문예진흥기금, 복권기금을 통해 다양한 문화예술사업을 수행하고자 했으며 자원의 흐름을 기초로 중앙정부와 지방정부, 예술위와 지역문화재단과의 복잡한 네트워크를 형성하였다.

지역문화재단은 지방정부의 역할을 위임받아 지역문화발전을 위한 민간 비영리기구로서의 역할을 하며, 예술단체 및 예술가들과 보다 직접적으로 관계를 맺으면서 민간기구의 특성에 맞게 예술가들의 목소리를 반영한 정책을 시행하였다. 지역문화재단은 1997년 7월 경기문화재단, 1998년 강릉문화재단을 시작으로 경쟁적으로 광역문화재단과 기초문화재단이 설립되었다. 2015년 기준으로 전국 광역시·도 중 13개, 226개 기초자치단체 중 47개, 총 60개의 문화재단이 설립되었고, 문화예술진흥사업을 담당하고 있다.[5]

5 2000년대 이후 문화재단의 양적 증가가 갖는 의미는 문화재단의 민간법인의 조직적 성격에 기인한다. 문화재단은 민간 비영리법인으로서 정부의 사업을 수행한다. 문화재단은 민법 제32조에 의거하여 설립되었다. 「문화예술진흥법」 4조 2항에 의거, 특별시·광역시 또는 도는 지방문화예술의 진흥을 위한 사업과 활동을 지원하게 하기 위해 재단법

한편, 정부는 국내 문화예술지원의 폭을 넓히기 위한 목적으로 민간기업 지원들의 역할을 촉진하기 위해 메세나 협회를 통해 기업들이 문화예술서비스를 지원하는 법을 통과시키기도 하였다. 2000년대의 정부의 문화예술지원체계는 중앙과 지방, 문화부와 예술위원회, 그리고 예술위와 지역재단, 메세나 협회와의 협력체계라는 다양하고 이해를 둘러싼 연합체로서 복합적인 목적을 가진 다원주의적 조직체계로의 변화라고 할 수 있다.[6]

정부의 미술관 및 미술 지원

1) 국공립미술관 건립과 사립미술관 지원

정부의 미술관 지원은 주로 국공립미술관 건립 그리고 사립미술관 운영 지원으로 이루어진다. 1991년 제정한「박물관 및 미술관 진흥법」에 근거하여 국가나 지방자치단체는 국공립미술관과 사립미술관 등을 육성하고 설립이나 운영경비를 예산범위 내에서 보조할 수 있다. 중앙정부에 소속된 국립미술관의 경우 건립 및 운영 예산을 국고로부터 지원받는다. 공립미술관의 경우, 국고와 지방정부의 예산이 매칭되어 운영되고 사립미술관의 경우, 주로 인력과 관련한 비용을 정부로부터 지원받는다.

전두환 정부 시기에 86아시안게임, 88올림픽과 같은 세계적 행사의 유치에 따른 필요와 문화예술이 지니는 경제적 가치 등에 주목하면서 국립미술관과 지방 공립미술관이 설립되기 시작하였다. 1990

인을 설립, 문화재단은 정부재원을 공급받기 때문에 정부출연기관의 성격을 띤다.

6 정부의 문화예술지원체계는 복합한 조직들의 집합체로서 상호의존적으로 전체의 목표를 위해 상호작용을 통해 정부의 문화예술서비스를 지원하는 것을 의미한다. 때로는 체계를 정책과 제도를 포함하여 사용하기도 한다.

년대 이후 정부는 지방의 공립미술관 건립 지원을 중점적으로 추진하였다. 그리고 2000년대 들어 사립미술관에 대한 지원이 시작되었다. 1990년대 우리나라의 미술관지원제도에서 중요하게 작용한 것은 1986년 국립현대미술관의 과천관 개관이다. 국립현대미술관의 건립 이후, 지역에서도 공립미술관 건립 확충이 차츰 활성화되었다.

먼저 국립현대미술관의 과천관 개관과 관련하여 살펴보면, 1969년 경복궁에 국립현대미술관이 최초 개관한 이후 덕수궁 시기를 거쳐 1986년에 과천 청사를 신축하여 이전하였다. 그리고 이후 본격적으로 국립현대미술관은 국립미술관으로서의 역할을 담당하게 되었다. 1969년 개관할 당시만 해도 관장, 사무장, 서무 담당, 운영 담당 등의 직원으로 구성되어, 대한민국전람회(국전)의 운영과 전시업무를 주로 담당하였지만, 과천으로 이전하면서 국가를 대표하는 국립미술관 조직으로서의 면모를 갖추게 되었기 때문이다. 또한, 국립현대미술관은 과천 이전을 계기로 다양한 현대미술의 흐름을 전시하고 이와 함께 동시대성을 획득하기 위한 노력을 보여주었다. 1986년 당시 11대 관장으로서 이경성 관장(1986. 7~1992. 5)이 취임한 이후, 임영방(1992. 5~1997. 7), 최만린(1997. 7~1999. 7), 오광수(1999. 9~2003. 8), 김윤수(2003. 9~2008. 11), 배순훈(2009. 2~2011. 11), 정형민(2012. 1~2014. 10), 최근에는 한국의 해외파 관장인 바르토메우 마리(Bartomeu Mari)가 취임하였다. 국립현대미술관장들의 개인적 역량과 목표에 따라 국내외의 주요 작가들이 발굴되기도 하고, 국내외의 미술사적 평가 등을 전환하는 전시 등을 개최하기도 하였다. 초기 모더니즘 비평가인 관장들에 의해 한국의 근현대미술의 전시들이 기획되었고, 김윤수 관장의 시기에 민중미술 전시가 최초로 국립현대미술관에서 개최되기도 하였다.

국립현대미술관은 2006년 책임운영기관으로 전환되었다. 정부의

공공부문 개혁의 일환으로 1999년에 세종문화회관, 2000년에 국립발레단, 국립오페라단, 국립합창단이 책임운영기관으로 전환되었고, 뒤이어 2006년에 국립현대미술관 역시 책임운영기관으로 전환되었다. 이는 기관 운영에 있어서의 효율성을 강조하기 위함이었다. 책임운영기관제도는 공개경쟁을 통해 기관의 장을 채용하고 그 기관장에게 인사, 조직, 예산 운영의 자율성을 부여하여 조직운영의 독립성을 보장하는 한편 그 운영에 대하여 책임을 지도록 하는 성과중심 체제라 할 수 있다.[7] 하지만 실제적으로 국립현대미술관에 대한 책임운영기관으로의 전환이 예술기관으로서의 책임성과 효율성을 높였는지에 대한 의견은 분분하다. 왜냐하면 예술기관이라는 특수성을 고려하지 않은 채 단순히 수익창출 등과 관련한 재정 효율성 등에 집중하여 평가를 하는 것이 과연 적절한가 하는 문제점이 제기되었기 때문이다. 즉, 재정적 측면에 지나치게 의존하여 예술기관을 평가하는 것이 전문성이나 예술성과 같은 예술기관의 특수성을 고려하지 않은 평가이기 때문이다.

2013년에는 국립현대미술관 서울관(그림 3)이 건립되었다. 과천의 국립현대미술관은 미술 활동이 주로 이루어지는 미술계의 현장으로부터 비교적 멀리 떨어져 있으며 서울 도심에 거주하는 일반 시민들의 접근성이 낮았기 때문에 이에 대한 보완이 필요하다는 요구가 지속되었다. 이에 2005년에 한국예술문화단체 총연합회, 한국민족예술인 총연합회, 대한미술협회, 민족미술인협회 등이 중심이 되어 국립현대미술관 서울관 건립을 위한 사회적 이슈를 제기하였으며 이와 관련하여 다양한 활동을 전개하였다. 이러한 사회적 움직임에 의하여

7 책임운영기관은 정부소속 기관으로서의 직위를 유지하면서도 경쟁력의 원리를 살리기 위한 제도적 장치를 마련하고 있는 제도이다. 고원석, 「국립문화기관의 성공적인 책임운영기관제도 방안에 관한 연구: 국립현대미술관을 중심으로」, 『박물관학보』, no.8. 2005, p. 28.

그림 3 국립현대미술관 서울관.

2009년 국립현대미술관 서울관 건립계획이 확정되었고, 2013년 11월 과거 국군기무사령부가 있었던 서울 종로구 소격동에 서울관을 건립·개관하였다.

국립현대미술관 설립 이후인 1990년대부터 전국적으로 공립미술관들이 설립되기 시작하였다. 1993년 김영삼 정부에서 지방자치제를 도입한 이후, 1998년 국민의 정부 출범과 함께 '1도 1미술관 건립 사업' 등이 추진되는 등 미술관 건립에 대한 정책이 추진되었다. 이는 국공립미술관 수의 지역적 불균형을 완화하고자 하는 시도였다. 국민의 정부는 1999년부터 '1도 1미술관 사업'을 통해 지역미술관 건립 비용의 30%를 국고로 보조하여 지역 불균형을 의도적으로 시정하고자 하였다. 그 결과 공립미술관 수는 1995년에 3개, 2000년 8개, 2005년 17개, 2010년 27개, 2016년 54개로 점차 확대되었다.[8] 또한, 공립미술관

8 e-나라지표 홈페이지(www.index.go.kr), 등록 박물관/미술관 현황 참조.

건립지원의 확대는 중앙정부만이 아니라 1995년 전면 시행된 지방자치제로 인한 각 지역의 특성화와 문화예술의 활성화가 당면과제가 되면서 여러 지방자치단체들이 미술관을 통해 지역 정체성을 형성하고, 지역민의 삶의 질 향상 및 지역 문화 인프라를 구축하기 위한 노력의 결과였다.[9]

공립미술관의 양적 성장과 함께 질적인 성장을 위한 지원도 이루어졌다. 국립현대미술관은 공립미술관의 전시에 필요한 작품들을 대여해 주었다. 국립현대미술관은 1986년 과천 이전을 계기로 소장품 관리 업무를 본격적으로 시작하였고 소장품 구입 예산을 증액하였다. 1990년대는 미술관 기획전시의 규모와 범위가 확장되면서 소장품 또한 당시의 세계화로의 흐름에 따라 베니스 비엔날레와 같은 국제무대에서 활동하는 국내외 주요 작가의 작품을 구입하였다. 또한, 1999년에는 덕수궁미술관이 근대 전문 미술관으로 특화되어 분관으로 개관하면서 근대기 작품과 자료를 집중 수집하였다.[10] 이러한 흐름과 함께 국내에서 국립현대미술관의 소장품 수는 단연 독보적이게 되었고, 국립현대미술관의 소장품을 공립미술관 등에 대여해 주었다. 이에 따라 2000년대 이후 부산시립미술관, 대전시립미술관, 포항시립미술관, 경기도미술관, 광주시립미술관, 제주도립미술관, 전북도립미술관 등과 같은 지방 미술관들이 작품을 대여하여 전시 등에 활용하고 있다.

2000년대 들어 미술관 지원과 관련하여 주목할 만한 점은 사립미술관에 대한 정부의 지원이 활발해졌다는 점이다. 정부의 사립미술관 지원에 관한 찬반의견은 지속되고 있는데, 이는 '사립'이라는 용어가

9 윤태석, 「제도와 정책을 통해 본 박물관 100년」, 『한국미술 전시공간의 역사』, 김달진미술자료박물관, 2015, pp. 20~39.

10 국립현대미술관, 『2014 미술관연보』, 국립현대미술관, 2015, pp. 42~44.

사립미술관을 비영리조직으로 인식을 정립하는 데 장애가 되고 있고, 민간 미술관까지 정부가 지원해야 할 대상으로 때때로 여겨지지 않기 때문이다. 하지만 사립미술관은 비영리적인 목적으로 개인 등이 보유한 작품을 시민들에게 공개하고 작품을 향유할 수 있도록 하는 공공성을 실행하는 예술기관으로 점차 인식되고 있다. 따라서, 사립미술관의 재정취약성이 해결되지 않을 경우, 예술기관으로서 조직운영이 어렵다는 점에서 정부지원의 필요성이 일정부분 사회적으로 합의되고 있다.

정부의 사립미술관 지원은 주로 인력이나 전시 등과 관련하여 이루어졌다. 이는 사립미술관을 활성화해 지역 미술진흥의 거점기관으로 성장시키고자 하는 정부의 의도와 재정 및 인력 자원의 부족함을 경험하고 있던 사립미술관의 필요가 합쳐진 결과였다. 2003년 사립미술관들은 정부 지원의 필요성을 느끼고 사립미술관 연합체인 '자립형미술관 네트워크'(이하 자미넷, 현 한국사립미술관협회의 전신)를 결성하였고, 이와 관련하여 정부의 적극적 지원을 요청하였다. 이에 따라 정부는 2003년 자립형미술관 지원정책 수립을 위한 공개토론회 진행비 300만 원을 지원하였고, 2004년에는 자미넷에 한국미술관백서 발간과 세미나 개최 등을 위해 3천만 원을 지원하였다.[11] 또한, 청소년 육성기금으로 미술관 인턴사원제도를 지원하여 2004년 7월부터 12월까지 사립미술관에 청년인턴사원 95명을 지원하였다.[12] 2007년부터는 재정상으로 운영이 어려운 사립미술관을 대상으로 복권기금 포함하여 13억 8,200만 원의 재정을 투입하여 사립미술관 전문인력 지원

11 문화관광부·한국문화관광정책연구원, 『2004 문화정책백서』, 문화관광부·한국문화관광정책연구원, 2005, p. 424.

12 문화관광부·한국문화관광정책연구원, 『2004 문화정책백서』, 문화관광부·한국문화관광정책연구원, 2005, p. 424.

사업, 미술품 전문 해설사 지원사업 등을 운영하였다. 2010년 이후에도 인턴이나 학예인력과 같은 인력 지원이 이루어졌다. 2012년의 경우 정부는 등록 사립미술관 32개 기관에, 2013년의 경우 등록 사립미술관 55개 기관에 인턴 큐레이터의 인건비를 지원하였다.[13] 2014년에는 등록 사립미술관 48개 관에 에듀케이터의 인건비를 지원하였다.[14] 이와 같은 2000년대에 등장한 정부의 사립미술관 재정 및 인력지원은 사립미술관의 열악한 재정적 상황에 효과적인 도움을 제공하였으며, 사립미술관들이 지속적으로 지역사회와 문화예술을 위해 조직을 운영할 수 있도록 정부가 개입한 것이다.

2) 한국문화예술위원회의 미술가 및 전시 지원

1990년대 국내의 미술지원은 한국문화예술위원회의 전신인 문예진흥원을 통해 주로 이루어졌다. 1970년대에는 문예진흥원을 통해 미술을 포함한 예술지원이 시작되었고, 1980년대 들어 문예진흥원은 대한민국미술대전을 운영하는 등 미술을 포함한 예술지원 기구로서의 그 입지를 다졌다. 1990년대에 문예진흥원은 당대의 세계화의 흐름과 미술계의 활성화에 기인하여 미술 전시 지원을 확대하고, 국제교류에 대한 지원을 새롭게 운영하였다. 1990년대 국내 미술계는 포스트모더니즘 미술의 전성기를 맞이하여 이전의 미술계에서는 볼 수 없었던 다양한 활동들이 일어났으며, 이에 따라 전시 활동들도 활발해지고 화랑들도 급증하였다. 이러한 흐름을 보여주듯 문예진흥원의 전

13 문화체육관광부·한국문화관광연구원, 『2012 문화예술정책백서』, 문화체육관광부·한국문화관광연구원, 2013. p. 522; 『2013 문화예술정책백서』, 문화체육관광부·한국문화관광연구원, 2014, p. 532.

14 문화체육관광부·한국문화관광연구원, 『2014 문화예술정책백서』, 문화체육관광부·한국문화관광연구원, 2015, p. 468.

미술지원제도의 현황

시지원 건수도 크게 늘어났는데, 1980년대(1981년에서 1989년까지) 미술지원 건수가 총 122건, 12억 8,600만 원이었다면, 1990년대(1991년에서 1999년까지)에는 총 637건, 13억 4,580만 원까지 늘어났다.[15] 또한, 우수기획전시 사업을 1997년에 신설하여 1997년부터 1999년까지 총 20건, 2억 6,000만 원을 지원하였다. 본 사업을 통해《영상예술과 매스미디어교감전》,《99여성미술제―팥쥐들의 행진》 등이 선정되어 지원을 받았다.

그리고 국제 교류와 관련한 전시지원사업이 시작되었다. 1991년 '전시교류활동지원' 사업은 국내 미술가(개인 및 단체)의 해외전시회 개최 및 국제교류전 참가, 국제기획전의 국내 개최 등을 지원하는 사업이었다.[16] 또한, 문예진흥원은 1995년에 베니스 비엔날레 한국관을 건립하는 사업을 진행하였다. 문예진흥원은 1994년에 베니스시 당국으로부터 한국관 건립에 대한 허가를 취득하고 1995년 6월에 세계에서 26번째로 독립국가관을 건립하였다.[17] 이후 문예진흥원은 베니스 비엔날레 한국관 전시 및 운영과 관련한 지원을 지속하였다.[18] 개관 첫해인 1995년에 전수천 작가가 특별상을 수상한 이래, 1997년 강익

15 한국문화예술위원회, 『예술로 아름다운 세상: 한국문화예술위원회 40년사』, 한국문화예술위원회 정책연구자료, 2013, p. 102, 177.

16 한국문화예술위원회, 『예술로 아름다운 세상: 한국문화예술위원회 40년사』, 한국문화예술위원회 정책연구자료, 2013, p. 221.

17 한국문화예술위원회, 『예술로 아름다운 세상: 한국문화예술위원회 40년사』, 한국문화예술위원회 정책연구자료, 2013, p. 332.

18 베니스 비엔날레 한국관 운영 및 전시지원과 관련해서 1994년 428,763천 원, 1995년 1,115,840천 원, 96년 260,846천 원, 1997년 278,093천 원, 1998년 17,570천원, 1999년 403,479천 원, 2000년 387,896천 원, 2001년 375,862천 원, 2002년 324,689천 원, 2003년 365,560천 원, 2004년 376,959천 원, 2005년 353,407천 원이 지원되었다. 한국문화예술위원회, 『예술로 아름다운 세상: 한국문화예술위원회 40년사』, 한국문화예술위원회 정책연구자료, 2013, p. 217, 269.

중, 1999년 이불 작가가 특별상을 수상함으로써 국내 미술을 세계에 알리는 데 큰 역할을 하였다.[19]

또한, 문예진흥원은 해외의 국제스튜디오프로그램참가 지원사업도 신설하였다. 문예진흥원은 1992년부터 뉴욕 퀸즈의 P.S.1 현대미술센터(2000년 MoMA P.S.1으로 개명)에서 운영하는 국제스튜디오프로그램에 파견된 작가의 1년간 스튜디오 사용료와 함께 파견 작가의 왕복항공료와 현지 체류비 중 일부와 귀국보고 전시회를 지원하였다. 김수자, 하용석, 김영진, 박화영, 오상길, 신현중, 김승영, 윤영석, 김홍석 등의 작가들이 프로그램에 참여하여 지원을 받았다.[20] 세계 각국의 미술관들과 예술적 교류 등을 경험할 수 있었을 뿐 아니라 국내외적 명성도 얻을 수 있었다.

한편, 문예진흥원은 1990년대 말 국고사업을 위탁받아 미술가들에게 창작공간을 마련해주는 창작스튜디오 지원사업도 진행하였다. 이전과는 달리 미술가들에게 창작공간을 제공한다는 점에서 당시로서는 특이할 만한 사업이었다. 문예진흥원은 1997년 예술창작 공간 확충사업의 일환으로 폐교공간을 작가들을 위한 창작공간으로 제공하는 사업을 진행했으며, 충남 논산과 인천 강화, 두 곳을 활용하여 미술 창작실을 조성하였다. 그리고 1998년에는 논산미술창작실의 오픈스튜디오 및 세미나, 논산미술창작실 순회전, 강화미술창작실의 입주작가 협의회전, 강화미술 창작실 오픈스튜디오와 관련한 지원을 하였다.[21]

19 한국문화예술위원회, 『예술로 아름다운 세상: 한국문화예술위원회 40년사』, 한국문화예술위원회 정책연구자료, 2013, p. 221.
20 양건열, 『미술창작스튜디오 운영 활성화 방안』, 한국문화관광연구원 연구보고서, 2004, p. 7.
21 양건열, 『미술창작스튜디오 운영 활성화 방안』, 한국문화관광연구원 연구보고서, 2004,

미술지원제도의 현황

2000년대 문예진흥원의 미술지원에 나타나는 특성은 장르별 지원체계에서 장르를 통합하여 지원하는 방식으로의 변모이다. 문예진흥원은 이전에는 미술, 문학, 음악과 같이 장르별로 구분하여 지원하던 방식에서 '예술'로 통칭하여 지원하기 시작하였다.

따라서 '예술창작진흥'이라는 목표하에서 창의적 예술지원사업, 신진예술가지원사업, 다원적 예술지원사업 등이 이루어졌다. 그 중 창의적 예술지원사업은 미술가들의 창작제작 및 발표활성화를 위한 사업으로 미술가들의 창작지원에서 가장 중요한 사업이라고 할 수 있다. 장르를 통합하여 이루어진 본 사업은 2000년부터 2005년까지 문학, 미술, 연극, 무용, 음악 분야에 1,585건, 약 163억 4,851만 원을 지원하였다. 이 중 미술 분야에 대한 지원은 359건, 약 35억 9,058만 원이 소요되었다.[22]

신진예술가지원사업은 문학, 미술, 연극, 무용, 음악, 전통 등 6개 분야에서 장르 구분 없이 전체적으로 지원자를 공모하였으며 2002년 2억 7,850만 원, 2003년 4억 9,500만원, 2004년 4억 8,000만 원, 2005년 7억 7,700만 원을 지원하였다.[23] 그리고 2000년대 새롭게 등장한 다원적 예술지원은 기존의 장르별 구분으로는 명확하게 구분되지 않는 작품들을 지원하였다. '다원적 예술지원' 사업은 2001년부터 추진되었으며, 2002년에는 기존의 대중예술 지원사업까지 흡수하였고 2001년부터 2005년까지 226건에 27억 원을 지원하였다.[24]

p. 8.

22 한국문화예술위원회, 『예술로 아름다운 세상: 한국문화예술위원회 40년사』, 한국문화예술위원회 정책연구자료, 2013, p. 247.

23 한국문화예술위원회, 『예술로 아름다운 세상: 한국문화예술위원회 40년사』, 한국문화예술위원회 정책연구자료, 2013, p. 254.

24 한국문화예술위원회, 『예술로 아름다운 세상: 한국문화예술위원회 40년사』, 한국문화예술위원회 정책연구자료, 2013, p. 253.

문예진흥원이 예술위로 전환한 후, 예술위는 2006년 4월에 '아르코비전 2010'을 공표하였다. 2006년 '아르코 비전 2010'에 설정된 예술지원사업에 있어서의 8대 목표는, 2010년에서 2012년까지 5대 목표, 2013년에서 2015년까지 4대 목표로 수정을 거듭하지만, 미술가 또는 미술 전시에 대한 지원은 '예술가의 창조 역량 강화' 또는 '예술 창작 역량 강화'와 관련한 목표하에 이루어졌다.[25] 이러한 목표하에서 2000년대 미술가 또는 미술 전시 등과 관련한 지원은 신진 혹은 차세대를 지원하는 사업, 다원예술지원 사업, 융복합예술지원사업, 국제교류 사업 내에서 주로 이루어졌다.

신진 또는 다음 세대 미술가를 육성하는 사업으로는 신진예술가 뉴스타트지원, 차세대예술인력집중육성, 차세대예술인력육성(AYAF, ARKO Young Arts Frontier) 사업 등이 있었다. 차세대예술인력육성과 관련한 시각예술 분야의 지원은, 만 35세 미만의 작가를 대상으로 전시당 약 1천만 원 내외의 작품제작비를 지원해 주는 방식으로 진행되었다.[26] 다원적 예술지원은 2005년 이후 다원예술지원, 실험적 예술 및 다양성 증진지원, 다원예술매개공간지원, 다원예술 창작 지원사업으로 이어지면서 지속되었다. 또한, 2013년 융복합예술을 지원하는 사업이 신설되었다. 융복합 공동기획 프로젝트는 예술과 타 분야인 기술, 과학 등과의 협업을 통해 새 융합 모델을 개발한다는 의도로 시작되었다. 이러한 융복합예술 지원사업은 미술과 타분야의 융합이 가속화되는 미술계의 경향을 여실히 보여주었다. 본 사업을 통해 '자연과 미디어 에뉴알레(그림 4)', '지속가능한 예술을 위한 예술과 디자인과

25 2019년 이후 국제 교류와 관련한 사업들도 '예술창작 역량 강화' 목표하에 포함되었다.
26 김혜인·박소현, 「미술지원 패러다임의 전환을 위한 탐색적 연구」, 『예술경영연구』, 32, 2014, p. 130.

그림 4 네임리스건축+민세희+곽성조, 〈풍루〉, 자연과 미디어 에뉴알레 2013 설치작, (사진:노경).

적정기술 융합 프로젝트' 등이 진행되었다.

　미술가들의 국제 교류와 관련한 지원에는 기존에 진행되던 해외 레지던시 프로그램 참가지원, 베니스 비엔날레 한국관 운영 및 지원 등을 포함하여 2006년부터 시작된 독일 베타니엔 스튜디오 참가지원, 해외 창작거점예술가 파견지원, 노마딕예술가 레지던시 프로그램 참가지원 등이 진행되었다. 이는 미술가들에게 자신들의 작품을 제작 및 전시할 기회를 제공할 뿐만 아니라 국제적 네트워크를 구축할 수 있는 기회를 제공하였다.

　2005년 이전까지는 해외 레지던시 프로그램이나 국제 행사에 참여하는 작가에 대한 지원이 주를 이루었다면, 2005년 이후에는 타 국가 문화예술기관과의 연계를 통해서 작가를 지원하는 경우나 이전에는 교류가 없었던 국가들과 교류하는 현상 등을 찾아볼 수 있다. 예를 들어, 독일 베타니엔 스튜디오 참가 지원사업은 독일 베를린 Kunstler-

haus Bethanien과 체결한 약정서에 의거하여 예술위가 후보작가군을 추천하면 독일 측에서 최종 후보를 선정하여 지원하는 방식이다. 또한, 이전에는 드물었던 인도, 이란, 호주, 극지 등과의 교류도 진행되었으며, 특히 아시아 국가들과의 협력이 늘어났다. 대표적인 예로 노마딕 레지던스 프로그램을 들 수 있다. 본 프로그램은 2006년 예술위와 몽골 예술위원회가 문화예술교류에 대한 양해각서(MOU)를 맺은 후 몽골 예술위원회의 제안으로 시작된 레지던스 프로그램이다. 첫해인 2008년부터 2010년까지는 몽골에서 진행되었고, 2011년 이후에는 몽골뿐만 아니라 중국, 이란 등으로 확대되어 진행되었다. 이러한 변화는 2003년 이후의 동아시아공동체 담론에 힘입은 경향이 크다.[27]

2010년 이후 미술가 및 전시 지원은 '미술' 대신 '시각예술'이라는 용어를 사용하여 진행되고 있다. 2011년의 시각예술 창작 및 전시공간 지원사업은 민간에서 운영 중인 사립미술관이나 대안공간, 창작스튜디오에 대한 지원을 목적으로 하였으며, 시각예술 행사지원은 대규모 시각예술 전시 및 기획행사를 지원하는 것을 목적으로 하였다. 또한, 한국 현대미술작가들의 작품들을 온라인상에 전시하여 국내외 홍보를 위한 사이트를 구축하는 '코리안 아티스트 프로젝트(KAP)'에 대한 지원이 2014년부터 진행되었다.[28]

2016년 이후에는 시각예술 전시지원, 공간지원, 비평지원이라

27 2003년에 노무현 정부는 '동북아 구상'을 내놓았고, 이는 한국, 중국, 일본 등을 포함한 주요 아시아 국가들을 유럽 EU나 북미의 NAFTA와 같은 하나의 지역공동체로 형성하는 것을 의미하였다. 이후 '아시아적'인 것에 관심이 깊어지고 동아시아 공동체에 대한 담론도 활성화되었다. 한상일, 「동아시아 공동체론」, 『한국동양정치사상사연구』, 4(1), 2005, pp. 7~8.

28 김세훈 외, 『2014년 문화예술진흥기금 지원사업 종합진단 및 개선방안 연구』, 2015, p. 69.

그림 5 김도경(2014 몽골 노마딕 레지던시 프로그램 참여작가), 〈우리 다시 만나요〉, 2015, 트레이싱종이 프린트, 자수, 각 21x12cm.

는 세 개의 큰 축으로 지원분야가 재설정되었다.[29] 전시지원은 큐레이터 개인 및 단체를 대상으로 순수미술, 설치, 미디어, 융복합, 건축 등과 관련한 우수한 기획안을 선정하여 전시에 필요한 비용을 지원한다. 그리고 전시 지원과 관련하여 전시 참여 작가에 대한 작가비(아티스트 피)를 의무 지급하여 창작자, 즉 미술가의 권리를 보호하도록 규정하고 있다.[30] 공간지원은 민간에서 운영 중인 사립미술관 또는 비영리

29 2016년 이후부터 시각예술과 관련해서 시각예술행사지원 사업은 폐지됨.

30 한국문화예술위원회, 『2017 문예진흥기금 공모사업 지원신청 안내』, 2016, p. 30.
2014년 9월 문화체육관광부가 발표한 '미술진흥 중장기 계획('14~'18)'에서 창작활성화를 위해 , 창작활동에 대한 정당한 비용을 지급하는 작가보수제도(Artists'fees)를 도입하겠다고 밝힌 바 있다. 문화체육관광부, 「문체부, 미술품 거래정보 온라인 제공시스템 구축 추진」, 2014년 9월 24일 보도자료.

전시공간을 대상으로 운영 비용을 지원한다. 공간지원 사업에서는 작가비(아티스트 피)에 대한 지급을 권고하고 있다.[31] 비평지원은 최근 3년간 비평활동을 하는 비평가 개인이나 단체를 대상으로 또는 비평매체를 발간하는 단체 등에 발간비, 연구활동비, 학술행사비 등에 관한 것이다.

2010년 이후 공공미술 사업을 통한 미술가들에 대한 일자리 지원 및 제작 환경 지원도 마련되었다. 공공미술 사업은 기본적으로는 미술의 사회적 가치를 제고하고 시민들의 예술 향유권을 높이려는 것을 목표로 수행한 사업이다. 이에 더하여 공공미술 사업을 통한 미술가들의 제작 환경 및 일자리 제공, 사회에서의 새로운 역할 기대 등이 포함되어 있다고 볼 수 있다. 공공미술에 대한 정부의 관심은 2000년대 중반부터 일어났지만, 예술위의 공공미술 관련 지원 사업은 2000년대 후반부터 시작되었다. 2009년 예술위는 당시 문화체육관광부, 지방정부와 공동으로 마을미술 프로젝트를 추진하였다. 마을미술 프로젝트는 예술가들의 일자리 창출을 위한 예술뉴딜프로젝트의 일환으로 시작되어, 지역 미술가들에게 창작활동의 기회와 일자리를 제공하는 계기가 되었다.

3) 지방정부의 미술지원

1990년대 이후 지방자치제가 실시되면서 중앙정부와 예술위, 그리고 지방의 문화예술위원회, 광역 및 기초단위의 문화재단과의 네트워크를 통해 미술가 및 전시 지원 등이 이루어졌다. 1993년 김영삼 정부에 의한 세계화의 강조와 거의 동시에 시작된 지방화에 대한 이슈

31 한국문화예술위원회, 「한국문화예술위원회 문화예술진흥기금사업」 합동설명 및 토론회 자료, 2016, p. 9.

미술지원제도의 현황

는 기존의 미술관과는 다른 형태의 전시공간이자 대규모 미술 행사로서 광주 비엔날레를 탄생시키는 계기가 되었다. 당시 광주시장은 세계 여러 나라에서 새롭게 개최되는 비엔날레들에 주목하였고, 김영삼 대통령에게 한국문화의 세계화를 실현할 수 있는 광주 비엔날레에 대한 지원을 요청하였다. 이에 김영삼 대통령은 지원을 약속하였고, 국고와 지방자치 재정을 매칭하여 이후 중앙정부와 지방정부 간 협력을 통해 지속적으로 광주 비엔날레가 개최되었으며 현재 국내를 대표하는 주요한 미술행사로 자리 잡게 되었다.[32] 이러한 비엔날레는 당대의 미술 흐름을 파악하는 데 주요한 통로로서 미술가들에게 창작 계기를 마련해줄 뿐만 아니라 국내외 작가들과의 교류를 가능하게 하였다.

지방정부의 미술가 지원과 관련해서 비엔날레와 같은 대규모 행사를 통한 지원 외에도, 지역문화재단을 통한 제작비 지원, 창작공간에 대한 지원 등이 이루어지고 있다. 특히 창작공간에 대한 지원에 있어서 국제적 교류 형태를 포함하는 경우가 다수 있다. 수원문화재단의 유망예술가 지원사업의 경우 약 6개월간 수원의 창작공간에서 활동하면서 해당 작품제작비 및 임차비 등으로 1인당 최대 2천만 원까지 지원하고 있다. 그와 유사한 예로 서울문화재단의 예술창작지원 내 국제교류 활동지원, 부산문화재단의 국제레지던스 파견사업, 대구문화재단의 해외 레지던스프로그램 파견사업, 대전문화재단의 국제문화예술교류 등이 있다. 이들 사업은 모두 국제교류에 대한 지원이 포함되어 있다. 이처럼 각 지방의 문화재단에서도 미술 창작, 창작 공간, 국제교류 등에 대한 지원을 활발하게 하고 있다.

한편, 예술위와 지방과의 협력사업을 통해서도 미술가들의 창작

32 양은희, 「1990년대 이후 한국미술의 세계화 맥국정 운영에서 본 광주비엔날레와 문화매개자로서의 큐레이터」, 『현대미술사연구』, Vol.40, 2016, p. 101.

공간에 대한 지원이 이루어졌다. 지방자치제 실시 이후 예술위가 지방 이양을 순차적으로 하는 가운데 예술위와 지역 간의 업무중복 및 중복 수혜 문제가 제기되면서 예술위는 2009년에 지역협력형 사업을 신설하고, 지역문화재단과 협력하는 사업들을 전개하였다. 예술위는 지역협력형 사업을 통해 광역단위의 지역문화예술조직이나 기관과 협력하여 해당 지역의 문화예술 발전에 필요한 지원을 직간접적으로 실행함으로써, 지역 문화예술을 발전시키고자 하였다.[33] 지역협력형 사업의 가장 큰 특징은 중앙문예진흥기금과 지역의 광역자치단체의 예산이 매칭으로 추진된다는 점이다. 따라서 본 사업을 통해 지역의 문화예술진흥을 위한 지원에 예산 비중이 점차 확대되는 결과를 가져오기도 하였다.

예술위의 지역협력형 사업 내 미술 지원사업으로 대표적인 것이 레지던시 프로그램 지원사업이다. 예술위의 지역 레지던스 프로그램 지원은 시도와의 매칭을 통해 2010년에는 25억 3,600만 원(예술위 12억, 6,800만 원)으로 63곳을, 2011년에는 24억 7,200만 원(예술위 13억 1,000만 원)으로 58곳을, 2012년의 경우, 23억 2,700만 원(예술위 13억 50만 원)으로 전국의 65개 레지던스를 지원하였다.[34] 한편, 지역 레지던스 지원사업의 성과는 지역 재단이 설립된 지역에서 높게 나타난다는 평가가 있으며, 이는 지역의 미술 지원에 있어서 지역 재단의 역할이 중요함을 보여준다.[35] 또한, 2009년에 신설된 지역협력형 사업은 최근까지는 예술위가 제시한 바에 따라 각 지역이 사업을 운영해 왔

33 한국문화예술위원회, 『문예진흥기금지역협력형 지원사업운영방안 연구』, 2008, p. 17.
34 한국문화예술위원회, 「예술로 아름다운 세상: 한국문화예술위원회 40년사」 2003, p. 355.
35 한국문화예술위원회, 한국지역문화지원협의회, 『2013년 지역협력형사업 평가보고서』, 2014, p. 43.

미술지원제도의 현황

으나 2014년부터는 광역시도가 자체적으로 세부사업을 편성하여 추진하도록 함으로써 지방정부에게 더 많은 자율성을 실어주려는 방향으로 전개되고 있다.[36]

예술위는 최근 들어 공공미술사업과 관련하여 지역과 연계하는 사업을 추진하고 있다. 예술위는 지역발전과 연관하여 2013년에 공공미술 2.0을 시작하였고, 2014년에는 '지역재생+예술' 사업을 시작하였다. 공공미술 2.0 사업은 광역·기초자치단체, 광역·기초자치단체 소속 미술관, 문화재단 등을 대상으로 공공미술의 설치 및 프로그램에 대한 지원, 또는 기존의 공공미술을 활용한 교육 프로그램에 대한 지원이다. 이는 지방정부, 지역 문화재단, 그리고 미술가들 간의 협력을 통한 지역 내 미술활동 및 향유 증진을 목표로 하는 것이었다. '지역재생+예술' 사업은 지자체 또는 지역 문화재단이 도시 재생을 위해 공공미술 작품을 제작하거나, 지역 내 레지던스나 미술관과 같은 문화기반시설에서 공공미술 프로젝트를 실시할 경우 공모를 통해 2년 내 1억 또는 2억 원가량의 금액을(50% 지역 매칭 필수)을 지원하는 사업이다.[37] 본 사업을 통해 미술가들은 지역주민들과 함께 작품을 제작하거나 아트마켓 등을 진행할 수 있었다.

<p style="text-align:center">**</p>

이 글은 1990년대와 2000년대의 문화예술지원체계의 제도적 변화에 초점을 맞추어 미술지원, 구체적으로는 미술관 지원, 미술가 및

36 김세훈 외, 『2014년 문화예술진흥기금 지원사업 종합진단 및 개선방안 연구』, 문화체육관광부, 2015, p. 79.

37 한국문화예술위원회, ARKO 공공미술 시범사업 '지역재생+예술' 공모 안내, 2014.

전시지원으로 나누어 살펴보았다. 1990대 이후 세계화, 지방화와 같은 거대한 흐름 가운데 중앙부처인 문화부의 조직변화, 중앙정부와 지방정부의 협력, 지방정부와 지역문화재단 간 협력 강화 등의 거버넌스 양상 속에서 미술지원제도는 미술계의 현상 또한 반영하면서 변화되었다. 미술관 지원은 1990년대 이후에는 국공립미술관의 건립을 통해 주로 이루어졌으며, 2000년대 이후는 사립미술관에 대한 지원으로 확대되었다. 그리고 미술지원의 경우, 세계화의 흐름 속에서 국내적으로 미술계가 활성화됨에 따라 정부 지원은 전시 지원 건수의 확대, 국제비엔날레와 같은 대규모 행사의 지원, 해외 레지던시 프로그램 참가 등과 같은 해외 교류를 지향하는 방향으로 나타났다. 그리고 2000년대 들어 미술계의 탈장르적 또는 실험적 형태의 작업들이 늘어나는 현상들을 수용하여 예술위에서는 다원적 예술지원, 융복합 미술지원 사업이 새롭게 진행되었다. 또한, 지역 문화재단의 설립과 2005년 문예진흥원의 민간기구로의 전환은 미술지원체계에 있어서 거버넌스 현상을 확실하게 구축하는 토대가 되었다. 이에 따라 예술위에서는 2009년에 지역협력형 사업을 신설하였고 지방정부와 지역재단을 통한 사업들을 추진하기도 하였다. 이러한 흐름 속에서 미술가들은 국내에서의 제작 및 전시에 관한 지원을 넘어서서 해외에서 자신의 작품들을 소개하거나 해외 작가들과 교류할 수 있는 기회를 얻을 수 있었다. 또한, 새롭게 등장한 동시대적 또는 실험적 창작 활동을 시도할 수 있었다. 지역에서도 창작, 전시, 타 미술가들과의 네트워크를 형성할 수 있었으며, 2000년대 후반 공공미술 프로젝트를 통해 미술가들은 제작 환경 및 일자리 지원을 제공받을 수 있었다.

1990년대 이후 미술지원체계의 변화를 고찰하면서, 미술계의 목소리를 반영한 정부 제도의 변화 또한 발견할 수 있었다. 문예진흥원의 예술위로의 전환, 국립현대미술관 서울관 건립, 자미넷 등을 통한

사립미술관에 대한 지원 등은 예술계의 목소리가 적극 반영되어 이뤄낸 제도적 변화로, 정부의 정책결정 과정에 예술계의 소리를 반영하려는 정부의 정책 의지를 엿볼 수 있는 부분이다. 그러나 과거보다 수평적으로 분화된 문화예술지원체계에 있어서도 문제점이 나타날 수 있다. 예술위나 지역문화재단들은 정부예산을 통해 문화예술 업무를 수행하기 때문에 민간기구의 독립성과 자율성을 상실할 수 있다. 또 다른 문제는 중앙과 지방, 민간기구 간 협력체계에 있어서 신뢰의 부재는 거버넌스의 실패를 야기할 수도 있다. 따라서 거버넌스에서 미술지원 제도가 보다 제대로 작동되기 위해서는 조정체계 및 신뢰를 통한 협력이 더욱 요구된다. 현재의 미술지원제도는 사회적 변화 가운데서 정부를 포함한 다양한 지원기관과 정책, 미술계 등이 상호작용을 통해 만들어낸 지형이기 때문이다.

참고문헌

세계화 시대의 한국미술

국립현대미술관, 『1993 휘트니 비엔날레 서울전』, 국립현대미술관, 1993.

권미원, 「다시, 지역성과 세계성의 '공존'을 묻는다」, 『아트인컬쳐』, 2009. 12, pp. 128–133.

기혜경, 「90년대 한국미술의 새로운 좌표 모색」, 『미술사학보』, 41집, 2013. 12, pp. 44–74.

김복기, 「한국미술의 동시대성과 비평담론」, 『미술사학보』, 41집. 2013. 12, pp. 197–224.

김종길, 「제2기 시차적 관점의 동시성 III(1993–1998)」, 『황해문화』, 2014. 6, pp. 440–455.

김진아, 「전지구화시대의 전시 확산과 문화 번역: 1993 휘트니비엔날레 서울전」, 『현대미술학 논문집』, 11권, 2007. 12, pp. 191–135.

박모, 「뉴욕의 소수민족 미술과 한인작가」, 『가나아트』, 1990. 5/6, pp. 47–51.

박신의, 「비평적 바라보기의 조건들」, 『월간미술』, 1995. 10, pp. 88–95.

박수진, 「《아리랑 꽃씨: 아시아 이주 작가》전을 개최하며》」, 『아리랑 꽃씨: 아시아 이주 작가전』, 국립현대미술관, 2009, pp. 10–21.

반이정, 「1999–2008 한국 1세대 대안공간 연구 – '중립적' 공간에서 '숭배적' 공간까지」, 『왜 대안공간을 묻는가』, 미디어버스, 2008, pp. 8–33.

손경여, 「베니스비엔날레 한국관 커미셔너 선정 – 진짜 문제는 무엇인가」, 『미술세계』, 2000. 11, pp. 140–142.

심광현, 「너 자신을 알라: 휘트니 비엔날레 서울전의 교훈」, 『가나아트』, 1993. 9/10, pp. 42–46.

심상용, 「비엔날레에 있어 정신적이지 않은 것에 관하여」, 『월간미술』, 2002. 5, pp. 78–81.

엄혁, 「광주비엔날레의 철학은 없다」, 『가나아트』, 1995. 3/4, pp. 100–105.

여경환, 「X에서 X로: 1990년대 한국 미술과의 접속」, 『X: 1990년대 한국미술』, 서울: 서울시립미술관, 2016, pp. 16–34.

윤인진, 『세계의 한인이주사』, 나남, 2013.

이영철, 박신의, 이원일, 「진정한 한국형 비엔날레를 위해」, 『월간미술』, 2000. 12, pp. 122–129.

이용우, 「베니스비엔날레의 한국작가들」, 『가나아트』, 1995. 7/8, pp. 39–45.

――――, 「아시아, 글로벌과 정체성의 두 얼굴」, 『아트인컬쳐』, 2003. 1, pp. 52–29.

이준, 「전 지구화시대의 문화적 정체성 논의: 광주 비엔날레를 중심으로」, 『미술평단』, 2001. 가을, pp. 6–21.

임근준, 「동시대성과 세대 변환 1987–2008」, 『아트인컬쳐』, 2013. 2, pp. 134–139.

임채완·전형권, 『재외한인과 글로벌 네트워크』, 한울, 2006.

정헌이, 「우리는 휘트니의 충실한 바이어인가」, 『월간미술』, 1993. 9, pp. 154–159.

――――, 「미술」, 『한국현대예술사대계 VI』, 시공아트, 2005,

『태평양을 건너서: 오늘의 한국미술(Across the Pacific: Contemporary Korean and Korean American Art)』, 뉴욕: 퀸즈미술관, 1993.

Your Bright Future: 12 Contemporary Artists from Korea, New Haven: Yale University
　　Press, 2009.

해외에서 개최된 한국현대미술 전시

강승완, 「국립현대미술관 「한국미술의 세계화」 사업의 현황 분석과 활성화 방안」,
　　『현대미술관연구』, 제18집, 국립현대미술관, 2007.
고재열, 「네트워크 지도로 보는 미술계 독점 구조」, 『시사IN』, 2016. 3. 18.
권미원, 「다시, 지역성과 세계성의 '공존'을 묻는다」, 『아트인컬처』, 2009.
기혜경, 「90년대 한국미술의 새로운 좌표 모색, ≪태평양을 건너서≫전과 ≪'98 도시와
　　영상≫전을 중심으로」, 『미술사학보』, 제41집, 2013.
김홍희 엮음, 『큐레이터本色』, 한길아트, 2012.
목수현, 「국토의 시각적 표상과 애국 계몽의 지리학: 최남선의 논의를 중심으로」,
　　『동아시아문화연구』, 제5집, 2014.
문영민, 「해외 관객을 위한 "한국현대미술"의 기획」, 『볼(VOL)』 10호, 한국문화예술위원회
　　인사미술공간, 2008.
문혜진, 『90년대 한국 미술과 포스트모더니즘』, 현실문화, 2015.
「문화없는 문화공간 〈12〉 「현대미술관」 (1) 유명무실한 학예연구실」, 『동아일보』, 1992. 12. 1.
「'미술관 시대'의 총아 제2의 문화를 창조하다」, 『경향신문』, 1995. 6. 15.
「미술관 정책을 점검한다 (하) 전문·자율성 확보 최고 숙제」, 『한겨레』, 1990. 12. 29.
『민중의 고동: 한국미술의 리얼리즘 1945~2005』, 국립현대미술관, 2007.
반이정, 「1999~2008 한국 1세대 대안공간 연구-'중립적' 공간에서 '숭배적' 공간까지」, 『왜
　　대안공간을 묻는가』, 미디어버스, 2008(출처: 반이정 블로그 http://blog.naver.com/
　　dogstylist/40103839264).
백지숙, 「동시대 한국 대안공간의 좌표」, 『월간미술』, 2004. 2.
『베니스 비엔날레 한국관 개관전』, 한국문화예술위원회, 1995.
『사계의 노래(Leaning Forward Looking Back: Eight Contemporary Artists from
　　Korea)』, 국립현대미술관, 2003.
윤난지 엮음, 『모더니즘 이후 미술의 화두 2-전시의 담론』, 눈빛, 2007.
『태평양을 건너서: 오늘의 한국미술(Across the Pacific: Contemporary Korean and
　　Korean American Art)』, 퀸즈미술관, 1993.
「특집-그랑팔레전 그 세평과 시비와 문제점」, 『공간』, 1979. 4, 142호.
「'한국미술전' 신설 격년개최」, 『한겨레』, 1994. 7. 7.
한국예술종합학교 한국예술연구소 엮음, 『한국현대 예술사대계 VI』, 시공사, 2005.
『한국현대미술 해외진출 60년, 1950~2010』, 김달진미술자료박물관, 2011.
『한국현대미술 15인전-호랑이의 꼬리』, 국립현대미술관, 1995.
Facing Korea: Korean Contemporary Art 2003, Yellow Sea, 2003.
The Battle of Visions, ARKO & KOGAF, 2005.
Your Bright Future: 12 Contemporary Artists from Korea, New Haven: Yale University

Press, 2009.

Working with Nature, Tate Gallery Liverpool, 1992.

아트솔라리스(artsolaris.org).

광주를 기념하기: 제1회 광주 비엔날레와 안티 비엔날레

광주미술문화연구소(출처: http://namdoart.net/sub02/sub2_05/3_2.html).

김원자, 「예술의 현장: 광주 비엔날레, 성숙하고 수준 높은 미술축제로 올려놓아야―
　　무성한 파열음 속 개막되는 광주비엔날레」, 『전남일보』, 1995. 9. 11(출처: http://
　　www.arko.or.kr/zine/artspaper95_09/19950911.htm).

김호균, 「'95 광주 비엔날레 행사 규모 축소해야 성공한다」, 『월간미술』, 1995. 1.

광주비엔날레, 『'95 광주비엔날레종합보고서』, 재단법인 광주비엔날레, 1996.

박해광·송유미, 「문화적 정체성과 전통―광주 사례를 중심으로」, 『문화와 사회』, 제3권,
　　한국문화사학회, 2007. 11.

신창운, 「80년대 이후 한국 미술운동단체의 성격변화에 관한 연구―'광주·전남
　　미술인공동체'의 사례를 중심으로」, 전남대학교대학원 인류학과 석사학위 논문, 2006.

박시종, 「광주비엔날레, 다시 태어난다」, 『월간 사회평론 길』, Vol. 96, No. 5, 1996.

이서영, 「1995 광주 통일 미술제」, 『월간 예향』, 1999. 5, p. 10(출처: http://
　　altair.chonnam.ac.kr/%7Ecnu518/board518/bbs/board.php?bo_table=s
　　ub6_03_01&).

이용우 외, 『경계를 넘어서』 전시도록, 삶과꿈, 1995.

임범, 「광주서 사상최대 국제 미술제」, 『한겨레신문』, 1994. 12. 13.

임영방 외, 『증인으로서의 예술/광주 5월 정신전』 전시도록, 재단법인 광주비엔날레, 1995.

주효진, 「이데올로기 관점에서의 광주비엔날레 분석」, 『서울행정학회 춘계학술대회 발표
　　논문집』, 서울행정학회, 2010. 4.

정미라, 「광주의 문화담론과 5·18」, 『민주주의와 인권』, 제6권 1호, 전남대학교 5·18연구소,
　　2006. 4.

제 40회 광주직할시의회(정기회), 제8호 본회의 회의록, 1994. 12. 30(출처: http://
　　assembly.council.gwangju.kr/assem/viewConDocument.do?cdUid=2298).

제 44회 광주광역시의회(임시회), 제2호 예산결산특별위원회 회의록, 1995. 5. 26(출처:
　　http://assembly.council.gwangju.kr/assem/viewConDocument.do?cdCode=Y008
　　H00441H00002).

최정기, 「5월 운동과 지역 권력 구조의 변화」, 『지역사회연구』, 제12권 2호, 한국지역사회학회,
　　2004. 12.

홍성담, 「〈천인〉 작가노트」(출처: http://damibox.com/bbs/view.php?id=work1&page=1&
　　sn1=&divpage=1&sn=off&ss=on&sc=on&keyword=%C3%B5%C0%CE&select_arr
　　ange=headnum&desc=asc&no=21).

Chua, Lawrence. "Kwangju Biennale", *Frieze*, no. 27 (March–April 1996)(출처: http://
　　www.frieze.com/issue/review/kwangju_biennale/).

Harvey, David. "The Art of Rent," *Socialist Register* 31 (2002)(출처: http://socialistregister.com/index.php/srv/article/view/5778/2674).

Hein, Laura and Nobuko Tanaka. "Brushing with Authority: The Life and Art of TomiyamaTaeko," *The Asia-Pacific Journal* (Japan Focus), Volume 8, Issue 13, No. 3 (Mar 2010)(출처: http://apjjf.org/-Laura-Hein/3334/article.html).

Kim, Jina. "Invitation to the Other: the Reframing of 'American' Art and National Identity and the 1993 Whitney Biennial in New York and Seoul," PhD diss., State University of New York at Binghamton, 2004.

Lee, Myungseop. "The Evolution of Place Marketing: Focusing on Korean Place Marketing and its Changing Political Context", PhD diss., University of Exeter, 2012.

Yea, Sallie. "Reinventing the Region: The Cultural Politics of Place in Kwangju City and South Cholla Province", Shin, Gi-Wook et al., *Contentious Kwangju : The May 18 uprising in Korea's Past and Present*, Lanham : Rowman & Littlefield, 2003.

Yea, Sallie, *Rewriting Rebellion and Mapping Memory in South Korea: the (Re) representation of the 1980 Kwangju Uprising through Mangwol-dong Cemetery*, Asian Studies Institute, Victoria University of Wellington, 1999.

Young, James Edward. *The Texture of Memory : Holocaust Memorials and Meaning*, New Haven : Yale University Press, 1993.

1990년대 신세대 소그룹 미술

고충환, 「1990년대 이후의 한국현대미술」, 『미술평단』, 2006. 가을호.

김정희, 「시대와 미술을 해석하는 입장들」, 『월간미술』, 2007. 3.

김필호 외, 『X: 1990년대 한국미술』, 서울시립미술관·현실문화연구, 2016.

남은영, 「1990년대 한국 소비문화-소비의식과 소비행위를 중심으로」, 『사회역사』, 76, 2007, pp. 70-91.

문혜진, 『90년대 한국 미술과 포스트모더니즘: 동시대 미술의 기원을 찾아서』, 현실문화연구, 2015.

박영택, 「신세대 미술, 어떻게 볼 것인가?」, 『미술세계』, 1995. 3, pp. 53-63.

서성록, 『한국미술과 포스트모더니즘』, 미진사, 1993.

신혜영, 「스스로 '움직이는' 미술가들」, 『한국언론정보학보』, 2016. 4, pp. 183-219.

심보선, 『그을린 예술』, 민음사, 2013.

안인기, 「신세대 그룹운동의 무델이 바뀌고 있다」, 『월간미술』, 2005. 2.

오광수, 「제도권과 민중권, 대립구조의 와해」, 『월간미술』, 1991. 2.

유재길, 「탈장르 현상을 어떻게 볼 것인가」, 『월간미술』, 1990. 11.

윤진섭, 『인사미술제와 한국의 팝아트 1967-2009』, 에이엠아트, 2009.

이영철, 「긴장상실과 이념의 부재」, 『월간미술』, 1991. 2.

이재복, 「90년대 민족문학론과 신세대문학론」, 『한국문학이론과 비평』, 27, 2005, pp. 381-
404.

이준희, 「한국 현대미술에 나타난 '신세대 미술' 연구-1985~1995년에 열린 소그룹 전시를
중심으로」, 석사학위논문, 홍익대학교, 2015.

정헌이, 「미술」, 『한국현대미술사대계 Ⅵ-1990년대』, 한국예술연구소, 2005.

주은우, 「90년대 한국의 신세대와 소비문화」, 『경제와사회』, 21집, 비판사회학회, 1994, pp.
70-91.

쌈지스페이스, 『무서운 아이들』, 도서출판 쌈넷, 2000.

현시원, 「민중미술의 유산과 '포스트 민중미술'」, 예술전문사학위논문, 한국예술종합학교,
2009.

편집부, 『선미술』, 1991. 가을호.

홍성민, 「그래, 우리 날나리 맞아」, 『월간미술』, 2005. 2.

홍성민·안이영노, 「시대와 미술을 해석하는 입장들」, 『월간미술』, 2007. 3.

동시대 미술과 대중문화

강정석, 「서울의 인스턴스 던전들」, 『미술생산자모임 제2차 자료집』, 2015, pp. 183-196.

권오상·문성식·이동기 공저, 『미술대학에서 가르쳐주지 않는 것들』, 북노마드, 2013.

김달진, 「새로운 매체, 새로운 미술운동 소사」, 『가나아트』, 1993. 1-2, pp. 107-112.

김현도·엄혁·이영욱·정영목 대담, 「시각환경의 변화와 새로운 소통방식의 모색들」,
『가나아트』, 1993. 1-2, pp. 82-95.

박신의, 「감수성의 변모, 고급문화에 대한 반역-쑈쑈쑈 전, 도시/대중/문화 전, 아! 대한민국
전을 보고」, 『월간미술』, 1992. 7, p. 119-122.

_____, 「일상의 감성, 리듬, 속도」, 『월간미술』, 1998. 11, pp. 110-113, 115-116.

서중석, 『한국 현대사 60년』, 역사비평사, 2007.

심상용, 「'코리안 팝'은 없다!」, 『월간미술』, 2000. 11, pp. 84-87.

유진상, 「K-POP 혹은 새로운 회화의 모험」, 『아트인컬처』, 2004. 1, pp. 90-91.

윤난지, 「또 다른 후기 자본주의, 또 다른 문화논리: 최정화의 플라스틱 기호학」, 『한국
근현대미술사학』, 26, 2013. 12, pp. 305-338.

윤진섭, 「다원주의의 허상과 실상」, 『월간미술』, 1991. 12, pp. 50-52.

_____, 「신세대미술, 그 반항의 상상력」, 『월간미술』, 1994. 8, pp. 151-160.

이근용··이영철(인터뷰) 「조용하지만 섬세한 발언입니다」, 『월간미술』, 1998. 11, pp. 114-
115.

이영철, 「긴장상실과 이념의 부재」, 『월간미술』, 1991. 12, p. 53-54.

이주헌, 「대량 소비시대의 미술 찾기」, 『월간미술』, 1999. 4, pp. 102-103.

이준희, 이동기(인터뷰) 「내 그림은 비주관적인 열린 그림」, 『월간미술』, 2003. 3, p. 107.

최정화 개인전 『Kabbala, 연금술』 전시도록, 대구미술관(2013. 2. 26-6. 23)

김종현, 「IMF 구제금융 공식 요청」, 『매일경제』, 1997. 11. 22.

김희연, 「일본대중문화 바로보기」, 『경향신문』, 1999. 10. 1.

박신연, 「서태지의 '컴백 홈' 들고 귀가한 가출 청소년들」, 『경향신문』, 1995. 11. 10.

안정숙, 「'교실이데아' 파문 '알 수 없어요'」, 『한겨레』, 1994. 11. 4.

윤현진, 「최양락 '노태우 前대통령 덕분에 시사풍자 개그 가능'」, 『뉴스엔』, 2009. 3. 24.

이영이, 「'IMF 1년'의 한국가정, 소득 30% 저축 40% 줄었다」, 『동아일보』, 1998. 11. 2.

조성하, 「요즘세상(9) '보는 세대' 비디오 문화 판친다」, 『동아일보』, 1992. 8. 31.

최명우 · 하준우 · 홍호표, 「민주화 올림픽 열기 대중문화 도약발판」, 『동아일보』, 1988. 12. 27

최용성, 「PC 통신 이용자 총 210만명」, 『매일경제』, 1996. 9. 30.

「박종철군 고문치사 사건일지」, 『동아일보』, 1987. 5. 29.

「컬러 TV 보급률 83%」, 『경향신문』, 1989. 8. 21.

정시우, 「사쿠라 드롭: 굿−즈 기획자 노트」, 반지하 텍스트, 2016.

http://vanziha.tumblr.com/tagged/text

행정자치부 국가기록원 홈페이지

http://www.archives.go.kr/next/search/listSubjectDescription.do?id=003611&pageFlag

비판적 현실인식의 미술

경기도 미술관, 『1990년대 이후의 새로운 정치미술: 악동들 지금/여기』 전시도록, 2009.

국립현대미술관, 『1993 휘트니 비엔날레 서울』 전시도록, 1993.

―――, 『민중미술 15년 1980−1994』 전시도록, 1994.

―――, 『박하사탕: 한국현대미술 중남미순회전 귀국전』 전시도록, 2007.

―――, 『올해의 작가상 2012』 전시도록, 2012.

기혜경, 「대중매체의 확산과 한국현대미술: 1980−1997년을 중심으로」, 홍익대학교
　　　미술사학과 박사학위 논문, 2017.

―――, 「문화변동기의 미술비평−미술비평연구회('89~'93)의 현실주의론을 중심으로」,
　　　『한국근현대미술사학』, 제25집, 한국근현대미술사학회, 2013. 6.

―――, 「1990년대 전반 매체론과 키치 논의를 통해 본 대중매체 시대의 미술의 대응」,
　　　『현대미술사연구』, 제36집, 현대미술사학회, 2014. 12.

김장언, 『미술과 정치적인 것의 가장 자리에서』, 현실문화연구, 2012.

문영민 · 강수미, 『모더니티와 기억의 정치』, 현실문화연구, 2006.

문혜진, 『90년대 한국 미술과 포스트모더니즘: 동시대 미술의 기원을 찾아서』, 현실문화연구,
　　　2015.

미술비평연구회, 『문화변동과 미술비평의 대응』, 시각과 언어, 1994.

배명지, 「세계화 지형도에서 바라본 2000년대 한국현대미술전시−글로벌 이동, 사회적, 관계,
　　　그리고 현실주의」, 『미술사학보』, 제41집, 미술사학연구회, 2013. 12.

성완경, 『민중미술, 모더니즘, 시각문화』, 열화당, 1999.

신정훈, 「'포스트-민중' 시대의 미술-도시성, 공공미술, 공간의 정치」, 『한국근현대미술사학』, 제20권, 한국근현대미술사학회, 2009. 12.

이설희, 「'현실과 발언' 그룹의 작업에 나타난 사회비판의식」, 이화여자대학교 미술사학과 석사학위 논문, 2016.

이준희, 「한국 현대미술에 나타난 '신세대 미술' 연구-1985~1995년에 열린 소그룹 전시를 중심으로-」, 홍익대학교 예술기획전공 석사학위 논문, 2005.

한국예술종합학교 한국예술연구소, 『한국현대예술사 대계 1990년대 Ⅵ』, 시공사, 2005.

현시원, 「민중미술의 유산과 '포스트 민중미술'」, 한국예술종합학교 미술원 미술이론과 예술전문사 청구논문, 2009.

작가 홈페이지

노재운 www.vimalaki.net

박찬경 www.parkchankyong.com

임민욱 www.minouklim.com

플라잉시티 www.flyingcity.kr

조습 www.joseub.com

추상 이후의 추상

강태희, 「X 생성과 변화: 이인현의 지도 그리기」, 『현대미술의 또 다른 지평』, 시공사, 2000, pp. 207-222.

고충환, 「천광엽 展」, 『월간미술』, 2001. 3, p. 153.

권영진, 「1970년대 한국 단색조 회화 운동-'한국적 모더니즘'에 대한 비판적 고찰」, 이화여자대학교 미술사학과 박사학위 논문, 2014.

김성호, 「정중동의 모노크롬」, 『아트인컬처』, 2016. 4, pp. 70-73.

김수현, 「노상균, 가상과 실제 사이의 환상세계」, 『월간미술』, 2000. 7, pp. 92-99.

김복영, 「숭고와 참을 수 없는 가벼움」, 『월간미술』, 2004. 12, pp. 146-151.

_____, 「물성과 마음: 최인선의 〈영원한 질료〉」, 개인전 카탈로그, 화랑사계, 1993.

박영택, 「친숙한 그러나 낯선 얼굴」, 『월간미술』, 2003. 12, pp. 98-103.

_____, 「시퀸의 일루전에 나타난 연속성과 반복성」, 『공간』, 1996. 8, pp. 100-107.

서성록, 「누적된 몸짓, 삶의 감싸기-최인선의 〈영원한 질료〉에 대하여」, 개인전 카탈로그, 갤러리 박, 1995.

송미숙, 「문범의 로고스와 파토스」, 『월간미술』, 1999. 4, pp. 68-78.

_____, 「노상균의 시퀸물고기들」, 『공간』, 1996. 8, pp. 90-99.

윤난지, 「포스트 모던 시대의 한국 추상미술 (상)」, 『월간미술』, 1997, 4, pp. 145-151.

_____, 「포스트 모던 시대의 한국 추상미술 (하)」, 『월간미술』, 1997. 5, pp. 173-178.

윤우학, 「탈물질적 이미지의 증폭」, 『월간미술』, 1995. 3, p. 61.

이재언, 「그들이 말을 아끼는 이유」, 『월간미술』, 1999. 11, p. 161.

이추영, 「노상균의 세계: 소우주와 우주」, 오늘의 작가전 카탈로그, 국립현대미술관, 2000.

임대근, 「장승택 展」, 『월간미술』, 2003. 4, pp. 154–155.

조광석, 「아무것도 볼 수 없는 작품」, 『월간미술』, 1999. 6, p. 143.

조은정, 「김춘수, 그리기 그대로의 그림을 꿈꾸다」, 『월간미술』, 2004. 6, pp. 103–109.

정헌이, 「노상균의 무중력 궤도」, 개인전 카탈로그, 금호미술관, 1998.

한국문화예술위원회 기획, 김영나·김영호·서성록·윤난지·전영백 엮음, 『오늘의 미술가를 말하다 1, 2, 3』, 학고재, 2010.

『YOUNGNAM PARK』, gana art, 2006.

'한국의 회화'로서의 한국화, 1990년 이후

경기도박물관, 『먹의 바람: 경기도박물관건립기념 한국화전』, 경기일보, 2005.

국립현대미술관, 『한국미술 2001: 회화의 복권』, 도서출판 삶과꿈, 2001.

───, 『진경(眞景)–그 새로운 제안』, 디자인사이, 2003.

김종호·류한승, 『한국의 젊은 미술가들: 45명과의 인터뷰』, 다빈치기프트, 2006.

덕원갤러리, 『이종목: 또 다른 자연(The Other Nature)』, 1996.

문화역서울284, 『한국화의 경계, 한국화의 확장』, 디자인87, 2015.

박계리, 『모더니티와 전통론: 혼돈의 시대, 미술을 통한 정체성 읽기』, 도서출판 혜안, 2014.

박영택, 『예술가의 작업실』, 휴머니스트 출판그룹, 2012.

서울시립미술관, 『한국화 1953–2007展』, KC Communications, 2007.

유근택, 『지독한 풍경: 유근택, 그림을 말하다』, 북노마드, 2013.

윤난지 외 지음, 『한국현대미술 읽기』, 눈빛출판사, 2013.

이대범, 『투명한, 반투명한, 불투명한 미술』, 북노마드, 2013.

이성미·김정희, 『한국회화사 용어집』, 에스앤아이팩토리, 2015.

이·소·아, 『예술가에게 길을 묻다: 이·소·아가 만난 우리 예술가 14인과의 대화』, 미술문화, 2006.

정종미, 『우리 그림의 색과 칠: 한국화의 재료와 기법』, 학고재, 2001.

최광진, 『한국의 미학: 서양, 중국, 일본과의 다름을 논하다』, 미술문화, 2016.

한국문화예술위원회, 『오늘의 미술가를 말하다』, 학고재, 2010.

호암갤러리, 『현대한국회화』, 중앙일보사, 1991.

학고재갤러리, 『당대수묵 Contemporary Ink Painting』, 학고재, 2015.

이민수, 「1980년대 한국화의 상황과 갈등: 미술의 세계화 맥락에서 한국화의 현대성 논의를 중심으로」, 『美術史論壇』, Vol. 39, 2014.

홍가이(Kai Hong), 「동양화에서 찾은 21세기 시대정신과 예술성」, 『월간미술』, 2009. 5, p. 157.

1990년 이후의 한국 미디어 아트

Bolognini, Maurizio, *Postdigitale*, Rome: Carocci Editore, 2008.

Iles, Chrissie, *Into the Light: The Projected Image in American Art, 1964–1977*, New York : Whitney Museum of American Art, 2001.

Packer, Randall and Ken Jordon eds., *Multimedia : From Wagner to Virtual Reality*, New York: Norton, 2002.

Rush, Michael, *Video Art*, London : Thames and Hudson, 2003.

김홍희, 『한국화단과 현대미술–1990년대의 탈모더니즘 미술』, 눈빛, 2003.

원광연 · 김미라, 『과학+예술 그 후 10년』, 다빈치, 2004.

이정우, 「냉전의 우주를 방황하는 한국인」, 『크레이지 아트 메이드 인 코리아』, 갤리온, 2006.

민희정, 「한국 미디어아트에 관한 연구–1969년부터 1999년까지의 영상작품을 중심으로」, 국민대학교대학원 미술학과 석사학위 논문, 2012.

Rosalind Krauss, "Video The Aesthetics of Narcissism", *October*, Vol. 1, Spring, 1976.

고충환, 「실재와 이미지 사이에서 길을 잃다」, 『월간미술』, 2001. 10.

김미경, 「VIDEO: VIDE&0」, 『월간미술』, 2009. 10.

김현주, 「소외계층의 분노 담아낸 '불쾌한 축제」, 『월간미술』, 1993. 6.

김홍희, 「93년 휘트니 비엔날레와 한국 휘트니전」, 『미술세계』, 1993. 9.

유재길, 「새로운 조형성 모색한 미술과 과학기술의 만남」, 『월간미술』, 1992. 12.

박만우, 「실험영화와 비디오 아트 사이에서」, 『월간미술』, 2010. 12.

박찬경, 「다시 태어나고 싶어요, 안양에」, 『월간미술』, 2010. 12.

변상형, 「다빈치 0과 1 사이에서 놀다 Science in Art or Art in Science: 미술에 담긴 과학전」, 『월간미술』, 2001. 12.

유재길, 「새로운 조형성 모색한 미술과 과학기술의 만남」, 『월간미술』, 1992. 12.

이동석, 「감각의 통제와 의식의 조절」, 『월간미술』, 2001. 8.

이원곤, 「박현기의 '비디오돌탑'에 대한 재고–작가의 유고를 중심으로–」, 『기초조형학연구』, 한국기초조형학회, Vol. 12, no. 1, 2011.

이태호, 「인터랙티브를 추구하는 미디어 담론자」, 『월간미술』, 2005. 1.

최광진, 「양만기 애매함의 진실을 찾는 여정」, 『월간미술』, 2003. 9.

편집부, 「미디어시티 서울 2002, 어떻게 보셨습니까?」, 『월간미술』, 2002. 11.

편집부, 「대전 미디어아트 대전–뉴욕 스페셜이펙트」, 『월간미술』, 2002. 7.

권기태, 「[대덕밸리의 공부벌레들] 갑갑할땐 도자기 구우며 쉰다」, 『동아일보』, 2002. 7. 25.

남상현, 「대전 문화도시위상 갖춰」, 『대전일보』, 2004. 10. 21.

남상현, 「서울시립미술관 '도시와 영상전' 짙은 어둠 뚫고 펼쳐지는 휘황찬란한 빛의 잔치」, 『한겨레』, 1999. 10. 26.

박일호, 「도시와 영상전을 보고 삭막함과 생명력…도시의 두얼굴」, 『동아일보』, 1996. 10. 11.

양성희, 「'98도시와 영상-의식주展」, 『문화일보』, 1998. 10. 16.

윤창수, 「휘트니 비엔날레 내년 서울서 열린다」, 『서울신문』, 2010. 3. 25.

홍승희, 「식을 줄 모르는 백남준 열기」. 『매일경제』, 1984. 2. 16.

「서울 미디어아트 축제 열린다 … 내달 2일 개막…백남준씨 등 참가」, 『한국경제』, 2000. 8.
31.

"Kim Sooja : A Needle Woman", 2001년 7월 1일~9월 16일(http://momaps1.org/
exhibitions/view/24, 2016. 11. 22 접속).

이은주, "큐레이터 수첩 속의 추억의 전시 큐레이터 토크 17: 함양아(Ham Yang Ah)
Special Day", 서울문화투데이, 2012년 12월 7일 http://blog.naver.com/
sctoday/100173448704, 2016. 12. 2 접속).

"KAP작가 릴레이 인터뷰: 미디어 아티스트 김창겸", 2012년 6월 22일(http://
blog.naver.com/art_mufe/30140939671, 2016. 12. 1 접속).

"[한국문화예술위원회]문예연감 2003 미술 뉴미디어: 미디어 파라다이스와 미디어 패러독스",
2007년 1월 12일(http://www.jjcf.or.kr/main/jjcf/pds/marketing/policydata/?1=1&
page=47&ACT=RD&page=47&u_jnx=38344 2016. 11. 28 접속).

공공미술의 오늘

권미원, 『장소 특정적 미술』, 현실문화연구, 2013.

우베 레비츠키, 『모두를 위한 예술?: 공공미술, 참여와 개입 그리고 새로운 도시성 사이에서
흔들리다』, 두성북스, 2013.

마을미술프로젝트 추진위원회, 『공공미술, 마을이 미술이다: 한국의 공공미술과 미술마을』,
소동, 2014.

──, 『공공미술을 통한 지역 문화 환경 개선 방안 심포지엄 자료집』, 문화관광부/
한국문화관광 정책연구원, 2005.

──, 『도시계획과 연계한 공공미술 추진방안 연구』, 한국문화예술위원회, 2011.

──, 『2012 공공미술 연례 보고회』, 한국문화예술위원회, 2012.

──, 『공공미술 술래: 1980~2013 기억의 재구성』, (주)인천문화재단, 2014.

──, 『서울문화재단의 지나온 10년, 앞으로 10년』, 서울문화재단, 2014.

미술저널리즘의 방향 전환

『월간미술』

『아트인컬처』

『미술세계』

『퍼블릭아트』

『계간미술』

『가나아트』

『크리틱-칼』 www.critic-al.org

『집단오찬』 jipdanochan.com

『두쪽』 twopage.kr

김경갑, 「국제갤러리, '단색화의 예술'展, "단색화는 침묵 아닌 저항수단"」, 『한국경제』, 2014. 9.
1.

김영미, 「〈초점〉 화랑가에 부는 30대 큐레이터 바람」, 『연합뉴스』, 1996. 1. 23.

김진아, 「전지구화 시대의 전시 확산과 문화 번역: 1993 휘트니비엔날레 서울전」, 『현대미술학
논문집』, 11, 2007. 12.

노형석, 「70년대 물들인 단색조, 굴절의 현대미술 되새김질」, 『한겨레』, 2014. 9. 17.

독자 지음, 류병학·정민영 엮음, 『무대뽀 1 한국미술 잡지의 색깔논쟁』, 아침미디어, 2003.

독자 지음, 류병학·정민영 엮음, 『무대뽀 2 일간지 미술기사의 색깔논쟁』, 아침미디어, 2003.

문혜진, 『90년대 한국 미술과 포스트모더니즘 : 동시대 미술의 기원을 찾아서』, 현실문화,
2015.

――――, 「청년작가-제도-공간」, 『X: 1990년대 한국미술』, 서울시립미술관, 현실문화, 2016.

반이정, 「미술 비엔날레 리뷰의 매뉴얼-2016 광주비엔날레, 부산비엔날레,
미디어시터서울을 보고」, 『허핑턴포스트』, 2016. 11. 7.

빌 코바치, 톰 로젠스틸, 이재경 옮김, 『저널리즘의 기본 원칙』, 한국언론진흥재단, 2014.

신혜영, 「한국 미술생산장의 구조 변동과 행위자 전략 연구: 2000년대 후반 이후 신참자들의
진입과 전략 변화를 중심으로」, 연세대학교 커뮤니케이션대학원 박사학위 논문, 2016.

――――, 「예술가들, 도시의 틈새에서 시간을 빌리다-미술 신생공간에 관하여」, 『인문예술잡지
F』, 20, 2016.

심정원, 「미술저널리즘과 한국현대미술 연구: 『季刊美術』(1976 1988)을 중심으로」,
홍익대학교대학원 박사학위 논문, 2015.

안인기, 「미술 잡지 저널리즘의 형성과 기능」, 『미술이론과 현장』, vol. 2, 학고재, 2004.

양영채, 「한국문화 80년대 결산 새지평 열었다(9) 잡지 4,300 종 춘추전국시대」, 『동아일보』,
1989. 11. 24.

왕진오, 「[화랑가 24시]한때는 저항의 상징, 지금 모노크롬 열풍」, 『CNB JOURNAL』, 2014. 9.
18.

이규현, 「신문 미술기사의 특성과 시대별 기능변화 연구: 해방이후 한국 종합일간지를
중심으로」, 중앙대학교 예술대학원 석사학위 논문, 2003.

이경미, 「한국 문화 저널리즘 장의 성격 변화에 대한 연구」, 서강대학교대학원 석사학위 논문,
2015.

이광석, 「디지털 세대와 소셜 미디어 문화정치」, 『동향과 전망』, 84, 한국사회과학연구회,
2012. 2.

이성구, 「미술계 차세대 주자는? 아트파크 'Little Masters'展」, 『한국경제』, 2003. 8. 21.

이은혜, 「인터뷰_『월간미술』이건수 편집장- "TV처럼 읽히는 잡지 만들 것" 평론가들, 너무
경색돼 있어」, 『교수신문』, 2004. 9. 3.

장하나, 「이우환 "단색화는 현실 외면 아니라 저항 자세"」, 『연합뉴스』, 2014. 9. 1.

정재숙, 「'3545'세대 이들을 보아라–'월간미술', 이불, 김영진, 김범씨 등 선정」, 『중앙일보』, 2003. 1. 8.

조용철·강승묵·류웅재, 『문화저널리즘』, 다지리, 2009.

최영주, 「저널리즘 혁신, '기술' 아닌 '저널리즘' 본질에서 시작」, 『PD저널』, 2016. 4. 8.

『2015 SeMA–하나평론상/ 2015 한국 현대미술비평 집담회 자료집』, 서울시립미술관, 2015.

『서울바벨』 전시도록, 서울시립미술관, 2016.

미술지원제도의 현황

고원석, 「국립문화기관의 성공적인 책임운영기관제도 방안에 관한 연구: 국립현대미술관을 중심으로」, 『박물관학보』, no. 8, 2005.

김도경·Karl Óarsson·박혜정·윤미미·임순남, 『enroute 夢몽골』, 전남대학교출판문화원, 2015.

김세훈 외, 『2014년 문화예술진흥기금 지원사업 종합진단 및 개선방안 연구』, 문화체육관광부, 2015.

김영호, 「한국 미술관정책의 현황과 과제」, 『현대미술학 논문집』, 17(2), 2013.

김준기, 「자립형미술관 현황과 지원정책의 필요성」, 자미넷 정책토론회 자료집, 2003.

김지선·김정수, 「우리나라 문화행정의 분권화 양상에 관한 연구」, 『문화정책논총』, 27(1), 2013.

김혜인, 박소현, 「미술지원 패러다임의 전환을 위한 탐색적 연구」, 『예술경영연구』, 32, 2014.

문명재·주기환, 「정부의 규모 기능, 역량에 관한 탐색적 연구: 문민정부, 국민의 정부, 참여정부를 중심으로」, 『행정논총』, 45(3), 2007.

문화체육관광부, 「문체부, 미술품 거래정보 온라인 제공시스템 구축 추진」, 문화체육관광부 보도자료, 2014. 9. 24.

──── 「선순환 미술환경 조성을 위한 미술진흥 중장기 계획(2014~2018)」, 문화체육관광부 보도자료, 2014. 9.

양건열, 『미술창작스튜디오 운영 활성화 방안』, 한국문화관광연구원 연구보고서, 2004.

양은희, 「1990년대 이후 한국미술의 세계화 맥락에서 본 광주비엔날레와 문화매개자로서의 큐레이터」, 『현대미술사연구』, Vol. 40, 2016.

양지연, 「박물관·미술관 공공지원의 근거와 방향에 대한 재성찰」, 『예술경영연구』, Vol. 40, 2016.

양현미, 「국민의 정부 시기 미술진흥정책의 성과와 한계」, 『미술이론과 현장』, Vol. 1, 2003.

──── 「한국뮤지엄 진흥정책의 성과와 과제」, 『박물관학보』, no. 16·17, 2009.

유시용, 「국립현대미술관 법인화에 관한 비용–편익분석」, 『한국산학기술학회논문지』, 11(10), 2010.

윤태석, 「제도와 정책을 통해 본 박물관 100년」, 『한국미술 전시공간의 역사』, 김달진미술자료박물관, 2015.

원도연, 「참여정부 문화정책의 의미와 차기 정부의 과제」, 『경제와 사회』, no. 79, 2008.

──, 「이명박 정부 이후 문화정책의 변화와 문화민주주의에 대한 연구: 이명박 정부의
　　문화정책 평가를 중심으로」, 『인문콘텐츠』, no. 32, 2014.

원용진, 「참여정부 문화정책과 개혁과제」, 『참여정부문화정책의 개혁과제와 대안정책 제시를
　　위한 공개토론회』 자료집, 문화연대, 2003. 7.

전라남도 문화예술재단, 「2015 지역협력형 사업 설명회 자료」, 2015.

정창호 · 박치성 · 정지원, 「문화예술지원정책 정책변동과정 분석」, 『한국정책학회보』, 24(4),
　　2013.

주효진 · 장봉진, 「문화행정조직의 역사적 변화과정과 발전방향에 관한 연구」,
　　『한국자치행정학보』, 30(1), 2016.

한상일, 「동아시아 공동체론」, 『한국동양정치사상사연구』, 4(1), 2005.

한승헌 · 강민아 · 이승윤, 「정부역량에 관한 연구동향 분석과 개념 비교」,
　　『한국거버넌스학회보』, 20(3), 2013.

국립현대미술관, 『2005 미술관백서』, 2006.

──, 『2006 미술관백서』, 2007.

──, 『2004 미술관연보』, 2004.

──, 『2005 미술관연보』, 2005.

──, 『2006 미술관연보』, 2007.

──, 『2007 미술관연보』, 2008.

──, 『2008 미술관연보』, 2009.

──, 『2009 미술관연보』, 2010.

──, 『2010 미술관연보』, 2011.

──, 『2011 미술관연보』, 2012.

──, 『2012 미술관연보』, 2013.

──, 『2013 미술관연보』, 2014.

──, 『2014 미술관연보』, 2015.

──, 『2015 미술관연보』, 2016.

문화관광부 · 한국문화관광정책연구원, 『2002 문화정책백서』, 한국문화관광정책연구원, 2003.

──, 『2003 문화정책백서』, 한국문화관광정책연구원, 2004.

──, 『2004 문화정책백서』, 문화관광부 · 한국문화관광정책연구원, 2005.

──, 『2005 문화정책백서』, 문화관광부, 2006.

문화관광부 · 한국문화관광연구원, 『2006 문화정책백서』, 문화관광부, 2007.

──, 『2007 문화정책백서』, 문화관광부, 2008.

문화체육관광부 · 한국문화관광연구원, 『2008 문화정책백서』,
　　문화체육관광부 · 한국문화관광연구원, 2009.

──, 『2009 문화정책백서』, 문화체육관광부 · 한국문화관광연구원, 2010.

──, 『2010 문화예술정책백서』, 문화체육관광부 · 한국문화관광연구원, 2011.

──, 『2011 문화예술정책백서』, 문화체육관광부·한국문화관광연구원, 2012.

──, 『2012 문화예술정책백서』, 문화체육관광부·한국문화관광연구원, 2013.

──, 『2013 문화예술정책백서』, 문화체육관광부·한국문화관광연구원, 2014.

──, 『2014 문화정책백서』, 문화체육관광부·한국문화관광연구원, 2015.

한국문화예술위원회, 『문예진흥기금지역협력형 지원사업운영방안 연구』,
 한국문화예술위원회 정책연구자료, 2008.

──, 『다원예술 창작현황 연구』, 한국문화예술위원회 정책연구자료, 2008.

──, 『국제교류사업 강화방안 연구』, 한국문화예술위원회 정책연구자료, 2010.

──, 『도시계획과 연계한 공공미술 추진방안 연구』, 한국문화예술위원회 정책연구자료,
 2011.

──, 『공공미술 연례보고서』, 한국문화예술위원회, 2012.

──, 『다원예술의 현황과 전망 연구』, 한국문화예술위원회, 2013.

──, 『예술로 아름다운 세상: 한국문화예술위원회 40년사』, 한국문화예술위원회
 정책연구자료, 2013.

──, 『2012 공공미술연례보고서』, 한국문화예술위원회 자료집, 2013.

──, 「2014-2015 CERAMAD: CERAMIC+NOMAD=CERAMAD」, 인도 노마딕 레지던스
 프로그램 자료집, 2015.

──, 「한국문화예술위원회 문화예술진흥기금사업」 합동설명 및 토론회 자료, 2016.

──, 『2017 문예진흥기금 공모사업 지원신청 안내』, 2016.

──, 「한국문화예술위원회 기획형 해외레지던스 참가후기(2013~2016)」,
 한국문화예술위원회 자료집, 2017.

──, 기분좋은트렌드하우스 QX, 『다원예술 정책수립을 위한 기초연구』,
 기분좋은트렌드하우스 QX, 2006.

한국문화예술위원회·전국지역문화지원협의회, 『2009 지역협력사업 평가보고서』, 2010.

전국지역문화지원협의회, 『2010년 지역협력형사업 평가연구 보고서』, 2011.

한국문화예술위원회·한국지역문화지원협의회, 『2011 지역협력형사업 평가보고서』, 2012.

──, 『2012년 지역협력형사업 평가보고서』, 2013.

──, 『2013년 지역협력형사업 평가보고서』, 2014.

──, 『2014년 지역문화예술지원사업 평가보고서』, 2015.

──, 『2015년 지역문화예술지원사업 평가보고서』, 2016.

문화체육관광부 홈페이지: www.mcst.go.kr

마을미술 프로젝트 홈페이지: www.maeulmisul.org

e-나라지표: www.index.go.kr

필자 소개

윤난지

윤난지는 이화여대 대학원 미술사학과에서 석사학위
및 박사학위를 취득하고, 현재 이화여대 미술사학과
교수로 재직 중이다. 2000년 석주미술상(평론
부문), 2007년 석남미술이론상을 수상하였다.
저서로『현대미술의 풍경』(2005),『추상미술과
유토피아』(2011), 역서로『20세기의 미술』(1993),
『현대조각의 흐름』(1997) 등이 있으며, 논문「한국
앵포르멜 미술의 '또 다른' 의미」(2017) 외 다수를
발표하였다.

박은영

박은영은 이화여대 사학과를 졸업하고, 이화여대
미술사학과에서 석사학위를 취득하였다. 미국
캔자스대학교(University of Kansas) 미술사학과
현대미술 전공 과정을 수료하고 미술사 강의를
이어오고 있으며, 현재 세계화의 영향 아래 1980년대
말부터 2000년대에 이르기까지 한국 현대미술의
변화를 연구하는 박사논문을 쓰고 있다. 학술논문으로
"Redefining Collaborative Art: Textual Production
in Gimhongsok's Work"가 있다.

전유신

전유신은 이화여대 대학원 미술사학과에서「프랑스
미술과의 관계를 통해본 전후 한국미술－한국
미술가들의 프랑스 진출 사례를 중심으로」(2017)로
박사학위를 받았다.「한국현대미술과 글로컬리즘－
김수자와 서도호의 사례를 중심으로」,「마르그리트
뒤라스와 여성적 글쓰기를 통해 본 양혜규의 작업」
등의 논문을 발표했다. 이응노미술관, 대전시립미술관,
이르코미술관 등에서 큐레이터로 재직했고, 현재는
독립 큐레이터로 활동하며 고려대 등에서 미술사를
강의하고 있다.

장유리

장유리는 이화여대 미술사학과 졸업 후 빙햄튼
뉴욕주립대학(SUNY Binghamton)에서 박사학위
과정 중에 있다. 주요 연구 관심사는 정치와 미술,

도시와 미술, 도시기념물과 기억의 정치학 등이며
박사논문 연구주제는 1980년대에서부터 1990년대에
한국에서 개최된 국가주도의 국제 미술 이벤트들과
도시 정체성의 구성이다.

허효빈

허효빈은 이화여대 대학원 미술사학과에서
석사학위를 받았다. 한미사진미술관,
한국문화관광연구원에서 일했고, 국립민속박물관에서
교열·윤문 담당으로 재직한 바 있다. 현재는
예술경영지원센터에서 일하고 있다. 저서로는
『현대조각읽기』(공저), 학술논문으로는「〈하르부르크
반파시즘 기념비〉에 나타난 반기념비(countoer-
monument)의 특성과 공공성에 관한 연구」등이
있다.

송윤지

송윤지는 이화여대 한국화과를 졸업하고 동 대학원
미술사학과에서 석사학위를 취득했다. 논문으로
「제4집단의 퍼포먼스: 범 장르적 예술운동의 서막」이
있고, 2016년 월간미술 9월호 특집 "청년세대 미술
생태학" 좌담에 참여했다. 현재 마포평생학습관에서
미술/디자인 관련 강연과 프로그램 기획을 담당하고
있으며, 한국의 동시대 미술에 관한 비평 및 연구를
지속하고 있다.

이설희

이설희는 이화여대 대학원 미술사학과에서
석사학위를 취득했다. 국립현대미술관,
서울시립미술관 등에서 일했고, 광주비엔날레
국제큐레이터코스와 두산 큐레이터 워크숍에 참여해
전시를 기획했다. 호주 브리즈번의 MAAP(Media Art
Asia Pacific)에서 프로젝트 연구원으로 활동하며,
영어 잡지 *Groove Magazine*에 전시·작가에 관한
글을 기고하고 있다. 현재 부산비엔날레 전시팀에
근무하면서 독립적으로 전시를 기획해오고 있다.
논문으로는『'현실과 발언' 그룹의 작업에 나타난
사회비판의식』(2016)이 있다.

정하윤

정하윤은 이화여대 서양화과를 졸업하여 동 대학원
미술사학과에서 유영국의 회화에 대한 논문으로
석사학위를, 캘리포니아 주립대학 샌디에이고
캠퍼스(University of California, San Diego)에서
1980년대 상하이의 추상미술로 박사학위를
받았다. 「중국 추상과 이데올로기」, "Searching for
the Modern Wife: 1930s Shanghai and Seoul
magazines", 「1957년 중국에서의 인상주의 논쟁」
등의 논문을 발표했다. 현재 이화여대 등에 출강하며
중국과 한국 현대미술에 대한 연구를 지속하고 있다.

조수진

조수진은 이화여대 대학원 미술사학과에서
「1960년대 미국 '네오아방가르드' 미술에 나타난 몸의
전략」(2013)으로 박사학위를 받았다. 최근 논문으로
「〈제4집단〉 사건의 전말: '한국적' 해프닝의 도전과
좌절」, 「전혁림의 다른 추상: 한국성의 탈근대적
구현」, 「미래주의, 다다 퍼포먼스에 나타난 바리에테와
카바레의 문화정치」 등이 있다. 이화여대 등에서
미술사를 강의하며 동·서양의 탈 경계적인 성격의
현대미술에 대해 연구하고 있다. 현재 『퍼포먼스
아트: 다원적 미술의 발생과 전개에 관한 연구』
(서강학술총서)를 저술 중이다.

오경은

오경은은 이화여대 미술사학과에서 석사학위를,
미국 럿거스 대학(Rutgers, The State University of
New Jersey) 미술사학과에서 박사학위를 취득했다.
음악, 극, 미술 간의 영향 관계에 중점을 갖고 연구
중이며, 최근 논문으로는 「음악의 시각화: 공감각과
쇤베르크의 후예들」, 「이미지 합성기와 악기 사이:
백－아베 신디사이저」 등이 있다. 현재 상명대학교
초빙교수로 재직 중이다.

정인진

정인진은 이화여자대학교 철학과와 동 대학원
미술사학과를 졸업했다. 국제갤러리에서 전시업무를
담당했으며, 이후 서울시립미술관, 성곡미술관,
서울과학기술대 등 미술관과 대학을 넘나들며 미술사
강의를 했다. 미술을 대중에게 소개하고 설명하는데
꾸준한 관심을 갖고, 현재 도서출판 책빛에서
어린이를 위한 그림 동화책을 만들고 있다.

이슬비

이슬비는 동아대학교 고고미술사학과를 졸업하고
이화여자대학교 대학원 미술사학과에서 석사학위를
받았다. 제4회 뉴비전미술평론상을 수상했으며,
『월간미술』 기자로 재직했다. 저서로 『메타유니버스:
2000년대 한국미술의 세대, 지역, 공간, 매체』(공저)가
있다.

현영란

현영란은 이화여자대학교 대학원 미술사학과에서
석사학위 취득 후, 행정학과에서 박사학위를
취득하였다. 이화여자대학교 정책과학대학원에서
문화행정학을 강의하고 있다. 주요 논문으로는
「프란시스 피카비아의 기계형상에 나타난 문자의
의미」, 「공공웹포털을 통한 지식정보자원의
공유·활용에 대한 정부 지원과 규제의 영향:
예술로(현 문화포털)와 지방문화원을 사례로」, "The
Impact of Social Capital on Knowledge Sharing
and Work Performance of NPOs in Public Web
Portals" 등이 있다.

신효원

신효원은 이화여대 대학원 미술사학과에서
석사학위를 취득했고, 현재 동 대학원 행정학과
석·박사통합과정에 재학 중이다. 석사 논문으로 「고든
마타－클락의 장소－특정적 작업 연구」가 있으며,
문화예술정책을 주 관심분야로 연구를 지속하고 있다.

찾아보기